Début d'une série de documents en couleur

LES VITRAUX

du Moyen Age et de la Renaissance

DANS LA

RÉGION LYONNAISE

et spécialement

dans l'Ancien Diocèse
de Lyon

PAR

LUCIEN BÉGULE

Peintre-Verrier

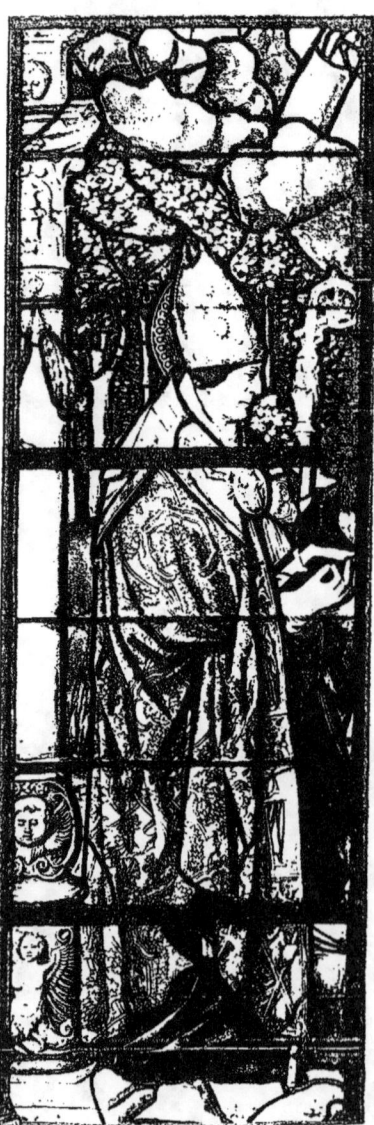

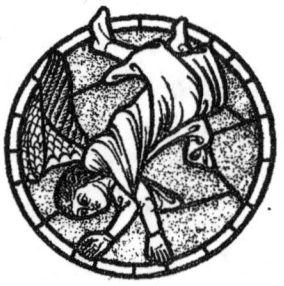

A LYON, chez A. REY & C^{ie}, Imprimeurs
4, rue Gentil, 4

Lyon. — Imp. A. REY & Cⁱᵉ, 4, rue Gentil.

Fin d'une série de documents
en couleur

9189

LES VITRAUX

du Moyen Age et de la Renaissance

DANS LA RÉGION LYONNAISE

ET SPÉCIALEMENT

DANS L'ANCIEN DIOCÈSE DE LYON

TIRAGE A TROIS CENTS EXEMPLAIRES

Tous droits de traduction et de reproduction réservés pour tous pays.

ÉGLISE DE BROU

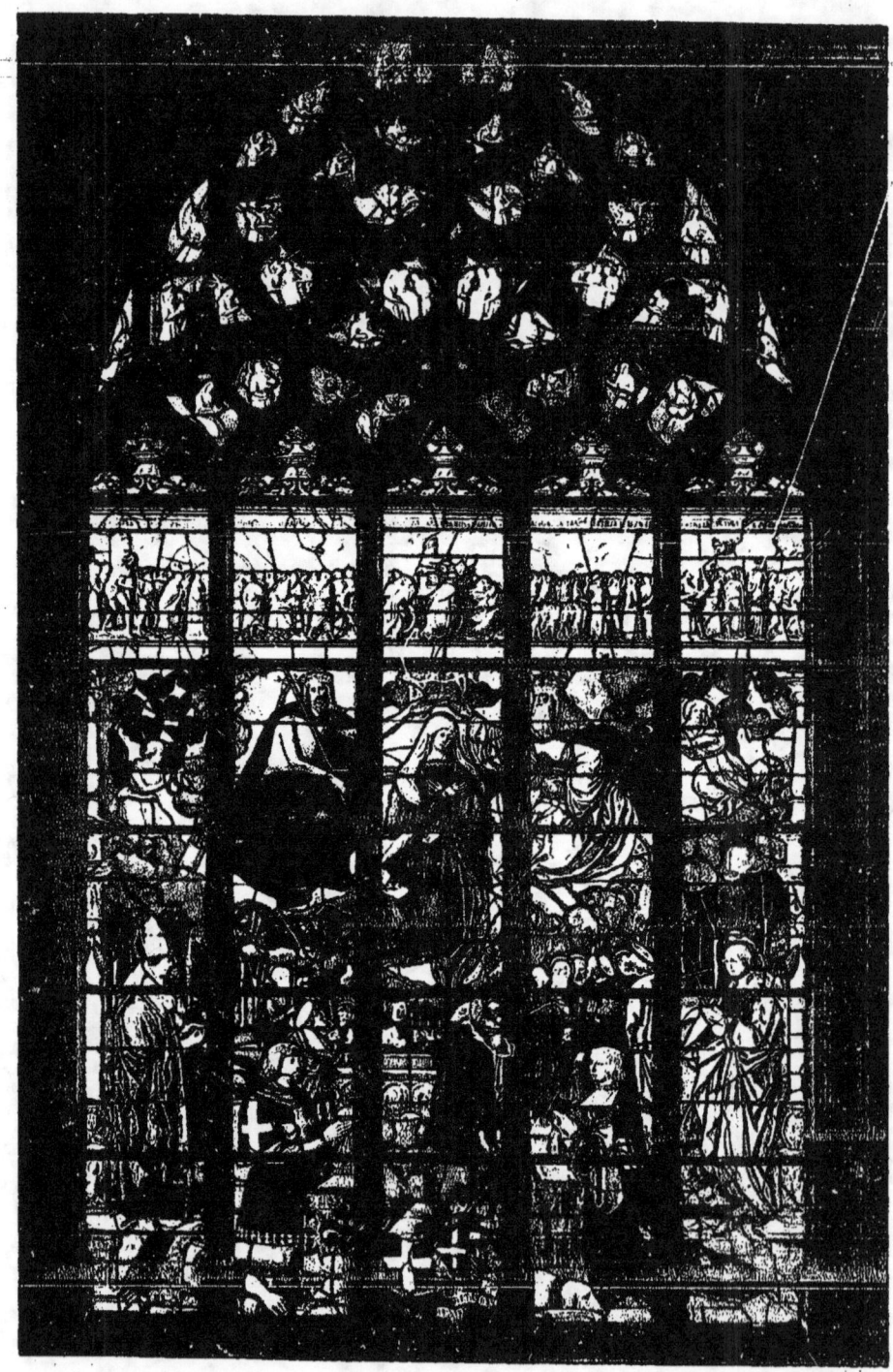

VITRAIL DE L'ASSOMPTION DE LA VIERGE

Typographie de couleur

Lucien BÉGULE
PEINTRE-VERRIER

LES VITRAUX

du Moyen Age et de la Renaissance

DANS LA RÉGION LYONNAISE

ET SPÉCIALEMENT

DANS L'ANCIEN DIOCÈSE DE LYON

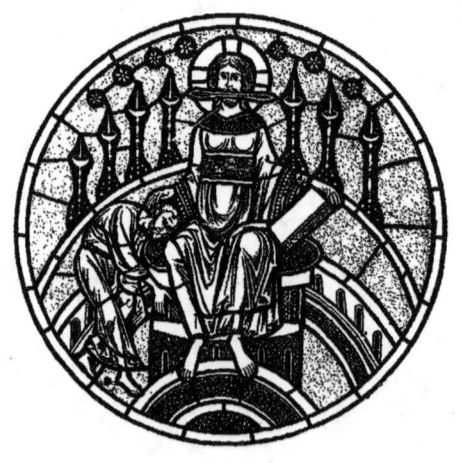

LYON
A. REY & Cⁱᵉ, IMPRIMEURS-ÉDITEURS
4, RUE GENTIL, 4

1911

PRÉFACE

L'art du vitrail, mieux encore que les miniatures des manuscrits, nous éclaire sur l'histoire de la peinture en France, du douzième au seizième siècle. Cette somptueuse décoration, qui, pendant le Moyen Age et la Renaissance, a été, en France, inséparable de l'architecture et est devenue la forme la plus brillante et la plus riche de la peinture monumentale, peut encore être regardée comme inconnue.

C'est à peine si les vitraux de quelques grandes cathédrales, comme celles de Chartres, de Bourges et du Mans, ont été l'objet de monographies accompagnées de reproductions plus ou moins exactes. Combien de merveilles ont disparu et disparaissent chaque jour, sans qu'une image nous en soit conservée! Combien d'autres sont encore ignorées!

L'histoire du vitrail reste à faire en France. La tâche est immense et, actuellement, au-dessus des forces d'un seul historien. La connaissance de l'architecture française, que nous possédons aujourd'hui, a été singulièrement facilitée par des monographies de nos édifices nationaux; de même l'étude des vitraux anciens, région par région, serait d'une extrême utilité pour faire connaître de façon exacte et complète un art magnifique entre tous et si éminemment français.

Le présent ouvrage apporte une contribution à cette entreprise néces-

saire, en suivant l'étude des vitraux, depuis les origines jusqu'au dix-huitième siècle, dans la région dont la ville de Lyon est le centre.

Cette région, il faut le dire, est une des moins riches de France en vitraux anciens. Elle a souffert plus que d'autres de tous les vandalismes : violences des bandes du baron des Adrets, en 1562, et des révolutionnaires de 1793 ; incurie et déprédations des iconoclastes du dix-neuvième siècle. Les vitraux mêmes qu'elle a possédés jadis n'ont jamais égalé pour le nombre les trésors de l'art du peintre verrier dont se parent d'autres provinces, telles que l'Ile-de-France, la Champagne, la Normandie, le Berry, la Bretagne même. Cependant les vitraux qui ont survécu dans la cathédrale de Lyon, ceux qui se conservent intacts et brillants comme au premier jour dans l'église funéraire de Brou, doivent être comptés parmi les œuvres les plus instructives et les plus magnifiques du Moyen Age et de la Renaissance. Les verrières et les fragments mêmes qui peuvent être retrouvés dans des monuments plus humbles et plus cachés sont encore dignes d'intérêt, et leur nombre restreint se prête à une statistique complète, dont l'exactitude a son prix.

La difficulté était de délimiter le champ des recherches autour de Lyon. Fallait-il s'arrêter aux bornes imaginaires de l'ancien diocèse de Lyon ? Ce diocèse s'était superposé au Pagus Major Lugdunensis. Il comprenait au Moyen Age : 1° le Lyonnais proprement dit, c'est-à-dire la plus grande partie du département actuel du Rhône, limité à l'Est et au Sud par le diocèse de Vienne ; 2° le Forez, s'étendant jusqu'aux diocèses du Puy au Sud, et de Clermont, à l'Ouest ; 3° la Dombes, la Bresse et une minime partie du département actuel du Jura, avec Saint-Claude, qui en fut détachée en 1742 ; le tout limité par les diocèses de Chalon et de Besançon au Nord, de Genève et de Belley à l'Est. Il nous a paru convenable de joindre à l'ancien diocèse de Lyon, ainsi délimité, le Beaujolais, dont la plus grande partie était comprise dans les diocèses de Mâcon et d'Autun. Le Beaujolais formait, on le sait, avec le Forez et le Lyonnais proprement dit, l'ancien gouvernement de Lyon ; il est rentré dans le diocèse actuel.

Il restait, en dehors des limites du diocèse, des édifices dont les vitraux

risquaient, si nous les négligions, de ne plus pouvoir rentrer dans le cadre d'aucune étude régionale. Les passer sous silence nous eût paru trop rigoureux. Aussi avons-nous cru pouvoir nous permettre quelques incursions en Savoie pour étudier les vitraux de la Sainte-Chapelle de Chambéry et de l'église du Bourget ; en Dauphiné, pour étudier ceux de Saint-Maurice de Vienne et du Champ (Isère), etc.

Toute cette région dont Lyon est le centre, l'auteur l'a parcourue en tous sens, dans le cours d'une vie consacrée à la pratique de l'art du peintre verrier et à l'étude de l'archéologie du Moyen Age. Il a lui-même calqué ou photographié, avec le plus grand soin, les moindres fragments de vitraux anciens qu'il a notés dans ses voyages. L'ouvrage qu'il présente sera, pour une des régions et un des arts de la France, un véritable Corpus.

On regrettera peut-être de ne pas retrouver, dans les reproductions, les couleurs impérissables qui sont la gloire des vitraux anciens. Des essais ont été tentés par nous, au moyen des plaques autochromes. Mais ces plaques, admirables et parfaites pour la projection, ne peuvent transporter leurs couleurs sur le papier qu'au moyen de la trichromie. Dans cette traduction d'une traduction, la splendeur des originaux s'évanouit. Nous avons estimé qu'au lieu de reproductions en couleurs, nécessairement fautives, dans l'état actuel des procédés, il était préférable de donner des reproductions monochromes aussi exactes que possible pour le dessin, la valeur des tons, et fouillées dans tous les détails par l'emploi de l'orthochromatisme.

Il nous a paru également qu'il y aurait à la fois un délassement et un intérêt pour le lecteur à trouver, à côté des vitraux, quelques images — ensembles ou détails — des édifices dont ces vitraux font partie. Ces images et les brèves descriptions qui les accompagnent, feront saisir l'union étroite que l'Art d'autrefois avait établie entre l'église et le vitrail, la construction et la décoration ; sans avoir la prétention de constituer des monographies de monuments, elles offriront des documents inédits ou peu connus, dont l'Histoire même de l'architecture, de la sculpture et de la peinture, pourra faire son profit.

Le long travail que nous a coûté cet ouvrage a été rendu plus léger par la bienveillance qu'il a rencontrée. Remercions, d'abord, MM. les Membres du Clergé diocésain, qui ont été pour nous des collaborateurs d'une inépuisable obligeance. Nous avons reçu les encouragements et les conseils précieux de savants tels que M. Emile Mâle, professeur à la Sorbonne, M. André Michel, conservateur au Musée du Louvre, M. Emile Bertaux, professeur à la Faculté des Lettres de Lyon. Nous devons une gratitude toute spéciale à M. le D' Victor Nodet, qui a bien voulu accepter de rédiger le chapitre consacré à l'église et aux vitraux de Brou, qu'il a particulièrement étudiés depuis plusieurs années. Son étude, riche d'inédit, contribuera certainement à recommander aux archéologues et aux amateurs le livre que nous leur présentons.

SAINTE CATHERINE
Détail d'un vitrail de l'abside de l'église d'Ambierle.

LES VITRAUX

DU MOYEN AGE ET DE LA RENAISSANCE

DANS LA RÉGION LYONNAISE

INTRODUCTION

L'ART DU VITRAIL ET LES VERRIERS LYONNAIS

FIG. 1. — VIE DE LAZARE
Vitrail de l'abside de la Cathédrale de Lyon, XIII⁰ siècle.

L'art du vitrail est un art aussi français que l'architecture dite « gothique ». Dès le onzième siècle, le moine allemand Théophile reconnaissait la supériorité des ouvriers de la Gaule, *in hoc opere peritissimi* ; et, à l'époque de saint Louis, la renommée de nos artistes du verre s'étendait dans toute la chrétienté. Jusqu'à l'apogée de la Renaissance, les églises du royaume de France, toujours plus légères et plus aériennes, s'enrichirent à l'envi de ces clôtures splendides qui constituaient des peintures transparentes. La France, à elle seule, possède plus de vitraux des belles époques que l'Allemagne, l'Angleterre, la Belgique, l'Italie et l'Espagne réunies. Il suffit de citer les cathédrales de Chartres, de Bourges,

de Tours, du Mans, de Troyes, d'Auxerre, de Sens et de tant d'autres villes; la Sainte-Chapelle de Paris, toutes les églises de Rouen et de Troyes.

Mais, en dehors de ces vastes et somptueux ensembles, dus le plus souvent à des munificences royales, princières, religieuses ou corporatives, quelle prodigieuse floraison de verrières n'admirons-nous pas encore dans ces très nombreuses et modestes églises ou chapelles rurales de la Champagne, de l'Ile-de-France et aussi de la Bretagne!

Ce sont ces innombrables verrières qui, avec les tapisseries à sujets sacrés ou profanes, représentent la plus grande partie de la peinture monumentale dans notre pays pendant le Moyen Age et le commencement de la Renaissance. Toutes méritent, à des titres divers, d'attirer l'attention des chercheurs; elles offrent des documents à l'étude des costumes, de la symbolique, de l'iconographie, à l'histoire même de la France.

Nous n'avons pas la prétention de faire ici l'histoire du vitrail en général. Cette étude a été souvent faite, et bien faite. Sans parler des pionniers qui ont frayé la voie, comme Emeric David, de Caumont, Langlois, Brongniard, il suffit de rappeler Viollet-le-Duc, Labarte, de Lasteyrie, Olivier Merson, Ottin et, plus récemment, Lucien Magne et Emile Mâle[1].

Nous nous bornerons quant à nous à rappeler sommairement les caractères principaux du vitrail à ses différentes époques, en insistant sur les particularités de technique et de style propres à notre province, pour n'avoir pas à y revenir lorsque nous aborderons la description des œuvres.

⁂

L'ANTIQUITÉ gréco-romaine a connu les vitrages de verre. Des fragments de vitres ont été trouvés à Pompéi. Dans notre région même, les fouilles de Trion, à Lyon, ont mis au jour des débris de verres soufflés en tables à la manière de nos verres à vitres. Mais ces verres sont incolores. Les verres de couleur paraissent avoir été employés, dans l'antiquité, moins à garnir des baies qu'à revêtir des parois, comme des marbres ou des mosaïques : des fragments de semblables revêtements ont été trouvés à Lyon même, parmi les remblais qui

[1] Plus anciennement Le Vieil, en 1774, avait publié son *Histoire de la peinture sur verre*, ouvrage précieux, malgré les erreurs inévitables d'un auteur praticien, qui écrivait à une époque où son art était à peu près tombé dans l'oubli.

recouvraient des tombeaux du siècle d'Auguste. Le verre est employé de même avec la nacre, le lapis-lazuli, le porphyre, dans des incrustations décoratives du temps de Justinien à Ravenne et à Parenzo. Il est possible que, dès lors, les verres de couleur aient été utilisés, concurremment avec l'albâtre, pour garnir les petites ouvertures des châssis de marbre découpé, de bois ou de bronze, qui étaient placés dans les fenêtres, à la façon d'un grillage massif. Fortunat, évêque de Poitiers, décrit l'éclat des fenêtres aux vives couleurs. Mais rien ne permet de croire que, déjà au sixième siècle, ces mosaïques de verre fussent disposées de manière à former des figures ou des groupes animés. Labarte s'est trompé lorsqu'il a vu une allusion à des vitraux dans la description que Sidoine Apollinaire nous a laissée de l'église des Macchabées, construite à Lyon par saint Patient, vers 450 :

FIG. 2. — CHÂSSE DE SÉRY-LES-MÉZIÈRES
Restitution du panneau vitré par M. Socard.

> *Ac sub versicoloribus figuris*
> *Vernans herbida crusta saphiratos*
> *Flectit per prasinum vitrum lapillos.*

Ces petites pierres « bleues », ce « vert d'un ton printanier » qui composent des figures variées, ce sont les cubes d'une mosaïque d'abside, pierres de couleur et émaux vitrifiés. Il en est de même des verres aux couleurs variées comme les fleurs des prairies que Prudence décrit au quatrième siècle dans la basilique de Saint-Paul-hors-les-Murs.

Le vitrail, mosaïque transparente, n'a dû apparaître qu'après la décadence des mosaïques de revêtement. La plus ancienne mention parfaitement claire de vitraux de couleur formant des « histoires », c'est-à-dire des dessins variés, remonte à la fin du dixième siècle. Au témoignage de Richer Adalbéron, évêque de Reims, qui siégea de 969 à 988, il enrichit sa cathédrale de véritables verrières : *fenestris diversas continentibus historias*.

La condition nécessaire du développement de l'art du vitrail était l'emploi d'une technique qui permît d'assembler dans le vide d'une baie des morceaux de verre découpés de manière à dessiner les silhouettes les plus variées. Cette technique fut celle de la mise en plombs. Des observations toutes récentes permettent d'affirmer que le plomb fut employé pour l'assemblage des verres de couleur dès l'époque carolingienne. Une châsse du neuvième ou du dixième siècle, découverte

en 1878, dans le cimetière de Sery-les-Mézières, près Saint-Quentin, était ornée d'un panneau vitré dont les fragments, au nombre de vingt-six, ont été reconstitués en 1909 par M. Socard, peintre-verrier (fig. 2). Celui-ci a pu démontrer que l'ensemble des fragments, de couleur verte ou jaune, composait une grande croix pattée, cantonnée de fleurons et dont les bras tenaient suspendus l'Alpha et l'Oméga. Ces morceaux étaient réunis au moyen de plombs coulés, dont un fragment s'est conservé intact [1]. Il est probable que les plombs ont été employés tout d'abord pour enchâsser des morceaux de verre découpés et assemblés de manière à dessiner des figures géométriques : le verre mis en plombs a dû succéder immédiatement aux verroteries et aux grenats sertis dans les orfèvreries cloisonnées à jour des époques mérovingienne et wisigothique.

Dès le onzième siècle, l'emploi des vitraux en verres de couleur mis en plombs est entré dans le formulaire des ateliers monastiques, tant en Allemagne qu'en France.

Le moine Théophile, en écrivant son célèbre traité « *Diversarium artium schedula* », consacre tout le deuxième livre de son ouvrage à la fabrication du verre et à celle des vitraux. Il expose exactement la façon de souffler le verre en plateaux circulaires, ou « boudines » et même en cylindres destinés à être étendus, à peu près comme on procède encore de nos jours. Il explique aussi les méthodes pour le colorer. Puis il entre dans tous les détails de la fabrication des vitraux, depuis le dessin, œuvre de l'artiste, exécuté sur une table de bois enduite de craie, à l'aide d'une pointe de plomb, jusqu'à la coupe du verre, au moyen d'un fer rouge qui déterminait une fêlure suivant le tracé relevé sur la table [2]. Il expose en détail la fabrication des grisailles vitrifiables employées pour le trait et la demi-teinte et décrit minutieusement le travail de peinture proprement dite. La construction du four, la cuisson, la préparation des vergettes d'assemblage en plomb fondu dans les lingotières ou aminci au rabot, le montage, la soudure et, enfin, la mise en place sont successivement passés en revue.

Le procédé enseigné par le moine Théophile est le même que celui décrit par Léon d'Ostie, à propos des grands travaux que l'abbé Didier fit faire au Mont-Cassin, vers la fin du onzième siècle : les fenêtres de la nef de la grande église furent garnies de verres assemblés dans des plombs et maintenus par une armature de bois renforcée de fer [3]. Ce même procédé a dû être employé à l'exécution des cinq

[1] Cf. l'étude de MM. Pilloy et Socard dans le *Bulletin Monumental*, 1910, fasc. 1-2.
[2] L'emploi du diamant pour couper le verre ne remonte pas au delà du milieu du seizième siècle.
[3] *Fenestras quidem que in navi sunt plumbo, simul ac vitro compactas tabulis ferro ligatis inclusit.* (*Chronicon casinense*, livre III, chap. 32.)

verrières dont l'archevêque de Lyon, Hugues Ier (mort en 1106) décora l'ancienne église Saint-Etienne, alors sa cathédrale[1]. Il se perpétua, sans aucune modification, à travers tout le Moyen Age, et suffit à la création des plus merveilleux chefs-d'œuvre.

Quelle était la décoration des verrières du dixième et du onzième siècle, à Reims

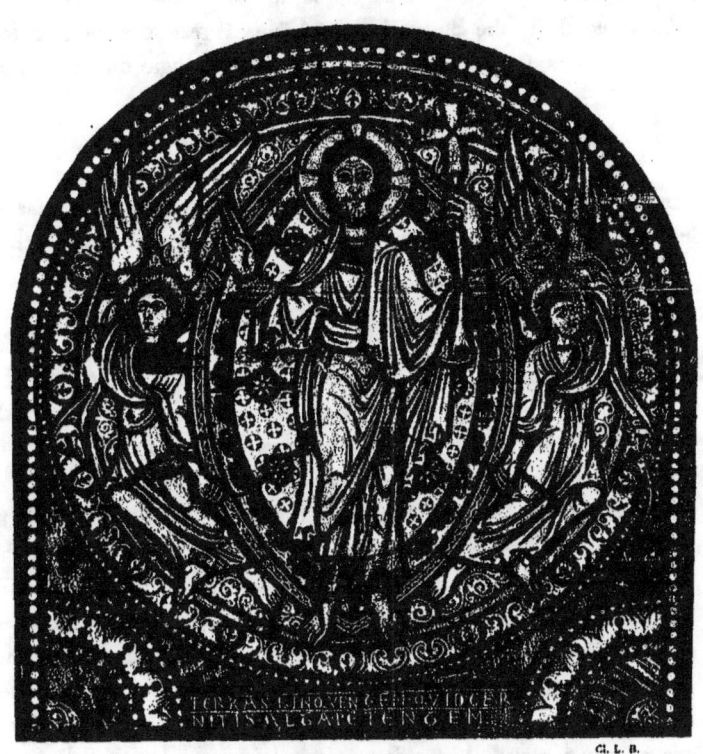

Fig. 3. — Église du Champ (Isère)
Vitrail du XIIe siècle (détail).

ou au Mont-Cassin ? Il se peut qu'elles n'aient représenté que des motifs très simples, géométriques ou végétaux. Une véritable révolution s'accomplit dans l'art chrétien, lorsque la figure humaine fut transportée de la paroi dans la fenêtre, et de la mosaïque ou de la fresque sur le vitrail. Comment et où s'accomplit cette révolution ?

[1] *Et insuper parietem ecclesiæ V vitreis adornavit et majus altare construxit...* (Obituaire de l'Eglise de Lyon).

Nous l'ignorons encore. Il semble qu'elle ait coïncidé avec les progrès décisifs de l'architecture voûtée ; elle se trouve réalisée dans le premier quart du douzième siècle. L'église où nous trouvons les premiers vitraux qui forment tout un enseignement théologique en images lumineuses est aussi celle où, pour la première fois, le nouveau système des voûtes « d'ogive » a été appliqué à un édifice très grand et très riche : c'est la basilique de l'abbé Suger, à Saint-Denis. Il reste des vitraux donnés par Suger, vers 1140, quelques panneaux, dont l'un porte l'effigie du célèbre abbé.

<center>*
* *</center>

Les plus anciens vitraux du douzième siècle nous apparaissent déjà dans toute la splendeur de leur coloration harmonieuse et puissante, témoignant d'une technique très avancée.

On peut citer parmi les plus remarquables après ceux de Suger à Saint-Denis : les apôtres de l'Ascension, la fenêtre de saint Gervais et saint Protais, au Mans ; la Vierge de l'église de la Trinité, à Vendôme ; les verrières de la galerie du chœur, à l'église Saint-Remy, de Reims ; plusieurs sujets provenant de Châlons-sur-Marne et actuellement conservés au Musée des Arts décoratifs ; la grande verrière de la Passion, de Poitiers ; celle de la façade de la cathédrale de Chartres et celle de la nef de la cathédrale d'Angers. Un très précieux vitrail du douzième siècle est encore conservé dans la modeste église du Champ, au centre de la vallée du haut Grésivaudan (Isère) (fig. 3). Enfin notre cathédrale lyonnaise de Saint-Jean nous offre dans la verrière de saint Pierre un beau spécimen de l'art du douzième siècle.

A cette époque, où les monastères étaient à peu près le seul refuge des sciences et des arts, la tradition byzantine se reflète sur les verrières. La simplicité des compositions et des mouvements, l'expression calme des figures sont inspirées d'un sentiment religieux très profond. Les sujets, généralement de petite dimension et inscrits dans des médaillons, s'enlèvent en coloration franche, mais toujours harmonieuse, sur des fonds, parfois d'un rouge éclatant et marbré, le plus souvent d'un bleu légèrement violacé, d'intensité variée.

A côté de ces vitraux chaudement colorés, le douzième siècle en a produit de très différents. En effet, une délibération du Chapitre général, en 1134, interdit l'emploi des verres de couleur dans tous les monastères soumis à la règle de saint Bernard. Les vitraux devaient être « de couleur blanche, sans croix ni ornements ». Obéissant à l'austère influence du grand réformateur de leur ordre, les moines cisterciens

durent se contenter, pour clore les fenêtres de leurs monastères, de simples combinaisons géométrales en entrelacs et formées par la mise en plombs, en verres incolores et à l'exclusion de toute figure[1].

Parmi les vitraux de ce type, on peut citer ceux de Pontigny (Yonne), d'Aubazine (Corrèze), de Bonlieu (Creuse), ce dernier encore monté dans ses anciens plombs, et des fragments curieux, et très bien conservés, dans l'église peu connue de l'abbaye de Noirlac (Cher). Ajoutons, enfin, ceux de l'abbaye de la Bénisson-Dieu, dans le Forez, dont nous aurons à nous occuper.

<center>* *</center>

Jusqu'ici la tutelle monastique avait réglementé toute manifestation artistique, mais nous voici au moment du grand réveil de notre art national, et nous allons assister à l'érection de ces admirables édifices, cathédrales ou simples églises, qui attestent encore aujourd'hui le génie des constructeurs du treizième siècle.

Les traditions romanes et byzantines tendent à disparaître dès la fin du douzième siècle et les imagiers, les verriers, les miniaturistes créent tout un art nouveau et vivant, en empruntant à la nature leurs motifs d'ornementation. La figure humaine, dans le vitrail, est traitée avec moins de convention, avec plus de vérité, plus de réalisme, dirions-nous, et fait songer parfois à la statuaire des cathédrales. Les fenêtres qui, dans les églises romanes, étaient de dimensions restreintes, s'élancent et se multiplient ; les rosaces immenses, aux découpures innombrables, de construction déconcertante, ajourent les transepts et les façades. Dans ses parties supérieures, la cathédrale présente l'aspect d'une colossale claire-voie.

Le maître de l'œuvre appelle alors à son aide les verriers, qui viennent de se grouper en corporation, ainsi que tous les autres corps de métiers et, de toutes parts, les ateliers se multiplient, produisant, dans une noble émulation et à proximité du monument à décorer, ces immenses et éblouissantes clôtures translucides.

La composition des verrières des basses nefs et des chapelles absidales présente, en général, la disposition des médaillons dits « légendaires », à fonds bleu

[1] Dès la fin du douzième siècle, les moines de Cîteaux introduisaient en Italie l'architecture bourguignonne. Ne pouvant, fidèles observateurs de la règle, employer la peinture dans le décor des vitraux de l'église de Fossanova, ils tournèrent la difficulté d'ingénieuse façon. Comme l'a constaté M. C. Enlart, ils ajoutèrent aux combinaisons géométriques de mise en plomb, des minces lamelles de plomb découpées à jour, en forme de perles, appliquées sur le verre. (Enlart, *Origines françaises de l'architecture gothique en Italie*, Paris, 1894, p. 307.)

ou rouge s'enlevant sur d'étincelantes mosaïques qu'entourent de riches et larges bordures à feuillages. Les armatures de fer, forgées suivant le contour des médaillons, forment comme le squelette du vitrail et contribuent, par leurs silhouettes noires, à donner de la fermeté à la composition, qui, à distance, n'est jamais confuse. Aux fenêtres supérieures de la grande nef, des transepts et de l'abside, sont réservées les hautes figures en pied qui souvent, comme à Bourges, à Chartres et à Lyon, atteignent des proportions colossales.

L'un des principaux mérites des vitraux de cette brillante époque est de se rattacher avec une parfaite harmonie à l'édifice qu'ils décorent. Le verrier ne cherche pas à faire une œuvre individuelle, destinée à être examinée isolément ; son but est de concourir, sous la direction unique du maître de l'œuvre, ainsi que tous les artistes appartenant à d'autres corps d'état, à l'ornementation du monument. Non seulement, par une judicieuse et harmonieuse distribution des couleurs, il illumine l'intérieur de la cathédrale d'un jour à la fois mystérieux et splendide qui ajoute à la sévérité grandiose de l'architecture, mais encore il aspire, comme l'imagier, à présenter l'enseignement des vérités fondamentales de la religion, les récits de la Bible, les vies des saints et, parfois, il exprime des idées théologiques plus savantes et plus compliquées que celles que développent les sculptures des façades. Le vitrail de la Rédemption, à Saint-Jean de Lyon, nous en fournira un exemple.

La quantité prodigieuse des verrières des treizième et quatorzième siècles qui décorent les cathédrales et bon nombre d'églises rurales pourrait faire croire qu'elles étaient exécutées à bas prix. Mais si bas que fût alors le taux moyen des salaires, le travail matériel était toujours considérable : il n'est pas rare, en effet, de compter, dans un panneau d'un mètre superficiel, jusqu'à cinq ou six cents morceaux de verres coupés minutieusement au fer rouge et à l'égrugeoir. Le montage dans les plombs non laminés, comme de nos jours, mais fondus ou péniblement poussés au rabot, représentait une énorme dépense de temps.

Ce n'était donc pas trop des ressources des corps de métiers pour l'offrande d'un vitrail, comme à Bourges, à Chartres, à Auxerre et en nombre d'autres églises. Les princes, les chanoines, les évêques donnaient à leur cathédrale une verrière, une rose et s'y faisaient représenter à genoux, comme on le voit à Saint-Jean, par exemple. L'archevêque Renaud de Forez est figuré dans une des fenêtres de l'abside, et le doyen du chapitre, Arnould de Colonges, dans la rosace du transept nord (fig. 4). Tous deux tiennent dans leurs mains la représentation du vitrail qu'ils ont offert.

Les vitraux du treizième siècle subsistent encore en très grand nombre dans la plupart de nos cathédrales et églises du Centre et du Nord. Entre toutes, c'est Chartres qui conserve l'ensemble le plus prodigieux de peintures translucides, couvrant une surface de plusieurs milliers de mètres carrés, et réparties en cent-vingt-cinq grandes fenêtres et cent-six roses ou rosaces.

Moins favorisée, comme nous l'avons déjà dit, notre région du Sud-Est est aujourd'hui relativement pauvre en vitraux du treizième siècle. Ceux de la cathédrale de Lyon seuls nous ont été conservés ; mais en revanche, leur intérêt est de premier ordre.

C'était, en effet, l'époque « où, sous le gouvernement d'un archevêque qui fut peut-être le plus grand prélat du temps, Renaud de Forez, le commerce, les métiers, les arts avaient pris tout le développement que comportait une ville fort heureusement située, mais placée, d'autre part, dans des conditions difficiles et, rien qu'à voir la partie de l'œuvre de la cathédrale due à cet archevêque et ce qui reste des vitraux dont il fut le donateur, on a le sentiment de l'étendue et de l'éclat d'un mouvement artistique bien fait pour nous étonner [1] ».

Fig. 4. — Le Doyen du Chapitre, Arnould de Colonges, offre la rose septentrionale
Cathédrale de Lyon, XIIIᵉ siècle

Les auteurs des vitraux du treizième siècle qui décorent notre cathédrale sont restés inconnus et rien ne peut nous renseigner sur leurs noms et leurs origines. Les corporations de verriers transportaient souvent leurs fourneaux de ville en ville, comme l'indique la signature d'un verrier de Chartres, qu'on lit sur un vitrail du treizième siècle dans la cathédrale de Rouen : *Clemens vitrearius carnutensis magister*. Mais une des raisons qui tendraient à nous faire croire que les vitraux de Saint-Jean seraient l'œuvre d'artistes lyonnais, c'est que ceux du douzième et du treizième siècle diffèrent notablement, pour le style, de ceux du nord de la France. Ainsi l'influence gréco-byzantine, que nous voyons disparaître partout ailleurs avec les dernières années du douzième siècle, persiste à Lyon dans les vitraux comme dans les sculptures et les incrustations décoratives [2].

[1] Natalis Rondot, *l'Ancien Régime du travail à Lyon*.
[2] Cf L. Bégule, *les Incrustations décoratives*, Lyon, A. Rey, 1905.

Les vitraux du quatorzième siècle sont au moins aussi rares dans notre région que ceux du treizième, puisque nous ne pouvons citer que la fenêtre centrale du haut de l'abside et la grande rose de la façade de la cathédrale, exécutée par Henry de Nivelle de 1393 à 1394[1]. Nous savons cependant que l'art de la peinture sur verre était florissant à cette époque à Lyon, et que même les fours pour la fabrication du verre y étaient en pleine activité, comme l'indique une ordonnance de Philippe VI, datée de 1347. Vers 1335, Etienne de la Balme, chantre de Saint-Paul, fit faire de nouvelles verrières dans la nef de la cathédrale. En 1342, le sacristain Jean de Chatelard en fit faire deux autres à la suite. En 1394, le trésorier Guillaume Foreys en fit placer trois nouvelles au nord de l'église.

Fig. 5. — Saint Pierre
Vitrail de l'abside de la Cathédrale de Lyon, xiiie siècle.
(Fragment.)

A partir du quatorzième siècle, les noms des verriers lyonnais commencent à être connus et ils semblent avoir été nombreux à cette époque. M. Natalis Rondot, qui s'est attaché aux recherches de ce genre avec une ténacité et une compétence qu'on ne saurait trop louer, a relevé les noms de vingt-six de ces artistes pour la seconde moitié du quatorzième siècle seulement [2].

Il est vrai que les travaux confiés aux « voirriers, verrers, verrassours », ainsi qu'on les trouve mentionnés dans les anciens chartreaux de l'impôt, ne consistaient pas toujours dans l'exécution de verrières historiées destinées aux églises ou aux chapelles. Leurs attributions plus modestes les assimilaient souvent aux simples vitriers de nos jours. On les voit occupés à vitrer les fenêtres des demeures

[1] Henry de Nivelle, originaire de Paris, fut nommé verrier de la cathédrale (*verrerius ecclesie lugdunensis*) par délibération capitulaire du 26 juin 1378. Actes capitulaires de l'Eglise de Lyon, liv. II, f° 54.

[2] Natalis Rondot, *les Peintres sur verre à Lyon, du quatorzième au seizième siècle*, Paris, 1897. — Natalis Rondot, *les Artistes et les Maîtres de métier à Lyon au quatorzième siècle*, Lyon, 1882.

seigneuriales ou bourgeoises à l'aide de simples vitreries mises en plomb et enrichies, parfois, d'armoiries ou de petits sujets reproduisant des scènes d'amour ou de chevalerie. Ils garnissent de verre les lanternes, les tableaux et les reliquaires. Parfois encore, ils remplissent les fonctions de peintres sur panneaux de bois, sur toile ou sur mur.

La matière première de leur art était encore assez rare et d'un prix tellement élevé que, le plus souvent, on se contentait à Lyon de garnir les châssis ou les fenêtres avec du papier huilé. Cet usage s'est conservé jusqu'au seizième siècle et même au delà, et il était tellement général que les fenêtres du Consulat même n'avaient pas d'autre garniture en 1542.

Une des causes qui rendit, d'ailleurs, l'usage du vitrail plus rare à cette époque, fut la situation précaire de la France, alors ruinée par la guerre de Cent Ans, les soulèvements de la Jacquerie dans le Nord, la peste, etc., conditions peu favorables au développement des arts.

A dater du quatorzième siècle, le vitrail tend à se modifier. Le parti pris de hiératisme du douzième et du treizième siècle disparait ; le modèle se précise par l'emploi de teintes fondues, imitées de la peinture italienne. Les artistes utilisent des pièces de verre de plus grandes dimensions ; les sujets en médaillons deviennent de plus en plus rares et les figures en pied, isolées, sont encadrées et surmontées d'ornementations connues sous le nom générique d' « architectures ». Ce ne sont plus, déjà, les mosaïques de la précédente époque ; ce ne sont pas encore des tableaux. Ce sont de grandes peintures claires et translucides.

La découverte du jaune de cémentation, obtenu par l'emploi du chlorure d'argent, apporte une grande facilité dans l'exécution en permettant de simplifier la mise en plomb et d'obtenir sur une pièce de verre incolore des effets de jaune d'intensités variées, principalement dans les architectures et les broderies des vêtements : mais ce fut au détriment de la puissance de l'effet décoratif à distance.

Déjà même commencent à apparaître ces procédés de métier destinés à faciliter la main-d'œuvre, qui furent adoptés partout au siècle suivant et dont l'abus contribua à la décadence rapide de l'art du vitrail. La gravure, à l'aide de l'émeri, du burin ou de la molette, des verres de couleur plaqués sur blanc, apporte encore à l'artiste de nouvelles ressources et lui permet d'obtenir des dessins délicats en blanc sur du rouge, du bleu, du vert et du violet, sans recourir au découpage et à la mise en plomb.

Le quinzième siècle marque une évolution rapide.

Les artistes d'alors se sont déjà affranchis de la direction du maître de l'œuvre et semblent travailler moins pour l'édifice que pour leur propre réputation. Au lieu de ces éblouissantes mosaïques, diaprées des plus vives couleurs et en parfaite harmonie avec la ligne architecturale, ils adoptent, autour des personnages s'enlevant sur de riches draperies damassées, un parti ornemental d'architectures, souvent envahissantes, et où dominent le blanc et le jaune d'argent. Ces architectures ne sont que la reproduction de l'exubérance des pinacles, des clochetons et des gables qui prédominait dans les constructions de cette époque. Elles ont, avec leur ton d'or, une richesse d'orfèvrerie « flamboyante ». Leurs surfaces claires répandent dans l'édifice une lumière plus abondante et rendue plus nécessaire par la vulgarisation de l'office sacré due à l'imprimerie. Le dessin se perfectionne ; les formes sont étudiées sur le corps humain, le modèle des draperies sur nature et, enfin, la perspective va bientôt apparaître dans le vitrail. Mais ce progrès est un danger pour l'art sévère du verrier, et la décadence est proche.

A cette époque, les artistes verriers étaient nombreux dans notre région et nous sommes renseignés sur plusieurs de leurs travaux, dont quelques-uns existent encore. Ils ajoutaient à leurs attributions celle de peintre et, comme les distinctions établies aujourd'hui entre l'artiste, l'artisan et l'ouvrier n'existaient pas, nous les voyons, d'après les comptes de la ville, occupés aux plus humbles besognes décoratives et peignant pour le Consulat des bannières, des armoiries, des statues et même des ornements d'or sur des vêtements pour les personnages des « mystères » à l'occasion des fêtes publiques et surtout des entrées de souverains.

Grâce aux patientes recherches de MM. Guigue et Natalis Rondot, on a découvert cent-soixante-treize noms de peintres verriers lyonnais dans les archives et les anciens chartreaux de l'impôt, depuis 1350 jusqu'à la fin du seizième siècle. Nous ne rappellerons que les plus connus et, surtout, ceux auxquels on peut attribuer des œuvres qui nous ont été conservées ou décrites.

Pierre Saquerel, souvent désigné sous le nom de Péronnet, succéda comme peintre et verrier de la cathédrale et de l'église Saint-Etienne, le 27 mai 1400, à Henry de Nivelle qui avait exécuté la grande rose de la façade[1].

[1] Act. capit., liv. V, f° 186.

Jannin Saquerel remplit les mêmes fonctions en 1415 et 1416.

« Le 23 février de cette dernière année, le Chapitre ordonne un mandat de 10 florins en sa faveur, à raison des verrières qu'il avait établies dans la cathédrale, au-dessus de la chapelle des prêtres perpétuels[1]. »

En 1401, Jannin Saquerel avait exécuté les deux verrières et la rose de l'ancienne chapelle Saint-Jacquesme, voisine de l'église Saint-Nizier pour le compte du Consulat, car c'est dans cette chapelle que se tenaient les assemblées consulaires[2].

Laurent Girardin, nommé peintre et verrier de la cathédrale le 30 mars 1441, fut l'auteur du vitrail de la chapelle Saint-Michel, chapelle édifiée dans la primatiale en 1448. De cette verrière il reste encore toute la partie supérieure.

Jean de Juys, maître peintre et verrier, exécute encore, en 1457, pour la chapelle Saint-Jacquesme une nouvelle verrière au prix de 13 livres[3].

Nous savons que l'archevêque Amédée de Talaru, 1415-1443, fit don à l'église Saint-Etienne — détruite plus tard par la Révolution — de superbes vitraux placés dans les fenêtres du chœur et représentant le martyre de saint Etienne. Ces

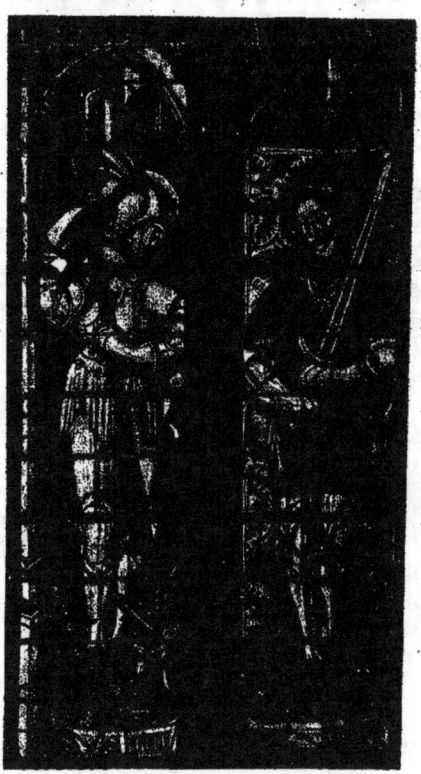

Fig. 6. — Saint Georges. — Saint Julien
Vitraux du chœur d'Ambierle (Loire), xvie siècle (détail).

verrières, que l'on estimait supérieures à celles de Saint-Jean, furent anéanties par les calvinistes.

[1] M. C. Guigue, Notice historique de la *Monographie de la cathédrale de Lyon*, p. 39.

[2] « ...A Janin le verrier, six livres tournois pour faire tout à nove les deux verrères et la rosace de la chapelle de Saint-Jaquemo esquelles verrères il a mis XXII piés et demi de voirre ensamble les verges de fer ad ce nécessaires. » Mand. du 15 mars 1401. Arch. mun., CC, 385. Voir la très intéressante notice de Vital de Valous : *la Chapelle de Saint-Jacques à Lyon*, 1881.

[3] Arch. mun., CC, 404.

En 1471, Jean Prevost, nommé le 25 septembre de la même année maître peintre et verrier de l'église Saint-Jean, peint et dore le Père Eternel situé au sommet du pignon de la façade. En 1488, il peint l'horloge placée dans la cathédrale.

En 1498, Pierre de la Paix, dit d'Aubenas, maître peintre et verrier de l'église Saint-Jean, livre plusieurs verrières pour la cathédrale et l'hôtel de ville de Lyon. C'est lui qui, très probablement, exécuta, de 1501 à 1503, les vitraux de la chapelle des Bourbons.

Fig. 7. — Saint Apollinaire
Église d'Ambierle (Loire).
Vitrail de l'abside, xv^e siècle (détail).

La solidité des traditions professionnelles, maintenues pendant les siècles du Moyen Age et qui subsistèrent, de fait, jusqu'à la Révolution, s'explique par la puissance de l'association. Dans les temps les plus reculés, les corps de métiers s'étaient constitués en groupements, dont on retrouve la trace à Lyon déjà sous la domination romaine.

Au treizième siècle, les corporations embrassaient presque tous les corps d'état, comme on le voit par la réglementation générale qu'en fit le prévôt des marchands de Paris, Etienne Boileau. Mais la première mention que nous trouvons de la corporation des peintres verriers lyonnais, à laquelle s'étaient adjoints les sculpteurs et les peintres, ne remonte qu'à la fin du quinzième siècle. C'est en décembre 1496, que Charles VIII confirma les statuts de cette corporation, qui semblent avoir été rédigés par son peintre attitré, Jean Perréal (Jean de Paris). « Déjà Charles VIII avait concédé aux corps de métier de Lyon, par lettre patente du 14 décembre 1486, la pleine liberté du travail et du commerce. L'intérêt de la cité avait fait prévaloir le régime de la liberté[1]. »

Au nombre des fondateurs suppléants de la corporation, nous retrouvons plusieurs de nos verriers lyonnais[2] : Jehan Blic, Dominique du Jardin, Claude Cugnet,

[1] N. Rondot, *Un Peintre lyonnais de la fin du quinzième siècle*
[2] *Ordonnances des Rois*, p. 562 à 591.

Pierre de la Paix, etc. Ce règlement de 1496 comprend quatorze articles. Quatre sont relatifs à l'administration spirituelle et temporelle de la corporation, érigée en confrérie sous le patronage de saint Luc et comportant, par conséquent, suivant l'usage général, certaines obligations religieuses.

L'admission dans la corporation assujettissait encore à un versement d'entrée de quinze deniers tournois et à l'exactitude aux devoirs administratifs de la Confrérie, tels que l'élection des prud'hommes, qui se faisait alors dans l'église des Cordeliers.

Les dix autres articles sont relatifs à l'art et à la profession du peintre verrier. Ils énoncent d'abord les conditions du « chef-d'œuvre » nécessaire à l'admission au rang de maître et dont l'article 5 énumère minutieusement tous les détails, aussi bien pour les dimensions que pour les opérations successives du métier : une sorte de « mise en loge », comme on dirait aujourd'hui [1].

Le contrôle de la Corporation s'exerçait sur tous les détails des travaux, fournissant ainsi aux clients la plus complète garantie [2].

Le règlement prévoit jusqu'aux cas exceptionnels, tels que fêtes improvisées pour entrées de roi ou de seigneurs, et prémunit contre toute réclamation les travaux exécutés dans ces conditions de hâte forcée.

La solidité et le fini du travail étaient l'objet d'une surveillance trop oubliée aujourd'hui, et tout travail était sévèrement contrôlé avant sa livraison au client [3].

Une fois parvenu au rang de maître, le verrier était libre de prendre tous les ouvriers et apprentis nécessaires à ses travaux et il devait à ceux-ci l'appui bienveillant de son expérience et de son crédit pour les faire admettre à leur tour aux épreuves du compagnonnage, du chef-d'œuvre et de la maîtrise.

[1] « Art. 5. — Le compagnon verrier sera tenu de faire pour son chef d'œuvre deux pannaulx de voirres contenant chacun huit pieds en querrure, et dedans l'ung des dicts pannaulx sera tenu de faire ung mont de Calvaire faict de paincture en joincture et, en l'autre, un trépassement de Notre-Dame, le tout painct et recuyt comme il appartient, ou autres ystoires à l'ordre des maistres, et sera faict ledit chef d'œuvre en la maison d'ung des maistres, sans ayde ni conseil d'autruit, et appartiendra à la Confrérie de Saint-Luc ; si le compagnon le veult reprendre, l'aura pour le prix justement estimé et s'il veut passer maître fera un disner et en outre sera tenu de demeurer trois mois chez ung des maistres pour connoitre de sa science à moins qu'il ait été apprentif chez un maistre de Lyon ».

[2] « Art. 6. — Nul ne sera reçu maitre et ne pourra tenir boutique sans le chef d'œuvre parfaire et fournir bonnes et loyales couleurs.

« Art. 7. — Nul verrier ne livrera ouvrage qu'il ne soit visité par les gardes, et ne mectra pièce de voirre en œuvre qu'elle ne soit bien mise et recuite, et s'il faict armoirie sur voirre elle sera girisée *(gravée à la molette)*, et, s'il ne pouvait la giriser, le fera assavoir aux gardes à peine d'amande. »

[3] « Art. 9. — Ils se garderont de livrer un panneau de voirre qu'il ne soit soudé d'un costé et d'autre, et, s'il y a pièce de voirre fendu y metront un plomb à peine de vingt sols.

Enfin, les derniers articles contiennent des sanctions pénales en cas de faute et les réserves nécessaires aux droits des veuves, suivant les usages communs à toutes les corporations [1].

La lecture de ces statuts explique amplement comment l'art du vitrail a trouvé, dans une exécution parfaitement soignée en tous ses détails, des éléments de durée qui paraissent inconciliables avec la fragilité de la matière employée. Jusqu'à l'époque de la décadence, dans la seconde moitié du seizième siècle, on retrouve cette facture consciencieuse dans tous les arts concourant à la décoration architecturale [2].

*
* *

Dès le début du seizième siècle la révélation de l'art italien, nourri de l'art antique, devait altérer rapidement et profondément l'art français. Les peintres verriers suivirent le mouvement et entrèrent dans une voie nouvelle. Les artistes tendent à se rapprocher de la nature et ne tardent pas à transformer le vitrail en un simple tableau. Le seizième siècle nous a légué des œuvres de tout premier ordre et qu'on n'a pas dépassées depuis. Mais ces œuvres, admirables en elles-mêmes comme perfection du dessin et harmonie de la coloration, ne sont plus les claires-voies éclatantes des époques antérieures, inséparables du monument qu'elles décorent. La composition devient indépendante des contours de la baie : celle-ci n'est plus qu'un cadre et le sujet traverse sans pitié le meneau malencontreux qui gêne son développement.

Les verriers de la Renaissance sont des peintres souvent prestigieux ; sous leur pinceau le modelé, notamment, atteint une perfection suprême. Les procédés techniques bénéficient de certaines améliorations. La récente découverte des propriétés du diamant pour couper le verre et, aussi, l'invention des tire-plombs apportent à l'exécution des facilités nouvelles. Aussi les verriers semblent-ils se jouer des difficultés du métier : ils compliquent les coupes à plaisir et vont jusqu'à incruster, à plombs vifs, des fragments de verre de couleur dans des parties teintées

[1] L'article 12 frappait les délinquants d'une amende de 20 sols tournois pour le premier manquement aux règlements et, en cas de récidive fréquente, les remettait entre les mains de l'officialité épiscopale. Les amendes étaient curieusement réparties : la moitié étant attribuée au Cardinal-Archevêque, et l'autre partagée entre la confrérie et les maîtres. L'entrée en apprentissage rapportait une demi-livre de cire à la confrérie.

[2] Au nombre des maîtres qui ont sollicité de Charles VII la confirmation des statuts de leur corporation, nous retrouvons plusieurs des maîtres peintres, verriers et imagiers de Saint-Jean : Jean Prévost, Pierre de la Paix, dit d'Aubenas, Hugonin Navarre. (*Ordonnances des Rois*, t. XX, p. 562.)

différemment, surtout dans les fonds bleus des architectures. On voit de curieux exemples de cet artifice dans les vitraux de la chapelle des Bourbons à la cathédrale de Lyon, dans ceux de l'Arbresle, de Rochefort et de Villefranche.

En revanche, la mise en plombs devient moins compliquée et l'on en arrive bientôt à peindre sur des pièces de verre blanc, souvent d'assez grandes dimensions, avec des grisailles et des émaux appliqués à la surface. Les verriers exécutent même en grisaille de petits tableaux d'une finesse extrême, rehaussés de jaune d'argent, et dont les carnations sont obtenues par de légers glacis d'un ton rouge capucine très clair, à base d'oxyde de fer, désigné encore aujourd'hui sous le nom de « Jean Cousin » qui en fit, dit-on, le premier emploi (fig. 9). C'est ainsi qu'ont été peints les célèbres vitraux de la chapelle de la Bastie en Forez.

Avant le quinzième et surtout le seizième siècle, les sujets des vitraux étaient exclusivement religieux. Les donateurs, soit particuliers, soit collectifs, comme il arrivait souvent pour les corps de métiers ou confréries, laissaient le souvenir de leur pieuse libéralité sous la forme discrète d'une inscription ou d'une armoirie ; parfois même on représentait les travaux de la corporation. Mais l'amour de l'ostentation finit par l'emporter et bientôt ce ne fut plus à des scènes sacrées, mais aux blasons armoriés des fastueux bienfaiteurs que furent consacrées des fenêtres entières, ou, tout au moins, leurs parties les plus en vue. Les vitraux de l'Arbresle, de Rochefort, de Saint-André d'Apchon, de Brou, sont autant d'exemples de ces « vitraux de présentation ».

Pour cette période, les noms d'un certain nombre de verriers lyonnais, ainsi que quelques-unes de leurs œuvres nous ont été conservés et sont mentionnés dans les archives. Parmi ceux que M. N. Rondot[1] a relevés, bornons-nous à citer Jean Chappeau, maître verrier de la cathédrale en 1527 et 1528. Il était également maître peintre ; Jean Rameau, peintre et verrier, en 1529, était « juge des sotz » ; Nicolas Droguet (1506), maître verrier, a fait pour la chapelle du Saint-Esprit du pont du Rhône des verrières ornées d'écussons armoriés ; Antoine Noisins, verrier (1515-1520), aurait travaillé aux vitraux de l'église de Brou ; Jacques Blich (1515-1524), peintre et verrier ; Salvator de Vidal, maître peintre et verrier, était verrier de la cathédrale en 1537 ; le même titre se trouve à côté du nom de Pierre Royer (1517-1518), de Jean Decrane (1518-1562), de Nicolas Durand (1545-1589), ce dernier ayant peint, en outre, des vitraux avec écussons armoriés pour

[1] Natalis Rondot, *les Peintres sur verre à Lyon du quatorzième au seizième siècle*, Paris, Rapilly, 1897.

l'hôtel de ville. Pierre Henricard (1550-1561), peintre et verrier, refit pour le compte des Réformés les vitraux de Saint-Etienne détruits par eux : il confectionna 140 pieds de « verrines » qui lui furent payées 140 livres[1]. Noël Tortorel (1558-1593), maitre peintre et verrier « fort pouvre de biens et riche de cinq pouvres enffans » ; Bertin Ramus (1575-1595), peintre et verrier, est chargé par le consulat,

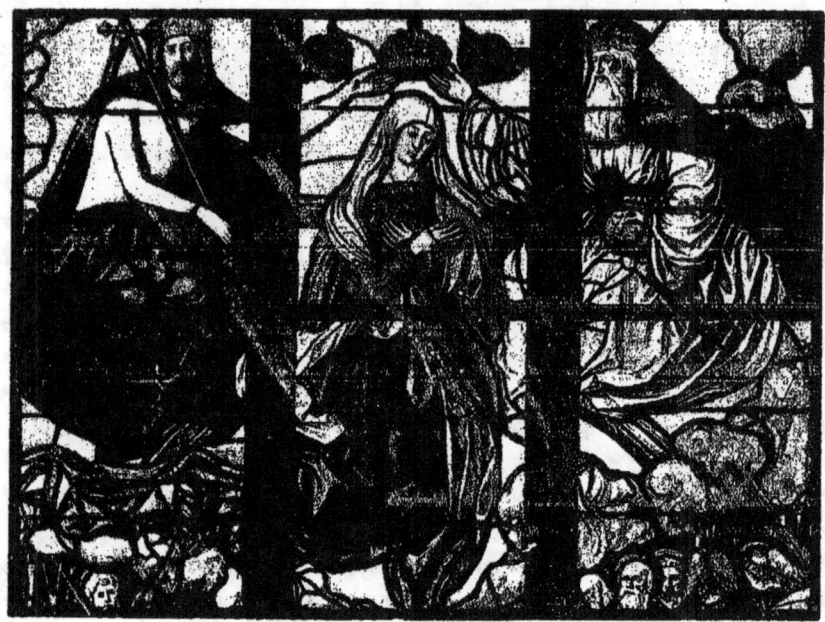

FIG. 8. — LE COURONNEMENT DE LA VIERGE
Église de Brou. Vitrail du XVIe siècle (détail).

en 1582, de l'exécution des vitraux de la chapelle Saint-Roch, construite en 1581 en accomplissement d'un vœu fait par les consuls de Lyon pour obtenir la cessation de la peste. Elle s'élevait sur l'une des terrasses de Choulans, dominant la Quarantaine. Moyennant cent trente écus d'or au soleil, Bertin Ramus s'engage à livrer « trois victres avec leurs ferrures et treillis de fil d'archal auxquelles victres serait dépeinct, scavoir : en celle du milieu, un grand crucifix avec les ymaiges de Nostre Dame, de saint Jehan et de Marie Magdeleyne et autres les ymaiges ou effigies

[1] L. Niepce, *les Protestants à Lyon*.

de S. Roch et de S. Sébastien avec aussi les armoyries de M⁹ʳ l'Archevêque (Pierre d'Epinac), de M⁹ʳ de Mandelot et de la ville¹ ». En 1583, Bertin Ramus fait encore les vitraux « es fenestrages du corps neuf de l'hôtel de ville ».

La transformation du vitrail en un tableau, l'oubli des lois fondamentales des conventions décoratives ne furent pas la seule raison de la décadence de ce grand art. Cette décadence est précipitée par les guerres religieuses et les troubles de la Ligue dès le milieu du seizième siècle. Dans nos provinces du Lyonnais et du Forez, les bandes calvinistes, sous le commandement du baron des Adrets, pillent et saccagent nos églises et nos monastères. Partout déprédations et massacres : les sta tues sont mises en pièces, les vitraux défoncés, les tombes profanées. Une grande partie des richesses artistiques que les siècles pré cédents avaient amassées sombrè rent dans le naufrage « de la prinse de Lyon en 1562 par ceux de la Réforme ».

Les églises furent longues à réparer leurs rui nes : cependant les progrès réalisés par la fabrication du verre blanc et de la glace permirent de revitrer rapidement et à peu de frais les édifices religieux, comme, par exemple, la chapelle des Pénitents blancs du confalon de Saint-Bonaventure². Mais la plus grande partie des œuvres des anciens maîtres verriers avait disparu pour toujours.

FIG. 9. — VITRE PEINTE EN GRISAILLE, REHAUSSÉE DE JAUNE A L'ARGENT
Provenant d'une maison de Beaujeu (Rhône), XVIᵉ siècle.

* * *

Au dix-septième siècle, les travaux deviennent plus rares pour les peintres verriers, surtout sous le règne de Louis XIII, pendant lequel la fabrication du

¹ Arch. de la Ville de Lyon. Invent. som., série BB, registre 109, t. I, fol. 57.
² La restauration de cette célèbre chapelle, ruinée par les calvinistes, fut achevée en 1637 et était, au dire de Clapasson et des *Statuts et Règlements* de la Confrérie d'une extrême richesse. Sans parler des sculptures précieuses, des toiles célèbres de Th. Blanchet, de Ch. Delafosse, etc., d'un christ en croix attribué à Rubens, vingt-deux vitraux représentaient les armes de la Confrérie et les seize mystères de la vie de la Vierge.

verre de couleur avait à peu près disparu du royaume. Pour les églises, comme pour les habitations privées (fig. 10), on se contentait, le plus souvent, de vitreries, mises en plombs, aux combinaisons géométriques généralement simples, en losanges, en croix de Saint-André ou même en rectangles.

Les grands privilèges accordés jadis aux peintres verriers tombaient en désuétude, tandis que la peinture à l'huile prenait toujours plus de faveur. Il y a lieu de constater avec M. Lucien Magne que « la décadence de l'art du verrier coïncide avec l'application des émaux au vitrail, sous Henri II. Ce procédé nouveau qui semblait devoir accroître les ressources du peintre verrier en lui fournissant le moyen de réaliser toutes les nuances, sans être astreint à l'obligation des plombs, fut une cause de nouvelles erreurs ».

Enfin les règnes de Louis XIV et de Louis XV virent l'agonie de ce grand art du Moyen Age. Devenu un simple article commercial, le vitrail d'église ne se compose plus guère, pour les grandes surfaces, que de combinaisons géométrales en vitreries blanches montées en plombs. Parfois, on y adapte encore de grandes figures émaillées sur verre blanc, mais sans caractère et lourdement exécutées ; tels les grands personnages rapportés dans les fenêtres hautes de l'abside de l'église Saint-Maurice, à Vienne (Isère). Les bordures ne sont plus que des torsades, des combinaisons de fleurons, nuancés de jaune à l'argent, comme à la chapelle du château de Versailles, ou encore des guirlandes de feuillages émaillés sur verre blanc avec des touches de rouge capucine. L'église de Neuville-sur-Saône nous offrira un intéressant exemple de ce dernier parti.

Les peintres verriers n'étaient donc plus, à proprement parler, que de simples vitriers. Mais ils conservaient encore le régime corporatif, transformé en confrérie, bien que les privilèges des corporations fussent amoindris et la liberté du travail plus étendue par les ordonnances royales.

Le règlement des « maîtres vitriers, peintres sur verres de la ville et fauxbourgs de Lyon » approuvé par le Consulat en 1724, a été en vigueur jusqu'à la Révolution et on y retrouve les grandes lignes de celui de 1496. Les obligations d'ordre religieux y sont maintenues ; par contre, la juridiction a définitivement passé des mains de l'autorité épiscopale à celles de la prévôté des marchands, et c'est de cette autorité purement laïque que dépendent les permis de réunions de la corporation. L'apprenti orphelin tombe en tutelle de la corporation qui pourvoit à la surveillance de sa conduite et de son instruction. Le nombre des apprentis est réduit à un seul par atelier. Diverses précautions sont prises contre certaines manifestations

d'indépendance déjà en germe chez l'ouvrier, comme aussi contre toute manœuvre pouvant aboutir à une concurrence déloyale. Les garanties relatives à la capacité professionnelle sont maintenues aussi rigoureusement qu'au Moyen Age. Cette capacité professionnelle est présumée suffisante chez les fils de maîtres et réglementée par un article spécial[1].

FIG. 10. — ETAGE SUPÉRIEUR DE L'HÔTEL D'HORACE CARDON, LIBRAIRE LYONNAIS.
Construit en 1547, rue Mercière, n° 28.
L'une des fenêtres a conservé son ancienne vitrerie en losanges montés en plombs.

[1] « Art. 9. — Nul compagnon qui aura fait son apprentissage en cette ville ne pourra avoir boutique, ni travailler de l'art du vitrier qu'il n'ait été reçu à la maîtrise, à laquelle il ne sera reçu qu'après avoir rapporté son brevet d'apprentissage, quittance d'icelui, et servir les maîtres l'espace de quatre années, en qualité de compagnon, et fait l'expérience d'un panneau de vitre bien groizé et d'un quarré tel qu'il lui sera prescrit par les Maîtres-gardes et Adjoints, en présence d'iceulx, et de quatre anciens, comme encore de payer la somme de cent vingt livres pour le droit de réception à la maîtrise, sur laquelle sera prélevée celle de vingt livres pour les frais des maîtres-gardes. »

« Art. 10. — Les fils de maîtres qui auront atteint l'âge de dix-huit ans pourront ouvrir boutique de maître verrier sans être tenus de produire aucun acte d'apprentissage ni de compagnonnage, mais seulement de justifier qu'ils sont fils de maîtres et qu'ils ont travaillé et travaillent de l'art chez leur père ou ailleurs, et après avoir fait un panneau qui leur sera ordonné par les maîtres-gardes, ils payeront la somme de trente livres pour droit de réception, dont il sera prélevé six livres pour les frais de maîtres-gardes. »

Les intérêts et privilèges de la corporation locale sont soigneusement sauvegardés contre l'envahissement des étrangers, qui doivent conquérir leur droit de cité par six années de services ininterrompus et ne peuvent parvenir à la maîtrise lyonnaise qu'après un minutieux examen de capacité.

Toute condamnation infamante exclut de la maîtrise et la ferme au compagnon et à l'apprenti ; la complicité et même les simples relations avec le coupable sont punies par de sévères amendes.

Même en faveur de certains cas intéressants, la corporation ne se départ pas de cette jalouse défense de ses privilèges : c'est ainsi, par exemple, que les droits d'une veuve sont abolis lorsqu'elle se remarie, sauf le cas où elle se remarierait à un compagnon verrier, qui devrait, d'ailleurs, fournir des garanties suffisantes pour jouir des privilèges corporatifs. L'assistance charitable n'était pas oubliée : par exemple, on levait, en faveur des confrères malheureux ou infirmes, l'interdiction faite aux maîtres de donner à travailler en dehors de leur atelier.

Le règlement établit aussi de sévères précautions contre la concurrence des irréguliers et des nomades, pressés par les besoins d'une vie déréglée et prêts à faire à tout prix un travail qui exige toujours des soins sages et prudents[1].

Le noble souci de l'amour-propre du métier et la préoccupation honorable des garanties sérieuses dues au client se trahit par de nombreuses et minutieuses dispositions ; puis le règlement finit par une série d'articles relatifs à l'administration de la Confrérie et, par conséquent, moins intéressants au point de vue spécial qui nous occupe qu'à celui de l'étude générale du système corporatif.

Comme la plupart des autres corporations de Lyon, celle des peintres verriers et vitriers avait sa chapelle dans l'église des Cordeliers. Au dix-septième siècle, on comptait ainsi une trentaine de chapelles ou d'autels, soigneusement entretenus aux

[1] Rien n'est plus significatif que les termes de cet article : « Art. 17. — Et d'autant que les vitriers forains passant ou demeurant dans la ville, ne trouvant pas de l'ouvrage chez leurs maîtres faute de savoir bien travailler, ou par libertinage, courent, comme l'on dit « la lonzange » et entreprennent des ouvrages dudit métier, en plusieurs endroits, ce qu'ils ne peuvent faire sans l'assistance de quelques maîtres, qui, bien souvent pour en profiter, les emploient et leur prêtent des outils propres audit art, comme tire-plombs, lingotière, fer à souder, diamant à couper, plomb tiré, soudure jetée et autres choses nécessaires audit art ; ce qui porte un notable préjudice à tous les autres maîtres dont la plupart ne peuvent vivre n'étant pas occupés, à quoi étant nécessaire de remédier et afin que le public soit fidèlement servi, défenses sont faites à tous les maîtres de vendre ni prêter auxdits compagnons forains ni autres passant ou demeurant dans la ville, aucun des outils susdits ni autres choses nécessaires audit art sous quelque prétexte que ce soit, à peine de 50 livres d'amende, applicables un tiers à l'Hôtel-Dieu, un tiers aux besoins de la communauté, et l'autre tiers au dénonciateur, les frais préalablement levés, comme aussi la confiscation des outils et marchandises au profit des maîtres-gardes lors en charge. »

frais des corporations. Celle des peintres et des verriers se trouvait primitivement dans le collatéral droit près du chœur, sur l'emplacement de la chapelle actuelle de Saint-Joseph. En 1619, la Confrérie fut transportée à la chapelle de l'Annonciade construite par Simon de Pavie, où l'on voit encore l'inscription de son tombeau. Elle passa alors sous le patronage de saint Luc et de saint Clair. Cette chapelle, la troisième dans le bas-côté gauche, actuellement dédiée à saint François d'Assise, a conservé jusque vers 1840 un vitrail aux armes de la corporation des verriers :

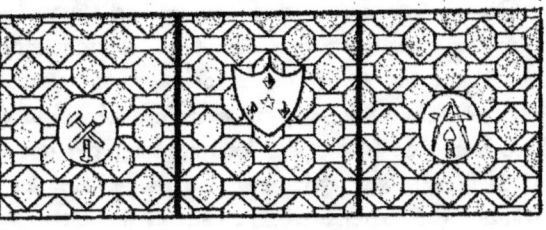

Fig. 11. — Vitrail de la Chapelle de la Corporation des Vitriers
Dans l'église des Cordeliers, à Lyon [1].

d'azur à l'étoile d'argent et trois diamants d'or. Deux écussons latéraux contenaient les outils employés par les vitriers : le diamant, le fer à souder, le marteau, la tringlette, le couteau, le compas [2] (fig. 11).

✦
✦ ✦

La destruction de nos vitraux fut, en partie, le résultat du fanatisme religieux des calvinistes ; mais elle fut continuée de façon systématique par les chanoines du dix-septième et du dix-huitième siècle, sous le prétexte que les verres de couleur obscurcissaient les églises et qu'ils gênaient la lecture des offices. Les verrières des douzième et treizième siècles étant les plus colorées, les plus intenses, ce sont elles qui eurent le plus à souffrir. L'abbé Lebeuf, qui écrivait son *Histoire de Paris* au moment où se commettaient ces actes de vandalisme, nous rapporte qu' « il existait, dans la seule étendue du diocèse de Paris, plus de quarante églises où l'on voyait encore, en 1754, des vitres du treizième siècle, sans

[1] Nous devons la communication de ce document à l'érudit et regretté architecte lyonnais, A. Monvenoux.
[2] Lors du rétablissement du culte, au commencement du siècle dernier, la corporation, transformée en société de bienfaisance, fit restaurer sa chapelle. On y lisait l'inscription suivante :

*Cette chapelle a été rétablie
par la société de bienfaisance
des maîtres peintres et vitriers
de cette ville
l'an MDCCCVII*

comprendre celles où l'on avait remplacé les vitres peintes par des vitres blanches ».

Le clergé se charge lui-même de consommer la ruine de ces innombrables témoignages de la grandeur religieuse des siècles passés.

On rencontre même un peintre verrier, Pierre Le Vieil, qui, tout en s'indignant contre les mutilations que subissaient, de son temps, les vitraux de Saint-Merri, avoue, dans son traité de la peinture sur verre[1], avoir démoli lui-même, en 1741, les derniers vitraux du treizième siècle qui décoraient encore le chœur de Notre-Dame de Paris, pour les remplacer par des vitres blanches, afin de fournir plus de lumière aux chanoines. Le vandalisme des Chapitres dépassait celui des calvinistes du seizième siècle : ceux-ci ne s'attaquaient qu'aux sujets à portée de leurs atteintes, tandis que les premiers détruisaient méthodiquement les verrières les plus élevées, à grands renforts de dispendieux échafaudages.

Mais, outre ces mutilations, nos vitraux étaient souvent victimes de restaurations presque toujours extrêmement maladroites, ce qu'expliquent la désuétude et l'oubli dans lesquels était tombée la pratique du vitrail. Dans notre région, en particulier, les restaurations ont dû, apparemment, être exécutées par des maçons, car les pièces de verre blanc destinées à combler les vides sont rarement assujetties par des plombs, mais souvent avec du simple mastic et même du mortier. Ces « restaurateurs » d'un nouveau genre ne se préoccupaient guère de voir une tête ou une draperie prendre la place d'une architecture ou d'un ornement ; ils professaient pour la couleur un mépris égal et le résultat de leur intervention aboutit aux mélanges les plus disparates, aux plus déconcertantes inharmonies.

.˙.

Au lendemain de la tourmente révolutionnaire, l'établissement du Concordat rendit nécessaire la réparation de tant de ruines. L'art du vitrail avait totalement disparu et l'on en était réduit, comme à la fin du dix-huitième siècle, à de misérables travaux de vitrerie. Bien plus, sous prétexte de réparer, on continuait à détruire. C'est ainsi que, parmi tous les devis et mémoires produits pour la restauration de la cathédrale de Lyon, entreprise en 1802, lors du rétablissement du culte, nous trouvons que « le raccommodage en verres de couleurs de

[1] Pierre Le Vieil, *l'Art de la peinture sur verre et de la vitrerie*, 1784.

tous les vitraux qui sont au fond du chœur, depuis le bas jusqu'en haut, et dont plusieurs sont à refaire à neuf », fut confié pour la somme de 2.000 francs à un nommé Ferrus qui, à sa qualité de maître couvreur, joignait aussi celle de destructeur patenté des anciens vitraux. Comme il le déclare lui-même, cette prétendue restauration consista à démolir les verrières des chapelles latérales et à prendre les verres de couleur pour boucher tant bien que mal les vides des verrières du chœur [1].

Beaucoup d'églises de la région ont longtemps conservé des spécimens de ces vitreries aux couleurs criardes et aux combinaisons de mise en plombs souvent très compliquées. Un vitrier lyonnais, nommé Lesourd, de 1818 à 1845, était passé maître dans la confection de ces mosaïques. Il vitra la plupart des églises de Lyon, entre autres celles de Saint-Irénée, de Saint-Just, de Saint-Vincent, de Saint-Polycarpe, etc. L'antique église Saint-Paul de Lyon — que l'architecte Decrenice, en 1780, ne craignit pas de mutiler, sous prétexte de restauration, faisant d'un édifice du plus pur roman une sorte de temple néo-grec — reçut des vitraux vers 1820. Lesourd exécuta dans la baie centrale de l'abside une grande croix blanche entourée de rayons d'or et accostée de tiges de roses, s'enlevant sur un fond bleu. De très nombreux fragments de verres de couleur montés en plombs donnaient à distance l'impression de gemmes enchâssées dans la croix. Cet ensemble, qui n'était point dénué de caractère, en raison de la simplicité et de la franchise du parti, caractérisait fort bien la technique employée à l'époque. A ce titre, il méritait d'être sauvegardé. Il fut détruit lors de l'agrandissement des fenêtres de l'abside pendant les dernières restaurations de 1900. Toutes nos démarches pour en retrouver les débris ont été inutiles.

Voici un autre exemple emprunté à l'ancienne collégiale de Montbrison (fig. 12). Comme dans tous les travaux similaires, on n'y saurait trouver aucune trace de peinture. On avait perdu jusqu'à la notion de la vitrification et, pour accuser plus franchement certaines délicatesses du dessin, comme par exemple les détails des ornements de la mitre, que la mise en plombs ne pouvait donner, on allait jusqu'à souder des ailes de plomb qui, débordant sur la surface du verre, complétaient le dessin, dans une certaine mesure, par un effet de silhouette.

Si les fourneaux des peintres verriers étaient éteints en France, les procédés n'en étaient pourtant point perdus et leur tradition nous en était conservée par les

[1] Arch. du Rhône, fonds moderne, série N.

écrits de Théophile, Neri, Félibien, Pierre Le Vieil, etc. D'autre part, les ateliers de Hollande et d'Angleterre poursuivaient sans interruption leurs travaux.

Malgré les terreurs de la Révolution qui sévissait dans notre pays, un homme de cœur, Alexandre Lenoir, avait courageusement entrepris de sauver de la destruction les chefs-d'œuvre de notre sculpture nationale et de l'art du vitrail en particulier. La collection de vitraux anciens qu'il réunit dans l'ancien couvent des Petits Augustins, aujourd'hui l'Ecole des Beaux Arts, fut, assurément, l'enseignement le plus utile à la restauration de l'art du vitrail qui allait s'accomplir en même temps que renaissait la science archéologique, sous l'impulsion des Vitet, Langlois, du Sommerard, Didron et surtout de Viollet-le-Duc.

De nombreux ateliers se créent alors en France, et l'ère des restaurations intelligentes commence à la Sainte-Chapelle de Paris, à Chartres, à Bourges, à Sens, etc., par des artistes tels que Gérente, Lusson, Coffetier, Oudinot, etc.

Ce fut à cette époque que les vitraux de la cathédrale de Lyon subirent une première réparation par Thibaud, sur l'initiative du Cardinal de Bonald. Plus tard, ceux de l'Arbresle étaient confiés à Lobin, ceux d'Ambierle et de Saint-André-d'Apchon à Bonnaud.

L'étude consciencieuse du Moyen Age avait enfin porté ses fruits : on ne se contentait plus de boucher les trous avec des fragments de verre pris au hasard, et on ne négligeait aucun effort pour restituer la pièce ancienne dans son état primitif. Ces efforts étaient complexes : outre l'analyse minutieuse des sujets représentés, il fallait encore tenir compte des modifications successivement apportées aux procédés de fabrication ; il fallait suivre les traces des restaurations entreprises à chaque époque, et qui se traduisaient par des pièces rapportées sans souci du dessin et de la coloration primitive, des légendes inscrites au hasard, des figures placées à contre-sens et l'interversion des sujets dans les vitraux à médaillons légendaires.

⁘

Le nombre des anciennes verrières diminuant de jour en jour, leur conservation devrait être l'objet d'une sollicitude d'autant plus constante. Si nous n'en trouvons plus, dans le Lyonnais, que des vestiges aussi rares, il ne suffit pas d'en rejeter la faute sur les guerres de religion et sur la Révolution, mais il faut trop souvent accuser aussi l'ignorance et la négligence de ceux qui sont constitués les gardiens naturels et responsables de ces trésors du passé. Il serait aussi pénible

qu'inutile de chercher à faire ici une nomenclature des faits de vandalisme dont notre région eut à souffrir; du moins, les progrès dans l'esprit public du sentiment de respect pour le passé pouvaient-ils faire espérer que de tels abus n'étaient plus à craindre de nos jours.

Or, il n'en est pas encore ainsi. Le remplacement par des vitraux modernes, dans le courant du siècle dernier, des très intéressantes peintures qui décoraient jusqu'alors la plupart des baies de la collégiale Notre-Dame des Marais, à Villefranche-sur-Saône, est, malheureusement, loin d'être le seul exemple de ce vandalisme. En 1873, les précieuses verrières de l'abside de l'église de Cézériat (Ain), non loin de Brou, vraisemblablement de la même époque que celles de la célèbre église de Marguerite d'Autriche, peut-être du même atelier, furent enlevées sur l'ordre exprès du Conseil de fabrique, pour être remplacées par de très médiocres productions modernes. Fort heureusement, ces trois belles verrières furent sauvées et figurent actuellement au Musée historique des Tissus de la Chambre de commerce de Lyon.

Voici un autre cas de vandalisme perpétré dans une charmante église des environs de Lyon, aux bords du Rhône, celle de Montluel (Ain). Vers 1885, nous avions admiré dans une très élégante chapelle latérale de cette église, de la plus pure Renaissance, une remarquable verrière, assez complète, quoique un peu détériorée, mais dont la restauration eût été relativement facile. Faute de temps, nous dûmes remettre à une autre visite le projet de la dessiner, et nous revenions, moins de deux ans plus tard, dans l'intention d'en faire un relevé exact. Quel ne fut pas notre étonnement de voir, à la place de l'ancien vitrail, une interprétation de l'apparition du Sacré-Cœur, exécutée de fraîche date. Dans le désir de retrouver au moins les débris de la verrière ancienne, nous ouvrîmes une enquête qui ne tarda pas à nous éclairer sur le sort qui leur avait été fait. Les panneaux avaient été relégués dans les combles, au-dessous des cloches, où il nous fut facile de retrouver un monceau informe de verres pilés et de plombs arrachés, piétinés consciencieusement par le sonneur. Malgré le travail le plus patient, nous n'avons pu parvenir à en assembler quelques fragments. Plusieurs têtes, d'une exécution charmante, et certains détails de costume, admirablement traités, voilà tout ce qui restait de cette grande verrière à trois baies, retraçant, autant que nos souvenirs peuvent être fidèles, une scène de bataille où figuraient de nombreux hommes d'armes (probablement la victoire de Constantin).

Le vitrail de Rochefort, près de Saint-Martin-en-Haut, charmant morceau

du quinzième siècle, faillit, il y a peu de temps, tomber entre les mains d'amateurs de curiosités archéologiques. Et n'avons-nous pas vu, naguère encore, dans l'une de nos principales églises lyonnaises, une tentative de mutilation s'en prendre aux superbes vitraux modernes de Steinheil, sous prétexte de donner plus de lumière à l'édifice dont ils constituent la plus riche parure ? Actuellement, comment sont traitées les très belles verrières de la Sainte-Chapelle du Palais à Chambéry ? Il ne se passe pas de jour que l'on ne relève des débris de tête, de draperies tombant sous l'action du vent et, plus encore, des grêles de pierres des gamins. La restauration de ces vitraux, déjà difficile, demain sera impossible.

La destruction aveugle de ces œuvres d'art du passé ne saurait être imputée qu'à une ignorance barbare qu'on s'étonne de rencontrer encore de nos jours. Devant la possibilité des plus coupables pratiques, on ne peut souhaiter que l'intervention des moyens légaux de préservation, et, d'abord, le classement d'office des vitraux anciens, qui sont des monuments historiques, au même titre que les édifices dont ils font partie.

FIG. 12. — EGLISE NOTRE-DAME DE MONTBRISON (LOIRE).
Vitrail du commencement du XIX° siècle (fragment).

VUE INTÉRIEURE DE LA NEF

Vitraux du Lyonnais et du Beaujolais

I

LA CATHÉDRALE DE LYON

VITRAUX DU XII^e AU XVI^e SIÈCLE

Fig. 13. — Plaque d'Ivoire, Baiser de Paix
Collection du cardinal de Bonald
léguée au Trésor de la Cathédrale, xiv^e siècle.

La cathédrale de Lyon est le seul édifice de la région lyonnaise qui conserve des vitraux remontant au douzième et au treizième siècle. Sans pouvoir se comparer, pour l'importance de ses verrières peintes, à certains grands édifices comme ceux de Chartres, de Bourges, de Sens, de Troyes, la Métropole des Gaules peut être fière d'avoir conservé un ensemble aussi resplendissant, malgré les dévastations du baron des Adrets en 1562, le vandalisme inconscient des chanoines au dix-septième et au dix-huitième siècle et les fureurs révolutionnaires de 1793.

La date de fondation de la partie la plus ancienne de la cathédrale a été très discutée et placée tantôt au début, tantôt dans le second tiers du douzième siècle. En 1880, M. C. Guigue, s'appuyant sur un passage de l'*Obituaire de l'Église de Lyon*, relatif à la mort de l'archevêque Josserand (1118), *qui fit faire à ses propres frais le chœur de la grande église avec des pierres précieuses et polies*[1], en conjectura que ce texte devait se rapporter à la construction de l'abside actuelle.

[1] *Monographie de la Cathédrale de Lyon*, par M. Lucien Bégule, précédée d'une introduction historique par M. C. Guigue, Lyon, 1880.

Depuis cette époque, l'étude constante et comparative des édifices de la région, contemporains de notre cathédrale, engage à reconnaître plutôt dans l'œuvre de Josserand la reconstruction de l'église précédente qui menaçait ruine dès 1070. Pour des raisons inconnues, la cathédrale dut être rebâtie de nouveau, avec le cloître, au temps de l'archevêque Guichard (1165-1180); lui siégeant, nous dit l'*Obituaire*, « l'œuvre de l'église fut commencée[1] ».

Le terme *inchoatum* est formel et s'applique aux fondations mêmes de l'édifice, au commencement des travaux et non à leur continuation. L'abside et l'amorce du transept, entrepris sous Guichard, furent poursuivies par l'archevêque Jean de Bellesmes (1181-1193); et le concile de 1245 put consacrer l'achèvement des travaux de la plus grande partie de la nef. Les deux dernières travées et la façade ne datent que du début du quatorzième siècle.

Le *Nécrologe de la Métropole* nous a conservé les noms de nombreux donateurs des vitraux, archevêques, chanoines, et même simples prêtres. Déjà, au douzième siècle, Hugues de Beaujeu faisait exécuter, en 1127, « dix verrières rondes » dans la cathédrale édifiée par Josserand. Les verrières du bas du chœur de la cathédrale actuelle furent offertes en partie par l'archevêque Renaud de Forez, qui siégea de 1193 à 1226. D'autres sont dues à la munificence du moine Jean, du prêtre Guinel, du sacristain de Saint-Paul, Pierre de Montbrison, du chamarier Arnaud de Culant, etc. La rose du transept nord fut donnée par le chanoine-doyen Arnaud de Colonges, mort en 1250.

MARCHE SUPÉRIEURE DU TRÔNE DES
ARCHEVÊQUES DE LYON[2]

[1] Guichardus archiepiscopus, *eodem præsidente, ambitus murorum claustri ceptus et consommatus est et opus ecclesiæ inchoatum*.

[2] Ce trône, de marbre blanc, décoré d'incrustations et du plus haut intérêt archéologique, remonte au XII^e siècle. Il reste, malgré tout, au fond de l'abside de la cathédrale, ignoré et invisible, caché depuis plus d'un siècle sous un plancher impénétrable.

VITRAIL DE SAINT PIERRE ET DE SAINT PAUL

XII° SIÈCLE

Le vitrail qui éclaire à l'orient le fond de la chapelle latérale, à gauche du chœur, aujourd'hui sous le vocable de la Vierge, est le seul qui puisse être attribué au douzième siècle, et encore ne saurait-il remonter plus haut que 1180 ou 1190 (fig. 14).

Cette verrière, entourée d'une riche bordure, est divisée en cinq registres contenant chacun un médaillon central et deux sujets latéraux. Elle appartient aux vitraux dits *légendaires* et présente tous les caractères de l'art du douzième siècle, moins par sa forme en plein cintre que par le style des figures et de l'ornementation, qui accuse sensiblement un reste de tradition orientale, et aussi par sa tonalité générale, le bleu de ses fonds calmes et lumineux.

Confondus dans un même culte, leur vie ayant été intimement liée, il était naturel qu'une même peinture rappelât les principaux actes de la vie du Prince des Apôtres et aussi quelques traits de celle de son compagnon.

1ᵉʳ rang. — Au centre : Jésus et saint Pierre marchent sur les eaux. (*Math.*, XIV, 22-23.) A droite : saint Pierre rencontre Notre-Seigneur aux portes de Rome : (*S. Ambr., Serm. contr. Auxent.*) Cette scène du *Quo vadis, Domine ?* est d'exécution moderne, mais rétablie d'après les débris de l'ancienne. A gauche : délivrance de saint Pierre. (*Act.*, XII, 6-7.)

2ᵉ rang. — L'ensemble a trait au miracle de saint Pierre sur un jeune homme que Simon le Magicien tentait vainement de rappeler à la vie. Dans le sujet rectangulaire de gauche, Simon, auprès du mort, ne réussit pas à le ranimer. Dans celui de droite, on vient prévenir saint Pierre. La partie droite du médaillon central montre le saint arrivant à la maison du mort où les parents le reçoivent en pleurant. Enfin, dans la partie gauche, saint Pierre prend la main du jeune homme qui ouvre les yeux et se lève.

3ᵉ rang. — Saint Pierre condamné au supplice : au centre et à droite, Agrippa

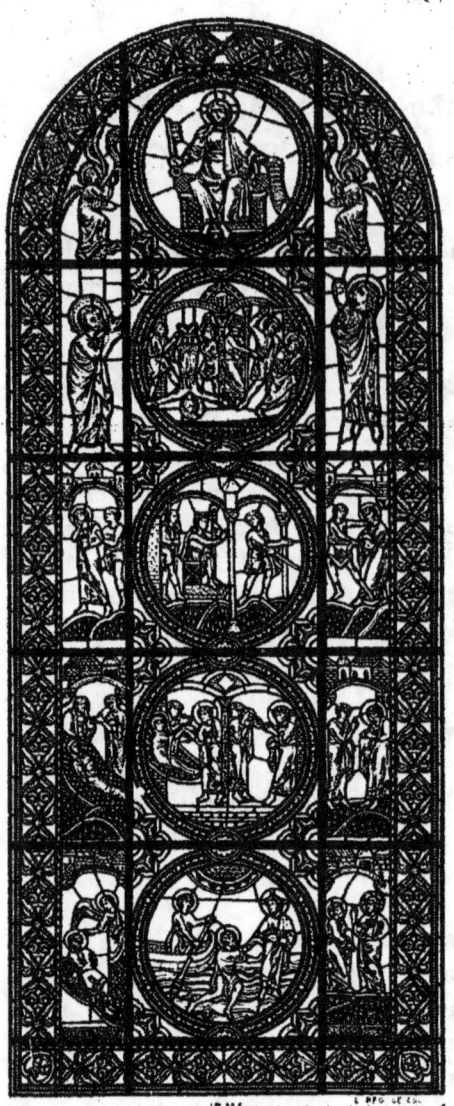

Fig. 14. — Vitrail de saint Pierre et de saint Paul.
Fin du XIII^e siècle.

ordonne à ses soldats de lui amener saint Pierre et, dans le sujet de gauche, le fait jeter en prison.

4^e rang. — Martyre de saint Pierre et de saint Paul : le médaillon central représente : à droite, la décollation de saint Paul ordonnée par Néron ; à gauche, saint Pierre lié à la croix, la tête en bas. Dans le sujet latéral de droite, voici le *ravissement* de saint Paul, et, dans celui de gauche, saint Pierre reçoit les clés. Suivant la tradition, saint Pierre est à la droite du Christ.

5^e rang. — Au centre : Jésus-Christ, assis sur un trône, remet à saint Pierre les clefs du royaume des cieux ; de la main gauche il tend à saint Paul le *Livre de la Sagesse*. Les panneaux latéraux sont occupés par deux anges thuriféraires.

Rosace. — Les sujets qui garnissent les sept médaillons de la rosace qui surmonte le vitrail ont dû être empruntés à d'autres fenêtres et adaptés tant bien que mal, car on retrouve une double répétition du martyre de saint Pierre, et deux Annonciations.

L'une de ces dernières devait vraisemblablement provenir de la rosace de la chapelle correspondante, située à l'extrémité est de la basse nef méridionale, primitivement sous le vocable de la Vierge.

VITRAUX DU CHŒUR

Fenêtre de l'étage inférieur.

XIII^e SIÈCLE

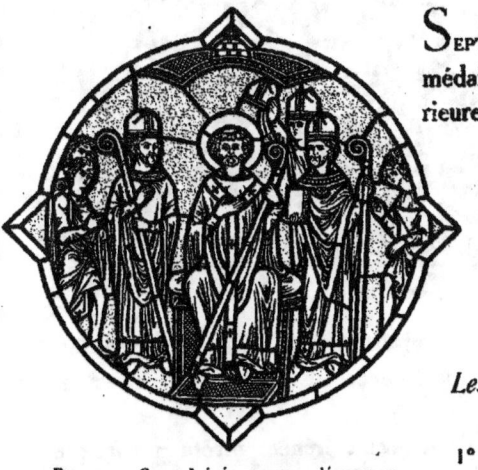

FIG. 15. — SAINT IRÉNÉE PROMU A L'ÉPISCOPAT

SEPT grandes baies, renfermant chacune sept médaillons légendaires, éclairent la partie inférieure de l'abside.

Nous les décrirons en suivant l'ordre qu'elles occupent, en commençant par la première fenêtre à droite et par le sujet inférieur.

Premier Vitrail.
Les Saints Fondateurs de l'Église de Lyon.

1° Départ de saint Pothin pour les Gaules.
2° Saint Irénée reçoit le diaconat : ces deux premiers sujets sont d'exécution moderne ; mais, d'après le témoignage de M. Thibaud, ils ont été refaits d'après les débris des anciens, en trop mauvais état pour être utilisés.
3° Saint Irénée promu à l'épiscopat (fig. 15).
4° Voyage de saint Polycarpe (fig. 16) : c'est à l'*Histoire ecclésiastique* d'Eusèbe que le sujet de ce médaillon a été emprunté : « Saint Polycarpe s'était retiré dans une maison de campagne pour échapper aux recherches de ses persécuteurs ; mais il fut découvert dans sa retraite, alors on le mit sur un âne et on l'achemina ainsi vers la ville. C'était le jour du grand Samedi. Sur la route, ils rencontrèrent l'irénarque Hérode et son père Nicétas. Ceux-ci firent monter Polycarpe sur leur char et, l'ayant assis à côté d'eux, ils lui disaient pour le gagner : Quel si grand mal peut-il y avoir à dire : Seigneur César, et à sacrifier pour sauver sa vie ? Polycarpe ne répondit pas. Comme ils insistaient, il leur dit : Je ne ferai rien de ce que vous me conseillez. Perdant tout espoir d'obtenir son apostasie, Hérode et Nicétas l'accablèrent d'injures, puis ils le poussèrent si violemment qu'il fut précipité du char et

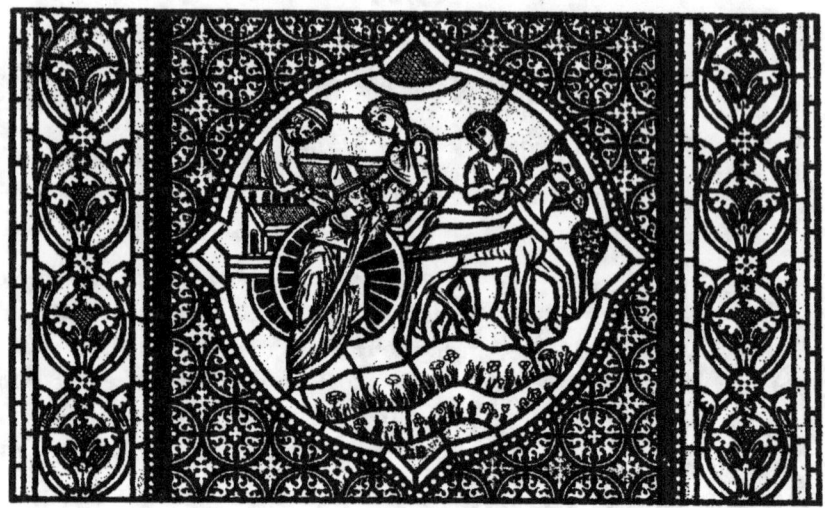

Fig. 16. — Voyage de saint Polycarpe

que, dans sa chute, il se fractura la jambe. Polycarpe, sans rien perdre de son calme habituel, et comme s'il ne souffrait pas, s'avançait vers le stade avec une joie et une agilité surprenantes. » (IV, 16.)

5° **Saint Irénée en prison** (fig. 17) : à droite, saint Irénée, revêtu des insignes épiscopaux, est en prison, tenant à la main son traité : *Contra hæreses;*

Fig. 17. — Saint Irénée en prison

Fig. 18. — Translation des reliques de saint Irénée

à gauche, le juge fait comparaître devant lui le saint évêque de Lugdunum avant de l'envoyer au supplice.

6° Martyre de saint Irénée : un soldat tranche la tête du saint, sous les yeux du proconsul assis sur un trône, pendant qu'un chrétien trempe pieusement un linge dans le sang du martyr.

7° Translation des reliques (fig. 18) : ce sujet ne repose sur aucune donnée historique. On ne saurait y voir qu'une glorification comme on en rencontre souvent dans la partie supérieure des verrières ou des tympans sculptés consacrés à de saints confesseurs.

Deuxième Vitrail. — Vie de saint Jean l'Évangéliste.

1° Guérison d'un boiteux à la porte du temple de Jérusalem. *(Act., III, 1 et suiv.)*

2° Saint Jean dans la cuve d'huile bouillante : ces deux premiers médaillons sont modernes, mais reconstitués de façon à compléter l'enchaînement des faits et en s'aidant de sujets analogues, empruntés à des vitraux du treizième siècle.

3° L'ange dicte l'Apocalypse à saint Jean (fig. 19) *(Apoc., I, 10 et suiv.)* : sur le livre que saint Jean tient à la main on lit :
```
A    P
PO   S
CA   I
LI   10
```

Fig. 19. — L'Ange dicte l'Apocalypse a saint Jean

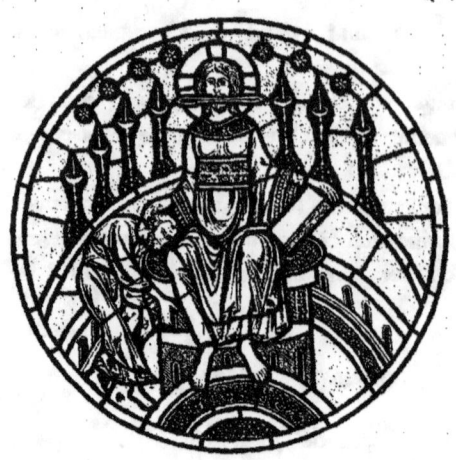

Fig. 20. — Dieu apparaît a saint Jean

4° Dieu apparaît à saint Jean. (*Apoc.*, I, 12 et suiv.) Cette magistrale composition est (fig. 20) la traduction littérale de la vision apocalyptique de l'apôtre saint Jean.

Entouré des sept chandeliers d'or et des sept étoiles, le Fils de l'homme, vêtu d'une longue robe et ceint au-dessous des mamelles d'une ceinture d'or, tient à la bouche le glaive à deux tranchants : « au moment où je l'aperçus, je tombai comme mort à ses pieds ; mais il mit sur moi sa main droite, et me dit : Ne craignez point, je suis le premier et le dernier. »

5° Vision de saint Jean : au déclin de sa vie, saint Jean, d'après la tradition et la *Légende dorée*, eut une vision dans laquelle Notre-Seigneur, entouré de ses apôtres, lui annonça la fin de sa vie militante. La place primitive et rationnelle de ce sujet était au rang suivant qui précède la mort de saint Jean.

6° Les évêques d'Asie prient saint Jean de laisser un écrit. D'après saint Jérôme, saint Jean composa son Evangile à la prière des évêques d'Asie. (*Hyeronym., de Scripto Eccles.*)

7° Mort de saint Jean : c'est encore au texte de Jacques de Voragine qu'il faut recourir pour expliquer les détails de cette composition (fig. 21). Saint Jean, âgé de quatre-vingt-dix-neuf ans, vient de faire creuser sa tombe au pied de l'autel, dans l'église où il avait coutume de rassembler les fidèles et, revêtu de ses habits pontificaux, s'y ensevelit lui-même. Au nombre des disciples en pleurs qui l'entourent, nous retrouvons saint Polycarpe et saint Ignace d'Antioche, mitre en tête et le bâton pastoral à la main.

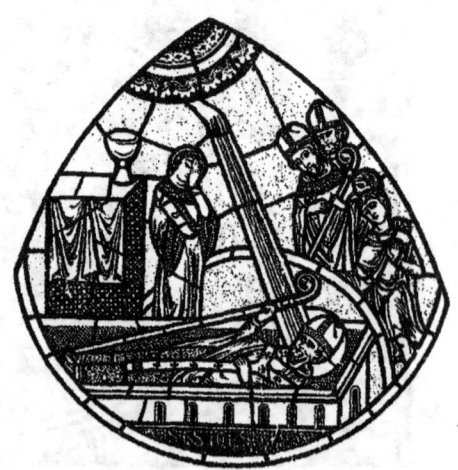

Fig. 21. — Mort de saint Jean

Troisième Vitrail.
Vie de saint Jean-Baptiste.

Il convenait de consacrer au saint Précurseur, patron de la Primatiale, l'une des principales verrières de l'abside. Ce vitrail, arrivé jusqu'à nous dans son intégrité, est d'un intérêt exceptionnel, car la présence du donateur nous marque la date de son exécution et de celle des vitraux qui l'accompagnent.

1° Le donateur du vitrail : un évêque revêtu du c... ne épiscopal offre à sa cathédrale la v... e qu'il tient dans ses mains

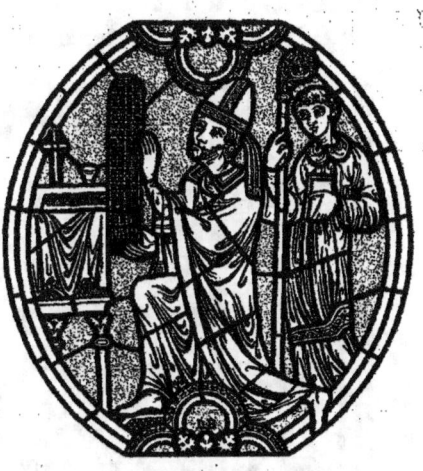

FIG. 22. — RENAUD DE FOREZ DONATEUR DU VITRAIL.

(fig. 22). Derrière lui, un clerc porte la crosse. ...as du vitrail, simplement figuré par des ornements géométraux, on lit : ALD / RAIN. A n'en pas douter, il s'agit de Renaud II de Forez, archevêque de Lyon de 1193 à 1226, dont les généreuses donations en faveur de sa cathédrale sont connues par l'*Obituaire*. L'inexactitude de l'inscription ne saurait s'expliquer que par une erreur du peintre, peu au courant de l'histoire locale, et qui aura interverti les deux lignes du nom qu'il avait à tracer : ALD / RAIN au lieu de : RAIN / ALD.

2° L'ange annonce à Zacharie la naissance d'un fils. (*Luc*, I, 8-20.)

3° Naissance de saint Jean. (*Luc*, I, 57.)

4° Zacharie donne à son fils le nom de Jean. (*Luc*, I, 63.)

5° Danse de la fille d'Hérodiade

FIG. 23. — SALOMÉ DANSE DEVANT HÉRODE

(fig. 23). (*Math.*, XIV, 1-22; *Marc*, VI, 14-28; *Luc* IX, 7-9.)

6° Décollation de saint Jean (fig. 24). *(Marc, vi, 25.)*
7° Salomé apporte à Hérode la tête de saint Jean. *(Math., xiv, 11.)*

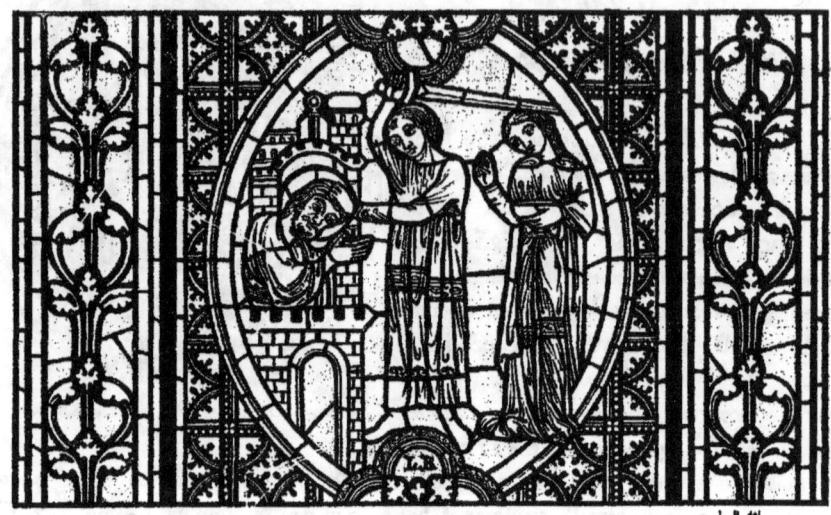

Fig. 24. — Décollation de saint Jean

Quatrième Vitrail. — La Rédemption.

Le vitrail qui occupe la place d'honneur au centre de l'abside est de beaucoup le plus intéressant de l'ensemble. Comme les autres, il est composé de sept médaillons principaux, résumant l'œuvre de la Rédemption du monde depuis l'Annonciation jusqu'à l'Ascension. Chacun des médaillons est accompagné de deux sujets rectangulaires plus réduits, inscrits dans les rinceaux de la bordure, et représentant des scènes de l'Ancien Testament ou des animaux symboliques, destinés à développer la scène centrale et à en donner la signification mystique. Tout ce symbolisme a été longtemps décrit et discuté ; aujourd'hui, il est parfaitement connu et éclairci[1]. Il ne sera donc pas nécessaire de s'y étendre outre mesure.

A la suite de malencontreuses transpositions dans l'ordre des sujets, lors de

[1] PP. Cahier et Martin, *Vitraux peints de Saint-Etienne de Bourges*, Paris, 1842-1844, planche d'étude VIII. — F. de Lastyrie, *Histoire de la peinture sur verre*, p. 208. — L. Bégule, *Monographie de la Cathédrale de Lyon*, Lyon, 1880, in-fol. — E. Mâle, *l'Art religieux du treizième siècle en France*, Paris, 1902.

la restauration exécutée par Thibaud en 1844, nous avons, comme d'autres, été induit en erreur, pour l'interprétation de quelques sujets et, en particulier, du deuxième médaillon central, pris pour la Visitation tandis que, en réalité, il n'est que le complément de l'Ascension et devrait être placé dans le haut du vitrail, dans l'un des deux médaillons au-dessous du Christ.

M. E. Mâle a définitivement élucidé cette question qui ne saurait maintenant être discutée. Comment se fait-il donc que, lors des nouvelles restaurations exécutées aux frais de l'Etat en 1904, on se soit contenté de refaire toute la mise en plomb en replaçant aveuglément les panneaux dans le même ordre, alors qu'il suffisait de transposer quelques sujets pour rendre à la verrière sa disposition primitive avec son enseignement lumineux et rationnel ? Il est vrai que ces travaux de restauration furent exécutés par adjudication, au rabais, avec une précipitation sans exemple, puisque toute la remise en plomb des sept verrières, offrant une surface de plus de soixante-dix mètres, a été achevée en moins de trois mois. Dans de telles conditions, on s'explique qu'il était difficile de se livrer aux recherches nécessaires[1].

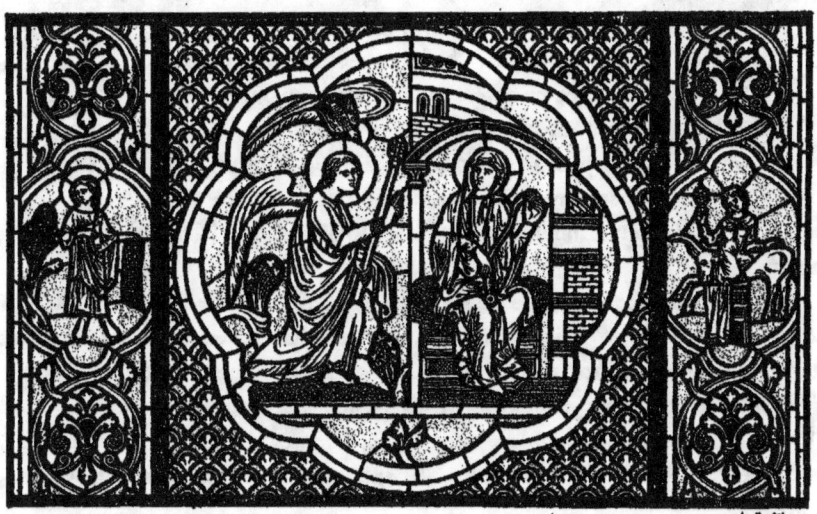

Isaïe FIG. 25. — L'ANNONCIATION La Licorne

[1] Consulter, au sujet des restaurations des vitraux de la cathédrale de Lyon, l'article très documenté de M. G. Mougeot : « la Verrière de la Rédemption à Saint-Jean ; Histoire d'une restauration », dans la *Revue d'Histoire de Lyon*, mai-juin 1902, ainsi que la virulente notice de M. le vicomte d'Hennezel : « Une réparation de vitraux en 1904 » *(Bulletin de la Société littéraire de Lyon*, p. 80, 1904).

En négligeant intentionnellement l'ordre actuel, nous décrirons ce vitrail tel qu'il a été conçu, tel qu'il a été relevé par le P. Martin avant la restauration de 1844 et tel qu'il sera rétabli, nous n'en doutons pas ; il est inadmissible, en effet, que pareille bévue soit tolérée indéfiniment par l'administration compétente [1].

1° L'Annonciation (fig. 25) : à droite, une jeune fille tenant une fleur à la main est assise sur la licorne, symbole bien connu de l'Incarnation de Notre-Seigneur dans le sein de la Vierge Marie, symbole qu'Honorius d'Autun avait déjà au dix-septième siècle emprunté aux *Bestiaires*. A gauche, le prophète Isaïe déroule une banderole sur laquelle est inscrit le texte annonçant la conception de Marie : ECCE VIRGO (concipiet). La scène principale figure l'Annonciation. La Vierge, vêtue d'une longue robe verte, est assise et file la pourpre pour le voile du temple. L'influence orientale est manifeste. En Orient, les Annonciations nous montrent toujours la Vierge surprise dans des travaux domestiques, tandis qu'en Occident elle est représentée en prière ou avec un livre ouvert sur un pupitre.

Fig. 26. — Le Buisson ardent

Fig. 27 — La Toison de Gédéon

L'ange porte à la main gauche un sceptre fleuronné, insigne de l'autorité divine, comme dans les miniatures et les mosaïques de l'Orient et de l'Italie byzantine.

2° La Nativité, accompagnée de ses deux symboles, le Buisson ardent de Moïse (fig. 26) et la Toison de Gédéon (fig. 27), qui ont ici évidemment le même sens mystique que dans l'*Office* de la Vierge. Comme dans les miniatures byzantines, la Vierge est étendue sur une sorte de lit richement décoré de rinceaux.

3° Le Crucifiement (fig. 28) et, dans la bordure, le Sacrifice d'Abraham (fig. 29) et le Serpent d'Airain de Moïse (fig. 30), qui sont le commentaire mystique du Calvaire.

[1] Notre dessin d'ensemble du vitrail (planche hors texte) rétablit les sujets dans leur ordre rationnel. Le médaillon, pris si longtemps pour une Annonciation, est devenu l'un des deux sujets complémentaires de l'Ascension. Le P. Martin, dans l'une des planches d'étude des vitraux de Bourges, l'a présenté immédiatement au-dessous du Christ, bien que cet emplacement semble mieux convenir au deuxième sujet.

Planche(s) en 2 prises de vue

CATHÉDRALE DE LYON
VITRAUX DE L'ABSIDE

La Rédemption. XIIIᵉ SIÈCLE. Disposition primitive des sujets.

Pl. III

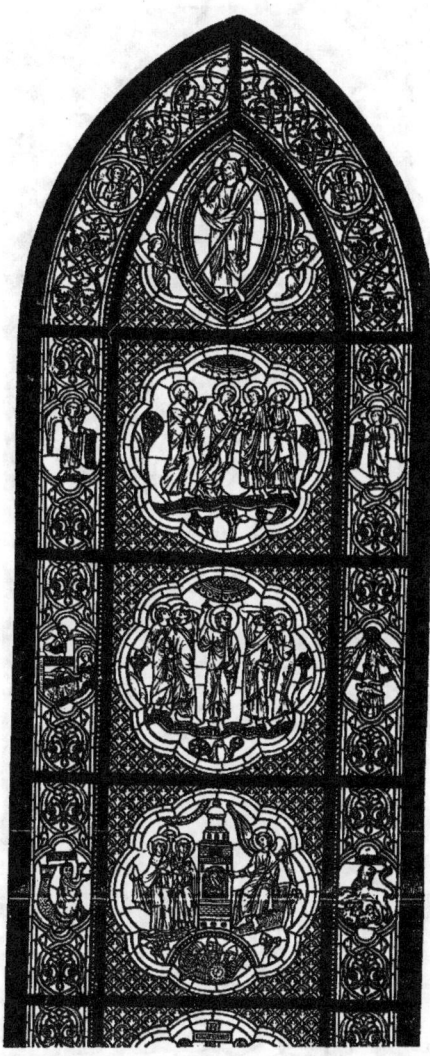

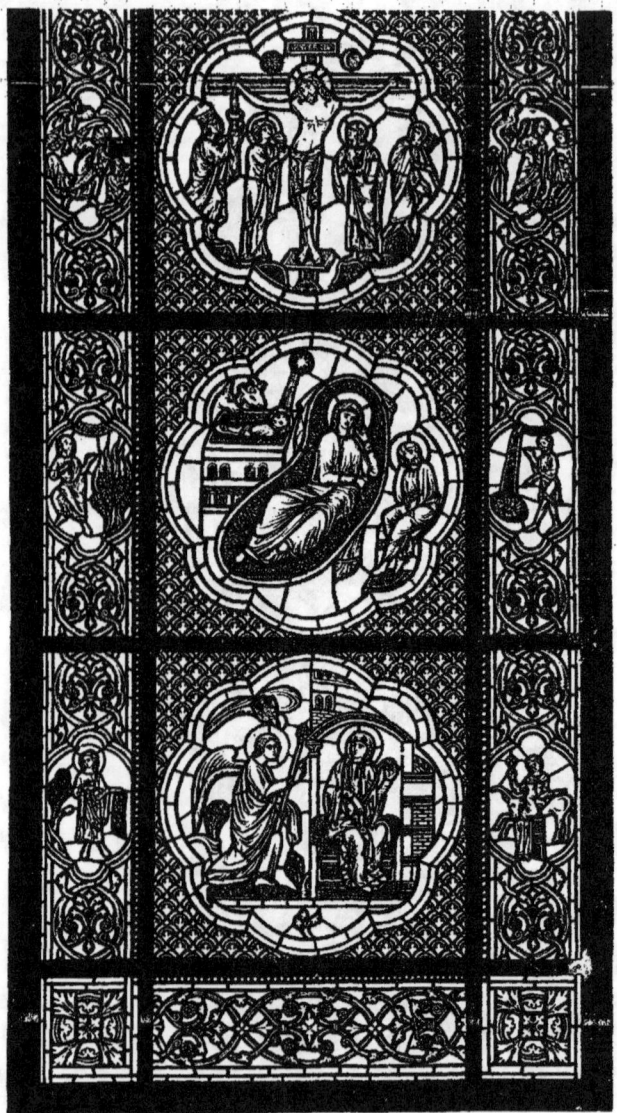
L. Bégule restit. et del.

4° La Résurrection, que complètent les deux figures symboliques de Jonas vomi par la baleine après être resté trois jours dans ses flancs (fig. 31), et du Lion ressuscitant ses lionceaux. Saint Epiphane, dans son *Physiologus*, et, après lui, tous les *Bestiaires* accordent au lion la vertu de rappeler à la vie ses lionceaux mort-nés depuis trois jours en soufflant sur eux (fig. 32).

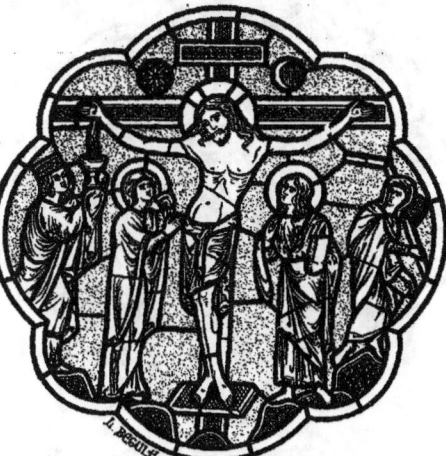

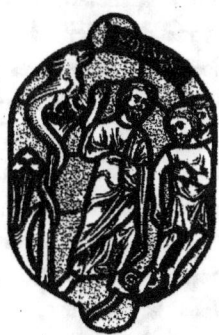

Fig. 29. — Le Sacrifice d'Abraham

Fig. 30. — Le Serpent d'Airain

Fig. 28. — Le Crucifiement

L'origine de cette légende remonte à Aristote et à Pline l'Ancien, et les Pères de l'Eglise n'ont fait que s'en inspirer en lui don- nant un sens sym- bolique. Dans le sujet central, les saintes Femmes portant les aroma- tes s'approchent du tombeau surmonté d'une coupole, sem- blable à celles qu'on retrouve sur les ivoires byzantins. Les trois der- niers sujets sont consacrés au mystère de l'Ascension.

5° Au centre, la Vierge Marie montre à saint Jean l'ascension au ciel de son divin Fils (fig. 33). A droite, dans la bordure, l'aigle symbolique apprenant à ses aiglons à fixer le soleil et à voler vers lui (fig. 34). A gauche, l'oiseau étrange dénommé par les *Bestiaires* « *Charadrius* » ou « *Kla- drius* » (fig. 35). Cet animal avait la

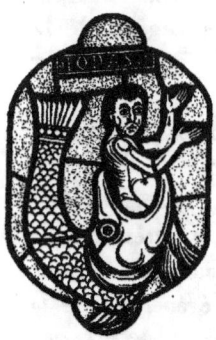

Fig. 31. — Jonas et la Baleine

Fig. 32. — Le Lion et ses Lionceaux

propriété de reconnaître si un malade était en danger de mort et, en ce cas, d'absorber sa maladie en tournant la tête vers lui et en s'envolant ensuite dans les rayons du soleil. La légende de ces deux oiseaux est également empruntée aux *Bestiaires moralisés* et figure seule, comme le fait si judicieusement observer M. E. Mâle, dans le sermon d'Honorius d'Autun du jour de l'Ascension.

6° Dans le médaillon central, plusieurs apôtres contemplent Jésus montant au ciel. A droite et à gauche, deux anges debout tiennent des banderoles sur lesquelles on lit : *Viri galilæi, quid statis aspicientes in cœlum ?*

7° Dans un nimbe amandaire soutenu par deux anges, le Christ porte sa croix triomphale et bénit de la main droite. Dans la bordure, deux anges à mi-corps sont en adoration.

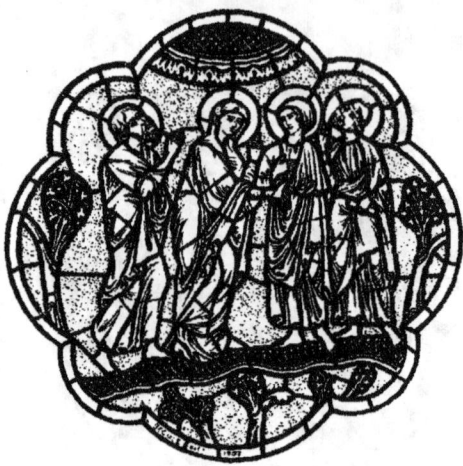

Fig. 33. — La Vierge et les Apotres assistent a l'Ascension

Tel est cet ensemble qui s'enchainait de façon si logique et si claire avant que la scène du cinquième rang transposée au deuxième ne fût prise pour la Visitation qui, d'ailleurs, ne saurait trouver place dans un enseignement moral aussi étroitement résumé. Il en résulte que l'ordre des sujets latéraux est inverti et que la plupart n'ont plus leur signification primitive. Tels sont le Sacrifice d'Abraham et le Kladrius en regard de la Nativité, le Buisson ardent, la Toison de Gédéon en regard du sujet pris pour la Visitation.

M. Emile Mâle, dans son magistral ouvrage sur *l'Art religieux en France*, étudiant notre vitrail, fut le premier à découvrir qu'il n'était que la traduction littérale de l'un des sermons d'Honorius d'Autun, extrait de son *Speculum Ecclesiæ*, écrit au commencement du douzième siècle, mais encore très répandu au treizième. « Dans chacun de ces sermons, écrits pour les principales fêtes de l'année, il (Honorius) commence par faire connaître le grand événement de la vie du Sauveur que l'Eglise commémore en ce jour, puis il cherche, dans l'Ancien Testament, les faits qu'on en peut rapprocher et qui en sont les figures ; enfin, il

demande des symboles à la nature elle-même et s'efforce de retrouver, jusque dans les mœurs des animaux, l'ombre de la vie et de la mort de Jésus-Christ[1]. »

C'est bien là exactement la méthode adoptée et suivie par l'auteur du vitrail de la Rédemption, et le moindre doute ne saurait subsister sur la nécessité de rétablir l'ordre primitif des sujets avec l'intention symbolique que le treizième siècle avait su leur donner.

FIG. 34. — L'AIGLE

FIG. 35. — LA CALANDRE

Cinquième Vitrail. — Vie de saint Etienne.

La vie de saint Etienne, diacre et martyr, deuxième patron de la cathédrale, devait occuper une place d'honneur après celle de saint Jean-Baptiste, aussi figure-t-elle immédiatement à côté de la fenêtre médiane. L'artiste, dans la suite de sept compositions historiques, a suivi à la lettre le récit des Actes des Apôtres.

1° Saint Etienne est promu au diaconat (fig. 36). *(Act.*, VI, 1-6.) Saint Pierre, revêtu du costume épiscopal du treizième siècle, ordonne le premier archidiacre de l'Eglise, en lui posant l'étole sur l'épaule et en le bénissant.

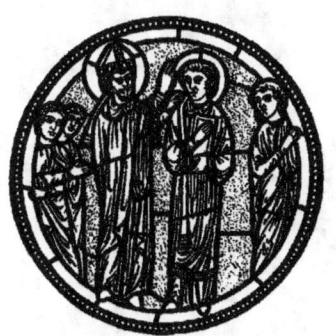

2° Saint Etienne distribue les aumônes : c'était l'une des fonctions confiées à son ministère. Ce sujet est moderne.

3° Saint Etienne prêche les Juifs (fig. 37) *(Act.*, VI, 9-10) : le saint diacre répand la parole de Dieu dans le peuple et soutient une discussion avec les docteurs juifs, dont l'un a le bonnet pointu caractéristique.

FIG. 36. — SAINT ETIENNE PROMU AU DIACONAT

[1] E. Mâle, *l'Art religieux du treizième siècle en France*, p. 57.

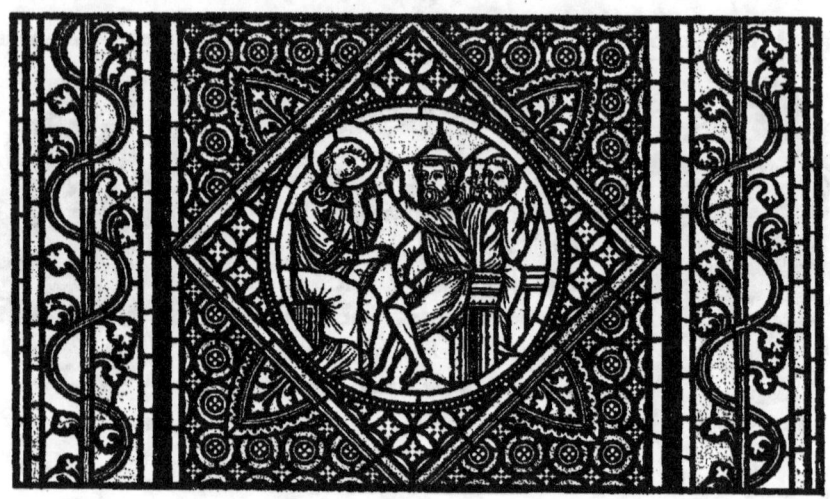

Fig. 37. — Saint Etienne prêche les Juifs.

4° On le traîne devant le juge. *(Act.,* vi, 11-12.)

5° Saint Etienne admoneste les Juifs. (vi, 1-54.) Sujet moderne.

6° Martyre de saint Etienne (fig. 38). (vii, 57-59.) « Les Juifs, l'ayant entraîné hors de la ville, le lapidèrent et les témoins mirent leurs vêtements aux pieds d'un jeune homme nommé Paul. »

7° Jésus-Christ assis au milieu des Apôtres. (vii, 55.) C'est la traduction de la vision que le saint martyr eut au moment d'expirer.

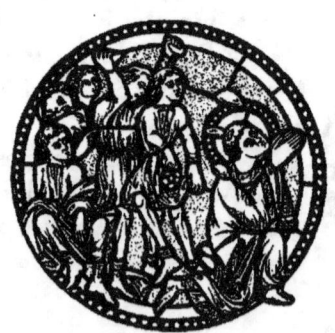

Fig. 38. — Martyre de saint Etienne

*Sixième Vitrail. — L'Enfance de Notre-Seigneur.
Les Vertus et les Vices.*

Deux idées bien distinctes ont présidé à la composition de cette sixième verrière. Au centre, dans sept grands médaillons, se développent les principaux faits de l'enfance de Jésus-Christ et, dans la bordure, quatorze figures présentent les allégories des Vertus et des Vices. Ces derniers sujets n'ayant aucun lien avec les compositions principales, nous devrons les énumérer séparément.

1° Les Mages se rendent à Bethléem. (Math., II, 1-2.) Sujet moderne.

2° Hérode donne aux Mages ses instructions. (Math., II, 3-8.)

3° Adoration des Mages. (Math., II, 9-11.) Assise sur un trône richement décoré, la Mère de Dieu offre son Fils à l'adoration des Rois Mages qui lui présentent l'or, l'encens et la myrrhe, reconnaissant ainsi la royauté, la divinité et l'humanité de l'Enfant-Dieu (fig. 39).

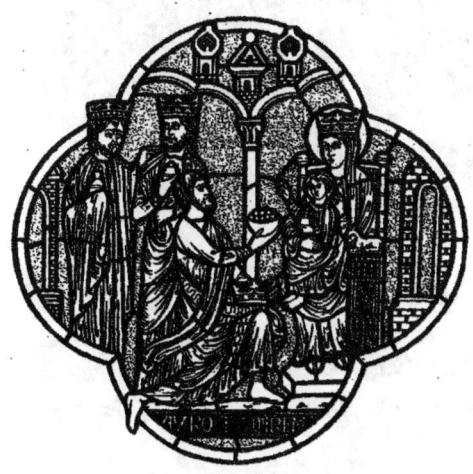

FIG. 39. — ADORATION DES MAGES

4° Les Mages retournent dans leur pays. (Math., II, 12.) Les trois Mages, après avoir attaché leurs chevaux, dorment, étendus sur le sol. Un ange leur apparaît et leur ordonne de changer d'itinéraire pour déjouer les projets d'Hérode.

5° La Fuite en Egypte (fig. 40). (Math., II, 13.) La Vierge Marie, montée sur l'âne, que saint Joseph conduit par la bride, emporte son précieux fardeau. Devant eux, une petite figurine précipitée d'un piédestal symbolise la chute des idoles, légende qui figure dans les Evangiles apocryphes et qui a été rapportée par de nombreux Pères de l'Eglise.

6° Massacre des SS. Innocents (fig. 41). (Math., II, 16.) Hérode, assis sur son trône, préside au carnage, tandis qu'un diable velu s'efforce d'arriver à son oreille pour l'exciter par ses conseils perfides. Les soldats, en costume du douzième siècle, vêtus du hau-

a) La Douleur Fig. 40. — La Fuite en Égypte *b)* La Joie

bert et des chausses de mailles et recouverts du surcôt à capuchon, accomplissent leur horrible besogne, malgré les cris des enfants et les supplications des mères.

7° **La Purification.** *(Math., II, 22-34.)* La Vierge présente son fils à Siméon, au-dessus de l'autel du temple. Saint Joseph tient dans une corbeille les deux tourterelles, offrande des pauvres.

Fig. 41. — Massacre des SS. Innocents

Bordure du vitrail. — Les Vertus et les Vices.

Nous ne saurions entrer ici dans l'étude iconographique des figures allégoriques de la *Psychomachie*, ou combat de l'âme, si fréquente dans le symbolisme figuré du Moyen Age. La lutte entre les Vertus et les Vices présente son enseignement moral aussi bien sur les enluminures des manuscrits et les tapisseries que sur les fresques, les vitraux et les sculptures de nos cathédrales et même d'édifices religieux d'importance secondaire [1].

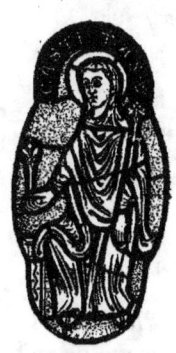

Fig. 43.
La Chasteté

Dans le vitrail de Lyon, sept Vertus et les sept Vices contraires occupent une série de petits médaillons inscrits dans la bordure. Toutes les Vertus, sous les traits de jeunes femmes, sont assises, chastement vêtues de robes et de manteaux largement drapés, la tête voilée et nimbée. Dans le haut ou le bas du médaillon, leurs noms sont tracés en lettres capitales.

Fig. 42.
L'Ébriété

La Chasteté porte dans chacune de ses mains une fleur ou une tige fleurie, symbole de la pureté virginale (fig. 43). En face, l'Ebriété, tenant la coupe de l'ivresse, semble vanter à sa voisine, par le geste de la main gauche, les délices de la capiteuse boisson (fig. 42). L'ivrognerie, sans être le vice directement opposé à la chasteté, n'en constitue pas moins une source d'impureté et peut ainsi autoriser cette anomalie qui se rencontre également dans une verrière de la cathédrale d'Auxerre.

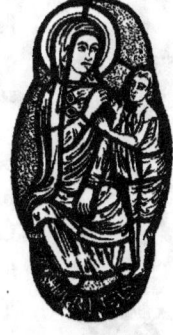

Fig. 44.
La Cupidité

Fig. 45.
La Charité

[1] Voir sur ce sujet les développements que nous avons publiés dans la *Monographie de la Cathédrale de Lyon*, et surtout l'étude si complète, si documentée, que M. Emile Mâle a consacrée aux représentations des Vices et des Vertus dans son précieux ouvrage : *l'Art religieux du treizième siècle en France*, p. 123 et suivantes.

La Charité (fig. 45) partage son vêtement avec un pauvre, tandis que la Cupidité (fig. 44), dans un geste d'effroi, serre des pièces d'or contre sa poitrine.

Fig. 46.
L'Avarice

Pendant que la Largesse (fig. 47) distribue son bien des deux mains, l'Avarice (fig. 46) cache avec méfiance ses trésors dans son coffre. Ces quatre dernières figures se rattachent à la même idée ; aussi est-il permis de deviner, dans cette insistance, une allusion à l'usure pratiquée par les Juifs et les Lombards qui, établis à Lyon, au treizième siècle, avaient accaparé le commerce et étaient seuls détenteurs de l'argent.

La Luxure (fig. 48) et la Tempérance ou la Sobriété sous une forme nouvelle : *Castrimagia*

Fig. 47.
La Largesse

(fig. 49), viennent s'opposer à l'Ebriété et à la Chasteté déjà rencontrées. Bien que la Luxure ne soit pas le vice directement opposé à la Sobriété, Prudence avait déjà mis en scène ce nouveau couple, parce que la Luxure est fille de l'Intempérance : *Sobrietas increpat Luxuriam extinctam.*

La Luxure (fig. 48), vêtue en courtisane, se contemple dans un miroir et semble s'adresser à sa voisine dénommée *Castrimagia*, qui figure sous les traits d'une jeune

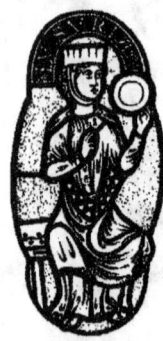

Fig. 48.
La Luxure

femme, tenant une croix à deux mains, telle que le poète avait dépeint la Sobriété dans sa *Psychomachie*.

L'identité de la Sobriété étant établie, pourquoi le peintre a-t-il désigné cette vertu par cette appellation étrange *Castrimagia* ou *Gastrimagia* que nous ne trouvons dans aucun glossaire ? Ducange donne au terme *Gastrimargia* ou *Castrimargia* la signification d'intempérance, de gloutonnerie, *ventris voracitas, gulæ concupiscentia.* Cela étant, n'est-il pas permis de croire que le peintre-verrier a cru

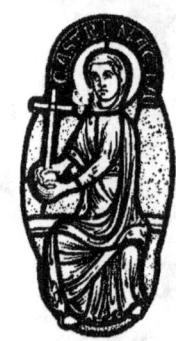

Fig. 49.
La Sobriété

pouvoir se passer la fantaisie d'un néologisme, où il trouvait l'occasion de faire un jeu de mots, en transformant *Gastrimargia*, intempérance, en *Castrimagia*, tempérance, par la suppression d'un *r*. On sait que le *c* était souvent pris pour le *g*. Son

raisonnement eût été celui-ci : le mot *Gastrimagia* est composé de deux termes, *Gaster* désignant les appétits déréglés du ventre, et *Magia*, une puissance dominante.

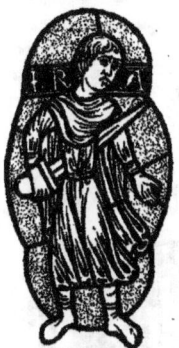

FIG. 50.
LA COLÈRE

Pourquoi *Castrimagia* ne signifierait-il pas, étymologiquement, domination dans les appétits du ventre[1] ? Ou n'est-ce pas tout simplement un contresens du peintre-verrier peu lettré, prenant le nom latin de l'Intempérance pour celui de la Tempérance ?

Les attitudes de ces deux figures, la Joie et la Douleur (fig. 40, *a* et *b*), sont particulièrement expressives. On ne saurait s'étonner de rencontrer ces allégories qui ne sont ni des vertus cardinales, ni des péchés capitaux, car la plupart des théologiens du Moyen Age

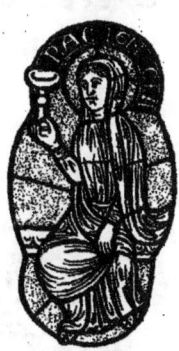

FIG. 51.
LA PATIENCE

décrivent longuement les Béatitudes dont les justes jouiront dans la vie future, opposées aux peines réservées aux réprouvés. Saint Anselme, à la fin du onzième siècle, en mentionne quatorze qui figurent à l'une des voussures du porche septentrional de Chartres.

Dans le calice que la Patience élève de la main droite, on peut reconnaître la coupe d'amertume dont elle a été abreuvée (fig. 51). La Colère, ainsi que dans la rose de Notre-Dame de Paris et le vitrail d'Auxerre, ne pouvait être mieux personnifiée que par ce jeune homme qui se donne la mort avec son épée dans un moment d'égarement (fig. 50).

FIG. 52.
L'ORGUEIL

L'Humilité (fig. 53), les mains modestement croisées sur la poitrine, est opposée à l'Orgueil, source de tous les vices. Elle assiste à la chute de la *Superbe*, précipitée la tête en bas dans l'abîme (fig. 52).

FIG. 53.
L'HUMILITÉ

Il est à regretter que, lors de la dernière restauration, on ne se soit pas donné la peine de replacer les médaillons des trois premiers rangs dans leur ordre ancien, tel qu'il avait

[1] *Monographie de la Cathédrale de Lyon*, p. 136.

été conçu primitivement et relevé par le P. Martin, avant les remaniements de Thibaud, c'est-à-dire : la Cupidité et la Charité, l'Avarice et la Largesse, l'Ebriété et la Chasteté.

Septième Vitrail. — Résurrection de Lazare.

1° Mort de Lazare. *(Jean, XI, 1-16.)*
2° Marthe quitte sa sœur pour aller au-devant de Jésus. *(Jean, XI, 19-20.)*

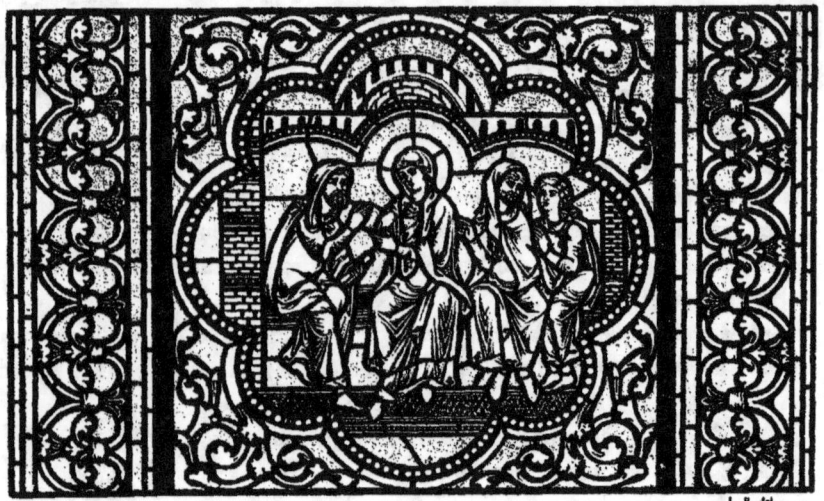

FIG. 54. — Les Juifs consolent Marie

Ces deux premiers médaillons sont modernes et datent de la restauration d'E. Thibaud.

3° Marie reçoit les doléances de ses parents (fig. 54) qui cherchent à la consoler de la mort de son frère.

4° Marthe revient chercher sa sœur (fig. 55). *(Jean, XI, 23-28.)* Marthe, confiante dans la parole de Jésus, qui vient de lui annoncer que son frère Lazare ressuscitera, retourne auprès de Marie et lui dit tout bas : « Le Maître est venu et il vous demande. » L'artiste a su rendre avec une parfaite justesse de mouvement l'air mystérieux de Marthe rapportant à sa sœur la bonne nouvelle.

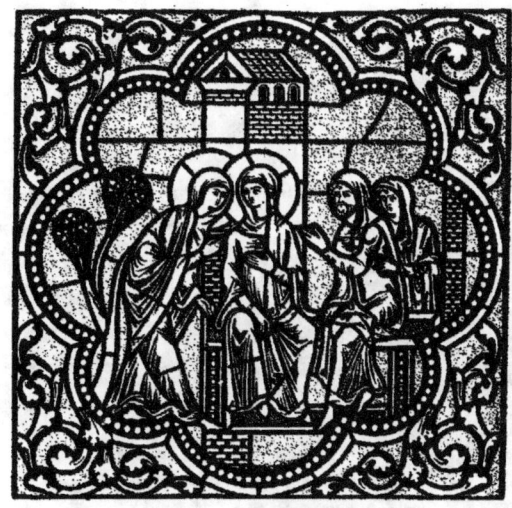
Fig. 55. — Marthe retourne auprès de Marie

5° **Marie aux pieds de Jésus** : Jésus, accompagné de deux de ses disciples, écoute les supplications de Marie prosternée à ses pieds. Sur la droite du sujet, une construction indique le tombeau de Lazare.

6° **Compassion de Jésus pour Marie.** *(Jean, XI, 33-35.)*

7° **Résurrection de Lazare** (fig. 56). *(Jean, XI, 38-44.)* A la voix de Jésus, Lazare, enveloppé de bandelettes, sort vivant du tombeau ; il est à remarquer que les assistants se bouchent le nez pour rappeler le *jam fœtet* prononcé par Marthe. Marie, à genoux, contemple Jésus avec attendrissement, tandis que Marthe, prosternée à ses pieds, les inonde de larmes.

Tel est cet ensemble, dont les médaillons, de formes variées, à fond uniformément bleu, se détachent sur de brillantes mosaïques. Les rouges marbrés et fulgurants, les bleus lumineux, les verts émeraude, les blancs cendrés et les jaunes variés s'y mêlent en une harmonie incomparable, illuminant l'abside de la cathédrale d'un jour éblouissant aux rayons du soleil levant ou d'une clarté mystérieuse, chaudement colorée, lorsque les brumes de l'hiver répandent la tristesse au dehors.

Fig. 56. — Résurrection de Lazare

VITRAUX DE LA PARTIE SUPÉRIEURE DE L'ABSIDE

Les Prophètes et les Apôtres

XIIIᵉ SIÈCLE

Au dessus du triforium de l'abside, se développe une deuxième série de verrières occupant les fenêtres hautes. Elle comprend, de chaque côté de l'abside, deux fenêtres à trois baies contenant chacune un grand Prophète entre deux petits et une série

Agée. Jérémie. Abdias.

FIG. 57. — LES PROPHÈTES
Vitraux de l'abside, XIIIᵉ siècle.

de fenêtres géminées occupées par les douze Apôtres. Au centre, une baie double

renferme le Christ et la Vierge Marie. Ces verrières appartiennent incontestablement à la première moitié, peut-être au milieu du treizième siècle ; la fenêtre centrale accuse une date un peu postérieure, se rapprochant de la fin du treizième siècle ou du commencement du quatorzième.

Les figures des Prophètes, d'un grand caractère, tiennent des banderoles sur lesquelles se lisent des versets de leurs prophéties. Elles se détachent en tons relativement clairs sur des fonds d'un bleu velouté et brillant ; mais, afin de ménager la lumière, l'artiste les a encadrées de larges bordures en grisaille, donnant à l'ensemble un effet nacré particulièrement harmonieux.

Première fenêtre, côté de l'Évangile : Agée, Jérémie, Abdias (fig. 57).

Deuxième fenêtre, à la suite : Michée, Isaïe, Malachie. Ces trois derniers personnages sont d'exécution entièrement moderne, ayant été refaits par Thibaud en 1850, et ne sont que la reproduction des précédents, mais avec les tons de verres criards et inharmonieux qui seuls étaient, à cette époque, à la disposition des peintres verriers.

Vis-à-vis, côté de l'Épître : Amos, Daniel, Zacharie.

Fig. 58. — Saint André — Saint Pierre
Vitraux de l'abside, xiii^e siècle.

Deuxième fenêtre, à la suite : Sophonia, Ezéchiel (fig. 59), Habacuc. Ce vitrail, comme celui qui lui fait face, est entièrement moderne, et tous deux viennent d'être restaurés aux frais de l'État.

A la suite des Prophètes, les douze Apôtres rangés deux par deux occupent les fenêtres du chevet.

Du côté de l'épitre : saint Simon et saint Mathias, saint Philippe et saint Barthélemy, figures en grande partie modernes, refaites en 1850. Seules les bordures en grisaille ont été conservées. A la suite, saint André et saint Pierre sont dans un bon état de conservation (fig. 58).

Vis-à-vis, en continuant à la suite de la fenêtre centrale, dont il sera question plus loin : saint Jean et saint Jacques le Majeur, saint Thomas et saint Mathieu, saint Jacques et saint Jude. Ces derniers personnages sont malheureusement modernes en très grande partie. Actuellement, l'Etat s'occupe de les faire restaurer, eux aussi, comme les prophètes de Thibaud.

Dans ces différentes figures, la science du verrier s'est manifestée avec une admirable maitrise. En raison de la grande hauteur où elles sont placées, le peintre n'a pas hésité à employer des moyens audacieux pour rendre ses figures saisissantes, conformes au caractère de majesté qu'elles représentent, et surtout très lisibles par la simplicité de l'exécution. C'est ainsi que les yeux, découpés dans un verre blanc grisâtre, se détachent de même que les barbes blanches sur un ton de chair chaudement coloré et sans que les plombs qui les sertissent soient même visibles d'en bas. Il est allé jusqu'à mettre en plomb les lèvres de saint Pierre et celles de saint André (fig. 58) taillées dans un verre rouge.

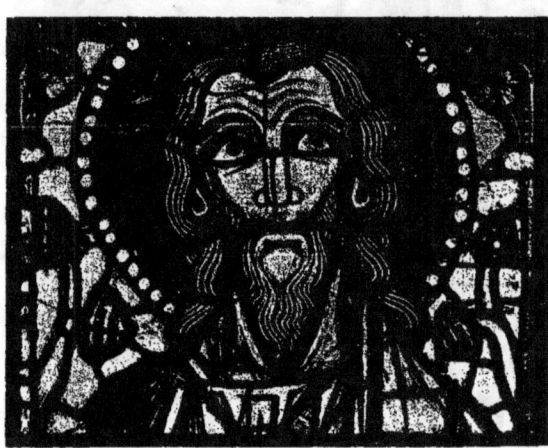

FIG. 59. — TÊTE DU PROPHÈTE EZÉCHIEL. XIIIᵉ SIÈCLE
Panneau ancien. (Collection L. B.)

On peut observer que plusieurs personnages sont identiques comme dessin et exécutés sur les mêmes cartons avec de simples changements dans la coloration des draperies, de même qu'on le constate souvent à Chartres, à Troyes, à Clermont-Ferrand, etc. La question d'économie et de temps pouvait très bien être invoquée, mais il faut aussi se rappeler que les maîtres verriers de nos cathédrales s'occupaient moins de faire des tableaux isolés que des ensembles décoratifs, harmonieusement compris comme grandes lignes et éclat des colorations.

ROSES DU TRANSEPT

XIII° SIÈCLE

Les deux belles roses du bras de croix ont conservé presque intacte leur décoration translucide qui est à peu près contemporaine des fenêtres basses du chœur. L'une et l'autre sont conçues sur le même tracé architectural. Les douze secteurs, séparés par de légères colonnettes, contiennent chacun deux médaillons, dont l'ensemble forme deux cercles concentriques se détachant sur d'étincelantes mosaïques à dominantes rouges et bleues. Il est à noter que la coloration de la rose méridionale, plus exposée aux rayons du soleil, est sensiblement plus éteinte et plus violacée que celle du nord, où des rouges fulgurants apportent une exacte compensation au défaut d'éclairage.

Fig. 60. — L'Église

Rose septentrionale
Les Bons et les Mauvais Anges.

Au centre, la figure allégorique de l'Eglise porte d'une main le calice surmonté de l'Hostie et, de l'autre, la croix traditionnelle à laquelle est attachée une bannière formée de bandes horizontales noires et blanches (fig. 60).

Les douze petits médaillons près du centre renferment les anges rebelles précipités la tête en bas. Suivant la tradition iconographique, ils sont privés du nimbe. Dans les médaillons du rang extérieur, dix anges nimbés, agenouillés, forment une cour céleste aux pieds du Christ qui, assis sur son trône dans le médaillon supérieur, domine tout l'ensemble (fig. 61). Le douzième médaillon, à la partie inférieure de la rose, représente la Création de l'homme et de la femme.

Enfin, dans un des trilobes du côté gauche, est le donateur du vitrail, en costume canonial. Il porte dans sa main l'image de la rose qu'il offre à sa

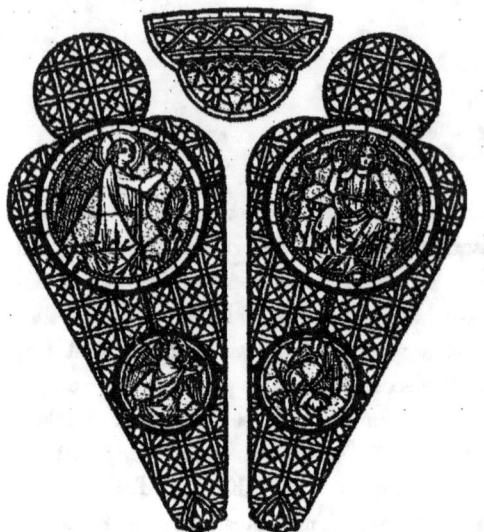

FIG. 61. — LES BONS ET LES MAUVAIS ANGES

cathédrale et l'inscription placée au-dessus de sa tête le désigne clairement : *Li Doiens Ernous me fecis* (sic) *facere* (v. fig. 4), donnant ainsi la date du vitrail. Arnoud de Colonges fut élu chanoine de la cathédrale de Lyon en 1217, chantre en 1229 et doyen vers 1241. Il mourut le 11 septembre 1250. C'est donc exactement au milieu du treizième siècle qu'il faut placer l'exécution de ces deux roses.

Rose méridionale.

Au cœur de la rose plane le Saint-Esprit entouré de rayons. Les douze petits médaillons du rang intérieur renferment douze anges à mi-corps, portant à la main, les uns un petit bâton de commandement, les autres une cassolette contenant des objets semblables à des pièces de monnaie.

Les grands médaillons de la zone extérieure retracent les principales circonstances de la chute et de la réhabilitation de l'homme.

1° Au sommet : le Créateur, assis sur son trône, est entouré des quatre attributs évangéliques ;

2° A droite : création d'Adam ;

3° Création d'Eve ;

4° Péché originel (fig. 62) ;

5° Adam et Eve chassés du Paradis terrestre ;

6° Descente aux limbes ;

7° Au bas de la rose, Adam et Eve condamnés au travail (sujet moderne) ;

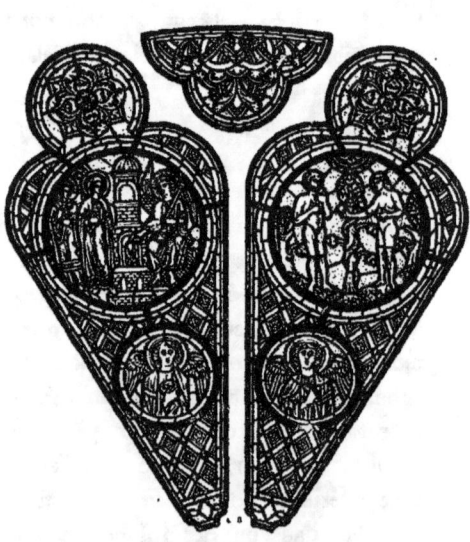

FIG. 62. — LA RÉDEMPTION

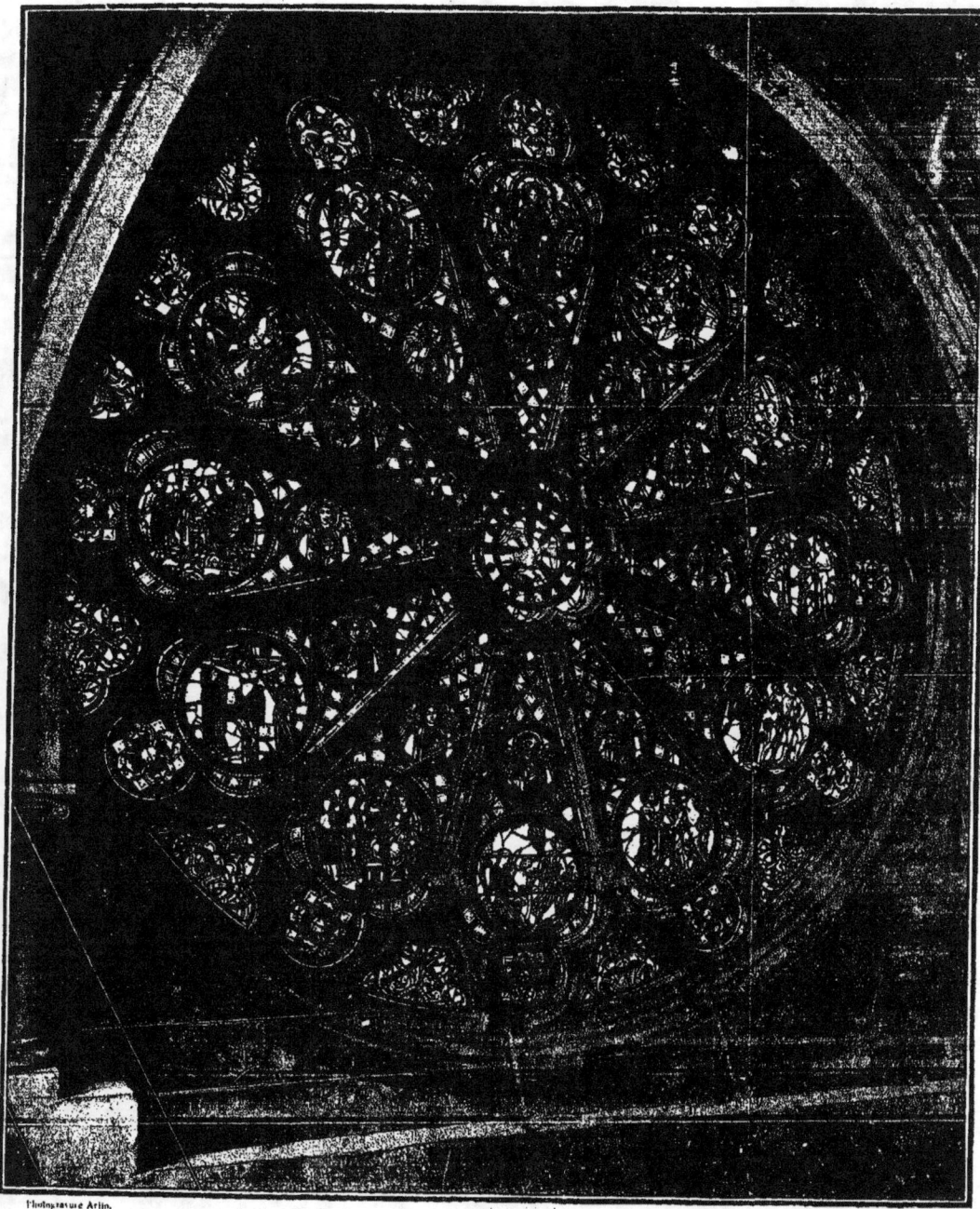

ROSE DU TRANSEPT MÉRIDIONAL.
(XIII^e siècle.)

B.M

8° En haut, à gauche, en face de la Création d'Adam : l'Annonciation ;
9° La Nativité ;
10° L'Adoration des Mages ;
11° Le Calvaire ;
12° Les Saintes Femmes au tombeau (fig. 62).

Il est manifeste que le sujet de la Descente aux limbes, placé au sixième rang, devrait se trouver au bas du vitrail et non avant la scène d'Adam et Eve condamnés au travail. C'est là, ainsi qu'en témoigne le dessin du P. Martin, une erreur de pose commise lors de la restauration exécutée, vers 1860, par Henri Gérente, de façon très consciencieuse d'ailleurs.

L'exécution de cette rose est incontestablement postérieure à celle des verrières basses de l'abside et, pourtant, on retrouve certains détails analogues, notamment dans la Nativité et les Saintes Femmes au Sépulcre, qui semblent affirmer la persistance des traditions orientales jusqu'au milieu du treizième siècle.

Rose au-dessus du Chœur.

Cette rose, qui date également du treizième siècle, est composée de huit médaillons, dont trois seulement sont anciens. Au sommet, le Père éternel, assis, tenant le globe du monde. A droite et à gauche, deux figures de Patriarches. Les autres sujets, très maladroitement refaits au commencement du dix-neuvième siècle, sont sans intérêt, de même que les deux fenêtres latérales exécutées vers 1860.

VERRIÈRES DE LA CHAPELLE NOTRE-DAME DU HAUT-DOM

Les Patriarches de la généalogie d'Adam (XIIIᵉ siècle).

Ces deux verrières n'ont pas été exécutées pour la place qu'elles occupent actuellement, aussi sont-elles incomplètes. Sur les dix médaillons qui devaient primitivement représenter les dix Patriarches de la généalogie d'Adam jusqu'à Noé, huit seulement ont été conservés.

Chaque baie comprend quatre médaillons renfermant l'effigie d'un des Patriarches issus de notre premier père, assis sur un trône, sous un portique (fig. 63). De même que pour les Prophètes et les Apôtres de l'abside, l'artiste a exécuté ses personnages à l'aide d'un seul *carton*, se contentant de le retourner et de varier la coloration.

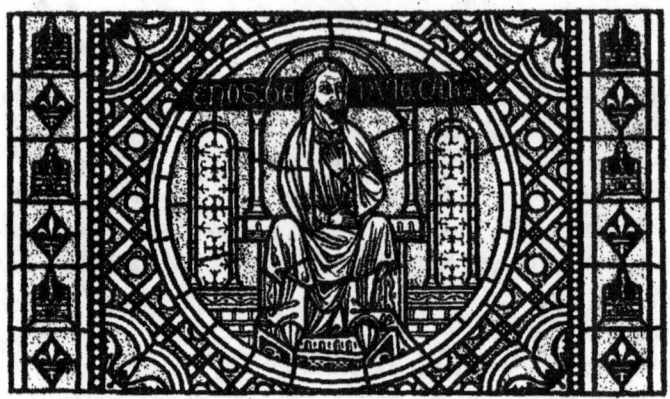

Fig. 63. — Le Patriarche Enos

Une légende placée derrière la tête des figures permet de les identifier. Les bordures formées de fleurs de lis alternant avec des tours de Castille indiquent, sinon un don de la munificence de saint Louis, au moins le règne de Louis IX.

L'ordre des sujets a été complètement bouleversé lors du remaniement de ces verrières. D'après le texte du chapitre v de la *Genèse* ils devraient figurer dans l'ordre suivant (les numéros indiquent l'ordre actuel) :

Première fenêtre :

2 Adam genuit Seth.
3 Seth genuit Enos.
1 Enos genuit Cainan (fig. 63).
4 Cainan genuit Malaleel.

Deuxième fenêtre :

4 Malaleel genuit Jared.
3 Jared genuit Enoch.
1 Enoch genuit Mathusalem.
2 Mathusalem genuit Lamech.

Fig. 64. — Ange déchu
(Rose du transept septentrional).

FENÊTRE CENTRALE DU HAUT DE L'ABSIDE

Le Christ et la Vierge

FIN DU XIII^e SIÈCLE

Dans l'abside, il nous reste à décrire le vitrail central de la partie supérieure, qui représente le Christ et la Vierge, tous deux couronnés et assis sur un trône (fig. 65). Au-dessous du Christ, les armes de l'ancien Comté de Lyon : *de gueules au lion d'argent couronné d'or* ; et, au-dessous de la Vierge, celles du Chapitre de Saint-Jean : *de gueules au griffon d'or*. Inscrites dans deux quatre-lobes, elles forment un soubassement à l'ensemble encadré par une bordure de fleurs de lis. La couleur de ce vitrail est éblouissante : les rouges de la robe de la Vierge, les pourpres du manteau du Christ s'enlèvent avec un éclat incomparable sur les bleus du fond, veloutés et puissants. Ici encore, nous retrouvons la tradition énergique des savants praticiens du treizième siècle, qui consistait à accentuer et à durcir le caractère des figures en mettant en plomb les yeux et la bouche ; mais le dessin des draperies est plus recherché. Les vêtements, au lieu de tomber en plis raides et droits, affectent des chutes plus souples et plus ondoyantes, rappelant de très près les ivoires de la fin du treizième et surtout du commencement du quatorzième

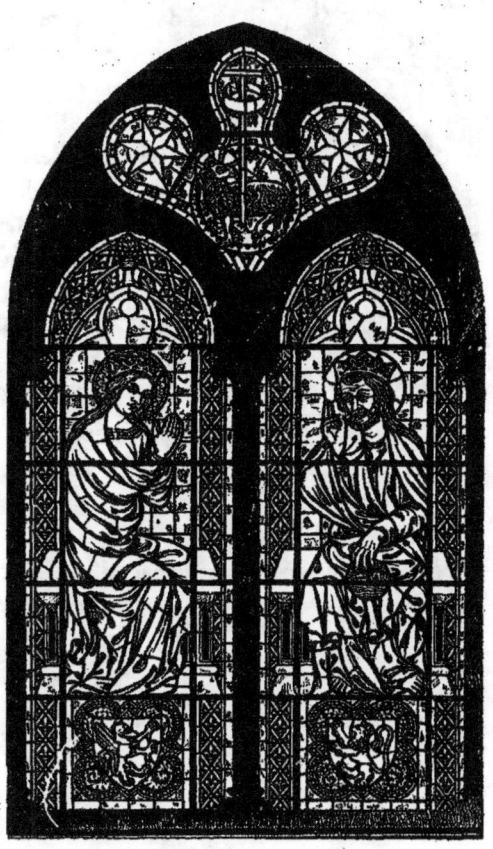

Fig. 65. — Le Christ et la Vierge.

siècle[1]. Ce caractère, ainsi que le dessin des crochets des couronnements en feuilles de chêne qui figurent aussi dans le fond des quatre-lobes, nous autorise à donner à cette verrière une date sensiblement postérieure à celle des fenêtres voisines. Ajoutons que les griffes du lion des armoiries du soubassement sont colorées en jaune à l'aide du chlorure d'argent dont l'emploi ne remonte qu'au commencement du quatorzième siècle. Ce détail suffit pour justifier notre assertion.

FENÊTRES LATÉRALES DU TRANSEPT

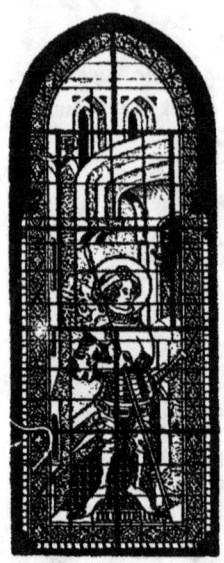

Fig. 66. — Saint Maurice

Au milieu du siècle dernier, les fenêtres du transept possédaient encore de très curieux vitraux du quinzième siècle, provenant de l'ancienne église des Célestins. Comme ils étaient en état de dégradation, au lieu de les restaurer, on préféra les détruire et ils furent remplacés par d'insignifiants pastiches des Prophètes du chœur.

Les vitraux du transept septentrional représentaient saint Pierre, en costume de Pape, entre deux personnages que l'abbé Jacques avait pris, l'un pour un chanoine, l'autre pour un chevalier attaché au Chapitre. C'est ce dernier que nous reproduisons (fig. 66), d'après le dessin de M. de Lasteyrie, exécuté avant la disparition de la verrière. En réalité, il s'agissait d'un saint Maurice, clairement désigné par l'inscription MAURICIUS. L'armure est celle des hommes d'armes du quinzième siècle. Le saint, nimbé de rouge, tient à la main une bannière armoriée d'un griffon, constituant les armes du Chapitre, qui explique l'erreur de l'abbé Jacques.

Dans le transept méridional on voyait encore, vers 1845, trois vitraux de la même époque et de la même provenance : la Vierge et saint Jean au pied de la Croix.

[1] A titre de comparaison, il est intéressant de rapprocher ce vitrail d'une plaque d'ivoire du quatorzième siècle faisant partie de la collection léguée au Trésor de la cathédrale par S. E. le cardinal de Bonald (fig. 13).

ROSES DE LA FAÇADE

FIN DU XIVᵉ SIÈCLE

S<small>I</small>, pour la plupart des autres vitraux de la cathédrale de Lyon, nous n'avons

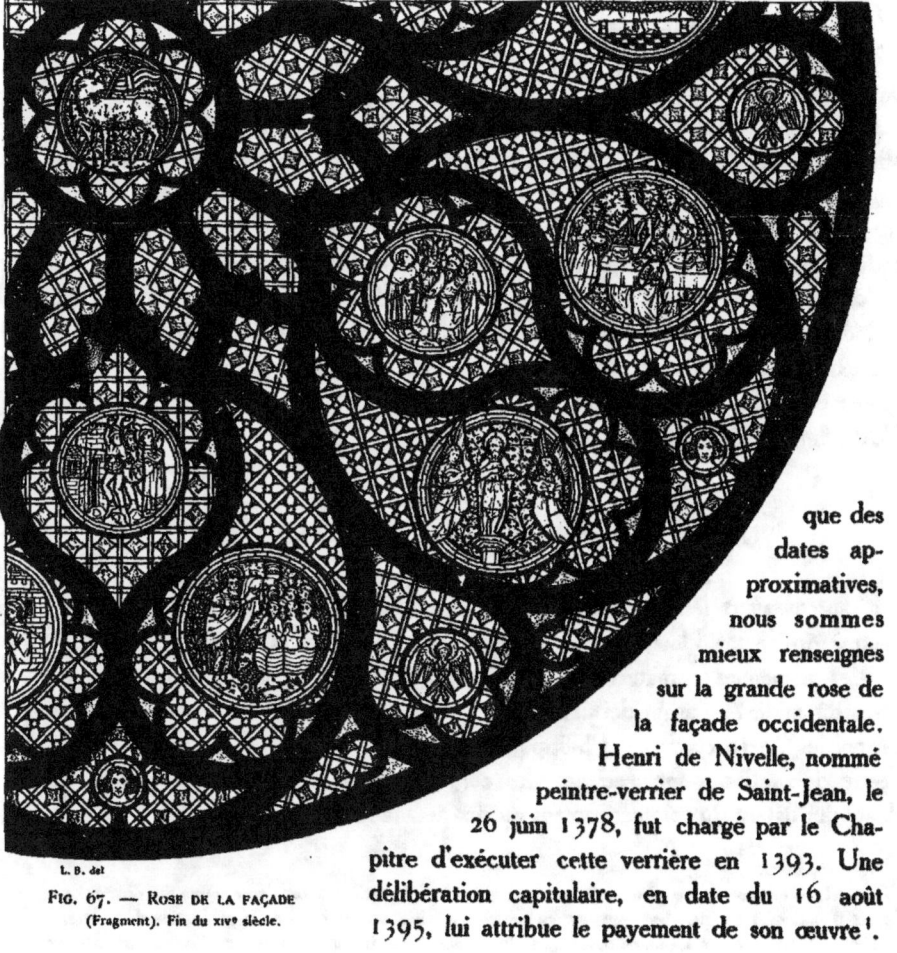

Fig. 67. — Rose de la façade (Fragment). Fin du xivᵉ siècle.

que des dates approximatives, nous sommes mieux renseignés sur la grande rose de la façade occidentale. Henri de Nivelle, nommé peintre-verrier de Saint-Jean, le 26 juin 1378, fut chargé par le Chapitre d'exécuter cette verrière en 1393. Une délibération capitulaire, en date du 16 août 1395, lui attribue le payement de son œuvre[1].

[1] Archives du Rhône, Actes capitulaires, livre V, v. f⁰ 92.

Si l'effet général de cette composition est encore éclatant, surtout lorsque cette mosaïque lumineuse est transpercée par les feux du couchant, nous ne trouvons plus ici les tons puissants et chaudement colorés des médaillons légendaires de l'abside et du transept, et l'emploi du jaune d'argent dans les cheveux, les galons des vêtements des personnages, donne par places une coloration fade et indécise.

La composition comprend deux zones de médaillons concentriques développant la v. de saint Jean-Baptiste et celle de saint Etienne, patrons de la cathédrale (fig. 67) :

Zone extérieure. — 1° L'ange annonce à Zacharie la naissance d'un fils ; 2° la Visitation ; 3° Elisabeth déclare à Zacharie qu'elle va devenir mère ; 4° la naissance de saint Jean ; 5° Zacharie donne à son fils le nom de Jean ; 6° saint Jean baptise le Christ ; 7° saint Jean prêche dans le désert ; 8° saint Jean baptise la foule au bord du Jourdain ; 9° saint Jean reproche à Hérode son union incestueuse avec Hérodiade ; 10° décollation de saint Jean ; 11° Salomé apporte à Hérodiade la tête de saint Jean ; 12° glorification de saint Jean entre deux anges.

Zone intérieure. — Saint Etienne promu au diaconat ; saint Etienne distribue les aumônes aux pauvres ; saint Etienne prêche les Juifs qui le tournent en ridicule par d'expressives grimaces ; arrestation de saint Etienne ; lapidation de saint Etienne ; ensevelissement de saint Etienne.

Un *Agnus Dei* occupe le centre de la rose[1].

VITRAUX DES FENÊTRES DE LA GRANDE NEF

Primitivement les hautes fenêtres de la nef étaient décorées de figures colossales, qui formaient un long cortège à la suite des Prophètes et des Apôtres de l'abside. Les anciennes armatures de fer indiquent cette disposition dans plusieurs fenêtres du midi. A l'avant-dernière travée, la fenêtre méridionale renferme encore les armoiries de l'archevêque Philippe de Thurey (fig. 72) ; c'est le dernier vestige de cette décoration remplacée par des combinaisons géométriques de verres de couleurs qui datent du commencement du dix-neuvième siècle.

[1] Les relevés que nous avons pu exécuter au moment où la restauration de cette rose nous a été confiée nous permettent d'en donner un important fragment, ce que nous n'avions pu faire lors de la publication de la *Monographie de la Cathédrale de Lyon*, en raison de la très grande élévation de ce vitrail, isolé au sommet du mur de la façade, qui le rend absolument inaccessible. Nous n'avons pas donné leur ordre aux médaillons représentés, ayant cherché à faire un choix des sujets les plus caractéristiques.

VITRAUX DES CHAPELLES LATÉRALES
XVᵉ ET XVIᵉ SIÈCLES

Chapelle du Saint-Sépulcre : 2ᵐᵉ à droite.

Dans les ajours supérieurs des deux fenêtres, on reconnaît les armes du fondateur de la chapelle, l'archevêque de Lyon, Philippe de Thurey, 1401 : *de gueules au sautoir d'or*, surmontées du chapeau cardinalice et entourées d'anges musiciens (fig. 68).

Il est permis d'attribuer ces peintures aux successeurs de Henri de Nivelle, Perronet ou Janin Saquerel, dont les Actes capitulaires mentionnent les travaux de 1414 à 1427.

Chapelle Saint-Michel : 4ᵐᵉ à gauche.

Des anciens vitraux de cette chapelle, construite en 1448, il ne reste plus que les panneaux des remplages représentant des anges musiciens et une Annonciation (fig. 69) traités en grisaille rehaussée de jaune à l'argent. Ce dernier sujet a été enlevé pour faire place aux armes de Grégoire XVI et du cardinal de Bonald. Heureusement, cette gracieuse composition n'est pas encore devenue la proie des brocanteurs : elle attend toujours, dans un réduit abandonné, le jour où ceux qui sont préposés à la garde de l'édifice voudront bien la rendre à sa destination première... si, à ce moment, elle n'a pas déjà disparu. Laurent Girardin, qui jouit de l'office de peintre-verrier de Saint-Jean de 1440 à 1471, peut être considéré comme l'auteur de ces panneaux.

Fig. 68.
Chapelle du Saint-Sépulcre
(Vitraux des ajours.)

Fig. 69.
L'Annonciation
(Vitraux des ajours de la chapelle Saint-Michel.)

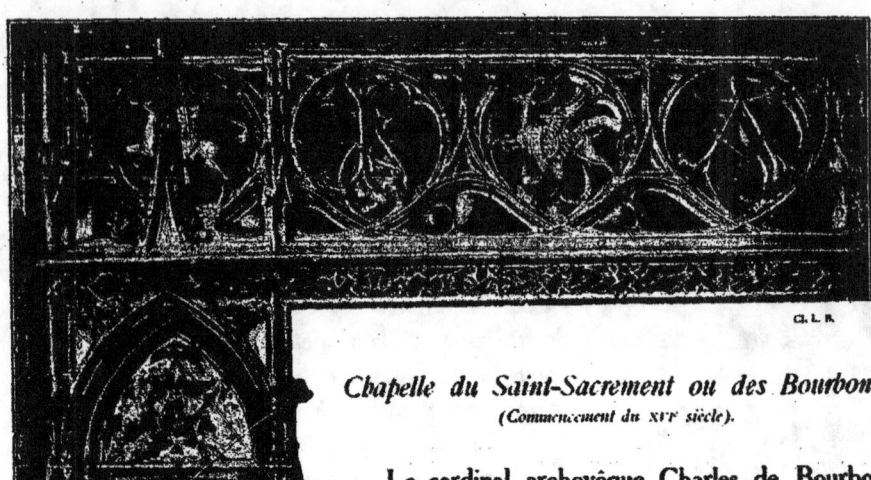

FIG. 70. — Balustrade méridionale de la chapelle des Bourbons.

Chapelle du Saint-Sacrement ou des Bourbons
(Commencement du XVIᵉ siècle).

Le cardinal archevêque Charles de Bourbon fonda cette chapelle en 1486 et en fit une merveille architecturale. Elle fut achevée par Pierre, duc de Bourbon, comte de Forez et souverain des Dombes.

L'ornementation sculptée est un chef-d'œuvre de grâce et de délicatesse qui n'a pas été dépassé dans l'art de la fin du quinzième siècle. Partout, dans les gorges des piliers et les nervures des voûtes, sur la balustrade de la galerie, se retrouvent, sculptés comme de la dentelle, le chiffre et le dextrochère de Charles de Bourbon alternant avec les monogrammes de Pierre de Bourbon et d'Anne de France, la devise célèbre N'ESPOIR NE PEUR, le cerf ailé ceint du baudrier en banderole gravé du mot ESPÉRANCE (fig. 70).

Au milieu des emblèmes princiers, des feuillages frisés et des découpures « flamboyantes », un détail annonce que la Renaissance italienne commence à pénétrer à la cour de Pierre de Bourbon : plusieurs des petits dais qui abritent les niches ménagées dans l'épaisseur des piliers, et aujourd'hui vides de leurs statues, sont surmontés de *tempietti* à coupole, qui contrastent avec les pignons aigus et les arcs-boutants en miniature au-dessus desquels ils élèvent leur lanternon (planche hors texte).

Deux grandes fenêtres qui s'ouvrent au midi ont conservé absolument intacte la décoration translucide des parties hautes dont la beauté fait déplorer davantage la disparition des panneaux inférieurs, remplacés en 1844 par de grandes figures dues au pinceau de Maréchal. Dans ces deux compositions, des séraphins rouge feu,

CATHÉDRALE DE LYON

CHAPELLE DES BOURBONS
XVIº siècle.

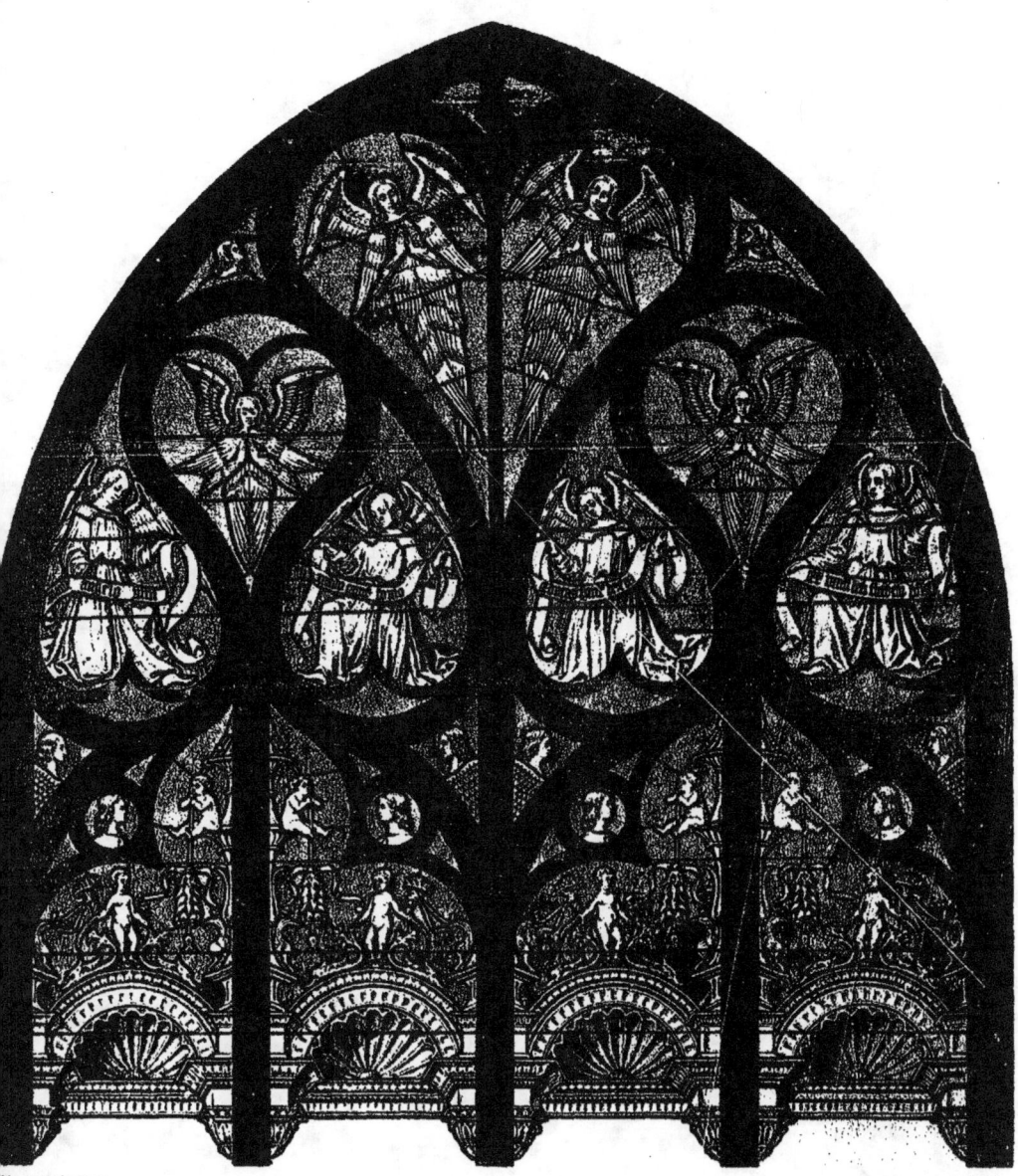

CHAPELLE DES BOURBONS
XVIe siècle.
VITRAIL DU COTÉ DROIT

CATHÉDRALE DE LYON PL. VII

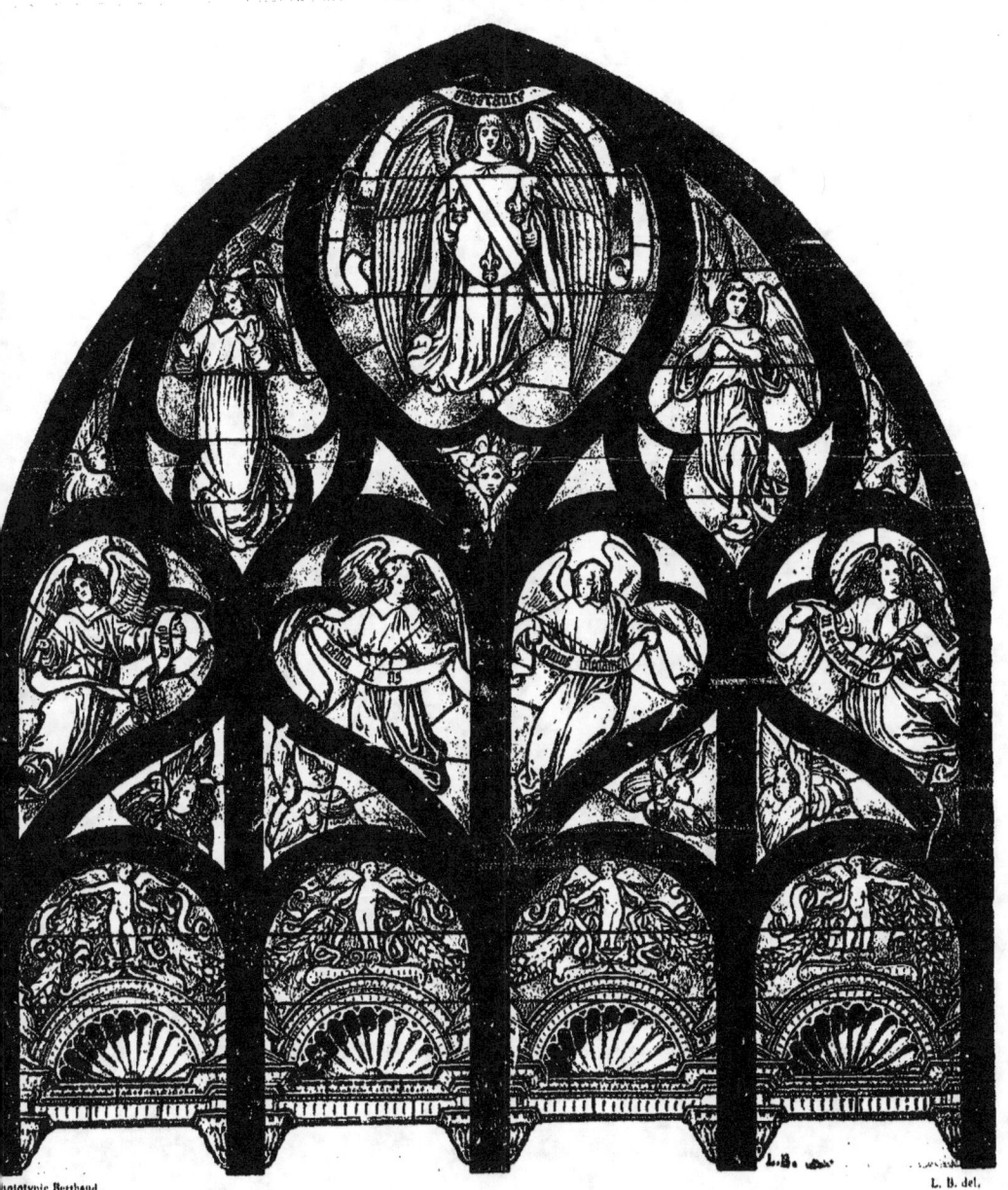

CHAPELLE DES BOURBONS
XVIe siècle.
VITRAIL DU COTÉ GAUCHE

les mains jointes, et des anges agenouillés, vêtus de blanc, chantent en l'honneur du Saint-Sacrement des strophes inscrites sur des banderoles qu'ils tiennent à la main :

𝕻anem angelorum manducavit homo. 𝕰t vinum loetificet cor hominis.
𝕰ducas panem de terra : 𝕻anem de coelo praestitisti eis :
𝕺mne delectamentum in se habentem.

Au-dessous une série d'enfants nus et des petits génies ailés, portés par des motifs d'architecture et des coquilles Renaissance, soutiennent des guirlandes de feuillage. Au sommet de la baie de gauche, un ange aux ailes rouge flamboyant tient les armes du cardinal de Bourbon : *d'azur à trois fleurs de lis d'or, à la bande de gueules* : c'est une figure d'un dessin superbe, et du plus grand style (fig. 71).

Si, dans l'architecture et la sculpture de la chapelle, l'art du quinzième siècle conserve encore toute son intégrité, la Renaissance triomphe dans les vitraux : niches à coquilles, *putti* nus, guirlandes, dauphins, médaillons avec des portraits de profil à l'italienne (fig. 72). Ce sont tous les motifs que nous verrons se développer encore et s'épanouir à Brou. Mais les anges qui volent aui-dessus de ces architectures italiennes sont de dessin et de type tout français.

La tonalité générale claire et cependant vivement colorée est infiniment heureuse. Tous les anges aux robes blanches ont la chevelure rehaussée de jaune d'or et s'enlèvent sur des fonds bleus adoucis, les ailes ont des colorations vert tendre et pourpre correspondant à celles des coquilles.

Au couchant, une rose de forme hélicoïdale surmonte une baie rectangulaire, aujourd'hui murée, mais qui devait éclairer fort heureusement les délicates sculptures de la chapelle.

Fig. 71. — Tête de l'ange portant les armes du cardinal de Bourbon

Fig. 72. — Figurine de la chapelle des Bourbons

Le décor translucide de cette rose est constitué par une très riche mosaïque, chaudement colorée, à dominantes rouge et bleu, sur laquelle se détachent deux écussons aux armes de Charles de Bourbon. C'est là un intéressant spécimen de vitrail en mosaïque de la fin du quinzième siècle, pouvant rivaliser comme éclat avec les plus belles œuvres du treizième.

L'atmosphère créée par toutes ces verrières s'harmonisait de façon parfaite avec le caractère de la décoration sculptée sur laquelle les figures sombres de Maréchal font malheureusement régner une obscurité presque complète.

Les vitraux de la chapelle des Bourbons furent exécutés de 1501 à 1503 par Pierre de Paix, alors maître-verrier de la cathédrale[1].

[1] La cathédrale de Lyon n'était assurément pas la seule église de la ville à posséder d'anciens vitraux.

La vaste église Saint-Nizier, dans laquelle étaient élus les membres du Consulat lyonnais, possédait, à n'en pas douter, de précieuses verrières dues à la munificence des consuls, de la haute bourgeoisie, aussi bien que des nombreuses confréries titulaires des chapelles. Mais, Saint-Nizier, peut-être plus encore que les autres églises lyonnaises, eut à subir les terribles dévastations des calvinistes en 1562 et les assauts des révolutionnaires de 1793, surtout au moment du siège de Lyon, la flèche de briques de l'édifice servant de point de mire aux bombes de la Convention.

Toute l'ancienne vitrerie a disparu et ses débris, qui subsistaient encore en 1850, furent successivement arrachés lors de l'établissement des vitraux modernes des chapelles, dans la seconde moitié du siècle dernier. Vers 1868, comme nous avons pu le constater, il existait encore dans les chapelles latérales de nombreux panneaux armoriés et principalement dans la chapelle de Sainte-Élisabeth de Hongrie, dans le colatéral du midi.

Les historiens lyonnais, en décrivant l'ancienne église paroissiale Saint-Georges, réunie à la Commanderie de l'ordre de Malte, dont les tours massives se reflétaient dans les eaux de la Saône, ont mentionné les verrières aux couleurs éclatantes qui éclairaient l'abside dont elles étaient contemporaines. Ce chœur, édifié au quinzième siècle, était remarquable par la hardiesse des piliers, l'élancement des nervures et la grâce des clefs pendantes. Nous ne sommes malheureusement pas renseignés sur la composition de ce décor translucide.

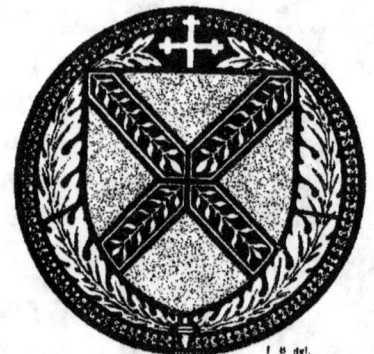

FIG. 73. — ARMES DE L'ARCHEVÊQUE PHILIPPE DE THUREY.
(Vitraux de la nef de la Cathédrale de Lyon.)

II

VILLEFRANCHE-SUR-SAONE

CAPITALE DU BEAUJOLAIS

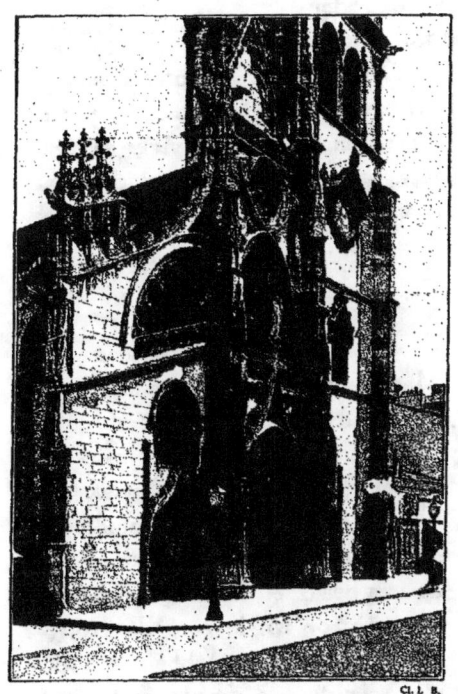

Fig. 74. — Église Notre-Dame-des-Marais

La belle et large rue Nationale qui traverse Villefranche, surtout lorsqu'elle est animée par la foule des jours de foire et de marché, ferait facilement illusion sur l'importance actuelle de cette modeste sous-préfecture. Cet aspect de grande ville n'a pourtant rien de disproportionné avec le passé et les fastes de l'ancienne capitale du Beaujolais, dont la fondation remonte au onzième siècle et à qui son indépendance administrative valut, dès la fin du quatorzième, le nom de Ville-Franche.

Un grand nombre de maisons anciennes bordent encore la grande rue de la ville, mais c'est l'église paroissiale de Notre-Dame-des-Marais qui constitue le plus important comme le plus intéressant vestige du passé.

Une gracieuse légende veut qu'une statuette de la Vierge ait été découverte et saluée par les troupeaux qui paissaient dans les marais dont la ville était environnée. Transportée dans la chapelle de la Madeleine hors les murs de la ville, la statuette fut, le lendemain, retrouvée au milieu des mêmes marais, et, devant une intention aussi clairement manifestée, on se décida à élever une église, sous le vocable de Notre-Dame-des-Marais. Notre-Dame fut reconstruite vers 1450, en conservant l'ancien clocher

carré qui domine l'avant-chœur, et les parties voisines, de la fin du treizième siècle. En 1682, M⁹ʳ Camille de Neuville érigea l'église en collégiale.

Tout le pays s'associa à cette reconstruction, mais une grande partie des ressources provient de la libéralité des sires de Beaujeu. Pierre de Bourbon, en particulier, affecta, en 1499, une somme de douze mille livres à la décoration du portail (fig. 76). Cette partie de l'édifice se distingue, en effet, par l'ornementation la plus riche, la plus fleurie, et le gâble qui la couronne est un morceau admirablement ouvragé où les chardons, la devise « Espérance » de la maison de Bourbon semblent former le fond de l'ornementation.

FIG. 75.
(Collection de M. Damiron.)

En pénétrant à l'intérieur de l'édifice, le regard est attiré tout d'abord par la hauteur de la nef centrale, encore exagérée par son étroitesse. Divisée en huit travées, elle est flanquée de deux nefs latérales, sur lesquelles s'ouvrent des chapelles éclairées par les vitraux que nous allons décrire.

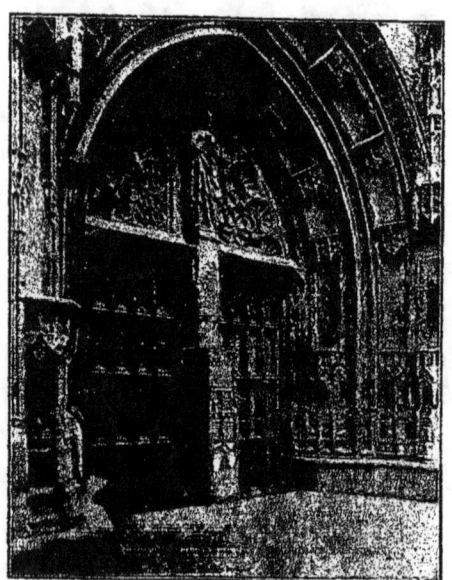

FIG. 76. — PORTAIL DE NOTRE-DAME-DES-MARAIS

La collégiale Notre-Dame-des-Marais était primitivement fort riche en vitraux anciens, et on est autorisé à croire que toutes les baies en étaient garnies, dans les chapelles et le bras de croix tout au moins, où nous avons encore pu admirer en 1864 de très beaux et nombreux panneaux. Vers 1828, M. le curé de Notre-Dame-des-Marais, l'abbé Genevet, plus soucieux de donner du jour à son église que respectueux des œuvres du passé, n'hésita pas à remplacer quantité de vitraux anciens par du verre blanc et à les céder au marquis de Sermezy. Aujourd'hui, la plupart

FIG. 77.
(Collection de M. Damiron.)

ont disparu, successivement remplacés par des productions modernes.

Outre de multiples fragments disséminés dans différentes fenêtres, deux seulement des anciennes verrières sont parvenues jusqu'à nous à peu près intactes, toutes deux d'un grand intérêt. Les recherches les plus minutieuses n'ont pu nous faire découvrir, sauf quelques débris (fig. 75-77), les traces des autres vitraux. Les notes de M. l'abbé Laverrière, relevées en 1852, époque où la destruction était moins complète qu'aujourd'hui, nous ont aidé à en mentionner quelques-uns.

Nous donnerons leur nomenclature, chapelle par chapelle, en commençant par celles de gauche à partir de la façade et en suivant le pourtour de l'église.

1re chapelle. — Grisaille moderne.

2e chapelle. Fonts baptismaux. — Au-dessus de l'autel une intéressante fresque de J.-B. Chatigny, datée de 1860, représente le Baptême de Clovis. Le vitrail moderne, un Baptême du Christ, de Miciol et Bégule, est de 1874.

3e chapelle. Sainte-Madeleine. — Anciennement, le lobe supérieur du remplage contenait un Christ en croix, accompagné de sa Mère et de saint Jean. Dix anges, répartis dans les soufflets inférieurs, portaient les instruments de la Passion. Aujourd'hui un vitrail de Maréchal, représentant Madeleine aux pieds de Notre-Seigneur, a remplacé la verrière du quinzième siècle.

4e chapelle. Sainte-Philomène. — Vitrail moderne par Thibaud, de Clermont.

5e chapelle. Saint-Louis-de-Gonzague. — Le vitrail actuel a remplacé une Vierge-Mère, vêtue d'un manteau de pourpre, doublé d'hermine,

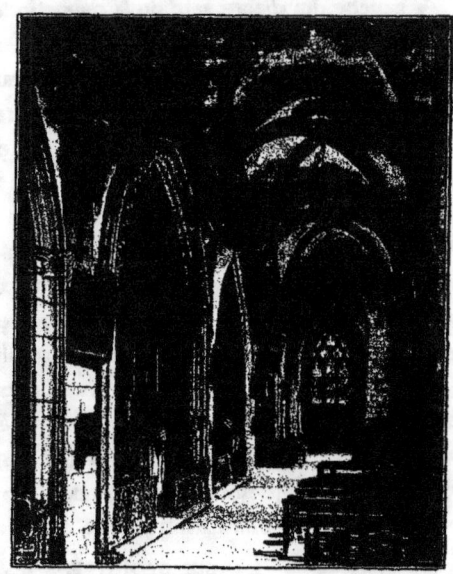

FIG. 78. — Église Notre-Dame-des-Marais
(Collatéral et chapelles, côté nord.)

tenant sur ses genoux un Enfant Jésus dont la nudité par trop complète semblait déplacée. Dans la partie droite du vitrail primitif, on reconnaissait, au témoignage de l'abbé Laverrière, une sainte nimbée, en manteau royal terrassant un monstre énorme. Il s'agit probablement de sainte Marthe.

6ᵉ *chapelle*. — Vitrail moderne.

7ᵉ *chapelle*. Sacré-Cœur, autrefois sous la vocable de saint Vincent. — La fenêtre conserve encore son vitrail primitif, l'un des plus intéressants de la collégiale. Malgré les restaurations qu'il eut à subir, il est dans un état de conservation très satisfaisant. Les ajours et le soubassement sont modernes, sauf deux médaillons utilisés dans la base. Les quatre lancettes sont occupées par autant de grandes figures en pied, abritées sous des dais étagés et très ouvragés (pl. VIII). Ce vitrail doit être attribué à deux époques différentes : les architectures, entièrement blanches relevées de jaune à l'argent, accusent franchement le quinzième siècle, tandis que les figures trahissent la fin du seizième et même le début du dix-septième siècle. Il est probable qu'à la suite de quelque accident les personnages durent être remplacés, tandis que les architectures qui n'avaient pas souffert ont été conservées.

A gauche, un diacre vêtu de la dalmatique, saint Etienne ou saint Laurent, tient une palme et le livre des Evangiles. Sainte Anne apprend à lire à la Vierge enfant ; saint Christophe traverse un torrent, portant l'Enfant Jésus sur ses épaules, suivant la tradition ; la tête du saint, très expressive, est tournée du côté de l'Enfant qui, d'une main, le bénit, et de l'autre, porte la boule du monde. Contrairement à l'usage, la tête de saint Christophe n'a pas de nimbe, et celle de l'Enfant Jésus n'est pas crucifère. Enfin saint Louis, roi de France, vêtu du manteau de velours bleu fleurdelisé d'or et doublé d'hermine, tient le sceptre et la main de justice.

Dans le soubassement, on a encastré deux petits sujets du seizième siècle, dont l'un représente la gracieuse légende de sainte Gudule, qui peut se rapporter aussi à sainte Germaine ; la sainte tient un cierge allumé que le diable s'efforce d'éteindre au moyen d'un soufflet, tandis que, du côté opposé, un ange le rallume sans relâche avec un flambeau. Malheureusement, les restaurations successives dont ce vitrail a été l'objet, notamment en 1858, ont fait disparaître une très précieuse inscription tracée dans le soubassement, qui indiquait son origine et son auteur. Elle nous a été conservée par M. l'abbé Laverrière et en voici la teneur :

DUC DE MOTPENS ✶ A FAICT D (on).
FACTE PAR PAUL DE BOULLONGNE EN MAI 1600.

« Le prince ici désigné est Henri de Bourbon-Montpensier, fils de François de Bourbon-Montpensier et de Renée d'Anjou. Il était né le 12 mai 1573 et mourut le 27 février 1608. Sa qualité de sire de Beaujeu le mit à même de donner à l'église de Villefranche des marques de sa munificence. Ce fut lui qui chargea un peintre verrier célèbre, Paul de Boullongne, d'exécuter le vitrail de la chapelle des Princes, comme on appelait alors celle aujourd'hui dédiée au Sacré-Cœur[1]. » Cette date de 1600 correspond exactement au style des figures et à leur exécution. En effet, l'emploi des émaux est manifeste, en particulier dans certaines draperies. L'eau de la rivière traversée par saint Christophe est émaillée en bleu sur verre blanc, et le rouge capucine (oxyde de fer), est prodigué, notamment dans les carnations.

8ᵉ chapelle. Saint-Martin. — Elle est formée par le bras de croix. Les deux baies de la fenêtre orientale possèdent encore les restes d'une Annonciation, surmontée d'une architecture du quinzième siècle. Les panneaux supérieurs sont relativement bien conservés, tandis que ceux du bas ne sont composés que de débris anciens, motifs d'architecture, draperies, pièces de fond, empruntés à d'autres vitraux et rapportés dans un lamentable désordre.

Fig. 79. VITRAIL DE SAINTE ANNE (Tenture damassée.)

9ᵉ chapelle. — Fenêtre à l'extrémité du bas-côté septentrional.

Nous voici parvenus au vitrail le plus intéressant de l'église. C'est un ensemble formé de trois baies surmontées de sept ajours (pl. IX).

Des personnages chaudement colorés se détachent sur des draperies damassées et sont surmontés d'architectures d'un très beau style (fig. 80), qui s'enlèvent en une grisaille nacrée avec des applications de jaune sur des fonds rouges et bleus. Les personnages et les anges des ajours, traités en grisaille soutenue par quelques notes de couleur, sont posés sur des fonds uniformément bleus et d'une limpidité remarquable.

[1] *Monographie des vitraux de l'église de Villefranche*, 1858, sans nom d'auteur (l'abbé Laverrière). Ce peintre-verrier appartient incontestablement à la grande famille des artistes du même nom, dont le représentant le plus célèbre fut Bon de Boullongne, peintre ordinaire du roi, mort le 18 mai 1717. Au sujet de la famille de Paul de Boullongne voir la notice de M. le docteur Besançon, « les Vitraux et les verriers de Notre-Dame-des-Marais » (*Bulletin de la Société des Sciences et Arts du Beaujolais*, 1909). L'auteur signale également, d'après les registres paroissiaux, les noms d'Antoine Riz, 1532, André Aleyne, 1543, Symon, 1592, dénommés « verriers, painctres et verriers de Villefranche », qui peuvent être les auteurs de quelques-uns des vitraux de Notre-Dame.

Tout cet ensemble, d'une grande distinction de coloris et d'un dessin irréprochable, constitue l'une des plus belles verrières du quinzième siècle français. Ajoutons que la conservation est à peu près parfaite et que, lorsque nous fûmes, en 1886, chargé de la restaurer, nous n'eûmes qu'à compléter certaines parties des soubassements et quelques détails d'architecture.

Fig. 80. — Architecture du vitrail de sainte Anne

Au centre, sainte Anne porte sur ses genoux deux fillettes qui semblent suivre attentivement la leçon sur le livre que la sainte tient à la main.

C'est une variante du groupe des trois générations, où sainte Anne est représentée, sur de nombreuses gravures allemandes du quinzième siècle, comme l'aïeule, avec la Vierge et l'Enfant Jésus. Mais, dans le vitrail, ni l'un ni l'autre des deux enfants ne porte le nimbe crucifère et tous deux ont les cheveux longs. De ces deux fillettes, l'une est certainement la Vierge et l'autre l'une des demi-sœurs de la vierge prédestinée, l'une des filles nées des deux maris que, d'après la légende, sainte Anne avait eus avant Joachim : Marie, fille de Cléophas ; Marie, fille de Salomé [1]. Le groupe du vitrail de Villefranche peut donc être signalé comme une véritable curiosité iconographique.

Peut-être la présence des deux Maries s'explique-t-elle par celle de saint Jacques le Majeur qui était le fils de Marie Salomé. Le saint est debout dans la baie de droite, en costume de voyageur, s'appuyant sur son bourdon de pèlerin, la coquille au chapeau et la panetière suspendue au côté. Dans la baie de gauche, saint Pierre, caractérisé par la clef monumentale

[1] Sur les anciennes gravures qui représentent la famille de sainte Anne, par exemple dans l'*Encomium trium Mariarum* de 1529, les deux demi-sœurs aînées de la Vierge apparaissent comme des mères de famille, assises sur un banc, à côté de sainte Anne, tandis que Marie, fille de Joachim, est assise sur les genoux de sa vieille mère. Cf. E. Mâle, *l'Art religieux de la fin du Moyen Age en France*, p. 227, fig. 102.

ÉGLISE NOTRE-DAME DES MARAIS — Pl. VIII
(VILLEFRANCHE-SUR-SAONE)

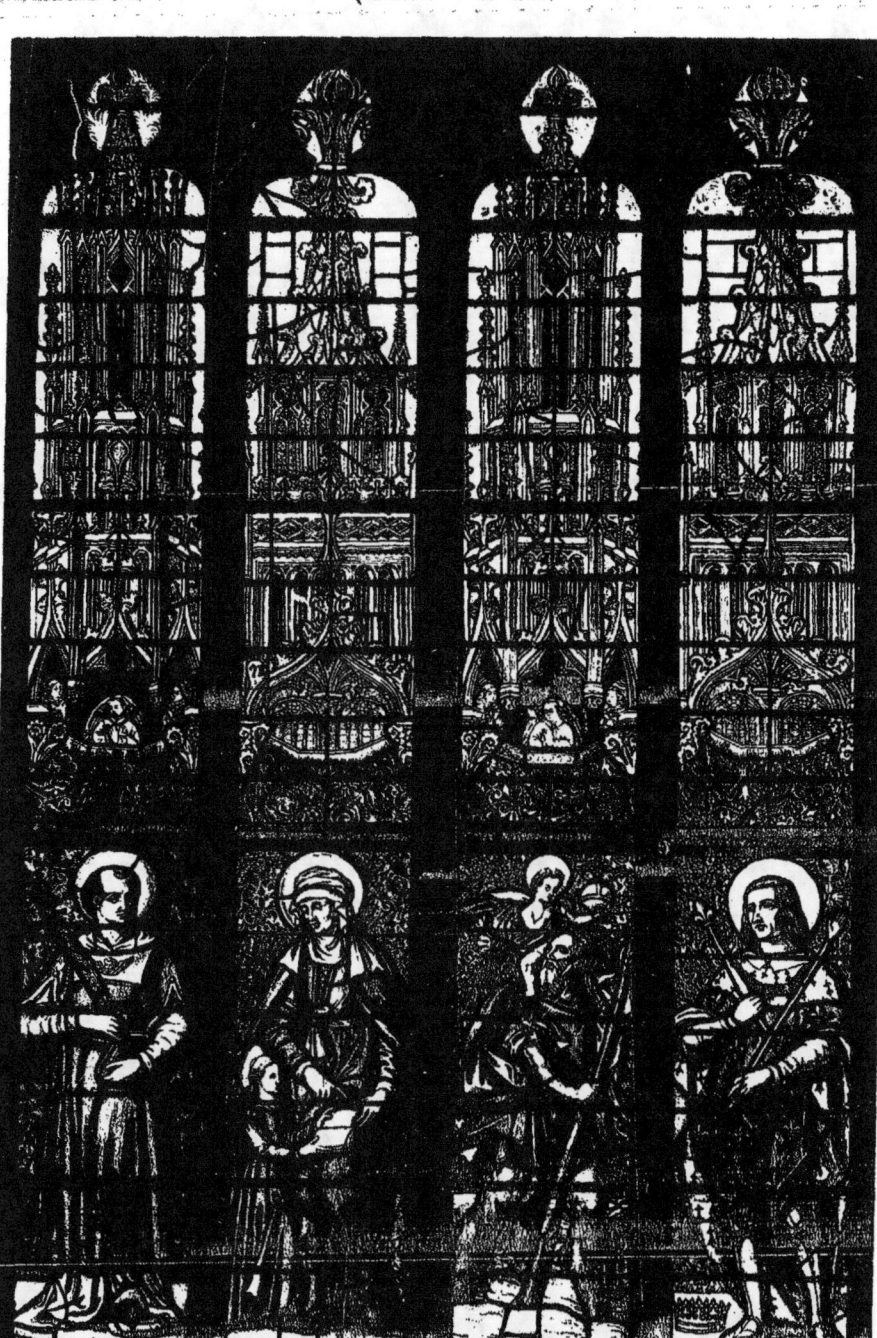

VITRAIL DE LA CHAPELLE DU SACRÉ-CŒUR

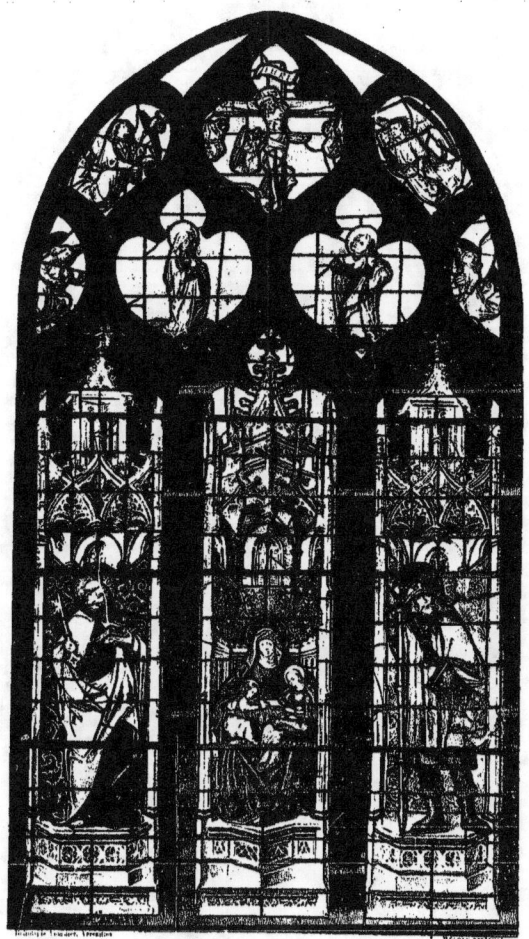

ÉGLISE NOTRE-DAME-DES-MARAIS
(Villefranche-sur-Saône)
Vitrail du bas-côté nord
(XV° siècle)

qu'il porte dans la main droite, lit dans un livre qu'il tient de la main gauche. La Crucifixion, la Vierge, saint Jean et des anges thuriféraires occupent les ajours supérieurs.

10ᵉ chapelle. Saint Nicolas — Traversant le chœur garni de vitraux modernes par Thibaud, datés de 1853, nous arrivons à l'extrémité du bas-côté méridional, dont la fenêtre est placée au-dessus de la porte de la sacristie. Là encore, l'intérêt que présentait le vitrail, en partie détruit, est attesté par les fragments qui sont restés. Dans le panneau de droite, la Vierge Marie, couronnée d'un somptueux diadème, est assise sur un trône et allaite l'Enfant Jésus : près d'elle, on reconnaît une élégante figure de saint Etienne.

Dans le panneau de gauche se trouvait la Crucifixion, mais les fragments conservés sont dans un état de mutilation lamentable. Le caractère et l'exécution de ces deux fragments semblent accuser la fin du quatorzième ou le commencement du quinzième siècle. C'est le vitrail le plus ancien de l'église et, au dire de l'abbé Laverrière, il occupait primitivement la fenêtre de la chapelle Notre-Dame-de-Pitié, aujourd'hui Saint-Joseph, la cinquième à droite.

11ᵉ chapelle. — La fenêtre qui suit occupe l'extrémité du bras de croix méridional. Son vitrail a disparu, mais le remplage flamboyant, disposé très élégamment en forme d'éventail, conserve encore intacts tous ses anciens panneaux. Dans l'ajour central, la Vierge, enveloppée dans un ample manteau bleu, monte au ciel, portée par les anges. Les ajours latéraux sont occupés par des anges musiciens ou soutenant des banderoles sur lesquelles on lit : Et sperate in domino. (*Ps.* IV, 6, I.)

Une particularité assez intéressante à signaler, c'est l'emploi très répété d'étoiles en verre jaune, encastrées à plomb vif dans le fond de ciel bleu, sans aucune fêlure. Ce mode d'exécution, très fréquent à cette époque et qui nous semblerait un peu puéril aujourd'hui, était, du moins, la preuve d'une dextérité surprenante chez les monteurs en plomb du seizième siècle. Nous l'avons constaté à l'Arbresle, à Rochefort, etc. Ici, la multiplicité de ces étoiles d'or rompt très heureusement la tonalité du fond bleu-gris sur lequel s'enlèvent les anges en blanc nacré, aux ailes d'un rouge orangé nuancé par l'application de jaune à l'argent.

12ᵉ chapelle. — En continuant à descendre la nef méridionale, la chapelle suivante est consacrée à la Sainte Vierge. L'ancien vitrail qui décorait sa fenêtre a été remplacé par un chef-d'œuvre de lourdeur et d'opacité, signé Maréchal, qui retrace la promulgation du dogme de l'Immaculée Conception. Les anciens panneaux

des ajours longtemps conservés représentaient le Couronnement de la Vierge dans la partie supérieure et de nombreux anges musiciens ou adorateurs (fig. 81-82) tenant des banderoles avec les légendes : *Dico vobis gaudium magnum. — Gloria in excelsis Deo. — Puer nobis nascitur, alleluia*. Ces textes ne laissent aucun doute sur le sujet de la composition inférieure qui devait représenter le mystère de la Nativité. Vis-à-vis de l'autel, un vaste tableau, non sans valeur, du peintre lyonnais Sébastien Cornu, raconte la légende de la fondation de Notre-Dame-des-Marais.

Fig. 81. — Ange musicien
(Collection de M. Damiron.)

Fig. 82. — Tête d'Ange
(Collection de M. Damiron.)

13ᵉ chapelle. Notre-Dame de Pitié. — Rien à signaler.

14ᵉ chapelle. Saint Joseph. — Le vitrail actuel, dû au pinceau de Steinheil, est assurément l'une des meilleures productions du maître verrier. Composée de quatre petits sujets tirés de la vie du saint Patriarche auquel la chapelle est dédiée, cette verrière, du plus pur style Renaissance, pourrait être signée Engrand Le Prince ou Laurence Fauconnier.

15ᵉ chapelle. Sainte Anne. — Les ajours de la fenêtre ont conservé, jusque vers 1870, leurs anciens vitraux. Dans l'un d'eux, on voyait une représentation de la Sainte Trinité, le Père tenant devant lui la Croix sur laquelle est attaché le Fils qui porte le Saint-Esprit sur sa poitrine. Dans la partie supérieure était représentée la Vierge couronnée par Dieu le Père et son Fils.

16ᵉ chapelle. Saint Roch, primitivement saint Crépin. — Antérieurement au vitrail moderne, œuvre de Lobin, une guirlande de feuillage, débris de l'ancienne

verrière, portait la date de 1580. Au retable de l'autel, un ancien tableau représente un ange guérissant les plaies de saint Roch ; il est daté de 1633.

17ᵉ chapelle. Saint Antoine. — Une chapelle existait anciennement sous le vocable de la Sainte Trinité et c'était probablement celle qui est aujourd'hui dédiée à saint Antoine. Nous avons encore vu en place, vers 1870, une charmante bordure, seul reste de l'ancien vitrail, encadrant les deux baies. Elle consistait en un bâton noueux autour duquel s'enroulait une banderole chargée de la légende, plusieurs fois répétée en majuscules du seizième siècle :

𝕾𝖆𝖓𝖈𝖙𝖆 𝕿𝖗𝖎𝖓𝖎𝖙𝖆𝖘 𝖀𝖓𝖚𝖘 𝕯𝖊𝖚𝖘 : 𝕸𝖎𝖘𝖊𝖗𝖊𝖗𝖊 𝕹𝖔𝖇𝖎𝖘.

La disparition de ce charmant spécimen de l'art du seizième siècle, traité en grisaille soutenue de jaune, est d'autant plus déplorable qu'il a été remplacé par une très médiocre production industrielle.

Le Laboureur, décrivant les tableaux et œuvres d'art de l'église de Villefranche, avait noté « une vitre faite aux dépents de M. André Guyonnet, conseiller du roi et garde du sel à Villefranche, percepteur du seigneur de Beaujeux ». Il y est représenté, dit-il, à genoux, en robe de pourpre, l'escarcelle au côté, ses deux femmes derrière lui, dont la première était Guillemette de Rancié et la seconde Jacquemette du Villars. Ce vitrail n'existe plus, mais il datait de la fin du quinzième siècle, car André Guyonnet est cité dans les actes de la ville en 1474 et en 1480[1].

Cette description, peut-être un peu longue, était nécessaire pour donner une idée suffisante de la collégiale et de l'importance de sa décoration ancienne. Devant la ruine de tant de richesses on ne peut que s'indigner contre le vandalisme ignorant de ceux qui en étaient les gardiens et avaient le devoir d'en assurer la conservation. Sous prétexte d'embellir l'édifice dont le soin leur était confié, ils n'ont pas hésité à anéantir, au lieu de les restaurer scrupuleusement, les œuvres de nos anciens maîtres, toujours si harmonieuses et si admirablement adaptées à l'édifice en vue duquel elles ont été conçues.

[1] Cf. docteur A. Besançon, *les Vitraux et les verriers de Notre-Dame-des-Marais.*

III

VITRAIL DE L'HOTEL DE LA BESSÉE
(VILLEFRANCHE-SUR-SAONE)

Fig. 83. — Armes de la famille de la Bessée

Des vitraux profanes du quatorzième et du quinzième siècle, il ne nous est pour ainsi dire rien resté dans la région lyonnaise. Aussi, peut-on citer comme une pièce à peu près unique un petit vitrail qui représente un seigneur et une dame jouant aux échecs dans une salle de leur habitation. Il se trouvait encore, au dix-septième siècle, à l'une des fenêtres de l'hôtel de la Bessée, à Villefranche (Rhône). Mais, en 1840, l'hôtel fut transformé et rebâti avec les matériaux anciens sur un nouvel alignement. La porte d'entrée, maison n° 150 de la rue Nationale, est encore surmontée d'une armoirie sculptée dans la pierre dure (fig. 83); l'écu, flanqué d'un lion et d'un griffon, et qui a pour cimier un casque de chevalier sommé d'une tête de loup, est celui de la famille de la Bessée : *fascé de gueules et d'argent de six pièces, au lion d'argent brochant sur le tout*. Le vitrail disparut lors de cette reconstruction. Retrouvé en 1852 chez un fripier de Lyon par un historien du Beaujolais, le baron de la Roche la Carelle, il est aujourd'hui conservé au château de Sassangy (Saône-et-Loire), propriété de M^{me} la comtesse de Fleurieu. C'est un panneau carré, mesurant 55 centimètres de côté, dans un parfait état de conservation ; il est peint en grisaille avec quelques touches de jaune d'argent, et a la finesse d'une miniature sur verre (pl. X).

La scène qu'il représente a son histoire et sa légende. D'après une tradition populaire qui est rappelée dans une plaquette de 1671 [1], les deux personnages seraient

[1] *Mémoire contenans ce qu'il y a de plus remarquable dans Villefranche, capitale du Beaujolais*, Ville-

VILLEFRANCHE S.S. Pl. X

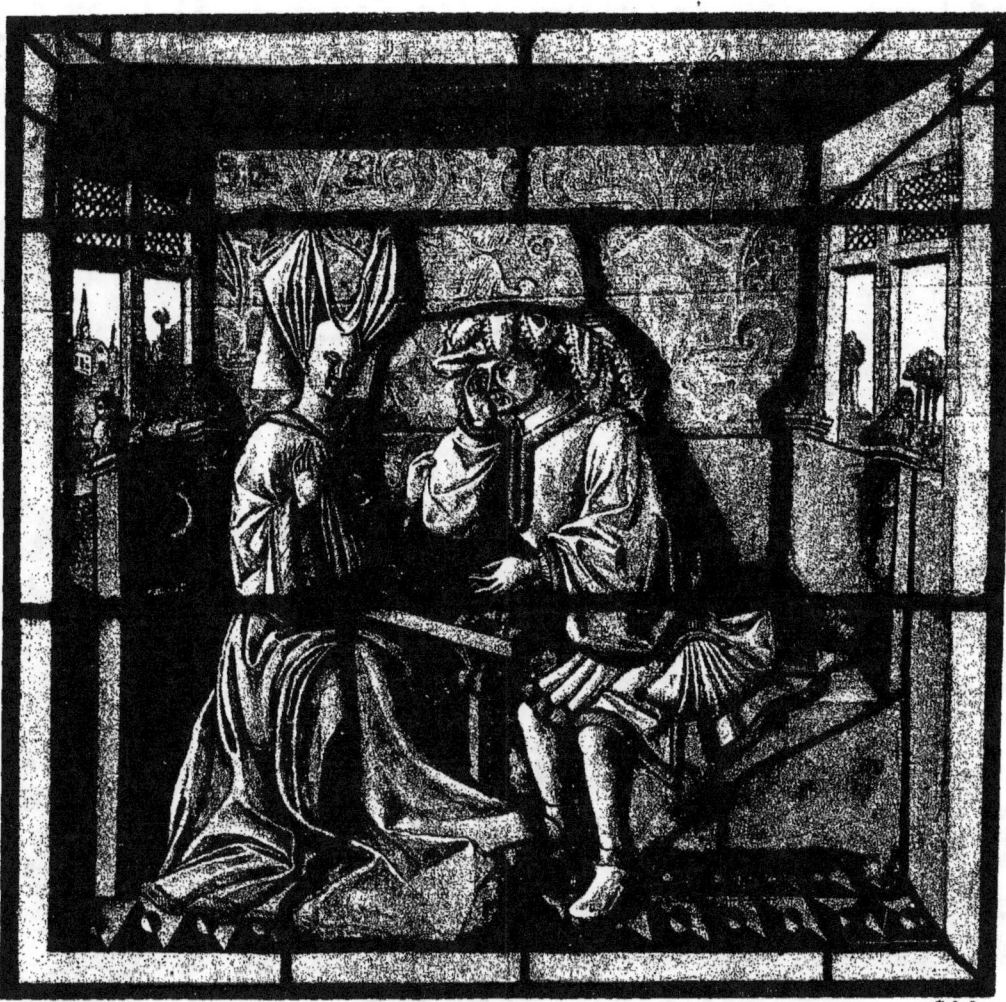

VITRAIL DE L'HOTEL DE LA BESSÉE
xve siècle.

Edouard, seigneur de Beaujeu, et la fille de Guyonnet de la Bessée, premier échevin de Villefranche. Edouard était tombé amoureux de la demoiselle; après l'avoir courtisée chez son père, il l'enleva avec éclat et la séquestra dans son château de Pouilly. Cité pour comparaître devant le Parlement de Paris, il ne reçut l'huissier chargé de l'assignation que pour le faire jeter par une fenêtre du château. Il fut appréhendé par les troupes royales, mis en prison et dépossédé de sa seigneurie : il mourut deux mois après sa déchéance, en août 1400.

Le vitrail, représentant le seigneur jouant aux échecs avec la demoiselle de la Bessée aurait donc été peint au temps des fréquentes visites d'Edouard chez l'échevin, antérieurement au scandale de 1399. Or, les costumes nous font placer l'œuvre, de façon absolument certaine, entre 1430 et 1440. La jaquette fourrée, à gros plis, du joueur d'échecs, est le costume des personnages qui ont posé devant Jean van Eyck; elle cessa d'être portée peu de temps après sa mort[1] (1441).

Il serait improbable qu'un descendant de l'échevin Guyonnet eût voulu, trente ans après le scandale, en perpétuer le souvenir dans sa propre maison. Peut-être la légende qui montre Edouard de Beaujeu et la demoiselle de la Bessée jouant aux échecs a-t-elle été suggérée à l'imagination des curieux par la vieille grisaille. Celle-ci représenterait simplement un seigneur et une dame du temps de Charles VII, dont nous ignorons les noms.

Le jeu d'échecs est d'ailleurs un motif favori que les ivoiriers parisiens répétèrent sur les coffrets et les boitiers de miroirs.

Il ne faut voir dans notre vitrail qu'une scène de genre, réunissant deux portraits minutieux de costumes et de visages dans un intérieur du temps, ce que faisait alors Jean van Eyck, en Flandre. Le peintre-verrier — un Lyonnais sans doute — a rapproché ses modèles en un aimable tête-à-tête. Son œuvre, bien française, méritait une mention particulière, tant pour son charme discret que pour son insigne rareté[2].

franche, 1671. Cette notice, attribuée à un Jésuite, le P. Jean de Bussières, est illustrée d'une gravure au burin par Sélot, qui reproduit les personnages du vitrail de façon assez fantaisiste.

[1] La tête, rasée en rond au-dessus des oreilles, comme celle du chancelier Rollin, dans le tableau de Fouquet, est coiffée d'un chaperon chargé d'une crête de lambrequins festonnés. La dame, assise en face de lui, porte un de ces hennins à hautes cornes que les prédicateurs des Flandres et de Paris dénonçaient comme des inventions diaboliques.

[2] Voir : *Chronique de la Maison de Beaujeu* (collection lyonnaise, n° 4), éditée par C. Guigue, Lyon, 1878. — *Histoire du Beaujolais et des sires de Beaujeu* (t. I), par le baron F. de la Roche la Carelle, Lyon, 1853. — « Un Vitrail profane du quinzième siècle », par L. Bégule et E. Bertaux (*Gazette des Beaux-Arts*, XXXVI, 3e période).

IV

BEAUJEU

L'ÉGLISE Saint-Nicolas de Beaujeu fondée par Guichard II, seigneur de Beaujeu, sous le règne de Louis le Gros, fut consacrée le 13 février 1132, par le pape Innocent II, lorsque, venant de Cluny, il se rendait en Italie en passant par Vienne et Avignon[1]. Le plan de l'édifice, régulièrement orienté, est en forme de croix latine et se compose : d'une abside semi-circulaire, accompagnée de deux absidioles latérales ; d'un transept surmonté d'une coupole pénétrant à l'intérieur d'un haut et massif clocher et, enfin, d'une seule nef.

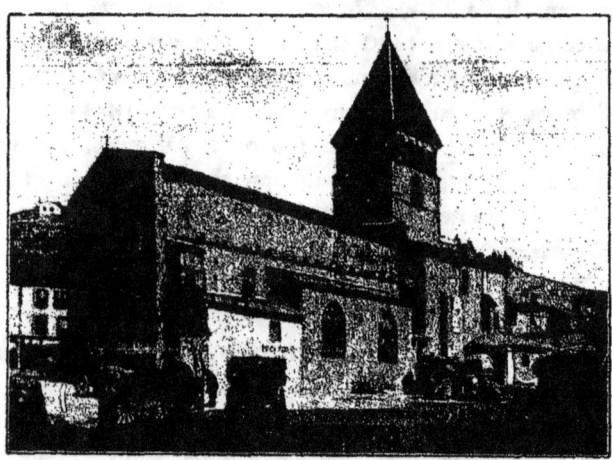

FIG. 84. — ÉGLISE SAINT-NICOLAS DE BEAUJEU

L'abside est éclairée par trois baies à plein cintre, encadrées à l'intérieur par des arcatures à pilastres et chapiteaux historiés, mais d'un art assez primitif. Cette disposition, fréquemment employée dans les églises du Beaujolais, se retrouve à Belleville-sur-Saône, à Avenas, à Salles, etc., aussi bien qu'à l'abbatiale Saint-Martin-d'Ainay, à Lyon. Le transept, avec ses quatre hauts piliers, cantonnés de demi-colonnes engagées, ses chapiteaux aux larges feuilles d'eau portant les doubleaux en arcs brisés qui soutiennent la coupole octogonale reposant sur quatre trompes, accuse très franchement l'époque de *transition* et présente un singulier contraste avec les arcs à plein cintre de la

[1] Note communiquée par M. Alexandre Poidebard, l'érudit historien du Beaujolais.

nef et du chœur. On ne saurait cependant admettre une reconstruction ou un remaniement postérieur de cette partie de l'édifice, le lourd clocher carré qui surmonte la coupole, aux baies géminées en plein cintre, étant contemporain de l'abside. L'adoption de l'arc brisé est ici d'autant plus rationnelle que cette forme d'arc est la plus à même de résister à l'énorme poussée de la coupole et du clocher. Saint-Nicolas de Beaujeu nous offre donc un exemple des plus typiques et l'un des plus anciens dans notre région lyonnaise du mélange intime de l'arc plein cintre et de l'arc brisé, dès le début du douzième siècle.

Sur la nef, qui a perdu tout caractère, ainsi que la façade, s'ouvrent quatre chapelles ajoutées au quinzième siècle. Les fenêtres de ces chapelles conservent encore des restes importants des anciens vitraux dont la plus grande partie disparut au commencement du siècle dernier.

I^{re} chapelle, côté droit. — La fenêtre, divisée en trois baies, possède son vitrail, composé de trois figures chaudement colorées, surmontée d'architecture en grisaille rehaussée de jaune à l'argent (fig. 85). Au centre, saint Michel,

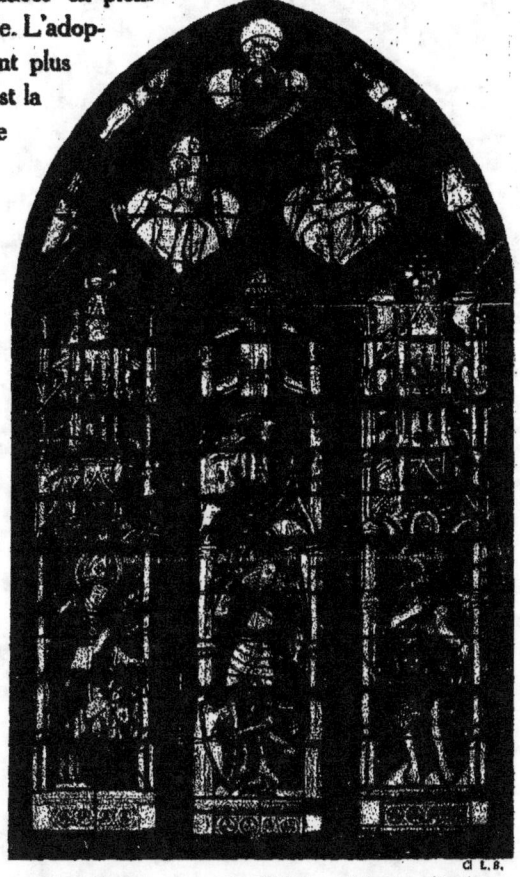

Saint Nicolas Saint Michel. Saint Jean-Baptiste.
FIG. 85. — VITRAIL DE L'ÉGLISE DE BEAUJEU
(XV^e siècle)

couvert d'une armure, frappe de son glaive le démon qui se cramponne à l'une de ses jambes et griffe la croix de l'écu de l'archange. La tête de saint Michel, encadrée d'une blonde chevelure, est bien caractéristique de l'art du quinzième siècle. A droite, saint Jean-Baptiste porte l'*Agnus Dei*, et, à gauche, saint Nicolas bénit les enfants

Fig. 86. — Saint Crépin
(Église de Beaujeu).

dans le saloir. Cette dernière figure est presque entièrement refaite. Dans les lobes du remplage, des anges portent les instruments de la Passion et, au sommet, Dieu le Père, assis sur l'arc-en-ciel, étend les mains sur le monde.

1re chapelle, côté gauche. — Dédiée à saint Crépin et à saint Crépinien, patrons des cordonniers. Seules, de tout le vitrail de la fenêtre, les deux figures des saints confesseurs remontent au quinzième siècle

Fig. 87. — Saint Crépinien
(Église de Beaujeu).

(fig. 86-87). Debout, l'un dans la cuve d'huile bouillante et l'autre au milieu des flammes d'un bûcher, saint Crépin et saint Crépinien subissent l'affreux supplice des poinçons de cordonniers enfoncés sous les ongles.

La chapelle Sainte-Anne, située à la suite, ancienne chapelle des seigneurs de Beaujeu, plus grande que les autres, n'a conservé de ses vitraux qu'une armoirie dans l'ajour supérieur : *d'azur à la fasce d'or, accompagnée en chef de trois roses d'or et en pointe d'un lion passant de même......* (fig. 88). Ces armoiries ne sauraient être que celles des Baille, famille chevaleresque en Lyonnais et Forez au quinzième siècle, bien que les émaux de leur blason aient pris parfois des variantes.

Fig. 88. — Armoiries du vitrail
de la chapelle Sainte-Anne.

V

VITRAUX PROFANES A SUJETS RELIGIEUX

PROVENANT D'UNE MAISON DE BEAUJEU

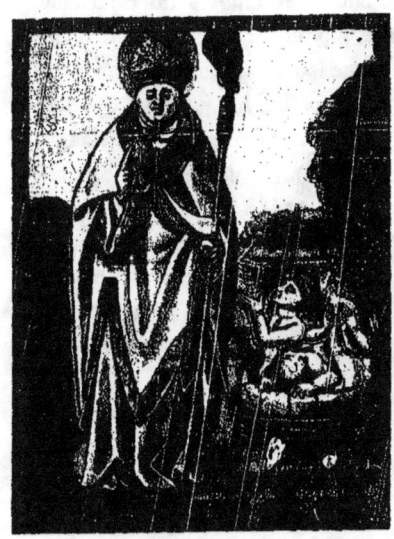

Fig. 89. — Saint Nicolas
Vitre provenant d'une maison de Beaujeu.
(Collection de M. l'abbé Longin.)

Dès le quinzième siècle, l'art du verrier entre dans la décoration des habitations privées, mais, le plus souvent, réduit aux proportions de simples vitres blanches peintes en grisaille, relevée de jaune à l'argent.

Deux de ces médaillons, encastrés dans une mise en plomb en losange, ornaient les fenêtres d'une maison du seizième siècle, qui se voit encore à l'angle de la grande rue et de la place de l'Église. Ils représentent, l'un saint Nicolas, et l'autre saint Roch.

Saint Nicolas (fig. 89), en costume épiscopal, bénit les trois enfants qu'il vient de ressusciter et qui semblent se réveiller dans le saloir. Saint Nicolas, patron de l'église de Beaujeu, était spécialement honoré dans le pays.

Saint Roch (fig. 9) est représenté en pèlerin, avec le bourdon, les coquilles, l'aumônière, le chapelet traditionnels. Un ange vient toucher sa plaie pour la guérir, et, de l'autre côté, un chien assis porte un pain dans sa gueule.

Ces deux vitres, qui étaient encore en place au milieu du dix-neuvième siècle, sont, avec le panneau de la Bessée de Villefranche, les seuls exemples connus dans la région, de vitraux décorant des maisons particulières.

VI

SAINT-ROMAIN AU MONT-D'OR

CANTON DE NEUVILLE

Le mont Thou domine, sur la rive droite de la Saône, plusieurs vallons, dont l'un des plus charmants aboutit au village de Saint-Romain. Les chartes du douzième siècle semblent faire de ce village, à cette époque, une dépendance de Couzon ; mais, dès le milieu du treizième siècle, il est fait mention d'une paroisse dont le curé était nommé par l'archevêque de Lyon qui fut, jusqu'en 1534, le seigneur à la fois spirituel et temporel du village.

Fig. 90. — Église de Saint-Romain

A cette date, la terre de Saint-Romain fut échan gée contre l'hôtel des Croppet, à Pa ris, ancêtres mater- nels des Murard. Un représentant de cette dernière fa mille était, au mo- ment de la Révo lution, seigneur de Saint-Romain : le château moderne de Murard existe encore, à proxi- mité du village. Au bord du chemin qui descend de la mon tagne, on trouve les restes de l'ancien château de la Bessée et du cloître qui entourait sa cour.

La grande Révolution laïcisa le vocable paroissial en imposant à la commune le nom de « Romain libre ». Quant à la Révolution de 1848, elle se contenta de planter, comme Arbre de la Liberté, le magnifique peuplier qui orne la place publique et dont le tronc, qui laisse couler une source limpide, se dresse à côté du clocher de l'église paroissiale (fig. 90).

Toute modeste qu'elle soit, celle-ci n'en est pas moins vénérable par son antiquité. L'abside, éclairée par trois petites fenêtres, remonte en effet au douzième siècle. Au quinzième, on construisit l'avant-chœur et les deux chapelles latérales. Quant à la nef actuelle, elle fut reconstruite au dix-huitième siècle.

Dans la paroi extérieure du mur Nord, se trouve encastré un curieux bénitier

Pl. XI

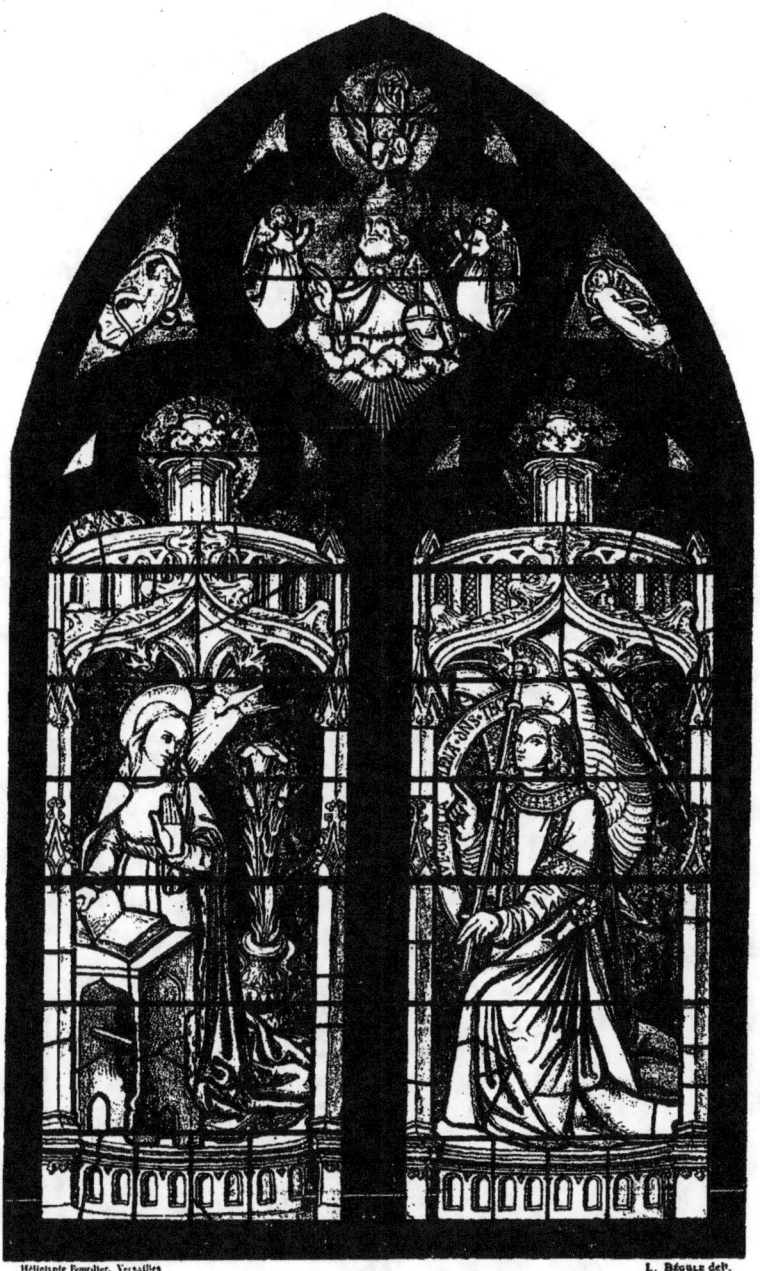

ÉGLISE SAINT-ROMAIN-AU-MONT-D'OR
(Rhône)
Vitrail de l'Annonciation
(XV^e siècle)

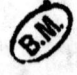

sur lequel sont inscrits la date de 1616 et le nom de IEHAN PNOUX. A l'intérieur, près la porte d'entrée, un bénitier plus important, en forme de vasque, supportée par un pilastre, montre, sculptés sur sa paroi extérieure, le pic et l'équerre à niveau en usage chez les ouvriers des importantes carrières du pays. A mi-hauteur du pilastre, par une disposition très particulière, une seconde petite vasque met l'eau bénite à la portée des enfants. Il est daté de 1712.

Le chœur roman a été intérieurement restauré vers 1865. La clef de voûte de la chapelle méridionale est ornée d'un écusson : *d'or à la fasce crénelée d'azur, accompagnée en chef de trois têtes d'aigle rangées de sable*, armes des Murard [1].

C'est dans la chapelle de gauche que se trouve le beau vitrail de l'Annonciation, dont il nous reste à parler (pl. XI). La fenêtre est géminée : dans la baie de gauche, la Vierge se tient à genoux, devant un livre ouvert, posé sur un pupitre. Son manteau tombe à grands plis. Autour de sa tête brille une auréole, et une colombe descend sur elle dans un rayon. Le visage a une expression de modestie qu'accentue le geste de la main. A côté de la Vierge, un lis fleurit dans un vase.

Dans la baie de droite, l'Ange annonciateur s'incline ; il tient à la main le sceptre, emblème de son message divin, et a sur le front une petite croix ; une banderole porte l'inscription : *Ave, gratia plena, Dominus tecum*. Les deux figures, abritées sous des dais architecturaux, s'enlèvent sur des fonds damassés.

Aux ajours supérieurs, le Père Eternel, coiffé d'une tiare à triple couronne, bénit d'une main, et, de l'autre, tient le globe du monde surmonté de la croix. Des anges adorateurs l'environnent.

Cette verrière est dans un excellent état de conservation et n'a presque pas eu à subir de restaurations. Aucun nom, aucune date ne peuvent nous renseigner sur l'époque de son exécution, mais les caractères en sont assez précis pour lui assigner les dernières années du quinzième siècle.

[1] L'*Armorial général du Lyonnais, Forez, Beaujolais, Franc-Lyonnais et Dombes*, de Steyert (Lyon, 1892) donne le blason de Murard : *d'or à la fasce crénelée de sable ardente de gueules, accompagnée en chef de trois têtes d'aigle rangées de sable, et en pointe d'une flamme de gueules.*

VII

L'ARBRESLE

Fig. 91. — Intérieur de l'église de l'Arbresle

La petite ville de l'Arbresle, pittoresquement située au confluent de la Brevenne et de la Turdine, est d'origine fort ancienne, mais son importance date en réalité du onzième siècle. De nombreux documents du Moyen Age en font mention, son histoire étant inséparable de celle de la célèbre abbaye bénédictine de Savigny, située à proximité. Ce fut un abbé de Savigny, Dalmace, qui, en l'entourant de murailles et de tours, au milieu du onzième siècle, fit de l'Arbresle la place forte de l'abbaye. La cité passa, comme l'abbaye, au pouvoir des archevêques de Lyon, puis fut rendue à ses anciens maîtres, redevenus autonomes. Les restes du château portent encore les traces des assauts que la ville eut à subir de la part des troupes du fougueux archevêque de Lyon, Renault de Forez.

Le goût des armes et du monde remplaçant peu à peu celui de la vie monastique dans les nobles familles de l'Arbresle, où se recrutait en partie le monastère de Savigny, l'abbaye périclita de plus en plus jusqu'à l'époque de sa sécularisation, en 1779 ; le caractère militaire de l'Arbresle s'était éteint graduellement, et n'était plus qu'un souvenir à l'époque de la Révolution.

Malgré toutes ces ruines, on retrouve encore des restes des remparts et de

nombreuses maisons du quinzième et du seizième siècle, aux portes armoriées et pour la plupart surmontées d'élégantes tourelles assez semblables à celles des vieux quartiers de Lyon. Du château, subsistent encore deux tours et le donjon couronné de mâchicoulis, aux pierres d'un jaune ardent, dominant toute la ville.

L'église de l'Arbresle, voisine du château, occupe la partie la plus haute de la cité et date de la fin du quinzième siècle. Elle se compose d'une nef à quatre travées, et de deux collatéraux sur lesquels s'ouvrent des chapelles. La nef, haute et large, est voûtée en croisée d'ogive, avec nervures engagées dans les piliers, et se termine par un chœur à trois pans qu'éclairent d'immenses baies, encore garnies de leurs anciennes verrières. La façade et le clocher qui la surmonte ont été construits, en 1879, par M. Boiron, architecte lyonnais.

En pénétrant dans l'édifice, le visiteur est surpris par l'intensité et l'harmonie de la coloration des vitraux du chœur, qui sont, après ceux de la Primatiale de Lyon, les plus importants du Lyonnais.

Fenêtre centrale du chœur.

Le fenestrage de la baie centrale, de construction très élégante, se compose de trois lancettes surmontées d'un vaste remplage qui se termine en forme de fleur de lis. Le vitrail comprend deux registres principaux : un cardinal en prières sous un vaste dais, et, au-dessus, trois figures debout, surmontées d'architectures (fig. 92). C'est un vitrail de « présentation », car le sujet religieux s'y trouve singulièrement réduit, tandis que la personnalité du donateur occupe dans la composition une place prépondérante.

Le cardinal, revêtu de la « *capa magna* » écarlate et d'une sorte d'aumusse doublée d'hermine, est

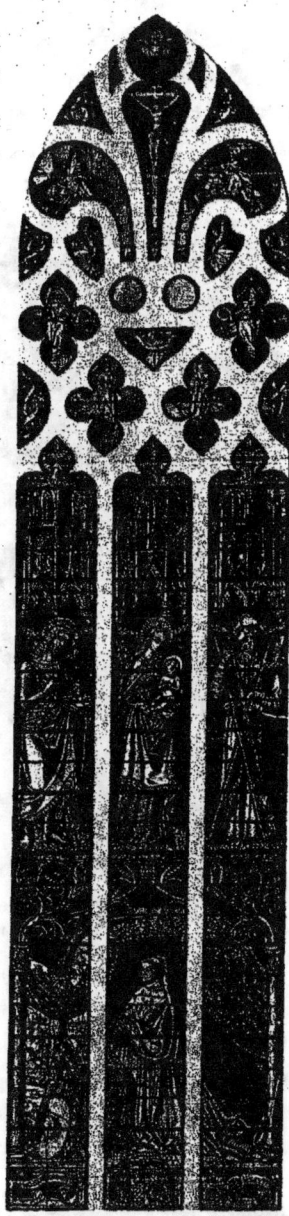

Fig. 92. — Vitrail central du chœur
Église de l'Arbresle. (Fin du XVᵉ siècle.)

agenouillé devant un prie-Dieu, portant un livre ouvert. Un vaste dais, aux somptueuses étoffes damassées vertes et jaunes, l'abrite et laisse entrevoir, par une des courtines soulevées, un paysage avec château fort à l'horizon. Au bas de la figure, et, surmontées du chapeau cardinalice, sont peintes les armes suivantes : *écartelé au 1ᵉʳ et 4ᵉ d'argent, au lion coupé de gueules et de sinople couronné d'or (qui est d'Espinay), au 2ᵉ et 3ᵉ de gueules à 9 macles d'or et un lambel de 4 pendants d'argent (qui est Rohan-Montauban) ; sur le tout d'argent à la guivre d'azur à l'issant de gueules (qui est de Milan).* A droite et à gauche, deux banderoles portent cette inscription : *Andreas cardinal archieps Lugdun*, qui ne laissent aucun doute sur l'identité du dignitaire à la largesse duquel sont dues ces magnifiques verrières. C'est le cardinal André d'Espinay, archevêque d'Arles en 1476, puis de Bordeaux en 1489 ; il conserva, par un singulier abus, ce siège après sa promotion à celui de Lyon, qu'il occupa effectivement de 1499 à 1500 [1]. La tête du cardinal, très caractérisée, aux traits fortement accusés, semble témoigner d'une grande ressemblance et avoir la valeur d'un portrait historique (fig. 93).

Fig. 93. — Le cardinal André d'Espinay
(Détail du vitrail central).

Au-dessus du dais, un double rinceau, d'un style assez étrange, forme soubassement aux trois figures supérieures, au centre desquelles se tient une Vierge Mère, accompagnée, à sa droite, de saint Jean-Baptiste, patron de l'Eglise de Lyon (fig. 94) et, à sa gauche, de saint André, patron du prélat et de l'Eglise de Bordeaux. Ces deux personnages se retrouvent sur le sceau d'André d'Espinay.

D'un beau dessin, puissamment colorées, ces figures s'enlèvent sur de riches

[1] A. Steyert, *Nouvelle Histoire de Lyon*, vol. III, p. 12. — L. Morel de Voleine et H. de Charpin, *Recueil de documents pour servir à l'histoire de l'ancien gouvernement de Lyon*, p. 115.

tentures damassées et sont couronnées par de très belles architectures aux tonalités nacrées, traitées en grisaille et en jaune. Le fenestrage supérieur retrace le drame du Calvaire. Dans l'ajour central, le Christ en croix, surmonté du Saint-Esprit ; à droite et à gauche, la Vierge et saint Jean en prières. Les fonds jaune d'or de ces différentes figures accusent à distance la forme en fleur de lis et sont d'un effet très particulier. Plus bas, des anges portent les instruments de la Passion, ou soufflent dans de longues trompettes recourbées en volutes.

Il est à remarquer que tous ces fonds, ainsi que ceux en verre bleu des architectures inférieures, sont constellés d'étoiles d'or incrustées à plomb vif, le plus souvent sans aucune fêlure. C'est un détail qui prouve une fois de plus la maîtrise des anciens verriers et que nos praticiens actuels dédaigneraient, mais qu'ils auraient peut-être quelque peine à réaliser.

Si la verrière centrale a été exécutée du temps du cardinal d'Espinay, ou peu de temps après sa mort (1501), nous ne possédons pas d'indication précise pour les autres. On sait seulement que, dès 1469, dans le procès-verbal de la visite du suffragant du cardinal de Bourbon, on trouve une ordonnance relative à l'exécution des vitraux : *faciant fieri vitrinas in fenestris dicte ecclesie non vitratas*[1].

Fenêtres latérales : côté droit.

Cette verrière, formée de deux baies, est divisée en trois registres. Au bas, quatre personnages agenouillés deux par deux, les mains jointes, devant une draperie ornée de damas, sont incontestablement les donateurs de ce vitrail (fig. 95-96). En tête, à gauche, un dignitaire de l'Eglise, revêtu du rochet et du camail rouge, doublé d'hermine. La soutane est pourpre violacé, mais cette pièce de verre ayant subi une restauration, il est probable qu'elle devait être rouge comme le

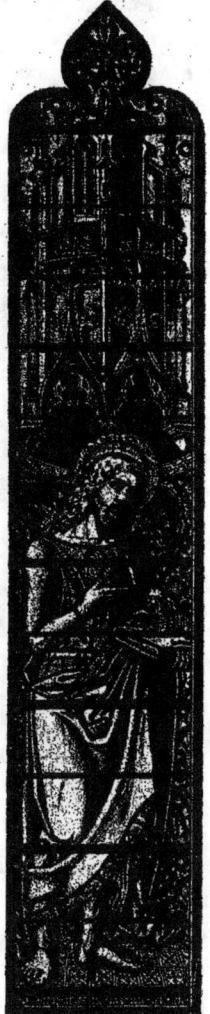

L. B. phot. et del.
FIG. 94.
SAINT JEAN-BAPTISTE
(Vitrail central du chœur).

[1] Bibliothèque Nationale, Fonds latin, n° 5.529. Note communiquée par M. P. Richard.

camail. A ses côtés, un chevalier armé de toutes pièces, son casque à ses pieds, et recouvert de la cotte d'armes à ses couleurs : *d'argent à six chevrons de gueules*. Dans le panneau du côté droit, un deuxième chevalier aux armes : *écartelé d'or et de sable*, accompagné d'un troisième portant : *de gueules à trois bandes d'argent*. Quels sont ces personnages ? Les héraldistes lyonnais se sont en vain

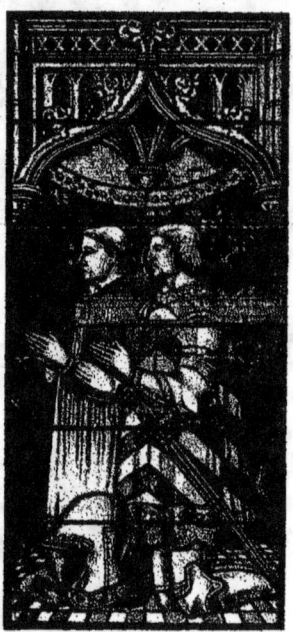 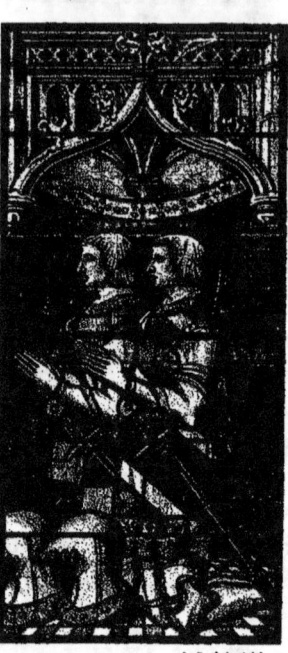

Fig. 95-96. — Église de l'Arbresle
(Vitrail du chœur, côté droit).

appliqués à les identifier et, malgré toutes nos recherches, nous n'avons pas été plus heureux. L'un des chevaliers pourrait être un du Blé, seigneurs de Bourgogne, dont les armes : *de gueules à trois chevrons d'or*, correspondent à celles du surcot du dernier personnage.

2ᵉ rang. — A gauche : saint Jacques(?), drapé dans un manteau rouge à revers blancs, tient un livre d'une main et, de l'autre, s'appuie sur un bâton de voyage terminé par une boule. A droite : un apôtre(?) les pieds nus, un livre à la main, s'appuie sur une lance.

3ᵉ rang. — A gauche : la Vierge assise au pied de la croix porte sur ses

genoux son divin Fils. A droite : saint Sébastien, le corps percé de flèches (fig. 97). Des architectures jaunes et blanches couronnent tout l'ensemble. Aux ajours, un chœur d'anges.

Fenêtres latérales : côté gauche.

Le soubassement des deux vitraux est formé par des armoiries : *de gueules à la croix d'or*, surmontées d'une crosse et soutenues par des génies ailés [1]. Cette fenêtre ne contient que deux rangs de figures, mais de proportions plus grandes que dans le vitrail qui lui fait face.

1er rang. — A gauche : saint François d'Assise (fig. 98). Il est en robe brun clair, ceint d'une cordelière. De la main gauche, il présente une croix chargée d'un séraphin. Les pieds nus sont marqués des stigmates. L'attribution de cette figure ne saurait faire aucun doute. Le ton de grisaille de la robe ayant en partie disparu, par un défaut de cuisson, le verre est redevenu blanc, ce qui a permis de faire passer cette figure pour celle d'un abbé de Savigny. Le moindre examen eût suffi à l'identifier exactement. A droite : un saint, pieds nus, vêtu d'un manteau blanc à revers jaune sombre et d'une tunique rouge ; il porte sur le bras droit un livre et tient un couteau de la main gauche : c'est probablement saint Barthélemy apôtre (fig. 98).

[1] On a cru voir dans ces armoiries celles d'un abbé de Savigny, de la maison d'Albon, qui a fourni six abbés à la puissante abbaye. Mais il faudrait admettre une erreur du peintre verrier dans la distribution des émaux de ces armes, car celles des d'Albon sont : *de sable à la croix d'or*. La présence, dans le vitrail, de saint François d'Assise permettrait de penser qu'il s'agit de François d'Albon, abbé de Savigny, de 1493 à 1520 (voir A. Steyert, *Armorial général du Lyonnais, Forez, Beaujolais*, etc., 3e livraison, p. 84).

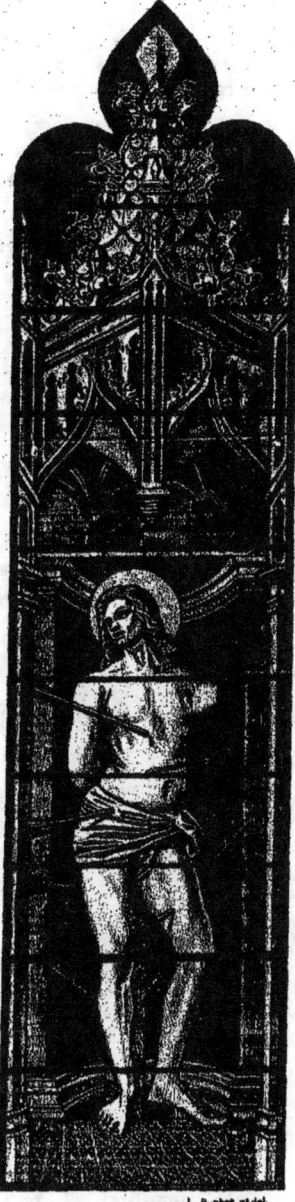

FIG. 97. — SAINT SÉBASTIEN
(Vitrail du chœur, côté droit.)

2ᵉ rang. — A gauche : saint Paul, pieds nus, en manteau vert, à revers pourpre et tunique rouge. Il tient à deux mains le livre des Epîtres ouvert et, devant lui, une longue épée dans son fourreau, entouré du baudrier.

A droite : un saint, drapé dans un ample manteau, n'a pour caractéristique qu'une longue croix.

Les architectures qui accompagnent et couronnent ces différentes figures sont de beaucoup moins soignées que celles des autres fenêtres. Aux ajours, quatre anges chanteurs, blanc et or, et quatre séraphins rouges.

Fenêtres des chapelles et de la façade.

La première chapelle, au nord, conserve encore, dans les ajours de sa fenêtre, une « Annonciation » aux tons argentés blancs soulignés de jaune clair, et surmontée du Père Eternel couronné de la tiare.

Dans la fenêtre au-dessus de la porte d'entrée de la façade moderne, on a utilisé un ancien vitrail représentant une « Pieta » (fig. 99), et provenant d'une des baies latérales de l'église. Ce petit sujet, d'une facture sensiblement différente de celle des vitraux de l'abside, doit appartenir au milieu du quinzième siècle, et à la série des premières verrières de l'église continuées en exécution de l'ordonnance citée plus haut.

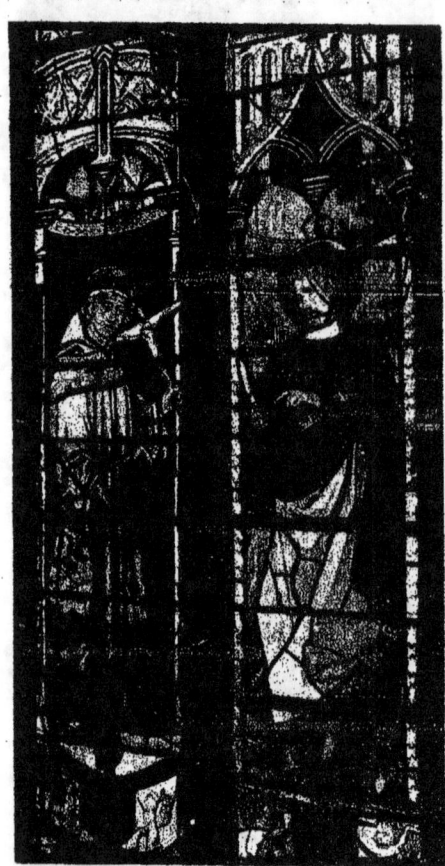

Fig. 98. — Saint François d'Assise — Saint Barthélemy
(Vitrail du chœur, côté gauche.)

Le dessin des vitraux de l'Arbresle laisse parfois à désirer; en revanche, le parti de coloration est d'un effet puissant, tout en étant très harmonieux. Les verts sont d'une profondeur particulière, les bleus d'une grande douceur, parfois intenses

mais jamais criards. Les damas des étoffes sont admirablement traités, et leur couleur est tout spécialement harmonieuse dans le dais qui entoure et surmonte la figure du cardinal. L'emploi des blancs, soutenus par de nombreuses applications de jaune à l'argent, notamment dans les cheveux, les détails d'architecture, les galons, contribuent à produire dans l'ensemble cet effet nacré qui charme dès qu'on entre dans l'édifice. Incontestablement, la baie centrale, comparée aux autres, offre des qualités à part et semble due à un artiste d'un tout autre talent.

Les vitraux de l'Arbresle ont été restaurés, tant bien que mal, une première fois en 1832, par Cheron-Combet et Vacherot, comme en témoignait une inscription pompeuse qui a disparu lors de la deuxième restauration exécutée, en 1879, par Lobin de Tours.

Une tradition, rapportée par les anciens de la ville, explique en partie la conservation des vitraux de l'Arbresle. Pendant la Révolution, les séances du Comité local se tenaient dans l'église, sous la présidence du citoyen-maire Gonin. Un membre ayant proposé l'enlèvement des vitraux, comme vestiges de l'ancien régime, Gonin déclara se charger de l'opération. La nuit suivante, une équipe d'ouvriers couvrit les panneaux de plâtre, à l'intérieur comme à l'extérieur, et, le lendemain, Gonin fut chaudement félicité pour la célérité apportée à sa besogne[1].

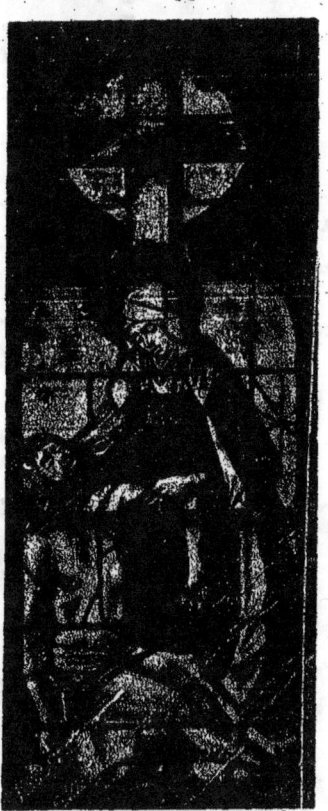

Fig. 99. — Pieta
(Vitrail de la façade.)

[1] Auguste Bernard, *Cartulaire de Savigny et d'Ainay*. — L'Abbé Roux, *Album du Lyonnais* : « l'Arbresle ». — Gonin, *Monographie de l'Arbresle*. — Monsieur Josse (Aug. Bleton), *Aux Environs de Lyon* : « l'Arbresle », etc.

VIII

CHESSY-LES-MINES

CANTON DU BOIS-D'OINGT

Cette petite église très pittoresque, édifiée en 1485, est l'un des types les plus caractéristiques du Lyonnais au quinzième siècle. Le modeste porche de bois qui abrite la porte de la façade repose encore sur les anciens piliers de pierre, de

FIG. 100. — ÉGLISE DE CHESSY

forme prismatique. Ce genre d'abri rappelle celui de Ville-sur-Jarnioux, village du Beaujolais. Primitivement, l'église — enrichie par les donations des familles seigneuriales de la contrée et de l'abbaye voisine de Savigny, dont elle relevait — était décorée de riches verrières de couleur. Il n'en reste que des fragments, mais assez précieux pour donner une idée de la richesse de cette vitrerie.

Côté droit : 1re fenêtre, en entrant. — Dans le trèfle supérieur, on reconnaît le Saint-Esprit, sous la forme de la colombe symbolique.

2e fenêtre. — Deux têtes de profil (un empereur romain lauré et une femme casquée) de pur style Renaissance sont les seuls débris de ce vitrail, qui décorait la plus belle fenêtre, surmontée d'un remplage en forme de fleur de lis, sur le modèle de la fenêtre absidale de l'église de l'Arbresle.

Fig. 101. — Armoiries

Fig. 102. — Armoiries

3e fenêtre. — Au sommet, le Père Eternel ; au-dessous, deux anges thuriféraires.

4e fenêtre. — Deux anges musiciens, et, au sommet, une figure de saint, traitée en grisaille.

5e fenêtre. — Une simple tête, mais très habilement exécutée.

Côté gauche : 1re fenêtre. — Un fragment de grisaille, d'une belle facture, représente un buste de la Vierge tenant l'Enfant Jésus, sous une architecture Renaissance.

2e fenêtre. — Dans les ajours, des chérubins exécutés au trait, sur verre bleu.

3e fenêtre. — Au sommet, deux belles guirlandes de fruits et de feuillages verts sur fonds rouges, des chérubins et les couronnements des baies inférieures, formés de dauphins, sont en bon état de conservation.

4e fenêtre. — Dans la vitrerie moderne de ces baies, on a conservé deux armoiries, seuls restes de l'ancien vitrail, et qui sont celles des Baronnat, très ancienne famille du pays : *d'or, à trois bannières rangées d'azur, au chef de gueules, chargé d'un lion passant d'argent, et d'une alliance : de gueules à trois chevrons d'argent* [1].

Fig. 103. — Église de Chessy
(Bénitier du xvie siècle.)

A l'entrée de la nef, nous signalerons encore le bénitier du seizième siècle qui présente une grande analogie avec celui de Liergues, en Beaujolais. La vasque élevée sur un dé de pierre, flanqué de quatre colonnes torses, porte une inscription qui se déroule sur les huit faces de son pourtour supérieur, et relate que c'est l'œuvre de Jean Gerba maçon de Chessy, qui l'exécuta en 1525.

[1] Steyert, *Armorial général du Lyonnais, Forez, Beaujolais*, etc.

IX
CHAMELET
CANTON DU BOIS-D'OINGT

Fig. 104. — Dalmatique de saint Claude

Le petit village de Chamelet, pittoresquement assis sur une colline qui domine l'Azergues, non loin du Bois-d'Oingt, est aujourd'hui bien déchu de son ancienne importance. Du château fort et du mur d'enceinte, il ne reste plus que quelques vestiges et une tour encore imposante.

L'église, restaurée au milieu du siècle dernier, ne présente pas d'intérêt, sauf dans certaines parties de la nef gauche qui ont été conservées et qui datent du quinzième siècle. Mais une précieuse vitrerie retient l'attention de l'archéologue. Deux figures en pied, encadrées par une architecture, décorent les deux baies de l'abside moderne. Ces vitraux, du quinzième siècle, proviennent d'une fenêtre qui existe encore au nord de l'édifice et qui se compose de trois baies surmontées d'un remplage ajouré. Leur conservation est due, en principe, à l'initiative du cardinal de Bonald qui les avait remarqués lors d'une visite pastorale, vers 1850. Malheureusement le curé d'alors, M. Peloux, après une restauration sommaire, les fit encastrer tant bien que mal à la place qu'ils occupent actuellement, dans une vitrerie aux tons fâcheux et discordants qui leur fait un encadrement tout à fait insolite.

Fenêtre à droite. — Saint Claude, en costume épiscopal, bénit de la main droite et s'appuie, de la gauche, sur la croix pontificale. Sa dalmatique pourpre clair est richement damassée, et la chape bleue, brodée d'orfrois, est agrafée par un précieux fermail d'orfèvrerie (fig. 106).

Fenêtre à gauche. — La figure de saint Sébastien, en costume de seigneur ou de riche bourgeois du quinzième siècle, est particulièrement intéressante pour l'étude du costume (fig. 105). Vêtu d'un pourpoint de velours rouge, bordé de fourrure blanche, il tient de la main gauche un livre ouvert et, de la droite, deux flèches, attributs de son martyre. Les pieds sont chaussés de souliers blancs à la poulaine, et

une riche aumônière est suspendue à la ceinture ; le cou est entouré d'un pent-à-col en orfèvrerie merveilleusement exécuté, et le bonnet de feutre blanc orné d'une cordelière d'or, avec bouton formé par une délicate marguerite.

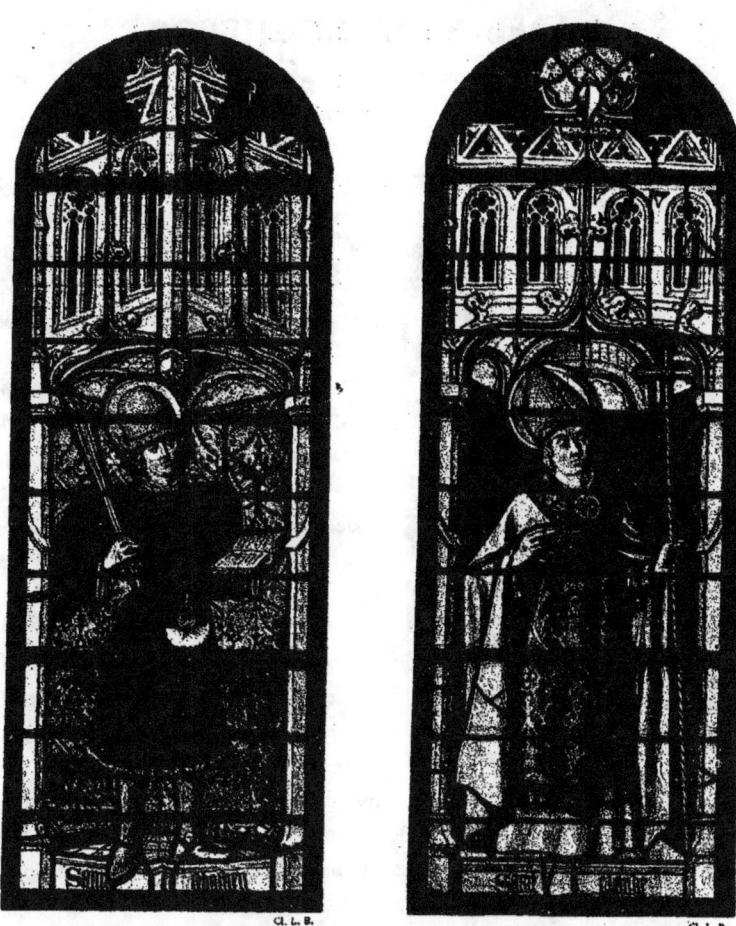

Fig. 105. — Saint Sébastien (Église de Chamelet) Fig. 106. — Saint Claude

Ces deux figures s'enlèvent sur des fonds damassés rouge et bleu, et leur exécution est extrêmement remarquable.

Dans l'oculus situé au-dessus du chœur, on a placé la Vierge de l'Annonciation, sujet qui occupait deux des ajours de l'ancienne fenêtre du quinzième siècle.

X

CHAPELLE DE ROCHEFORT

CANTON DE SAINT-SYMPHORIEN

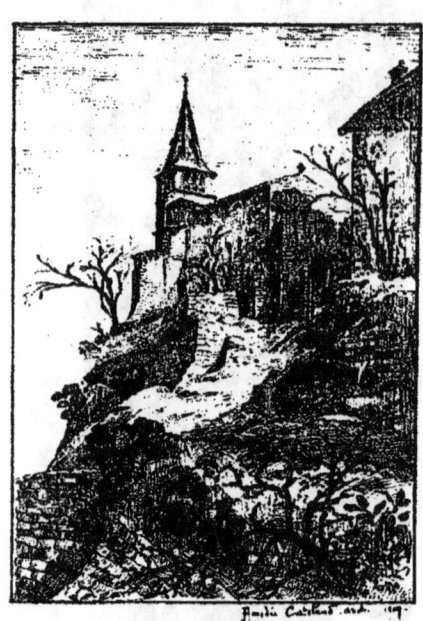

Fig. 107. — Rochefort

Possédé d'abord par une famille chevaleresque qui avait pris le nom de son fief, Rochefort fut acquis, au commencement du treizième siècle, par l'archevêque Renaud de Forez, réuni aux possessions du Chapitre de l'Eglise de Lyon ; depuis cette époque, un chanoine de la cathédrale en devint le seigneur titulaire sous le titre d'obéancier. En 1554, les chanoines, chassés de Lyon par la peste, vinrent tenir à Rochefort leurs réunions capitulaires.

Le village de Rochefort se trouve à proximité de Saint-Martin-en-Haut, dans les montagnes du Lyonnais. Rien de plus pittoresque que cet ancien bourg féodal. Nulle part, dans la région lyonnaise, le Moyen Age n'apparaît plus vivant que dans cette enceinte silencieuse où rien ne semble avoir changé depuis des siècles (fig. 107). Hauts remparts crénelés, porte d'entrée en arc brisé, vieilles maisons aux écussons armoriés, sombre donjon aux murs épais, dominant de sa lourde masse le bourg bâti à ses pieds, tout est encore debout, mais prêt à crouler.

L'église, bâtie au treizième siècle sur un rocher à pic qui surplombe la vallée, n'a plus le rang de paroisse, mais elle a été mieux épargnée par nos révolutions. A son unique nef, plafonnée aujourd'hui, le quinzième siècle ajouta deux chapelles latérales voûtées avec nervures prismatiques et dont l'une, dédiée à Notre-Dame-de-Pitié, est un sanctuaire vénéré.

La fenêtre du chœur, divisée en deux baies par un meneau et surmontée d'ajours, conserve un précieux vitrail du quinzième siècle (fig. 108). Deux figures debout occupent la partie médiane de la baie de droite ; au-dessus, une très belle architecture aux tons argentés, relevés de touches jaune brillant, toute hérissée de crochets et de clochetons. L'un de ces personnages, assez difficile à identifier, est en costume de pèlerin, tenant, d'une main, une sorte de longue houlette, et, de l'autre, un livre de prières fermé dans un sachet, conformément à l'usage établi depuis le treizième siècle : probablement saint Jacques, à en juger par la coquille fixée à son chapeau. L'autre, saint Michel, écrase sous ses pieds un monstre hideux. Au-dessous, saint Laurent, vêtu de la dalmatique et tenant à la main le gril, emblème de son martyre.

Le Crucifiement occupe la plus grande partie de la baie de gauche. Au-dessus de la croix, le pélican symbolique abreuve ses petits de son sang. Les étoiles d'or sont découpées et incrustées à plombs vifs sans aucune fêlure dans le verre bleu du ciel, comme à l'Arbresle et ailleurs. Au-dessous, sainte Catherine s'appuie sur le glaive et foule aux

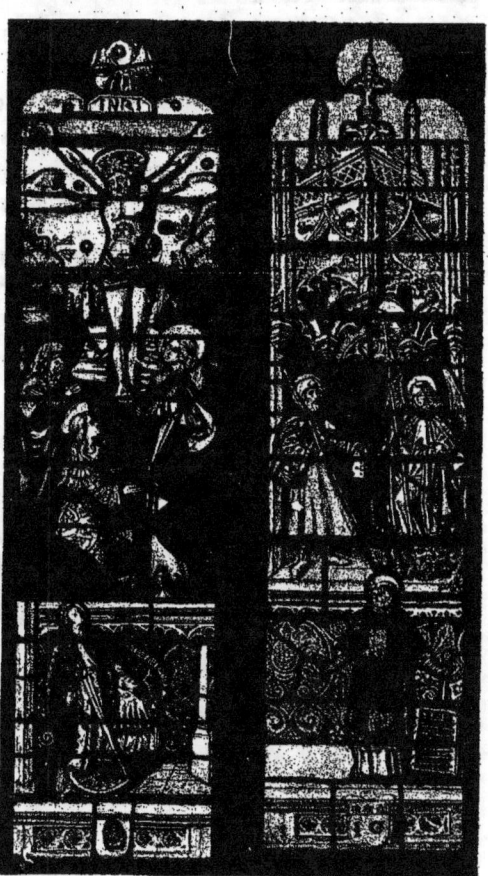

Fig. 108. — Vitrail de Rochefort

pieds la roue dentée, instruments de son supplice. De la main gauche, elle présente un personnage agenouillé, en costume canonial, soutane, rochet et aumusse de fourrure, et tenant un phylactère, sur lequel on lit : *Adjuva me Deus meus*. C'est très probablement un chanoine de l'Eglise de Lyon, donateur de ce vitrail. Mais quel est-il ?

Au-dessous de saint Laurent, dans le soubassement, on voit un écu blasonné : *d'argent à deux initiales I. C., au chef d'azur chargé de trois étoiles d'or à six pointes.* Ces initiales, pas plus que l'armoirie, ne peuvent fournir un renseignement pour identifier le donateur.

Quant au fragment de blason figurant au-dessous de sainte Catherine, il est trop détérioré pour donner aucune indication.

Le grand autel de la chapelle de Rochefort est orné d'un curieux retable à colonnes torses et dorées, animé de nombreuses figurines de saints, du dix-septième siècle. Enfin, le clocher, que couronne une flèche ancienne, renferme une cloche portant la date de 1665 avec l'inscription suivante :

```
DEFUNCTOS PLORABO VIVENTESQUE MONEBO
NUBES CONFRINGAM TEMPESTATESQUE REPELLAM.
```

Fig. 109. — DÉTAIL DU VITRAIL DE ROCHEFORT

XI

NEUVILLE-SUR-SAONE

L'église de Neuville-sur-Saône faisait partie de cet important ensemble de constructions élevées par l'archevêque Camille de Neufville-Villeroy dans l'ancien

FIG. 110. — Nymphée dans les jardins du château de l'archevêque Camille de Neufville

village alors nommé Vimy, jadis capitale de la province du Franc-Lyonnais.

Camille de Neufville, abbé d'Ainay et de l'Ile-Barbe, devenu gouverneur de Lyon et provinces du Lyonnais, Forez et Beaujolais, puis archevêque de Lyon de 1654 à 1693, embellit sa terre d'Ombreval d'un château au goût du jour. Il y ajouta des dépendances nombreuses et variées qui se trouvent aujourd'hui encastrées, avec plus de pittoresque souvent que d'à-propos, dans les débris

de ce vaste domaine. On y voit encore une très belle nymphée, fort peu connue, dont nous croyons devoir donner une reproduction (fig. 110).

Plus favorisée que le château, sa chapelle, ses terrasses, ses jardins décorés de statues, l'église paroissiale est restée à peu près intacte : tout récemment, elle a reçu une façade en placage. L'intérieur est encore tel que l'a fait le constructeur, sauf quelques adjonctions : celle d'une table de communion de style Renaissance, en marbre gris, qui provient de l'ancienne église des Jacobins de Lyon ; celle, aussi, d'une tribune adossée à la nouvelle façade. Enfin, les détestables et criardes mosaïques qui déshonoraient l'abside et laissaient dans l'ombre les curieuses boiseries Louis XV et le joli groupe de l'Assomption, dû au ciseau de Perrache, qui les domine, ont été remplacées par des vitraux modernes.

Ces mosaïques discordantes, sœurs jumelles de celles qui « ornaient » nombre de nos églises et, il y a peu de temps encore, notre chapelle de la Charité à Bellecour, avaient peut-être remplacé des verrières datant de la construction de l'église de Neuville, et contemporaines des fragments qui, épars dans les chapelles latérales, ont permis de reconstituer deux verrières complètes dans les deux premières chapelles, à l'entrée de l'église.

Il ne s'agit pas ici de figures, mais simplement d'une mise en plomb géométrale en verre blanc, occupant tout le fond, encadrée d'une riche bordure de feuillages émail-

FIG. 111. — ÉGLISE DE NEUVILLE

lés, et coupée de loin en loin par des têtes de chérubins. Sur le fond de la vitrerie, s'enlèvent les armes de Neufville-Villeroy, également obtenues à l'aide d'émaux : *d'azur au chevron d'or accompagné de trois croix ancrées de même*. Elles sont surmontées du chapeau archiépiscopal avec ses pendants à quatre rangs de houppes (fig. 111).

La technique et le style de ces vitraux accusent franchement le milieu du dix-septième siècle, époque où l'art de la peinture sur verre, en complète décadence, était à la veille de disparaître. L'emploi du verre de couleur est déjà abandonné et l'on en arrive à oublier jusqu'à sa fabrication. Le dessin, assez lourd, est exécuté sur verre blanc ; les jaunes sont obtenus avec une teinture d'oxyde d'argent ; les bleus, avec un émail d'oxyde de cobalt ; les rouges, à l'aide d'oxyde de fer. Les verts sont le résultat de la superposition de l'émail bleu et du jaune à l'argent.

Il est à remarquer que, malgré l'emploi — si défectueux en soi — de l'émail, la tonalité est restée assez brillante, grâce à une vitrification parfaite.

En résumé, c'est là un spécimen intéressant des dernières époques du vitrail et, à ce titre, on ne saurait trop louer la sollicitude éclairée de la Fabrique de Neuville, qui a tenu à conserver ces précieux débris par une restauration consciencieuse.

XII

DIVERS

Quelques autres édifices de la région lyonnaise conservent encore des restes de vitraux anciens qui attestent l'emploi très général qui en a été fait au Moyen Age.

POUILLY-LE-MONIAL (arrondissement de Villefranche). — Des anciens vitraux de l'église romane il subsiste quelques fragments dans la baie d'une chapelle au midi. Le vitrail représentait une Fuite en Egypte, dont la Vierge tenant l'Enfant Jésus est le morceau le mieux conservé. Dans l'ajour supérieur, un ange en grisaille déploie un long phylactère.

Du vieux manoir féodal on ne retrouve que des ruines, mais sur la place de la commune s'élève une très belle croix de rogation. Exécutée en pierre de Couzon au ton chaud et doré, elle remonte aux dernières années du quinzième siècle.

Yzeron (canton de Vaugneray). — Située sur l'emplacement d'un ancien château fort, à l'extrémité d'un promontoire dominant toute la vallée qui se déroule à ses pieds, l'église d'Yzeron est sans grand intérêt. Elle remonte cependant au quinzième siècle et n'est vraisemblablement que la chapelle seigneuriale agrandie et devenue paroissiale. Dans les ajours d'une fenêtre du collatéral nord on reconnaît des fragments de vitraux du milieu du quinzième siècle. Ce sont des personnages à genou portant des banderoles, sur l'une desquelles on lit : SANE — IOHA et des restes d'armoiries très incomplets.

Saint-Symphorien-sur-Coise. — La ville de Saint-Symphorien, ancien fief des chanoines comtes de Lyon, qui a joué un rôle important dans l'histoire du Lyonnais, est située sur la lisière des départements du Rhône et de la Loire. Elle a conservé son aspect féodal avec sa porte ogivale, ses maisons à encorbellement de bois des quinzième et seizième siècles, ses rues sinueuses escaladant le rocher sur lequel elle est assise. Au centre de la ville s'élève l'église à trois nefs, fondée en 1407 par le cardinal Pierre Girard, restée intacte dans ses lignes architecturales, malgré les ravages du baron des Adrets. Mais on doit déplorer la disparition de ses anciennes verrières qui passaient pour fort remarquables et dataient, comme l'édifice, du quinzième siècle. Il n'en reste qu'un panneau de remplage de la fenêtre absidale de gauche représentant un personnage à longue barbe, en costume de bourgeois, coiffé du chaperon et tenant un phylactère dont l'inscription est illisible.

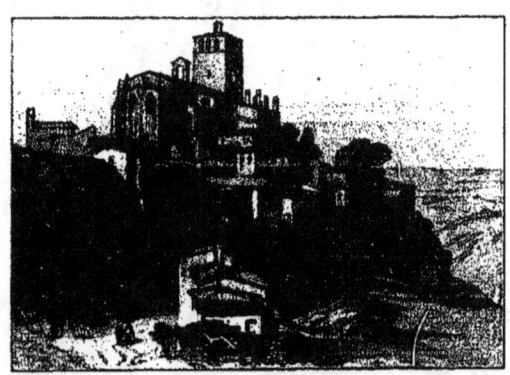

Fig. 112. — Église de Saint-Symphorien-sur-Coise
(D'après un dessin de Leymarie, de 1842).

Vitraux du Forez

I

LA BÉNISSON-DIEU [1]

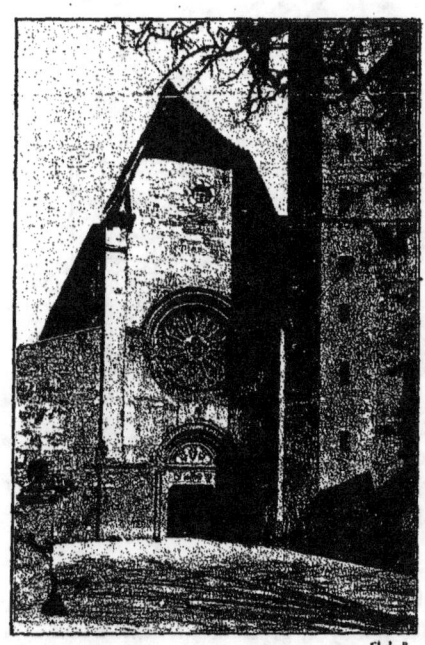

Fig. 113. — Façade de l'abbaye de la Bénisson-Dieu

L'imposante église située entre Charlieu et Ambierle, à quinze kilomètres au nord de Roanne, est le seul reste d'un monastère célèbre, fondé par saint Bernard en 1138. La tradition rapporte que le grand réformateur, errant avec quelques disciples sur les bords de la jolie rivière, la Tessonne, s'arrêta tout à coup en s'écriant : *Hic benedicamus Deo. Là, bénissons Dieu !* Cette origine légendaire du nom de l'abbaye, basée sur un simple jeu de mots, est démentie par l'étymologie. En effet, on écrit : « Bénisson-Dieu » comme traduction littéral de *Benedictio Dei* que l'on retrouve fréquemment dans les actes anciens. Cette dénomination corrompue en *Beneïçun* au douzième siècle, en *Béneisson* au seizième, signifie uniformément « *Bénédiction* ».

La petite colonie religieuse, agricole et hospitalière des douze moines du fondateur prospéra rapidement et, à la fin du

[1] Consulter : Abbé Baché, *l'Abbaye de la Bénisson-Dieu*, in-8°, Lyon, 1880, monographie complétée à l'aide de notes laissées par l'abbé Dard. — Ed. Jeannez, « l'Art à la Bénisson-Dieu » (*Roannais illustré*, 1888, et le *Forez pittoresque*, canton de Roanne). — J. Déchelette, « Église Saint-Bernard de la Bénisson-Dieu » (*Inventaire des richesses d'art de la France*, t. III). — L. Monery, « les Vues roannaises d'E. Martellange » (*Roannais illustré*, 2ᵉ série, etc.).

douzième siècle, elle comptait cinq cents membres. Le comte Guy II de Forez se retirait alors du monde pour vivre en simple frère à la Bénisson-Dieu, et ses libéralités permirent la construction d'un vaste monastère et de la belle église que nous voyons encore aujourd'hui, malheureusement modifiée par les adjonctions faites au quinzième et au dix-septième siècle.

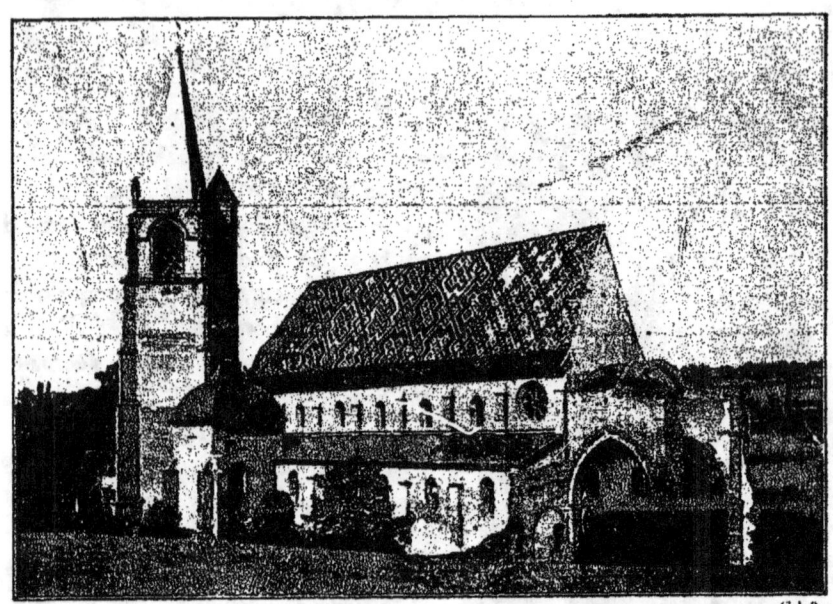

Fig. 114. — Face méridionale de l'église de la Bénisson-Dieu

La simplicité et l'austérité des statuts, dont l'ordre de Citeaux ne se départit jamais dans la construction de ses innombrables abbayes, présidèrent aussi à celle de la Bénisson-Dieu. Le plan de l'église en croix latine, régulièrement orientée, comportait une nef voûtée en arcs d'ogives surhaussées et deux bas-côtés de sept travées, une abside carrée avec chapelles de même forme s'ouvrant latéralement au sanctuaire sur le transept. Ce plan, conforme à l'ordonnance statutaire, à la fois simple et grandiose, fut, comme toujours, altéré par la succession des siècles, surtout à partir de la seconde moitié du quinzième, sous la direction de l'abbé Pierre de la Fin, dernier abbé régulier et en même temps premier commendataire. Ce fut lui qui construisit, notamment, le clocher qui flanque l'angle sud-ouest

de la façade ; il remplaça aussi la simple toiture romane par le monumental comble actuel, revêtu de tuiles émaillées et polychromes dont le parti décoratif est d'un effet si heureux. Cette transformation fut, d'ailleurs, funeste à la façade qui, écrasée sous une surélévation imprévue, a perdu toute l'harmonie de ses proportions primitives ; elle n'en conserve pas moins un grand intérêt, grâce à l'élégante rose romane à seize rayons qui la décore, grâce aussi à son beau portail où s'affirme si curieusement l'influence byzantine à la veille de la transformation de la sculpture au treizième siècle.

Si, malgré la fantaisie d'un abbé ami du faste, le caractère

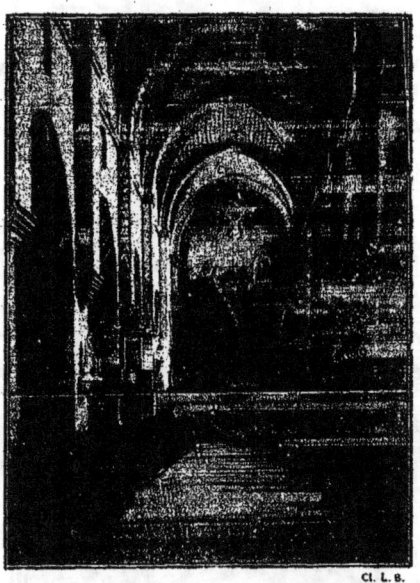

Fig. 115. — Intérieur de l'église

Fig. 116. — Vitrail du XII^e siècle

de simplicité grandiose de l'œuvre primitive avait été respecté en son ensemble, il en fut autrement lorsque, au début du dix-septième siècle, la vieille abbaye cistercienne, amoindrie par le relâchement général, puis définitivement ruinée par les guerres de religion, passa entre des mains féminines.

La jeune et riche abbesse des religieuses bernardines, Françoise de Nérestang, commença par abandonner et démolir l'abside et le transept et fit clore la nef par un simple mur auquel fut adossé l'autel surmonté du volumineux retable de bois doré que nous voyons encore. Ce vandalisme ne fut pas compensé par l'établissement, dans le collatéral sud, d'une fas-

tueuse chapelle dédiée à la Vierge, décorée de marbres et de peintures de style Louis XIII.

Enfin, l'église devint paroissiale après la période révolutionnaire. Classée comme monument historique, elle a été l'objet d'urgentes réparations.

Les Vitraux. — Les statuts de la règle de Cîteaux, promulgués en 1134, prohibaient expressément l'usage des verres de

Fig. 117. — Vitrail du XIIe siècle (?)

couleur, des figures et même des ornements peints dans les vitraux des églises [1]. Bien plus, le chapitre général prescrivait, en 1182, de détruire, dans un délai de deux ans, tous ceux qui pouvaient exister dans ses monastères avec un décor trop luxueux. Conformément à ces statuts, la vitrerie primitive de la Bénisson-Dieu, exécutée au douzième siècle, se composait exclusivement de verres incolores cernés de plombs, formant des entrelacs et des dessins géométraux. Tels sont ceux des abbayes d'Aubasine (Corrèze), de Bonlieu (Creuse), de Pontigny (Yonne), qui dépendaient de l'ordre de Cîteaux.

Fig. 118. — Vitrail du XIIe siècle (?)

De cette époque, un certain nombre de panneaux provenant des fenêtres hautes du côté nord de la nef ont été conservés et ont permis de restaurer ces vitraux dans leur état primitif. Ils présentent cinq tracés différents. Les verres assez fortement teintés de verdâtre cendré et irrégulièrement nuancés donnent un ton nacré très doux.

La fenêtre la plus rapprochée du chœur (fig. 116) possède deux panneaux composés

[1] Cf. *Statuta selecta capitulorum generalium ord. Cisterc.*, ap. D. Martène, *Thesaurus...*, t. IV, c. 1243 à 1246.

Fig. 119. — Vitrail du XIIe siècle (?)

d'entrelacs très compliqués, enserrant quelques fleurons rouge et bleu, dérogation très exceptionnelle à l'inflexible règle. Un autre panneau est formé de cercles gracieusement entrelacés fig. (117). Un troisième, encadré d'une bordure de petites palmettes, présente une heureuse combinaison de bandes enlacées dans des anneaux (fig. 119) ; une disposition géométrale plus simple (fig. 118) et enfin une fenêtre en losanges. Ces quatre derniers vitraux n'existaient qu'à l'état de fragments, mais suffisants pour permettre leur reconstitution intégrale.

Cl. L. B.
Fig. 120. — Vitrail aux armes de l'abbé Pierre de la Fin

Sans pouvoir attribuer à ces quatre panneaux l'époque du douzième siècle avec une certitude aussi absolue que pour celui représenté (fig. 116), on peut cependant affirmer que de temps immémorial ils ont occupé les fenêtres du haut de la nef. De plus, les verres, de très forte épaisseur, égrugés, dans un état de vétusté, de piqûres et d'irisation très accentué, la mise en plomb elle-même, présentent tous les caractères d'une époque très reculée.

Dans la seconde moitié du quinzième siècle, Pierre de la Fin, qui avait été élu abbé du monastère en 1460, entreprit, nous l'avons vu, de très importants travaux dans l'abbaye.

Un vitrail témoigne encore, dans le bas côté sud, des libéralités de cet abbé grand seigneur. C'est un panneau en mise en plomb rectiligne (fig. 120) sur laquelle se détache, peint en grisaille, l'écu de la Fin : *d'argent à trois fasces de gueules, à la bordure engrelée du même*, surmonté de la mitre et de la crosse abbatiale. Comme support, deux cygnes affrontés, debout, avec une banderole contenant le nom de P. de la Fin ; au-dessus, la devise : LAUS DEO. Ces armes figuraient avec les mêmes inscriptions sur le somptueux carrelage émaillé et incrusté qui enrichissait aussi le sanctuaire. On en conserve quelques débris (fig. 121) dans le petit musée de l'église et dans

Cl. L. B.
Fig. 121. — Carrelage du chœur aux armes de l'abbé de la Fin

celui de Roanne[1]. Le vitrail en question fut placé par le frère de Pierre, Gilbert de la Fin, qui lui succéda plus tard dans sa dignité. Il porte la date de 1521.

Dans le collatéral nord figurent quatre vitraux incolores à fonds losangés, timbrés des armes de la maison de Lévis-Châteaumorand (fig. 123), d'où était issu le troisième abbé commendataire de l'abbaye, de 1540 à 1558. Ces armes, entourées d'une couronne de verdure, sont : *écartelé au premier et quatrième, d'or à trois chevrons de sable ; au deuxième et troisième, de gueules à trois lions d'argent, armés, lampassés, couronnés d'or*. La devise, qui n'est pas inscrite sur le vitrail, est : DOMUS LEVI BENEDICITE DOMINO.

FIG. 123. — VITRAIL AUX ARMES DE L'ABBESSE DE NÉRESTANG

Enfin, au dix-septième siècle, l'abbesse de Nérestang faisait peindre ses armes sur les verrières de la chapelle qu'elle venait d'édifier. L'écu losangé : *d'azur à trois bandes d'or et trois étoiles d'argent entre la première et la deuxième bande*, est surmonté de la crosse abbatiale en pal et entouré d'un chapelet blanc à croix d'or et de deux palmes vertes entrelacées. La devise est empruntée au cantique des trois enfants dans la fournaise : BENEDICITE, STELLAE COELI DOMINO (fig. 122). Ces armoiries étaient exécutées entièrement en émaux d'application sur verres blancs. Il ne reste plus que celle du vitrail du côté droit.

[1] Ce carrelage avait remplacé celui de l'époque romane, contemporain des vitraux et dont les fragments, nombreux encore, sont conservés dans la collection lapidaire de l'église. Ce sont des briques d'assez grande dimension, 30 ou 40 centimètres environ, décorées de dessins géométraux tracés en creux, sans remplissage de pâtes colorées, ce qui eût été contraire aux préceptes austères de la règle. Ces dessins présentent des arcatures, des écailles de poisson, des ronds entrelacés et aussi de fort belles rosaces qui rappellent le tracé de celle de la façade et formaient probablement le centre des grandes divisions du carrelage.

Au point de vue technique, il est intéressant de noter l'éclat tout particulier du fond rouge sur lequel se détachent les armoiries, obtenu en grande surface par application du ton à base d'oxyde de fer, dénommé « rouge Jean Cousin ». Cette couleur, d'une solidité exceptionnelle, égalait parfois la puissance des plus beaux rouges plaqués.

La Commission des Monuments historiques a compris, dans le programme des importantes restaurations en cours à la Bénisson Dieu, le rétablissement de tous les vitraux, dans la même donnée que celle des anciens panneaux. Cette restauration a été confiée à M. Bonnot qui, avec la plus parfaite obligeance, nous a facilité les reproductions dans ses ateliers.

FIG. 123. — VITRAIL AUX ARMES DE LÉVIS-CHATEAUMORAND

Sainte Marthe. Sainte Anne. Sainte Madeleine.

Fig. 124. — Vitraux de l'abside de l'église d'Ambierle.

II

AMBIERLE

ARRONDISSEMENT DE ROANNE (LOIRE)

Au pied des monts de la Madeleine, à dix-huit kilomètres de Roanne, on aperçoit du chemin de fer du Bourbonnais le pittoresque village d'Ambierle, dominé par sa vieille église prieurale.

La fondation de l'abbaye d'Ambierle est attribuée à la reine Clotilde ; mais le premier document authentique que nous possédons nous apprend qu'en 902 l'abbaye, dédiée à saint Martin, dépendait de l'archevêque de Lyon. Les Bénédictins de Cluny réduisirent l'abbaye en prieuré, dont l'un des premiers titulaires (1038) fut saint Odilon, déjà abbé de Cluny. La protection que les rois de France accordaient à Cluny s'étendait au prieuré d'Ambierle qui devint de « fondation royale » et, de ce fait, dès 1169, tomba « en commende », le roi nommant le prieur titulaire. On a pu reconstituer, depuis le commencement du treizième siècle, la liste d'une grande partie des prieurs titulaires ou commendataires et claustraux, dont les deux derniers furent Jean-Baptiste-François de la Rochefoucauld de Magnac, prieur commendataire, et d'Almaric Duchaffaut, prieur claustral. Après eux, la Révolution fit passer l'antique fief abbatial entre des mains roturières et laïques.

L'église, incendiée, ainsi que le monastère, par les bandes des « écorcheurs »

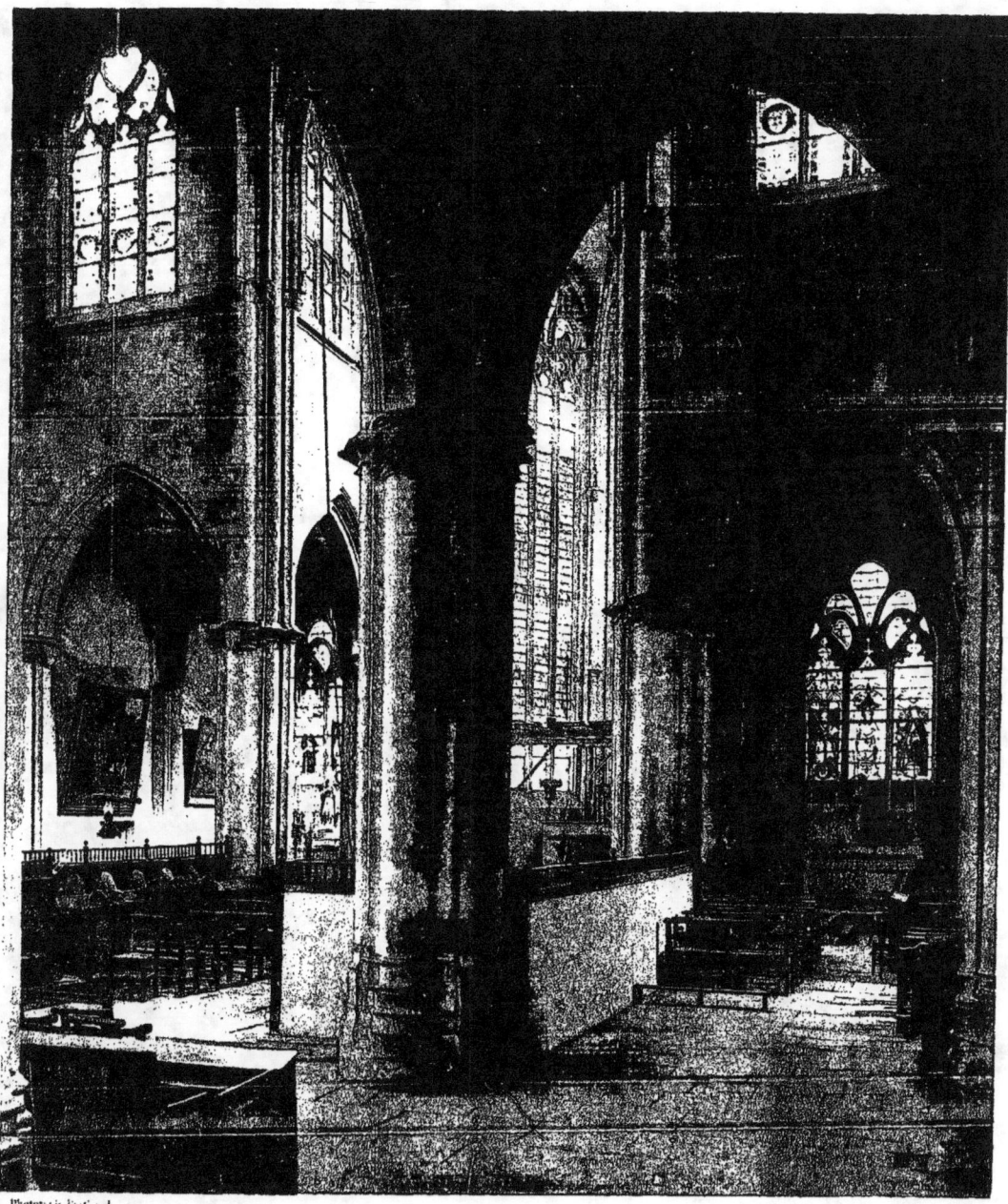

VUE INTÉRIEURE DU CHŒUR ET DU BAS-COTÉ SUD

à la fin de la guerre des Anglais, vers 1440, fut réédifiée par Antoine de Balzac, nommé prieur en 1435 et resté commendataire du prieuré qu'il ne quitta jamais, même après sa promotion aux évêchés de Die et de Valence, en 1474. Il mourut en 1491.

C'est donc un édifice de la dernière période gothique, exécuté à peu près d'un seul jet et sur un plan fidèlement suivi. Le plan, en forme de croix latine, comprend une nef et ses collatéraux à cinq travées, un transept, deux autres petites travées et l'abside à cinq pans. La nef (fig. 125) s'élève hardiment jusqu'aux voûtes sur croisée d'ogives, dont les nervures portent sur de hautes colonnettes qui se dégagent des piliers et séparent les vastes baies supérieures qui forment une immense claire-voie. L'abside, également ajourée par ses cinq baies de plus de treize mètres de haut, couronnées par d'élégants fenestrages en forme de fleurs de lis, offre un coup d'œil incomparable par l'éclat des vitraux qui les occupent [1]. Partout, sur les verrières, aux clefs de voûte comme sur les chapiteaux des colonnettes et des piliers, on retrouve à profusion les armes du prieur qui édifia l'église : *d'azur à trois flanchis d'argent, au chef de même, chargé de trois flanchis d'azur*. Dans les quatre premières travées, de même que sur les vitraux, les armes de Balzac sont chargées en cœur de celles des d'Albon : *de sable à la croix d'or*.

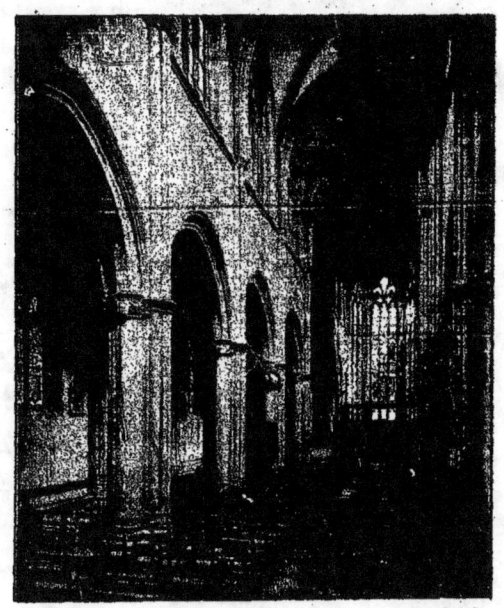

FIG. 125. — INTÉRIEUR DE L'ÉGLISE D'AMBIERLE

[1] On peut observer que le plan de l'église d'Ambierle présente une déviation très accentuée, l'axe s'infléchissant de l'ouest au nord et du nord à l'est. Aujourd'hui, on s'accorde à reconnaître comme peu fondée l'idée mystique rappelant la position du corps de Notre-Seigneur expirant sur la croix, qu'on a longtemps attachée à cette particularité, assez fréquente dans les églises du Moyen Age. C'était, le plus souvent, la conséquence des difficultés matérielles auxquelles se heurtaient les maîtres de l'œuvre lorsqu'ils étaient dans la nécessité de commencer ou de reprendre les travaux interrompus, avant la démolition totale de l'édifice antérieur.

Fig. 126. — Église d'Ambierle : abside

A droite du sanctuaire s'élève, parfaitement conservée, une fort belle « piscine » surmontée d'un dais richement sculpté à jour dans ce chaud calcaire de la Loire, semblable au travertin (fig. 127).

L'avant-chœur a conservé ses stalles du quinzième siècle en chêne sculpté, encore fort curieuses, malgré les mutilations qu'elles durent subir, lorsque, vers 1812, on supprima les hauts dorsaux et les dais qui surmontaient les sièges, cachant partiellement aux fidèles la vue du chœur. Les sujets des jouées qui ferment les stalles basses sont d'un haut intérêt : saint Michel terrasse le dragon ; Adam et Eve, un enfant dans les bras, sont vêtus de peaux de bête exactement ajustées au corps.

Ailleurs, un bas-relief représentant la Vierge de l'Annonciation est surmonté d'une de ces compositions familières dans lesquelles se manifestait la bonhomie de nos pères. Le huchier s'est amusé à sculpter en plein bois le groupe d'un homme et d'une femme, assis à terre, pieds contre pieds, en face l'un de l'autre, et tirant simultanément, des deux mains, sur un bâton court jusqu'à ce que l'un des deux partenaires force l'autre à perdre l'équilibre, en l'amenant à soi (fig. 128). C'était le jeu de « panoye » tel qu'on le retrouve encore sur l'une des miséricordes des stalles de la cathédrale de Rouen.

Avant de passer à l'étude des vitraux anciens de l'église d'Ambierle, il faut

Fig. 127. — Piscine du chœur

rappeler le beau triptyque flamand qui lui fut légué, en 1476, par Michel de Chaugy, conseiller et chambellan du duc de Bourgogne, Philippe le Bon, et dont elle est fière à juste titre. Le triptyque de la Passion, si souvent décrit, se compose de trois panneaux de bois sculpté en ronde bosse, recouverts par six volets peints sur les deux faces. Dans le compartiment central, plus élevé que les deux autres, se déroule le drame du Calvaire. Chacun des deux panneaux latéraux représente trois scènes de la Passion : à gauche, la Trahison de Judas, le Couronnement d'épines et la Flagellation ; à droite ; la Descente de Croix, la Mise au tombeau et la Résurrection. Des dais architecturaux, aux pinacles et fenestrages menuisés avec un art infini, couronnent ces différentes compositions. Tout l'ensemble est doré et de nombreuses traces de polychromie et de gaufrures se voient sur les vêtements des personnages dont les chairs sont coloriées au naturel (pl. XIII).

FIG. 128. — LES STALLES

Les volets peints destinés à fermer ces délicates sculptures constituent des œuvres d'art de premier ordre (fig. 129-130). Les quatre personnages qui sont agenouillés au permier plan, dans des poses identiques, sont le donateur et sa femme, son père et sa mère, chacun accompagné de son saint patron debout derrière lui, au milieu de paysages flamands très finement traités. Dans le panneau de droite, Messire Michel de Chaugy, accompagné de sa femme, Laurette de Jaucourt ; dans celui de gauche, Jean de Chaugy, père du donateur, et, derrière lui, sa femme, Guillemette de Montagu. Au-dessus, sur les volets supérieurs : deux anges debout, aux longues robes flottantes, soutiennent les écus de Chaugy, *partis l'un de Montagu, l'autre de Jaucourt*, qui est : *d'or, à deux lions léopardés de sable*. Enfin, sur la face extérieure des volets, l'Annonciation peinte en grisaille

et quatre figures : sainte Anne, sainte Catherine, sainte Marthe et saint Martin, patron d'Ambierle.

Tout a été dit sur la valeur exceptionnelle de ces peintures, celles des faces intérieures surtout. Quant à l'attribution, on semble s'être mis d'accord, aujourd'hui, sur le nom du peintre flamand Rogier van der Weyden, disciple de Jean van Eyck et l'un des trois peintres attitrés de Philippe le Bon.

Le duc de Persigny, enfant du pays, s'était préoccupé de faire restaurer ce triptyque à Paris, mais les habitants de la commune s'opposèrent obstinément à

Guillemette de Montagu. Jean de Chaugy. Michel de Chaugy. Laurette de Jaucourt.

Fig. 129-130. — Retable de la Passion
(Peintures des volets).

son départ. Finalement, sur l'initiative intelligente d'un groupe local, la restauration fut faite, sur les lieux mêmes, par un peintre lyonnais, F. Odier. Aujourd'hui, le retable a quitté la place où il avait été relégué, derrière le maître-autel, et se trouve à l'abri de l'humidité et en pleine lumière, dans le transept nord [1].

[1] Bibliographie : Guillien, « Notice sur le triptyque de l'église d'Ambierle » (*Revue du Lyonnais*, 1845). — Chassain de la Plasse, « le Triptyque d'Ambierle » (*Roannais illustré*, I, 69, 135). — Ed. Jeannez, « le Retable de la Passion de l'église d'Ambierle » (*Gazette archéologique*, 1884, p. 221). — Louis Gonse, « le Retable d'Ambierle » (*Chronique des arts et de la curiosité*, 2 avril 1887). — Reure (l'abbé), « Michel de Chaugy et les autres personnages peints sur les volets du triptyque d'Ambierle » (*Bulletin de la Diana*, t. IX), etc. — Au moment de l'impression de cet ouvrage, M. l'abbé Bouillet, curé d'Ambierle, a publié une *Histoire du Prieuré de Saint-Martin d'Ambierle*, Roanne, imprimerie Souchier : monographie rédigée avec le plus grand scrupule historique.

PL. XIII

EGLISE D'AMBIERLE

RETABLE DE LA PASSION

Les Vitraux. — L'église d'Ambierle est un des rares monuments de France qui aient conservé leur vitrerie à peu près intacte. Ces vitraux, tous dus à la munificence d'un seul donateur, ont été exécutés de 1470 à 1485. Les armoiries du prieur de Balzac, qui fit construire l'église, se retrouvent, dans les verrières, au-dessous de tous les personnages de la basse nef de gauche et des chapelles des collatéraux, dans les remplissages losangés au-dessous des grandes figures des baies de l'abside et dans toutes les fenêtres de la haute nef, garnies de simples mises en plomb, entourées d'une bordure de feuillage (fig. 149).

Bien que sortis du même atelier, les vitraux du collatéral nord, comme ceux des deux grandes baies situées à l'extrémité orientale des bas côtés, semblent accuser moins de caractère que ceux du chœur : ceux-ci sont très remarquables, non seulement par la puissante harmonie de la coloration, mais aussi et surtout par un dessin énergique, parfois brutal, toujours d'une grande allure et parfaitement adapté à la hauteur où sont placées les figures.

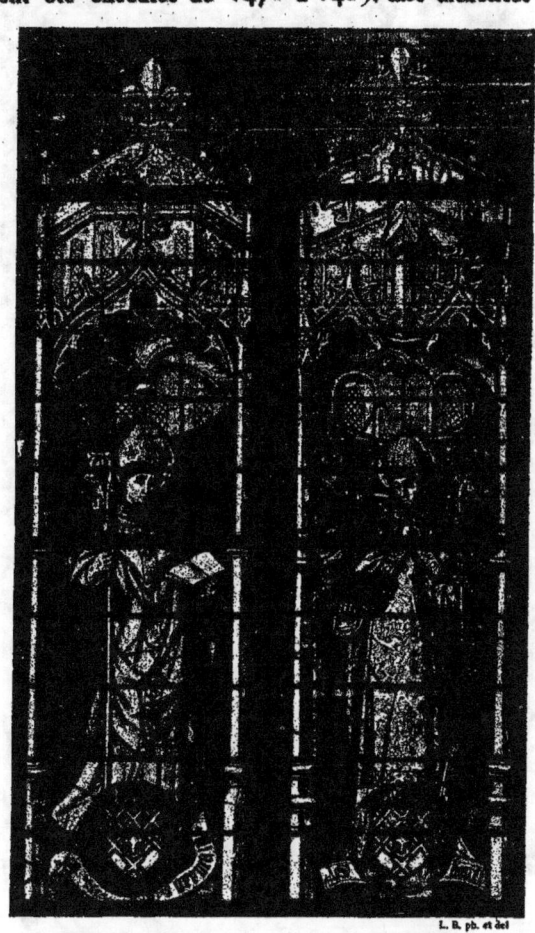

Saint Germain. Saint Bonnet.
Fig. 131-132. — Vitraux du collatéral nord

Vitraux de la Nef.

Le bas côté nord, seul, a conservé d'anciens vitraux : celui de droite était

aveugle et les ouvertures actuelles ne sont que de date récente. Les verrières qui garnissent ces fenêtres géminées sont composées essentiellement, dans chacune des baies, d'un soubassement contenant les armes d'Antoine de Balzac d'Entraigues ; la crosse abbatiale les accompagne ainsi qu'une banderole portant le nom du saint, en français et en caractères gothiques. Au-dessus, le personnage s'enlève sur une tenture damassée et surmontée d'une architecture en grisaille que relèvent des applications de jaune à l'argent sur les choux, crochets et fleurons. Les ajours, sauf ceux de la quatrième fenêtre, ont été mutilés.

1ʳᵉ fenêtre en entrant. — S. Germain (fig. 131), évêque d'Auxerre. Le saint, patron de la paroisse voisine, Saint-Germain-Lespinasse, est vêtu d'une chasuble blanche doublée de vert : il tient, de la main droite, sa crosse et, de la gauche, un livre ouvert.

S. Bonet (fig. 132). Le saint évêque de Clermont, patron de la paroisse de Saint-Bonnet-des-Quarts, qui confine au nord à celle d'Ambierle, est représenté avec les mêmes attributs que saint Germain. Il porte la chape largement ouverte sur le devant, laissant voir une dalmatique blanche richement ornée d'un damas en jaune à l'argent. L'harmonie de cette figure, chape bleue avec revers d'une

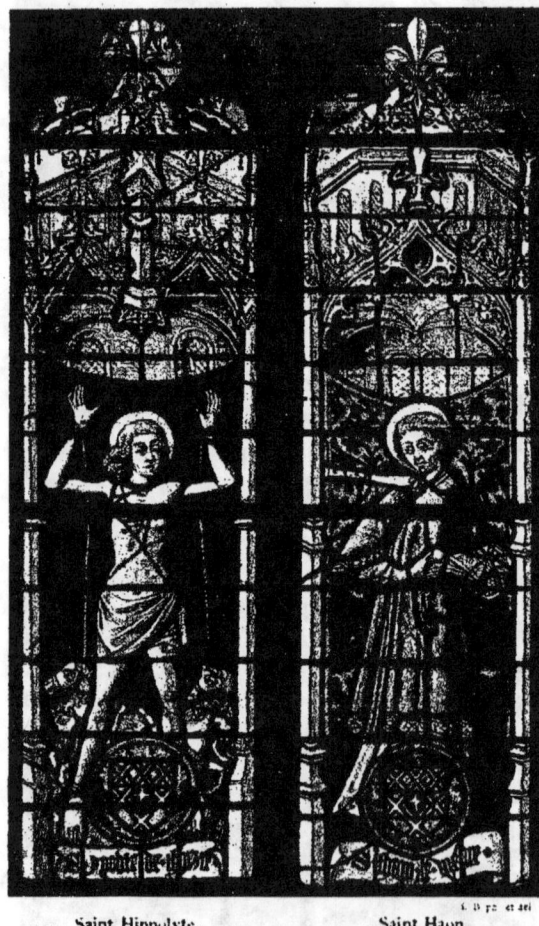

Saint Hippolyte. Saint Haon.
FIG. 133-134. — VITRAUX DU COLLATÉRAL NORD

teinte verte, encadrant la tonalité blanc et or de la dalmatique et s'enlevant sur une tenture d'un blanc gris nacré, est très osée et d'une grande distinction.

2ᵉ fenêtre. — S. Ypolite de Thorzie (fig. 133). Thorzie (aujourd'hui Tourzy) est le nom de la paroisse qui desservait, au quinzième siècle, la châtellenie de Crozet et le hameau de la Pacaudière. Il n'y reste plus, de l'ancienne église, qu'une chapelle entourée du cimetière communal, et la dévotion à saint Hippolyte a été transférée à la Pacaudière, dont il est l'un des patrons. Le saint, chevalier romain martyrisé sous Valérien, est ingénieusement représenté ici avec les attributs de son supplice. Les quatre chevaux qui servirent à l'écarteler sont groupés au pied de la figure, attelés à des cordes nouées aux membres du martyr. Dépouillé de ses vêtements, le corps solidement dessiné s'enlève en lumière sur une tenture rouge damassée.

S. Tham le Vieux (fig. 134). Corruption bizarre de saint Haon le Vieux, diacre, patron de la paroisse la plus rapprochée d'Ambierle, au sud. Sur son épaule droite, on voit le couteau, instrument de son martyre. Vêtu de la dalmatique, il porte, de la main gauche, l'Evangile, attribut du diaconat, et, de la droite, une corde à laquelle est fixée une masse ronde (?).

Saint Grégoire.
Fig. 135.
VITRAUX DU COLLATÉRAL NORD

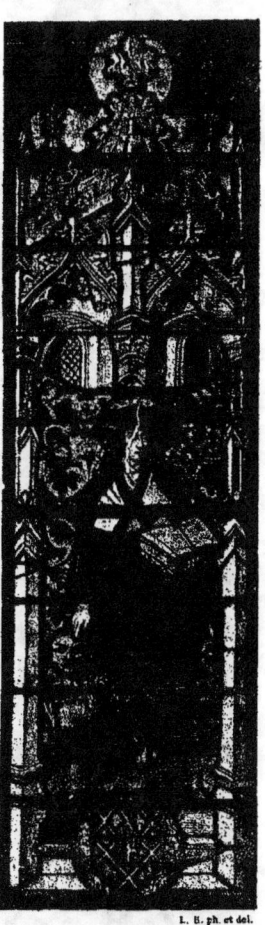

Saint Jérôme.
Fig. 136.
VITRAUX DU COLLATÉRAL NORD

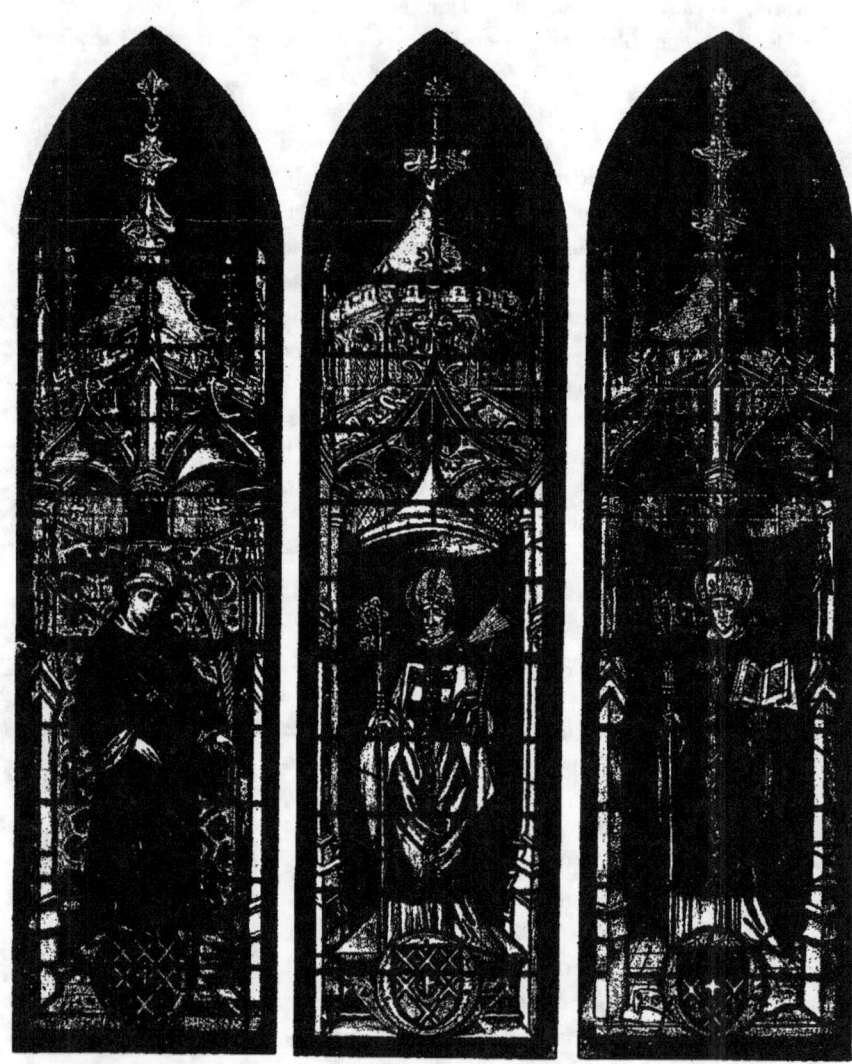

Saint Vincent. Saint Blaise. Saint Alice (?).

FIG. 137, 138, 139. — VITRAUX DE L'EXTRÉMITÉ ORIENTALE DU BAS CÔTÉ NORD

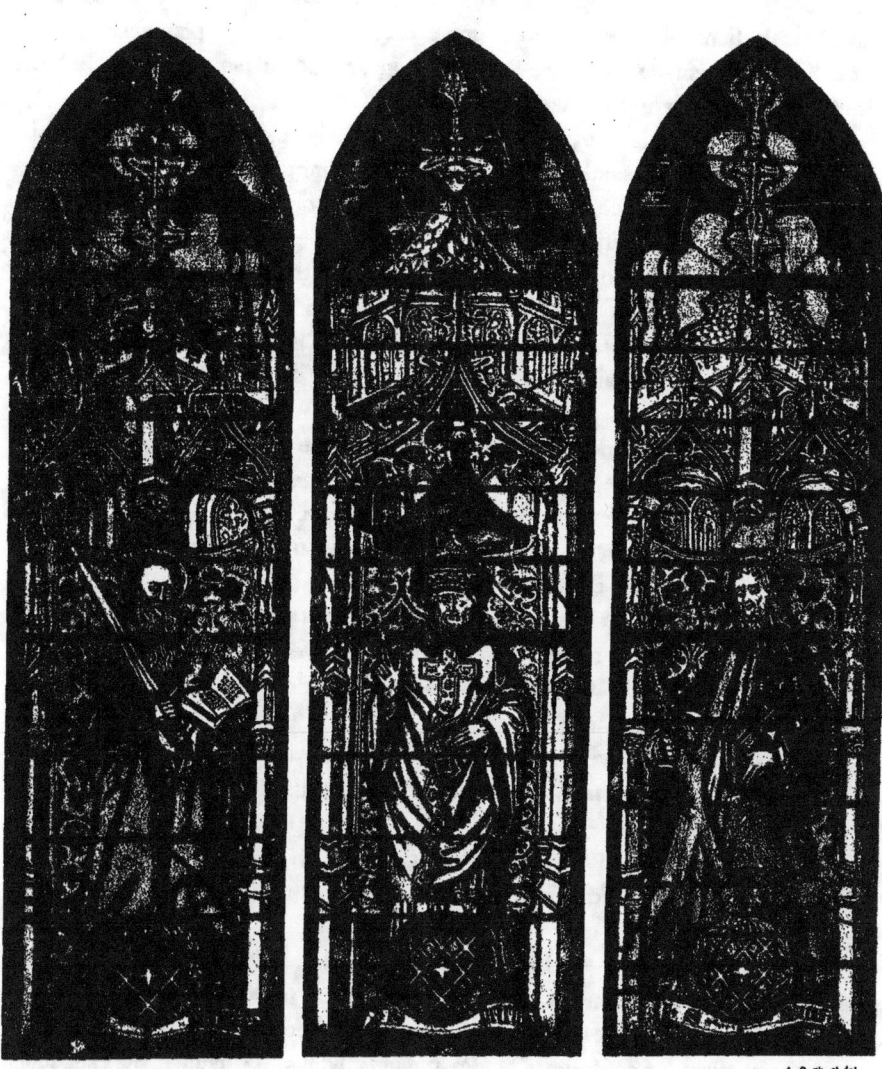

Saint Paul. Saint Pierre. Saint André.

FIG. 140, 141, 142. — VITRAUX DE L'EXTRÉMITÉ ORIENTALE DU BAS CÔTÉ SUD

3ᵉ fenêtre. — S. Gregorre (fig. 135). Le saint pape est vêtu de la chasuble et coiffé de la tiare ; il s'appuie, de la main droite, sur la croix pontificale.

S. Augustin, vêtu de la chape : de la main gauche, il tient la crosse, et, de la droite, il porte le livre contenant ses œuvres.

4ᵉ fenêtre. — Ces deux figures ne sont pas désignées par des inscriptions ; mais la première ne saurait présenter d'équivoque, c'est assurément saint Jérôme (fig. 136), en grand costume cardinalice, chapeau et *cappa magna* rouges. De la main droite, il s'appuie sur le lion traditionnel et, de la gauche, il porte le livre des Docteurs de l'Eglise. Le personnage qui occupe la seconde baie est plus difficile à identifier : c'est un évêque, vêtu de la chape et tenant de la main gauche la croix pastorale. Ainsi placé vis-à-vis de saint Jérôme, portant comme lui un livre à la main, ce saint est vraisemblablement un autre des Pères de l'Eglise latine, probablement saint Ambroise.

De toutes les fenêtres de la nef, celle-ci est la seule qui ait conservé les panneaux du remplage. Le lobe supérieur contient une tête du Christ, entourée du nimbe crucifère ; puis, au-dessous, deux anges adorateurs.

Grande fenêtre à l'extrémité orientale du collatéral nord (fig. 137, 138, 139). — Au centre : S. Blasius, saint Blaise, en chape, tient sa crosse de la main droite et, de la gauche, un objet assez curieux qui ne saurait être que le peigne de fer ou ripe, avec lequel il fut martyrisé. A droite, un évêque, dont le nom, à peu près illisible, paraît être S. Alier (?). Sans doute, il s'agit de saint Alire, évêque de Clermont. A gauche : S. Vincent, diacre.

Grande fenêtre à l'extrémité orientale du collatéral sud (fig. 140, 141, 142). — Ce vitrail est conçu exactement comme le précédent, dans un fenestrage semblable. Au centre : saint Pierre, figure moderne ; à droite : S. Andreas, saint André, appuyé sur la croix de son martyre, et, à gauche : S. Paulus, saint Paul porte ses Épîtres d'une main et, de l'autre, le glaive, son attribut traditionnel.

CHAPELLE DE LA VIERGE. — La fenêtre à deux baies, éclairant le bras de croix méridional, est décorée d'une charmante Annonciation (pl. XIV). Les deux figures sont peintes en grisaille, dans un encadrement d'architecture dessinant une arcade très surbaissée avec des contreforts et des pignons. Malgré la hauteur où elles sont placées, elles ont été très finement exécutées. Le peintre n'est certainement pas le même que l'auteur des verrières du collatéral et de l'abside ; il est moins puissant et plus délicat. Le type de la Vierge, avec son front bombé, son nez

Pl. XIV

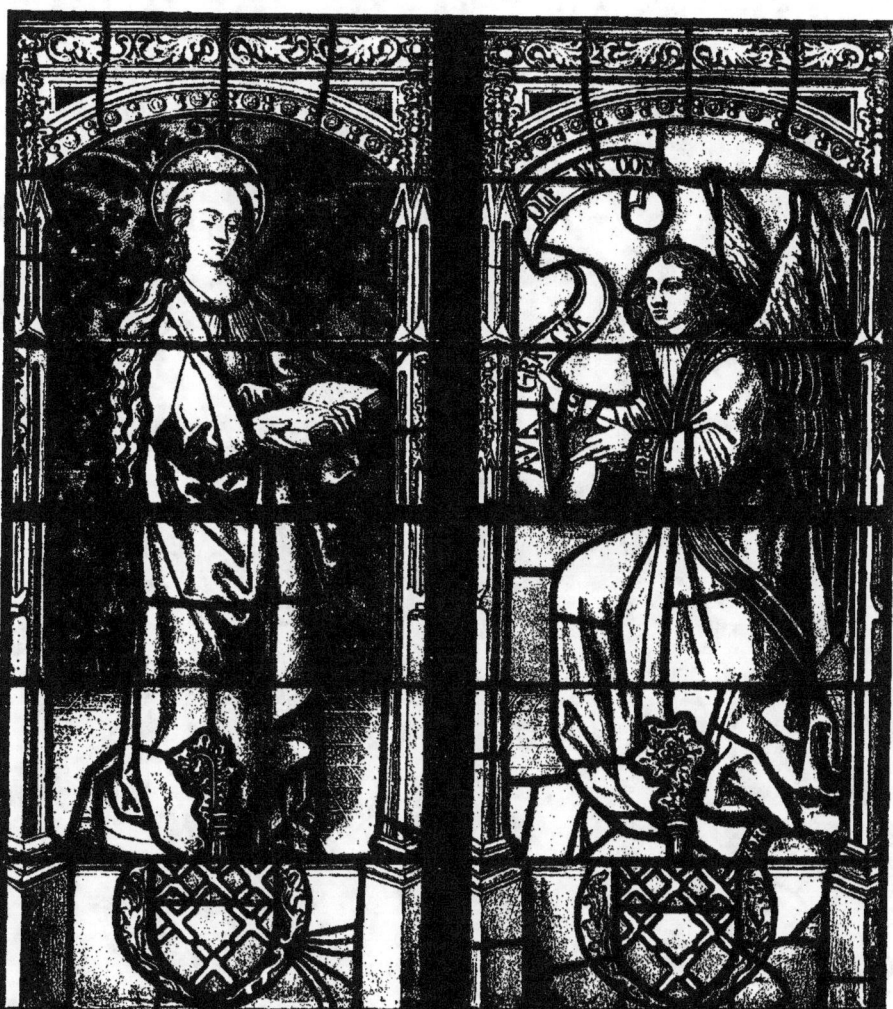

ÉGLISE D'AMBIERLE
(Loire)
Vitrail de l'Annonciation
(XV^e siècle)

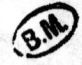

relevé du bout et légèrement pointu, son menton bien détaché, rappelle de très près les figures féminines du « Maître de Moulins » et les sculptures exécutées vers la fin du quinzième siècle, sous l'influence plus ou moins directe de ce peintre exquis et mystérieux, comme la Vierge forézienne de Saint-Marcel-d'Urfé et la Vierge en bois polychromé du Musée de Lyon, qui provient de la chapelle du château des ducs de Bourbon, à Beaujeu.

Vitraux de l'Abside.

Nous abordons maintenant la partie capitale de l'œuvre. Cinq grandes baies, divisées chacune en trois lancettes par deux meneaux surmontés de très élégants ajours en forme de fleur de lis et ne mesurant pas moins de 12 m. 50 de hauteur, laissent la lumière entrer à flots dans l'abside. Composées chacune de deux registres superposés de trois figures, ces cinq fenêtres contiennent donc, au total, trente personnages, à peu près de grandeur naturelle en pleine coloration, et abrités sous des dais d'architecture. De riches tentures, damassées alternativement rouge et bleu, servent de fond. Chaque figure est désignée par son nom inscrit en caractères gothiques sur une banderole déroulée sous ses pieds. Tout cet ensemble de personnages et d'architectures s'enlève sur un réseau de simples losanges, d'un blanc nacré, qu'encadrent des bordures de feuillages et écussonnés aux armes de Balzac.

1ʳᵉ fenêtre, côté de l'Épître (fig. 143). — Bas : S. Irénée, S. Bernard, S. Just, trois figures

FIG. 143. — PREMIÈRE FENÊTRE DE L'ABSIDE
(Côté de l'Épître.)

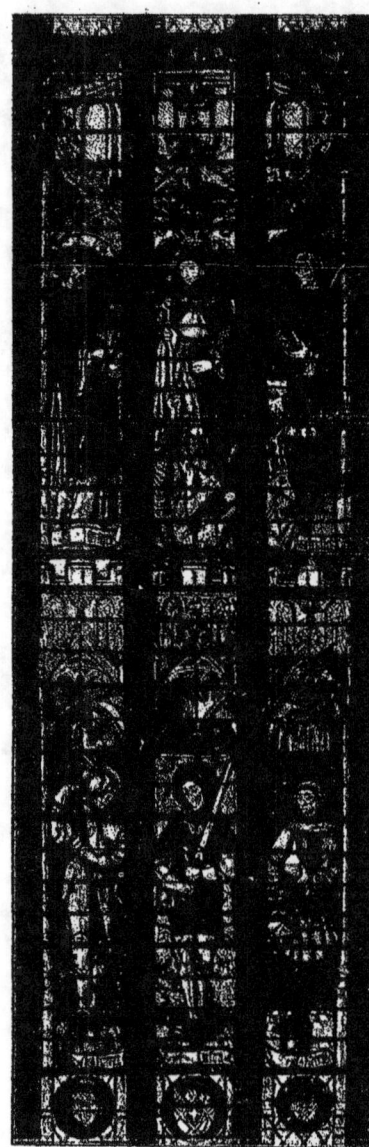

Fig. 144. — Deuxième fenêtre de l'absidi. Côte de l'Épitre.

d'exécution moderne. Elles ont été reconstituées par M. Bonnot avec une connaissance parfaite de l'art du quinzième siècle et sont en complète harmonie avec les personnages anciens.

Haut : S. Marte. Sainte Marthe porte le bénitier et le goupillon. A ses pieds, la Tarasque que la sainte tient enchaînée avec sa ceinture. S. Anna et la Vierge. S. Magdeleine, le vase de parfum à la main (fig. 124).

2ᵉ fenêtre, à la suite (fig. 144). — Bas : S. Ferreol, appuyé sur un bâton, tient une gourde. S. Julien « de Brioude » (?). S. George, couvert d'une armure éblouissante, transperce le dragon de sa lance (fig. 6).

Haut : S. Eustche. Saint Eustache tient un olifant de la main gauche : un cerf, portant le crucifix entre ses bois, est couché à ses pieds. Saint Michel (pas de légende). L'archange, armé d'une lance crucifère et revêtu d'une armure d'or recouverte d'un ample manteau rouge, écrase le démon représenté sous la forme d'un monstre squameux qui tente, dans un effort, de briser le signe de la Rédemption. S. Fortunat, diacre, fut l'objet d'une dévotion spéciale dans la région. Il est vêtu de la dalmatique et porte la palme des martyrs (pl. XV).

Fenêtre centrale (fig. 146). — Bas : S. Etiene, en dalmatique et portant la palme, est caractérisé par l'emblème de son martyre, un pavé qui vient de le frapper à la tête et a ensanglanté son visage.

S. Anthe. C'est saint Antoine, patron du

ÉGLISE D'AMBIERLE Pl. XV

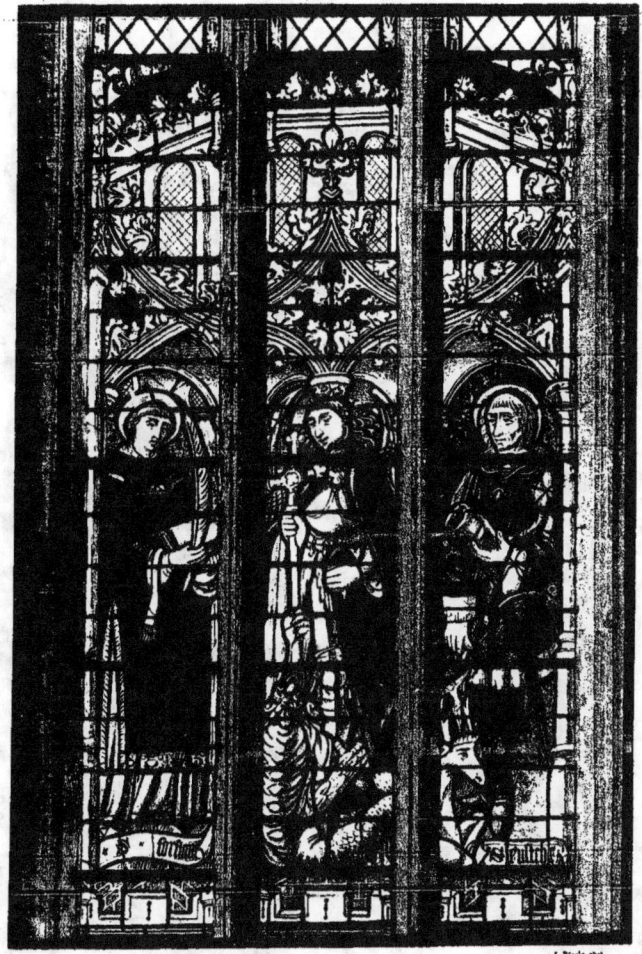

Saint Fortunat. Saint Michel. Saint Eustache.

VITRAUX DE L'ABSIDE
(XVe siècle.)

fondateur de l'église, clairement désigné par l'énorme groin du compagnon fidèle vautré à ses pieds et qui rappelle le curieux privilège concédé aux religieux hospitaliers de l'abbaye de Saint-Antoine en Dauphiné, de laisser errer en liberté leurs pourceaux, une clochette au cou, par les rues de la ville[1]. Le saint ermite est vêtu d'un manteau marqué de la béquille en forme de T, qui est comme le blason des Antonins, indiquant que l'ordre est essentiellement hospitalier. La main droite, qui agite une clochette, porte en même temps un exemplaire des Saintes Ecritures ou la Règle des anachorètes. La main gauche égrène un énorme chapelet et les flammes qui

FIG. 145. — SAINT ANTOINE

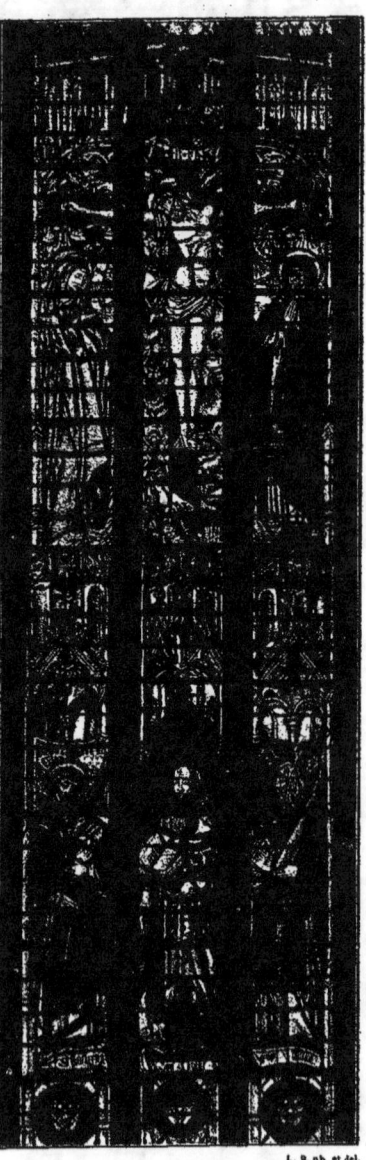

FIG. 146. — FENÊTRE CENTRALE DE L'ABSIDE

[1] E. Mâle, l'Art religieux du treizième siècle en France, p. 332. — Cahier, Caract. des saints, p. 705.

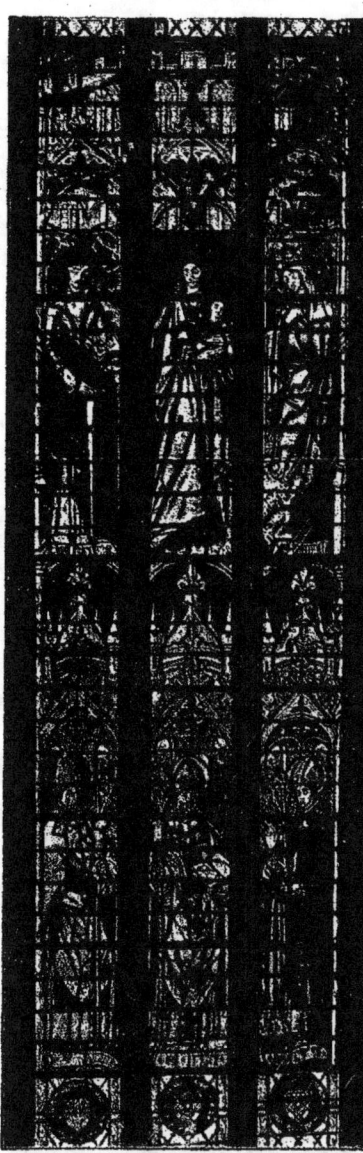

Fig. 147. — Quatrième fenêtre de l'abside
(Côté de l'Évangile.)

semblent sortir de terre sous les pieds du saint seraient une allusion à la maladie (feu de saint Antoine) que les Antonins soignaient fréquemment.

La place prépondérante occupée par ce personnage, immédiatement au-dessous du Christ, les traits caractérisés de son visage à la barbe abondante, au front haut et dégagé, le dais honorifique qui le surmonte, autorisent à reconnaître le portrait du donateur, celui d'Antoine de Balzac d'Entragues (fig. 145). Au lieu de se faire représenter avec sa mitre abbatiale et sa crosse, par un élan de rare modestie, il s'est contenté de revêtir le costume de son saint patron.

S. Laurens : Comme saint Étienne, saint Laurent porte les attributs du diaconat et du martyre.

Haut : La Crucifixion domine et couronne tout cet ensemble (pl. XVI). Le Christ, les bras étendus, semble embrasser l'univers en expirant sur la croix. La Vierge, drapée dans un ample manteau, et saint Jean, en robe bleue recouverte par un manteau d'un rouge pourpre intense, se tiennent debout, conformément au récit évangélique, à droite et à gauche du divin Supplicié. « Le peintre-verrier d'Ambierle s'est plu à accentuer les détails anatomiques d'un corps amaigri, couvert de plaies, presque rigide. Mais le sentiment religieux qui, d'ailleurs, anime toute cette œuvre magistrale, se retrouve avec une intensité saisissante dans l'image de la grande Vierge bleue, qui pleure et prie silencieusement au pied de la croix, les yeux clos, les bras croisés sur la

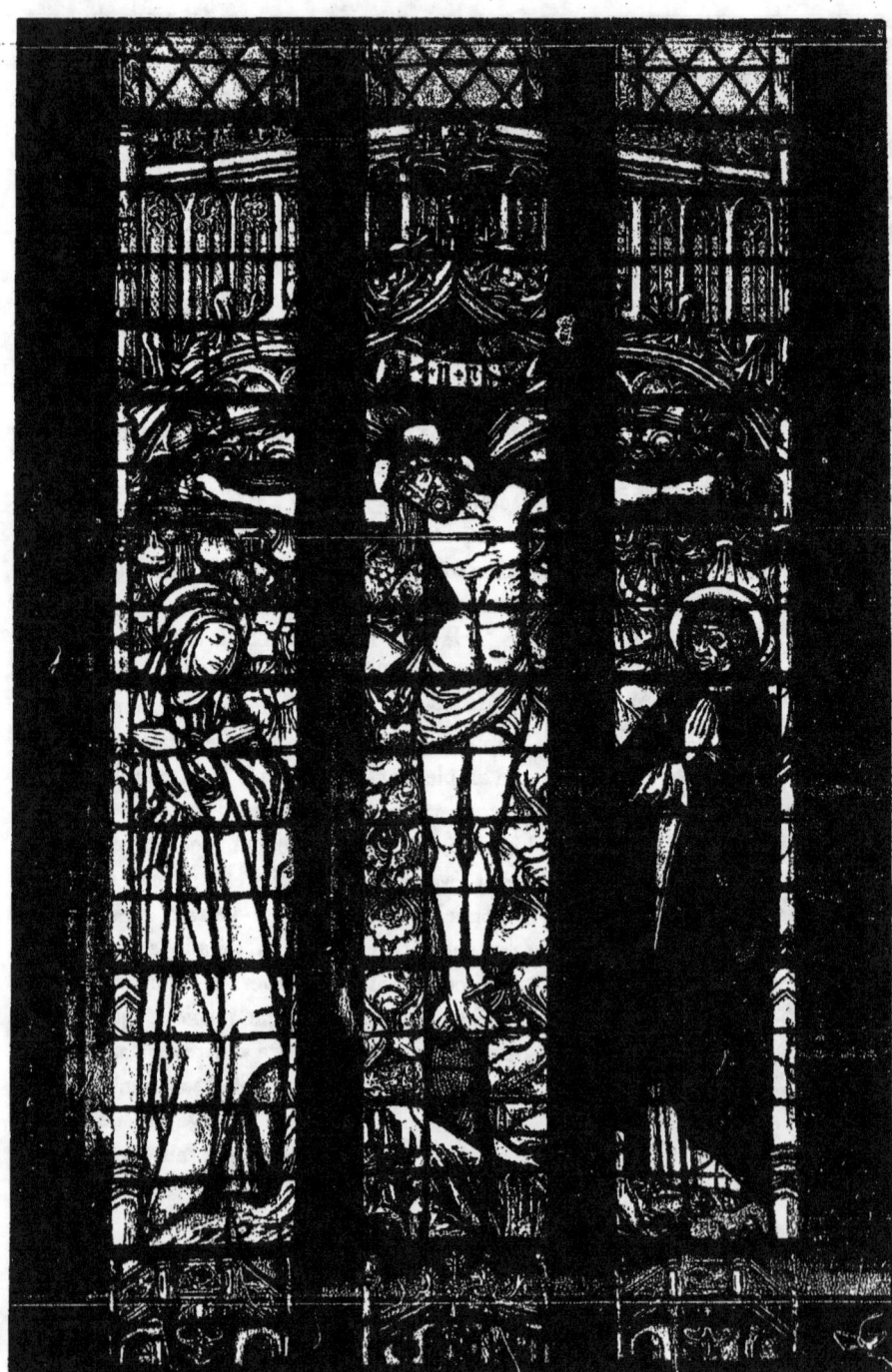

VITRAUX DE L'ABSIDE

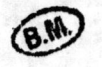

poitrine[1]. » Toute la composition s'enlève en coloration éclatante sur un fond de nuages bleu grisâtre d'un superbe effet.

4ᵉ fenêtre, côté de l'Évangile (fig. 147). — Bas : S. Niholas (pl. XVII). Saint Nicolas, évêque, en costume épiscopal, crossé et mitré, vient de ressusciter les trois petits enfants placés à ses pieds dans le saloir et les bénit. — S. Nyzyer. Saint Nizier, évêque de Lyon, est revêtu d'une riche chasuble ornée d'orfrois, enrichie de pierreries. — S. Appollina (fig. 7). Saint Apollinaire, évêque de Valence. Il est à remarquer que tous les évêques représentés à Ambierle ont les mains couvertes de bagues ; certains en ont jusqu'à quatre, et le pouce a toujours un anneau.

Haut : S. Marguerite, figure moderne. La Vierge portant l'Enfant Jésus. — S. Katerina. Sainte Catherine s'appuie sur le glaive, instrument de son supplice. Son costume est intéressant pour l'étude de celui des nobles dames du quinzième siècle. Le surcot, garni d'hermine, recouvre en partie la cotte, également bordée d'hermine aux manches et à la partie inférieure. Les cheveux curieusement frisés, maintenus comme par une résille, forment auréole autour de la figure, et une couronne d'or fleurdelisée ceint la tête.

5ᵉ fenêtre (fig. 148). — Bas : Trois évêques difficiles à identifier, les inscriptions étant peu lisibles. A droite : S. Martial (?) évêque de Limoges. Au centre, on croit lire : S. ...guitur (?) A gauche : S. Theudo (?).

[1] E. Déchelette, *Vitraux et carrelages en Forez*, 1897.

Fig. 148. — Cinquième fenêtre de l'abside (Côté de l'Évangile.)

Haut : S. Achille de Valence, diacre et martyr ; S. Félix en costume sacerdotal. La présence, dans ces différentes fenêtres, des saints Félix, prêtre, Fortunat et Achillée, diacres, envoyés tous les trois de Lyon par saint Irénée pour évangéliser le Dauphiné, et fondateurs de l'Eglise de Valence, confirme ce que l'on sait des liens qui unissaient le prieur de Balzac au Valentinois. Ayant conservé son titre d'évêque de Valence et de Die pendant qu'il gouvernait le prieuré d'Ambierle, il est naturel qu'il ait voulu rappeler dans les vitraux de son église les saints les plus vénérés de son diocèse [1]. S. Martin, patron du prieuré ; figure restaurée.

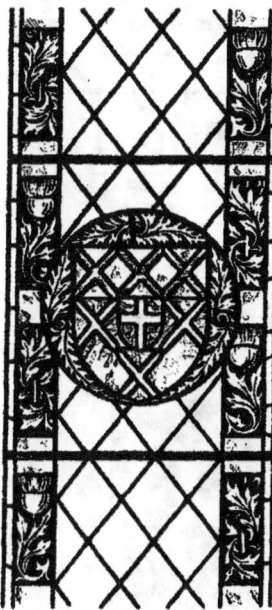

FIG. 149. — VITRAUX DES FENÊTRES HAUTES DE LA NEF

Tel est l'ensemble grandiose de ce chœur qui peut, à bon droit, être classé parmi les plus beaux chefs-d'œuvre de la peinture sur verre dans notre pays et dont l'auteur est resté inconnu jusqu'à ce jour. Il a eu l'heureuse fortune d'échapper au vandalisme systématique qui, aux dix-septième et dix-huitième siècles, détruisit, pour les remplacer par des verres blancs, tant de vitraux du Moyen Age. Mais il eut à subir les injures du temps et celles, plus graves encore, des restaurations. Déjà en 1822, pour la somme de 50 francs par an, la Fabrique confie à un nommé Servajean l'entretien « sans aucun trou » de tous les vitraux. En 1830, la Fabrique propose de boucher les vides des vitraux du chœur avec ceux d'autres parties de l'église moins en vue, pour la somme de 800 francs [2]. En 1862, plusieurs figures disparues, tant dans l'abside que dans la baie orientale de la nef de droite, furent refaites sans aucun souci du style et sans caractère. Il faut d'ailleurs reconnaître que la somme de 4.417 francs, allouée pour un travail aussi délicat était dérisoire, vu l'état de délabrement constaté dans un rapport de M. Michaud, architecte, et approuvé par le Préfet de la Loire le 1er septembre 1862.

Enfin, le 17 septembre 1883, M. Selmersheim, architecte du Gouvernement,

[1] Emile Mâle, Revue des Deux Mondes, 1908.
[2] Archives de la Fabrique publiées par M. l'abbé Bouillet (Histoire du Prieuré de Saint-Martin d'Ambierle).

fut délégué par le directeur des Beaux-Arts pour visiter l'église d'Ambierle et aviser aux restaurations nécessaires. Sur les conclusions de son rapport, et grâce à l'initiative et au zèle de M. E. Jeannez, dont le nom est attaché à toutes les études archéologiques et artistiques sur la partie roannaise du Forez, une restauration sérieuse, cette fois, fut entreprise en 1887 aux frais de l'Etat et de la Fabrique. Elle fut confiée à un artiste savant et consciencieux, M. Bonnot, héritier des traditions d'art de son beau-père, Steinheil, qui a réussi à rendre aux verrières d'Ambierle, avec leur état primitif, toute leur ancienne splendeur.

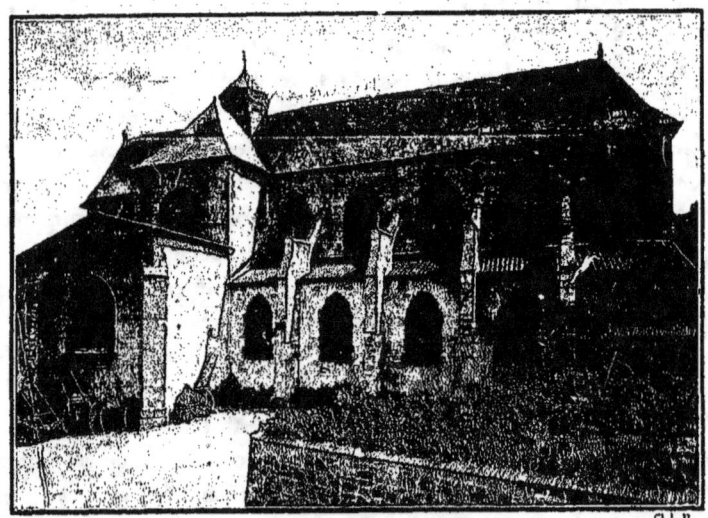

FIG. 150. — ÉGLISE D'AMBIERLE
(Côté septentrional.)

III

SAINT-MARTIN-D'ESTRÉAUX

(CANTON DE LA PACAUDIÈRE)

Dominé par la montagne de « Jard », le village de Saint-Martin-d'Estréaux s'élève sur l'un des plus pittoresques contreforts de la chaine de la Madeleine. Il occupe l'extrémité nord du département et donnait entrée au Forez. Cette paroisse, dépendant de l'archiprêtré de la Pacaudière, faisait partie, avant le Concordat, du diocèse de Clermont, mais, depuis, elle a été rattachée à celui de Lyon.

Son église a été construite à plusieurs époques successives et sa nef du quatorzième siècle suffisait sans doute, malgré son exiguïté, à contenir toute la population. L'une des deux chapelles seigneuriales qui flanquent cette nef, celle de Châteaumorand, érigée en 1495, possède un vitrail de cette époque, malheureusement en fâcheux état de dégradation. Il comprend deux baies séparées par un meneau et trois ajours dans le haut. Chaque baie, de 70 centimètres de large, contient deux sujets superposés, surmontés d'architectures très endommagées.

La scène inférieure de la baie de droite présente les portraits des donateurs.

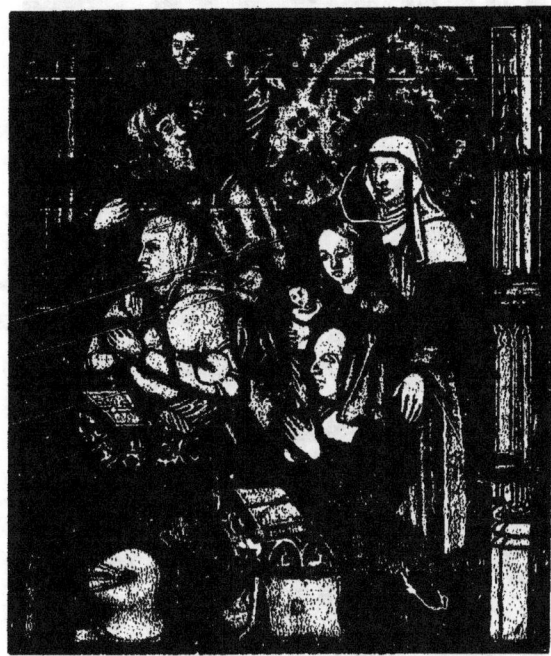

FIG. 151. — BRÉMOND DE LÉVIS ET ANNE DE CHÂTEAUMORAND
DONATEURS DU VITRAIL

ÉGLISE D'AMBIERLE Pl. XVII

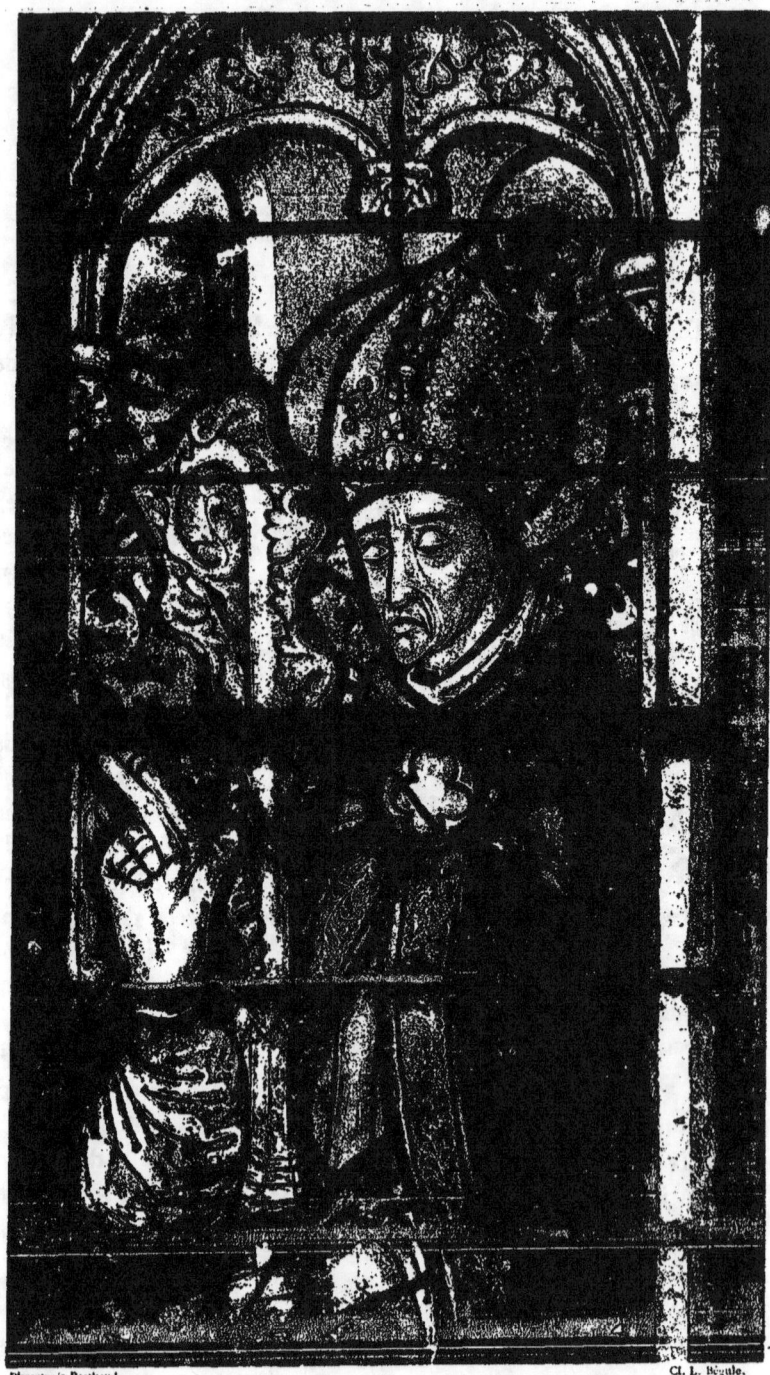

VITRAUX DE L'ABSIDE SAINT-NICOLAS
XVe siècle.

Un chevalier agenouillé, Brémond de Lévis, derrière lequel se tient, debout, saint Christophe portant sur ses épaules l'Enfant Jésus bénissant. En avant du chevalier, est agenouillée son épouse, Anne de Châteaumorand, présentée par sa patronne, sainte Anne ; celle-ci, debout, conduit devant elle la Sainte Vierge à peine adolescente, mais tenant cependant l'Enfant Jésus dans ses bras (fig. 151).

A gauche, l'*Adoration des Mages*. Au centre du sujet, la Vierge, assise sur un trône, porte l'Enfant Jésus sur ses genoux et reçoit les présents des Mages, dont le premier, revêtu d'une robe pourpre et agenouillé, dépose sa couronne d'or aux pieds de l'Enfant-Dieu. Le second, debout, présente l'encens ; son manteau, d'un bleu intense et brillant, est diapré de vert par des applications de jaune d'argent. Le roi noir, Balthazar, offre la myrrhe dans un vase d'orfèvrerie : son manteau est fait d'un verre rouge gravé à la molette. Derrière le trône, se tient un quatrième personnage qui ne peut être que saint Joseph, puis le bœuf et l'âne ; au dernier plan, un château, peut-être le souvenir de Châteaumorand[1]. Enfin, dans la moulure de la base, on peut voir une marque (fig. 152) qui est, sans doute, le monogramme du peintre verrier.

A droite du rang supérieur on reconnaît, en vis-à-vis, saint Jean-Baptiste et saint Jacques, patrons des seigneurs de Châteaumorand qui donnèrent le vitrail. Le Précurseur tient un agneau sur son bras ; l'Apôtre est en costume de pèlerin, un bourdon et un chapelet dans la main gauche, tandis que la droite porte un livre ouvert. Ce livre, ainsi que ceux qui se trouvent sur le prie-Dieu de Brémond de Lévis et d'Anne de Châteaumorand, porte des caractères bien formés, mais qui ne semblent pas avoir de suite et auxquels on a vainement tenté de trouver une signification. Sur le même rang, dans la lancette de gauche, la figure de la Sainte Vierge, en robe rouge, manteau bleu, se tient debout auprès de la croix, sur laquelle on reconnaît encore une partie du corps du Christ. C'est tout ce qui reste de cette Crucifixion.

Les ajours sont occupés par deux anges en grisaille, aux ailes rouges et bleu, tenant la croix, les clous et les verges de la Passion. Au-dessus de leurs têtes et dans les pointes de la courbe, les monogrammes J. H. S. et P. P. S. Ce dernier se retrouve plusieurs fois répété, sur des écussons, dans l'architecture du vitrail. Enfin, au sommet de la fenêtre, dans le dernier ajour, Dieu le Père portant le globe du monde.

[1] Si cette hypothèse avait quelque vraisemblance, il serait intéressant de reconstituer par là l'ancien château qui fut remplacé, en 1520, par les constructions actuelles.

L'aspect général de la verrière est d'une grande richesse, résultant de l'emploi de tons chaudement colorés, répartis avec habileté et mélangés à des ors vifs et des blancs neutres qui dominent dans les architectures. Le dessin des figures dénote une main inhabile, ce qui pourrait faire douter de la fidélité que peuvent offrir les portraits des donateurs.

M. le chanoine Reure, l'éminent historien du Forez et du Roannais, a judicieusement précisé la date de ce vitrail dans le compte rendu d'une excursion de la Diana en 1893. Ses recherches aux archives de Châteaumorand lui ont fait voir, dans les figures de la première composition, des portraits de donateurs dont l'offrande pourrait se placer entre 1440 et 1460. En effet, sur la liste des châtelaines de Châteaumorand, une seule, qui vécut de 1408 à 1476, eut sainte Anne pour patronne, et le testament de son mari, Brémond de Lévis, fait mention d'un legs à la chapelle de Châteaumorand. Il est donc vraisemblable que leur fils, en établissant neuf ans plus tard la chapelle de Châteaumorand dans l'église de Saint-Martin, aura voulu perpétuer la mémoire de sa mère et de son père. Le patron de ce dernier, Brémond, étant peu connu, aura cédé la place à saint Christophe qui semble avoir été une sorte de patron général de la famille de Lévis-Châteaumorand. La célébration de son office était, en effet, imposée au petit chapitre seigneurial de la chapelle du château, dès le début du quinzième siècle.

Ce vitrail serait donc, en somme, le plus ancien vestige de la noble famille qui occupa pendant près de six siècles la seigneurie de Châteaumorand et compta des illustrations de toutes sortes : hommes de guerre, hommes d'État, princes de l'Église et, aussi, la célèbre Diane de Châteaumorand, épouse d'Honoré d'Urfé et héroïne de son roman de *l'Astrée*.

FIG. 152. — MONOGRAMME DU PEINTRE VERRIER

IV

SAINT-ANDRÉ-D'APCHON

(ARRONDISSEMENT DE ROANNE)

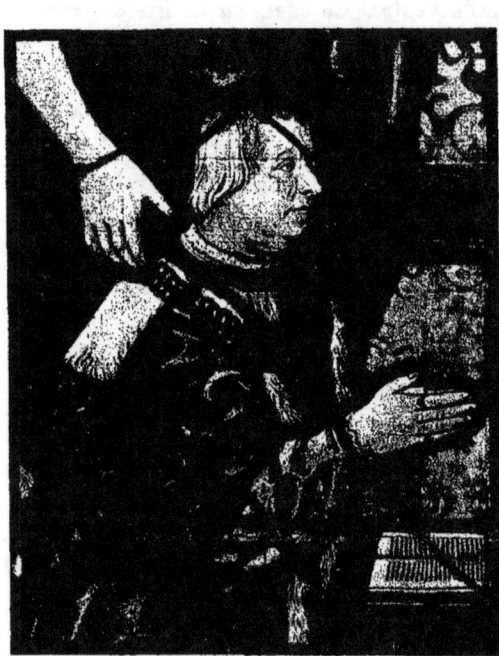

Fig. 153. — Jean d'Albon
(Détail du vitrail de l'abside, côté nord).

A trois lieues de Roanne, le village de Saint-André-d'Apchon a conservé de beaux restes du château de la noble famille d'Albon et son ancienne église, datant de la fin du quinzième ou du commencement du seizième siècle. Le principal intérêt de cet édifice réside dans ses superbes verrières de la Renaissance, dues à la munificence des seigneurs de Saint-André.

Le chœur possède trois verrières de 4 m. 40 de haut. Par une disposition aussi curieuse que rare, la fenêtre centrale a été disposée architecturalement pour recevoir une *Crucifixion*. La baie du milieu en forme de croix (fig. 154) est donc occupée par le Christ attaché sur la croix, dominant toute la scène. Marie-Madeleine dans sa douleur étreint le bois sacré ; sa belle chevelure d'or flotte sur la robe somptueusement damassée. Dans la baie à droite du Sauveur se tient sa Mère et dans celle de gauche saint Jean. La Vierge, très émaciée, drapée dans un ample manteau bleu, rappelle celle de la fenêtre centrale du chœur d'Ambierle, dont l'église de Saint-André dépendait, d'ailleurs.

Au-dessous de cette scène sont agenouillés les deux donateurs, Jean d'Albon,

père du fameux maréchal de Saint-André, et son frère Guy d'Albon, chanoine et comte de Lyon. Le premier, à gauche, devant un prie-Dieu recouvert d'une housse verte, est revêtu d'une houppelande d'un rouge superbement velouté, doublée de fourrures blanches (fig. 155). Le second porte le costume des chanoines comtes de Lyon : aumusse blanche frangée de houppes recouvrant le surplis et la soutane rouge (fig. 156). Entre eux est peint l'écusson des d'Albon Saint-André : *de sable à la croix d'or, à un lambel de trois pendants de gueules*, surmonté d'un casque à lambrequins cimé d'un lion d'or (pl. XVIII).

La fenêtre du côté de l'Evangile (fig. 157), divisée en deux par un meneau, est occupée par une scène unique : c'est encore Jean d'Albon (fig. 153), avec le collier de l'ordre de Saint-Michel, que son patron, saint Jean-Baptiste, présente à la Vierge tenant l'Enfant Jésus, assise sur un trône. La tenture bleu damassée qui forme le fond, derrière le Précurseur, porte sur la bordure supérieure l'inscription : SANCTE IO(HANES ORA PR. Sur le baldaquin rouge intense qui surmonte le trône on lit l'invocation : AVE REGINA CELORUM. Toute la composition est encadrée par un portique dans le goût de la plus pure Renaissance, surmonté d'une corniche à modillons et de gracieux dauphins s'enlevant en jaunes variés sur un fond bleu turquoise. Au bas du vitrail, on retrouve les armes des d'Albon, et les ajours du haut sont remplis par des fleurs et des têtes d'anges ailées.

FIG. 154. — VITRAIL CENTRAL DE L'ABSIDE
(Eglise de Saint-André d'Apchon.)

ÉGLISE DE SAINT-ANDRÉ D'APCHON

SOUBASSEMENT DU VITRAIL DU CHŒUR

FIG. 155. — JEAN D'ALBON

Quant à la fenêtre du côté de l'Epître, sa verrière qui avait particulièrement souffert d'un ouragan en 1825, a été reconstituée à l'aide de panneaux provenant des chapelles de la nef (fig. 158). Elle comprend actuellement quatre sujets : saint Jean l'Evangéliste et saint Jean-Baptiste dans le bas, et, dans le haut, une Pietà et sainte Anne instruisant la Sainte Vierge. Dans le soubassement, des cartouches modernes renferment les inscriptions suivantes :

Messire Iehan d'Albon, *Par les soins de l'Etat*
Seigneur de Saint-André, *Et des paroissiens,*
A donné ces verrières. *Ces verrières ont été*
Priez Dieu pour son âme. *Restaurées en 1895.*

L'ancien vitrail reproduit un personnage qui passait pour être le maréchal de Saint-André lui-même ; mais l'étude des armoiries qui sont restées intactes au bas du vitrail prouve que cette tradition était erronée et que Jean et Guy d'Albon avaient voulu conserver les traits de leur père, Guichard d'Albon, celui qui, au dire de Le Laboureur, avait jeté les fondements de la grandeur de la maison de Saint-André.

Les verrières de la nef ont été mises à contribution, comme nous venons de le voir, pour compléter celles du chœur lors de leur restauration. Aussi elles n'ont conservé que des fragments épars, mais non dépourvus d'intérêt. Dans la deuxième fenêtre à gauche, la baie centrale seule est ancienne. L'Enfant Jésus, dans les bras de sa Mère, porte une orange ou une pomme, attribut

FIG. 156. — GUY D'ALBON

bien dans le goût de l'époque. Au-dessus, dans les ajours, se voit une Résurrection d'un caractère fort animé. Dans la première fenêtre du côté opposé à la nef, les ajours du haut conservent encore un saint Sébastien, une sainte Véronique et trois enfants finement traités en grisaille, seuls restes d'une scène représentant le miracle de saint Nicolas. Enfin, en face de cette fenêtre, un saint Christophe aux membres athlétiques porte l'Enfant Jésus.

De cet ensemble, qui constitue l'une des plus belles œuvres de la peinture sur verre dans nos régions, il faut mettre au premier rang la verrière qui occupe le centre de l'abside. La *Crucifixion* reste, sans doute, inférieure en style à celle d'Ambierle, mais la beauté expressive des figures, l'éclat des draperies en font une œuvre de grand mérite. Sans aller jusqu'à partager l'opinion de ceux qui ont jugé digne d'Holbein le portrait de Jean d'Albon, il est certain que, dans cette figure, l'observation du modèle et le souci extrême d'en accuser la personnalité rappellent le faire consciencieux du vieux maître allemand. La ressemblance est, du reste, contrôlée d'abord par un second portrait sur le vitrail du côté de l'Evangile (fig. 153), puis par les trois autres que nous connaissons du même personnage. Ce très curieux rapprochement a été fait par le savant archéologue roannais, M. J. Déchelette. Dans une intéressante

Fig. 157. — Vitrail de l'abside, côté nord
(Église de Saint-André-d'Apchon.)

communication à la Diana, il a décrit ces trois portraits, peints à la même époque, dont l'un, actuellement au Louvre et attribué à Clouet, porte en inscription le nom du modèle ; le second fait partie de la collection de M. Louis Monez, et le troisième est au musée de Clermont[1].

Le portrait de Guy d'Albon témoigne de la même observation scrupuleuse, du même souci des détails jusque dans les attributs des chanoines-comtes de Lyon. Malheureusement, dans cette figure comme dans presque toutes les autres, les tons de carnation appliqués à l'extérieur ainsi que les légères demi-teintes du modelé, n'ayant subi qu'une cuisson insuffisante, ont été en partie altérés.

L'authenticité bien établie de ces portraits permet de dater les vitraux, qui auraient été exécutés de 1530 à 1540, l'une des époques les plus brillantes de l'art du vitrail en France.

Tels qu'ils sont, les vitraux de Saint-André constituent un document très précieux que l'on peut hardiment rapprocher, pour certaines parties du moins, de ceux de Montmorency et d'Ecouen.

Après l'orage qui les endommagea si malencontreusement, un peintre verrier de Clermont-Ferrand fut chargé de réparer

[1] *Bulletin de la Diana*, t. IX, Montbrison, 1897. Cette notice, commencée par M. Edouard Jeannez, interrompue par sa mort et complétée par M. J. Déchelette, est une étude fort complète des vitraux de Saint-André-d'Apchon.

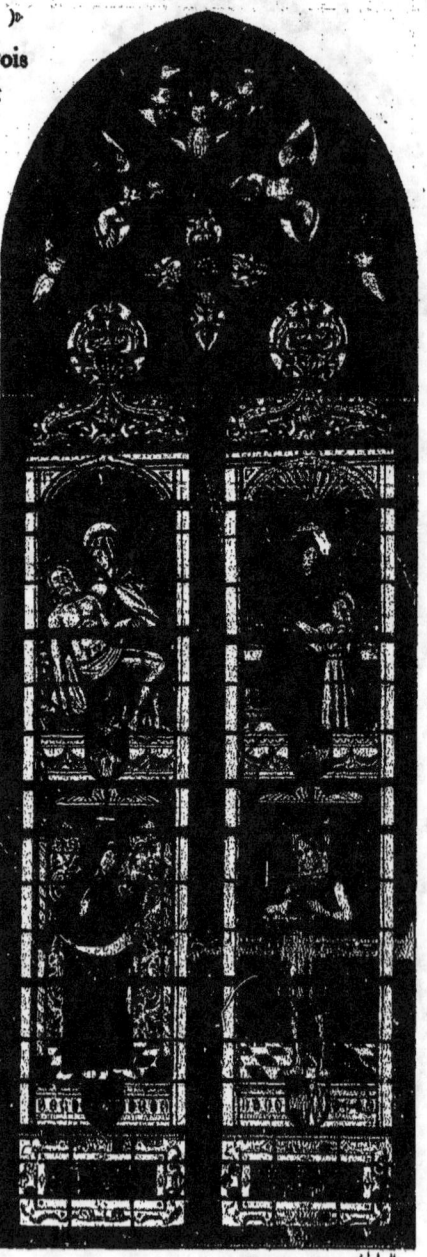

FIG. 158. — VITRAIL DE L'ABSIDE, CÔTÉ SUD
(Église de Saint-André-d'Apchon.)

les dégâts, mais le remède fut pire que le mal, l'ouvrier se trouvant lamentablement au-dessous de sa tâche. Les protestations de gens de goût provoquèrent heureusement un mouvement en faveur de cette belle œuvre de notre art du seizième siècle qui trouva en M. Bonnot un artiste capable de la comprendre et d'apporter à sa restauration toute l'intelligence et tous les soins désirables.

Fig. 159. — Château de Saint-André-d'Apchon.

V

GRÉZOLLES

(CANTON DE SAINT-GERMAIN-LAVAL)

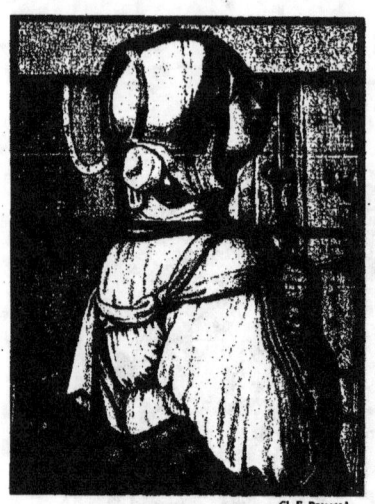

Fig. 160. — Sainte Barbe
(Chapelle de Grézolles.)

A proximité du village de Grézolles, s'élève, sur un monticule, une modeste chapelle connue sous le nom de « chapelle de la Chault », et qui est sous le vocable de sainte Anne et sainte Barbe. Elle fut édifiée, vers 1500, par Claude de Saint-Marcel, curé de Grézolles, co-seigneur dudit lieu, chanoine de Lyon, doyen de Montbrison, prieur de l'Hôpital-sous-Rochefort.

Cette chapelle, malgré ses proportions modestes, est intéressante pour l'archéologue. Derrière l'autel, au fond de l'abside, s'ouvre une fenêtre géminée, encore occupée par un vitrail du seizième siècle. Dans la baie de gauche, sainte Barbe, à mi-corps et de profil, s'appuie sur l'épée de son martyre. La coiffure, très caractérisée, est composée d'un bonnet rond à deux pointes enveloppant partiellement les cheveux ; un cercle d'orfèvrerie est placé à l'arrière de la tête et un second cercle, peint sur le fond, forme nimbe. L'élégance de ce morceau soigneusement traité nous fait d'autant plus regretter la disparition du reste de la figure.

La baie voisine contient une adaptation de la Vierge de Raphaël, connue sous le nom de Vierge de Saint-Sixte. Nous ne saurions partager l'opinion de M. Vincent Durand qui voyait là une œuvre du seizième siècle. A n'en pas douter, ce n'est qu'une copie moderne, de l'époque de Louis-Philippe.

La chapelle de la Chault contient encore, à droite et à gauche du vitrail de sainte Barbe, deux statues du quinzième siècle, en pierre polychromée : sainte Anne avec la Sainte Vierge et sainte Barbe.

Fig. 161. — Cour intérieure du château de la Bastie

VI

CHAPELLE DU CHATEAU DE LA BASTIE

(CANTON DE BOEN)

L'une des plus célèbres résidences seigneuriales du Forez est celle connue sous le nom de « la Bastie d'Urfé », située entre Feurs et Boën, sur les bords du Lignon, poétisé par l'auteur de *l'Astrée*. Le château, après avoir été agrandi au quinzième siècle, fut décoré par Claude d'Urfé, au seizième siècle, avec une magnificence dont l'état actuel, si délabré qu'il soit, peut encore donner une idée [1].

Malheureusement, les parties architecturales, seules, sont restées en place et les œuvres de peinture et de sculpture qu'elle renfermait ont été, après leur dispersion, recueillies dans diverses collections publiques ou privées (fig. 162 [2]).

[1] On trouvera dans la monographie, si complète et si richement illustrée, publiée par MM. de Soultrait et Thiollier, tous les éléments nécessaires à l'étude de cette merveille forézienne : *le Château de la Bastie d'Urfé et ses seigneurs*, par le comte de Soultrait ; planches gravées sous la direction de Félix Thiollier, d'après ses dessins ou photographies. Ouvrage publié sous les auspices de la Société de la Diana, 1886.

[2] La gravure est la reproduction d'un tableau du Musée de Saint-Etienne. Après la dispersion des œuvres d'art de la chapelle, un érudit forézien, M. Octave de la Bâtie, eut l'idée de conserver le souvenir de cet ensemble

La chapelle avec l'oratoire latéral, dont les vitraux constituaient certainement la plus précieuse richesse artistique, avait été édifiée vers 1535, par ce Claude d'Urfé, dont le souvenir est partout rappelé par le monogramme de son nom, uni à celui de sa femme Jeanne de Balzac. Cette chapelle, qui occupe une partie du rez-de-chaussée du principal corps de logis est précédée, en guise de narthex, d'une salle aux parois revêtues d'une décoration bizarre, faite de cailloux et de stalactites factices. Les dimensions de la chapelle même sont très modestes : 8 m. 13 de long sur 4 m. 89 de large et 6 m. 90 de haut (fig. 162). Un petit oratoire, formant annexe, s'ouvre sur le côté droit. Deux larges fenêtres géminées, dont les cintres sont garnis par un remplage ajouré en éventail (fig. 163), éclairent abondamment la chapelle et l'oratoire. Les voûtes d'arête sont revêtues de stuc polychromé bleu, vert, jaune et blanc, et décorées de caissons portant, alternativement, le monogramme du maître du logis et des emblèmes religieux, séparés par des guirlandes. Le sol était recouvert d'un admirable carrelage émaillé, dont plusieurs collections se partagent actuellement les fragments. Le degré de l'autel, en faïence décorée d'arabesques rappelant la manière de Jean d'Udine, est

Fig. 162. — Chapelle du château de la Bastie

en en faisant une reconstitution. Il chargea de ce travail un jeune artiste italien, Giuseppe Uberti, en l'aidant des épaves disséminées dans les collections parisiennes et aussi des nombreuses notes et documents qu'il avait pu réunir. Le tableau original est au Musée de la Diana, mais M. H: Gonnard, conservateur du Musée de Saint-Etienne, fit faire à M. Uberti une réplique de l'original, de plus grande dimension, qui lui a permis de fouiller davantage les détails et d'obtenir une reconstitution aussi complète que possible.

actuellement au Louvre. L'autel et ses précieux bas-reliefs, les boiseries sculptées et incrustées de marqueteries sont conservés au Musée des Arts décoratifs, etc.

Comme tous les autres objets mobiliers, les vitraux des deux fenêtres de la chapelle et de l'oratoire ont été enlevés : ils figurent dans la galerie de M. Adolphe de Rothschild, à Paris, et ils constituent l'une des plus belles pièces de sa collection.

Fig. 163. — Fenêtre de la chapelle (Extérieur).

Ces verrières sont traitées en grisaille, sur verre blanc, légèrement verdâtre, rehaussée de jaune à l'argent avec application de rouge feu dans les carnations et même dans les ombres des draperies. Sur le fond transparent, où l'on retrouve le monogramme de Claude d'Urfé et de Jeanne de Balzac et les lettres V N I disposées dans un triangle, s'enlèvent des anges accompagnant sur les instruments de musique les plus variés différents versets des psaumes consacrés à la gloire de Dieu.

Mais ici, les conceptions mystiques du Moyen Age ont fait place aux réalités gracieuses et profanes de la Renaissance. Sauf les ailes qui, d'ailleurs, semblent faire partie des parures d'une savante toilette, il n'y a rien de céleste dans l'allure de ces musiciens, de ces musiciennes plutôt, qui, visiblement, ne négligent aucun moyen de faire valoir leurs charmes par les attitudes habiles auxquelles prêtent les instruments de ce curieux concert, document précieux pour les instruments de musique usités à cette époque. Chacune des baies contient trois textes inscrits sur des cartouches cantonnés aux quatre angles par un ange, soit douze anges par baie et vingt-quatre par fenêtre.

Fenêtre de la chapelle (XIX). — Le panneau supérieur de la baie de gauche renferme le verset : EXALTABO TE, DEVS MEVS REX, tiré du psaume CXLIV, 1. Il est accompagné en musique par un ange chantant, en face duquel un autre ange tient à la main une « syrinx », l'antique flûte de Pan, à sept trous ; au-dessous, un troi-

VITRAIL DE LA CHAPELLE

CHATEAU DE LA BASTIE — Pl. XX

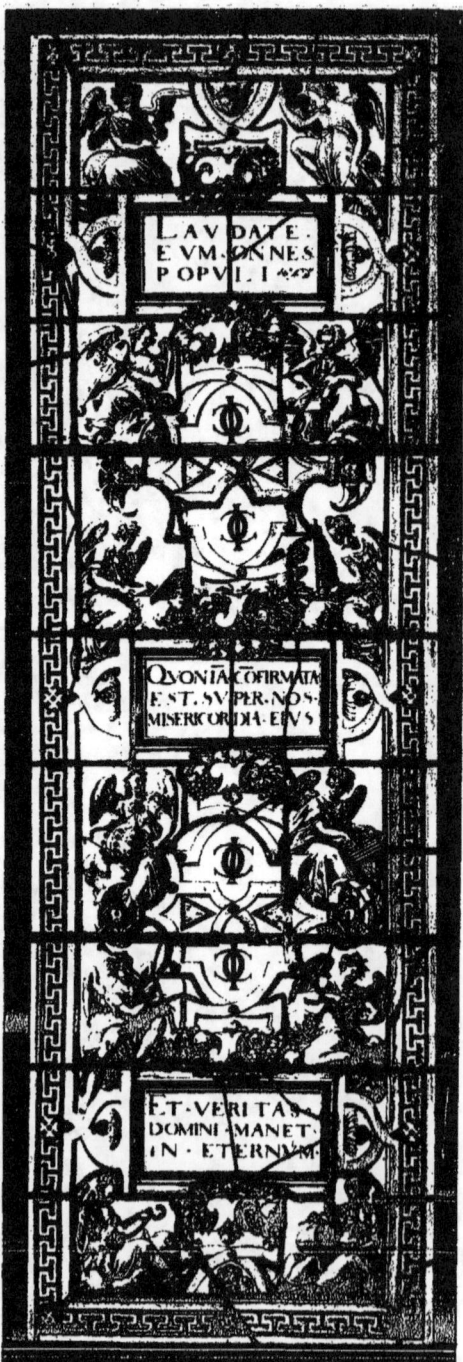

VITRAIL DE L'ORATOIRE
(XVIe siècle.)

sième musicien fait résonner un carillon composé de cinq clochettes montées sur un tube, vis-à-vis d'un autre qui joue d'une viole à sept cordes. — Au milieu, le texte : ET BENEDICAM NOMINI TVO IN SÆCVLVM ET IN SÆCVLVM SÆCVLI, ps. CXLIV, 1, est accompagné de la façon suivante : à droite, un ange touche d'un orgue portatif à tuyaux, tandis que les deux mains de son partenaire promènent les plectres sur les cordes d'un « psaltérion », cet ancêtre du clavecin moderne ; un troisième, assis au-dessous, dans une pose inspirée, a entre ses lèvres l'anche d'une sorte de musette, avec un second tube à pavillon bizarrement coudé à angle droit (fig. 164) ; un autre musicien, en face de lui, montre encore plus de zèle : pendant que sa main droite conduit l'archet sur les

Fig. 164. — Vitrail de la chapelle

quatre cordes d'un « crouth » de forte taille, il souffle dans une longue flûte à bec (fig. 165). — Le panneau inférieur contient le texte : PER SINGVLOS DIES BENEDICAM TIBI, ps. CXLIV, 2. En haut, un joueur de hautbois rivalise d'entrain avec le tambourinaire qui lui fait face ; en bas, un ange joueur de luth et un autre qui fait, à l'aide d'une baguette, résonner une sorte de chapeau chinois composé d'une cloche suspendue à un disque garni de grelots.

La seconde baie de la fenêtre de la chapelle reproduit dans le panneau supérieur le verset : ET LAVDABO NOMEN TVVM IN SÆCVLVM ET IN SÆCVLVM SÆCVLI, ps. CXLIV, 2. L'instrument que masque en partie le corps du premier ange à droite est très vraisemblablement

Fig. 165. — Vitrail de la chapelle

Fig. 166. — VITRAIL DE LA CHAPELLE

une basse de viole, à laquelle un luthier fantaisiste a donné la forme d'une lyre antique ; quant à celui dans lequel s'époumonne un second ange vis-à-vis, c'est une variété de « buccin » ou trompette, comme l'indiquent la forme de l'embouchure et celle du pavillon, aussi bien que l'absence de trous ; au-dessous du joueur de basse se trouve le plus bizarre, sans contredit, des instruments de ce curieux orchestre : c'est un tube de section carrée, de forme triangulaire et percé de cinq trous sur deux des côtés de ce triangle ; la forme de l'embouchure et l'égalité de la section du tube montrent qu'il s'agit ici d'une flûte à bec ; l'instrument qui fait pendant à celui-ci pourrait être pris pour un basson : en réalité, c'est un instrument à bocal et dont le tube s'évase par le bas, une sorte de « serpent » droit, par conséquent. — Ce dernier, accompagnateur fidèle et barbare du plain-chant au dix-septième et au dix-huitième siècle, est représenté enroulé, comme l'animal dont il porte le nom, autour du bras de l'un des anges qui environnent dans le panneau du milieu le cartouche contenant le verset : MAGNVS DOMINVS ET LAVDABILIS NIMIS, ps. CXLIV, 3 ; le musicien qui lui fait vis-à-vis gratte, à l'aide d'un plectre, les cinq cordes d'une « rote » ; au-dessus de lui, un joueur de flûte à un seul bec et deux tuyaux bifurqués en face d'une gracieuse et souple représentation du primitif grelot. — Le panneau inférieur est consacré au verset 3 du ps. CXLIV : ET MAGNITVDINIS EJVS NON EST FINIS. En haut, l'angle droit est occupé par un tambourinaire qui frappe de ses deux baguettes sur un instrument richement orné et de forme pyramidale ; la réplique lui est donnée par un ange agitant une de ces roues à carillon qui, au Moyen Age, faisaient souvent partie du mobilier des églises, connues sous le nom de « roues de fortune » (fig. 166) ; au-dessous, un troisième musicien promène son archet sur les cinq cordes d'un « rebec » à manche renversé ; mais quel est cet instrument à forme bizarre qui enfle les joues du quatrième ange, à droite ? Par sa forme il ressemble à une longue clarinette à bocal recourbé, dont le corps serait coupé en son milieu par une vessie, comme la musette, et dont les pavillons

seraient au nombre de deux, l'un inférieur, l'autre supérieur, plus petit et coudé à angle droit avec le tube. L'ancien et primitif « choro » était représenté sous une forme assez semblable ; mais au moins n'offrait-il pas l'étrange anomalie que nous voyons ici, de trous percés entre le bocal et le réservoir d'air ; il est donc probable qu'il s'agit ici d'un instrument de fantaisie.

Fenêtre de l'oratoire (pl. XX). — Le verset LAVDATE DOMINVM DE CŒLIS, ps. CXLVIII, 1, qui est inscrit dans le panneau supérieur de la baie de gauche, est accompagné par quatre instruments reconnaissables au premier coup d'œil : c'est d'abord la flûte double à bec, la *tibia dextra et sinistra* des latins, à deux embouchures distinctes et doigtées chacune pour une main différente ; en face, c'est la paire de timbales, identiques à celles de l'orchestre moderne ; au-dessous, un tambour de Basque (fig. 167) ; vis-à-vis une très belle « vielle ». — Les deux figures qui surmontent l'inscription du panneau central : LAVDATE EVM IN EXCELSIS, ps. CXLVIII, 1, sont des copies modernes des joueurs d'orgue portatif et de flûte bifurquée que nous avons déjà rencontrés dans la fenêtre de la chapelle ; en revanche, l'élégant pinceur de guitare et le joueur de flûte traversière qui sont au-dessous sont incontestablement de l'époque. — C'est encore une réplique moderne qui garnit le bas du panneau suivant, consacré au verset 2 du psaume CXLVIII, LAVDATE EVM OMNES ANGELI EJVS : on s'est contenté de copier le rebec et la bizarre clarinette déjà décrite ; le haut du cartouche est occupé par un harpiste (fig. 168) et un « chanteur sur le livre ».

Le panneau supérieur de la deuxième baie contient le texte : LAVDATE EVM OMNES POPVLI, ps. CXVI, 1. Les deux anges musiciens du haut sont modernes ; ceux au-dessous jouent du « rebec » (fig. 169) et du « tympanon ». — Nous retrouvons l'orgue portatif, du type appelé « régale », et cette fois avec sa soufflerie et même son souffleur, au-dessus du verset : QVONIAM CONFIRMATA EST SVPER NOS MISERICORDIA EJVS. ps. CXVI, 2 ; en face, un ange effleure de ses doigts les cordes tendues sur les bords d'une caissette à couvercle, sorte de « psalterion » fort en faveur autrefois

FIG. 167. — VITRAIL DE L'ORATOIRE

Fig. 168. — Vitrail de l'Oratoire

sous le nom de « virginale » ; au-dessous de lui, un autre frappe de ses baguettes les deux membranes d'un riche tambour, tandis que son voisin apporte au concert son modeste concours avec une sorte de « claquebois ». — Le dernier panneau contient la conclusion de ce poème de louanges avec le verset ET VERITAS DOMINI MANET IN ÆTERNVM, ps. CXVI, 2. Un ange cymbalier appuie cette conclusion avec une ardeur que semble dépasser encore le joueur de cornemuse qui lui fait vis-à-vis ; plus calmes sont les deux anges au-dessous du cartouche l'un jouant de la mandoline et l'autre cumulant l'emploi de flûtiste avec celui de tambourinaire [1].

Les ajours au-dessus des deux fenêtres sont disposés en éventail sur deux rangs concentriques.

Ceux du rang inférieur contiennent des têtes de chérubins, joufflues et ailées, au milieu de nuages (fig. 170).

Dans la rangée supérieure, des anges musiciens et thuriféraires, et, dans l'ajour central, une sorte d'autel païen, enguirlandé où se consume un holocauste ; sans doute l'a-t-on figuré comme emblème chrétien.

L'état de conservation de ces verrières était remarquable, puisque de tout cet ensemble, composé de quarante-huit figures, sept seulement avaient été brisées. La restauration a été assez habilement faite par M. Mauvernay père, qui s'est contenté, pour combler les vides, de copier quelques-uns des anges conservés.

[1] M. J. Journoud, dont l'érudition en matière musicale fait autorité, nous a fourni de précieux renseignements sur les instruments employés dans ce concert angélique.

Fig. 169. — Vitrail de l'Oratoire

VITRAIL DE LA CHAPELLE
(Détail)

VITRAIL DE L'ORATOIRE
(Détail.)

On a voulu attribuer ces vitraux à Jean Cousin comme tant d'autres œuvres et, semble-t-il, sans plus de preuves. Comparables à ce que les artistes verriers français du seizième siècle ont produit de plus parfait, comme la légende de Psyché, la perle du Musée Condé, à Chantilly, provenant du château d'Écouen, les verrières de la Bastie sont une œuvre bien française, à n'en pas douter, et dont le Forez a droit d'être fier. L'éclaircissement de la question aurait pu être facilité, peut-être, par l'étude des fragments de l'ange qui, dans un des ajours du sommet, tenait un petit cartouche avec l'inscription 1557 et les traces des deux majuscules C et A.

Les dimensions de ces fenêtres, non compris les ajours, sont, pour celle de la chapelle : 2ᵐ45, pour celle de l'oratoire, 2ᵐ41, sur une largeur commune de 0ᵐ73.

Nos reproductions donnent l'état des vitraux en 1858, avant leur enlèvement. Aujourd'hui, ces verrières, pour des raisons que nous n'avons pas à apprécier, ont perdu les inscriptions, en belles capitales romaines, qui en étaient le commentaire, le complément fort décoratif, et d'ailleurs en parfaite harmonie avec l'ensemble.

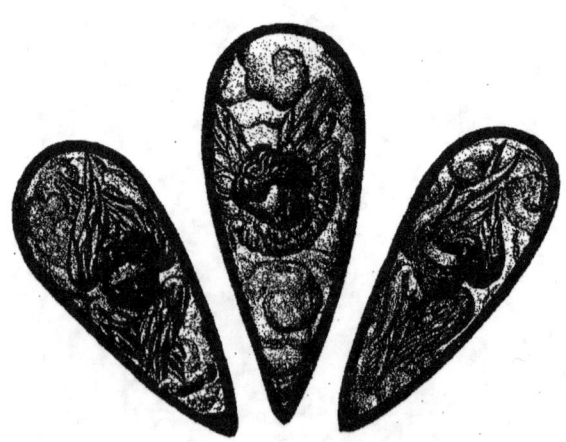

Fig. 170. — Fragments des ajours
(Collection L. B.)

VII

ÉGLISE SAINT-ÉTIENNE

(ROANNE)

Construite avec le beau calcaire doré d'Iguerande, l'église Saint-Étienne — la « paroisse », comme l'appellent encore les Roannais — s'élève, suivant La Mure,

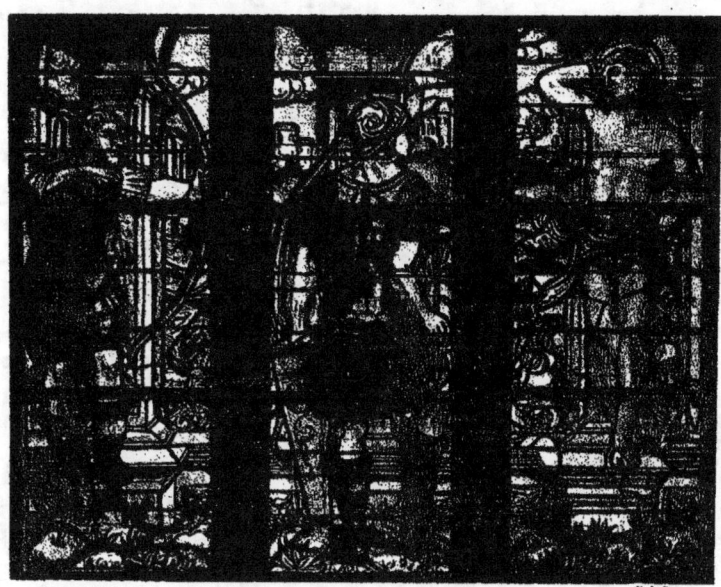

Martyre de saint Sébastien.
Fig. 171. — Église Saint-Étienne a Roanne

sur l'emplacement de l'ancienne chapelle d'un prieuré bénédictin, convertie sous le vocable de Saint-Julien en église paroissiale et entourée d'un cimetière. Faute de solidité il fallut en entreprendre la reconstruction qui ne fut achevée qu'au milieu du seizième siècle. Au dix-neuvième siècle, l'accroissement de la population imposa la nécessité d'un plan plus vaste, et l'on dut se décider à démolir

l'ancien édifice. Ce fut l'architecte lyonnais Antoine Chenavard, qu'on chargea de construire une église nouvelle. Deux des travées de la fin du quinzième siècle furent cependant conservées et fixèrent à la fois la largeur de la nef et le style du monument.

C'est dans la partie conservée de l'ancienne église que se trouve le vitrail du Martyre de saint Sébastien (fig. 171), surmonté d'ajours décorés de grands anges portant des banderoles. La décoration, l'architecture, les costumes, aussi bien que le procédé d'exécution le datent, de façon certaine, de la seconde moitié du seizième siècle.

Comme dans les œuvres similaires de la Renaissance, c'est ici un tableau transparent plutôt qu'un vitrail à proprement parler, car les conditions spéciales de la peinture sur verre ont évidemment été la moindre préoccupation de l'auteur. Toutefois, nous ne rencontrons pas là, comme il arrive trop souvent à cette époque, le dédain absolu de la forme de la baie à décorer. Un portique d'architecture vient diviser exactement les jours des trois lancettes ; c'est sur les pilastres de ce portique que s'enlèvent les trois grandes figures composant la scène ; entre les arcades se déploient un paysage et des architectures en perspective, sur un fond bleu de ciel.

L'archer qui occupe la baie de gauche et le soldat placé dans la baie centrale sont revêtus de costumes brillants, où les pourpres, les rouges rubis et les bleus ont conservé une vigueur singulière. Cette vigueur tranche, d'ailleurs, trop vivement sur la grisaille, qui constitue presque tout le reste du vitrail. Quant aux émaux colorés qui sont prodigués dans les détails accessoires, ils ont conservé une solidité tout à l'honneur du peintre verrier dont le nom est resté inconnu. Il n'a eu probablement, d'ailleurs, qu'à s'inspirer de l'œuvre d'un de ces artistes italiens que les seigneurs appelaient pour décorer au goût du jour les châteaux et les églises. La belle ordonnance de la composition et surtout le dessin correct et élégant du corps du martyr sont inspirés de la grande école italienne de la Renaissance.

Le vitrail subit au milieu du siècle dernier une réparation maladroite qui plaça saint Sébastien dans la baie centrale. L'habile restaurateur des vitraux d'Ambierle, M. Bonnot, vint restituer à l'œuvre, avec la solidité nécessaire, sa disposition originale.

La très grande élévation où le vitrail se trouve placé dans l'église ne nous eût pas permis d'en donner une image ; mais, peu de temps après sa restauration, il figura à l'Exposition d'Art ancien organisée à Roanne, en 1890, où il nous fut possible de le reproduire.

VIII

DIVERS

Boen-sur-Lignon. — La vieille église de ce chef-lieu de canton, démolie en 1882, remontait au quinzième siècle et conservait dans la fenêtre, à trois baies, du centre de l'abside, une partie de son ancien vitrail représentant le Christ en croix [1]. Quelle date devait-on assigner à cette verrière, qu'est-elle devenue ? Questions impossibles à éclaircir aujourd'hui.

Cremeaux. — A quelques kilomètres de Grézolles, la commune de Cremeaux conserve de son ancienne église un porche monumental, surmonté d'un massif clocher. L'église, construite en 1425, possédait d'anciens vitraux, ainsi que l'atteste le fragment conservé dans l'ajour de la baie centrale de l'abside. Au centre, un Christ en croix, sur fond rouge, est accompagné de deux petites figures, les mains jointes, mais sans caractère particulier.

La sculpture du porche n'est pas sans originalité. Aux piédroits du portail, de très curieux masques grimaçant terminent les pilastres. L'un forme deux visages avec deux nez et trois yeux. Un autre représente la plus truculente trogne d'ivrogne.

Ecotay-l'Olme. — Des vitraux anciens que possédait l'église de ce petit village voisin de Montbrison, il reste seulement un blason du dix-septième siècle : *parti de Chalmazel et de Lavieu : de sable semé de molettes d'or, au lion du même, et de gueules au chef de vair.* On lit entre les pattes du lion, 1661.

Fig. 172. — Blason d'Écotay-l'Olme [2]

[1] Félix Thiollier, *le Forez pittoresque et monumental*, 1889.
[2] Dessin relevé et communiqué par M. H. Gonnard.

Vitraux de la Bresse

I

ÉGLISE ABBATIALE D'AMBRONAY
(CANTON D'AMBÉRIEU)

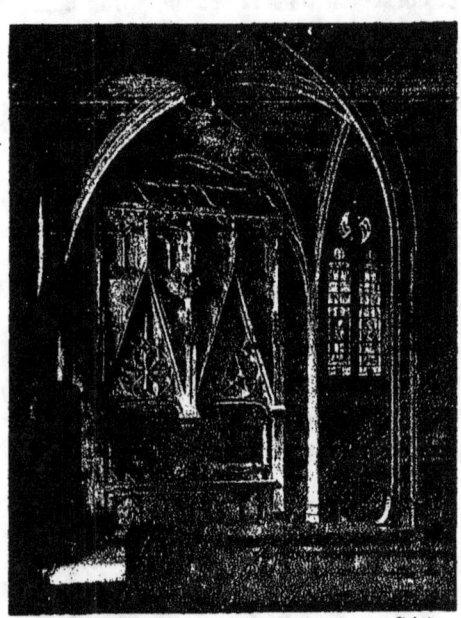

FIG. 173. — TOMBEAU DE L'ABBÉ JACQUES DE MALVOISIN
DANS L'ÉGLISE D'AMBRONAY
(XVe siècle.)

PARMI les nombreuses et puissantes abbayes dont le Bugey se couvrit durant tout le Moyen Age, celle d'Ambronay fut longtemps et justement célèbre.

La petite ville d'Ambronay, bâtie sur les ruines d'une ancienne colonie romaine, est située sur une éminence, dans la plaine qui s'étend au pied des monts du Bugey, entre Ambérieu et Pont-d'Ain.

L'église et les ruines de l'abbaye en occupent le centre. Le monastère aurait été fondé, au neuvième siècle, par saint Barnard, abbé du prieuré de Romans ; mais des constructions de cette époque il ne reste rien. L'église, devenue paroissiale au moment de la Révolution, avait été édifiée au treizième siècle. A cette époque appartiennent les deux portails de la façade (fig. 174), dont les linteaux sont ornés de reliefs représentant la Résurrection des morts, l'Annonciation, la Visitation et la Présentation, la majeure partie du collatéral de gauche et la dernière travée de celui de droite. Mais la grande nef, le chœur et le collatéral de droite, détruits lors d'un incendie, furent rebâtis au quin-

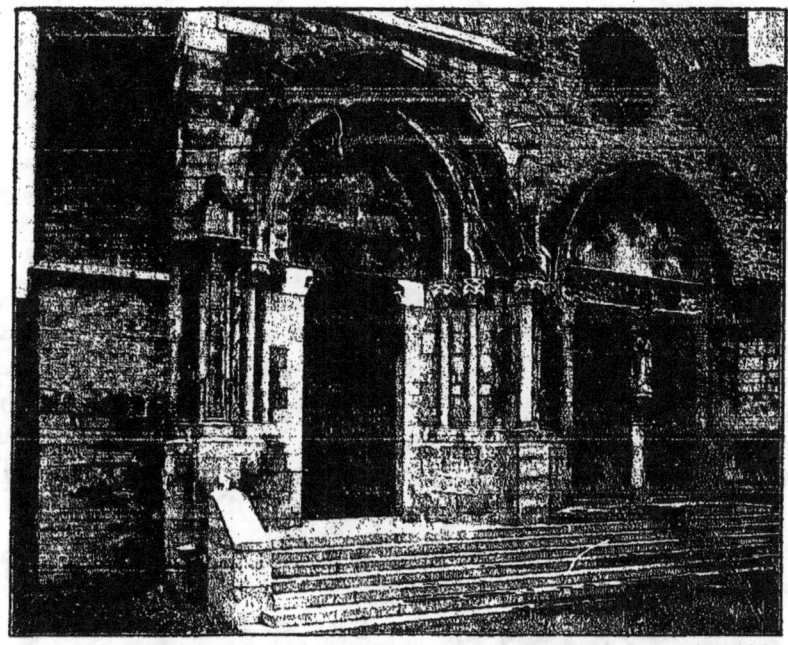

Fig. 174. — Façade de l'église d'Ambronay
(xiie siècle.)

zième siècle par l'abbé Jacques de Malvoisin ou Mauvoisin, dont le tombeau, très remarquable et parfaitement conservé, se voit dans la chapelle ouverte sur le collatéral de gauche (fig. 173).

Le vaisseau, avec ses lignes simples et harmonieuses et sa décoration sculptée, est d'une sévérité toute monastique. Avant la Révolution le chœur, réservé aux religieux, était séparé de la nef par un jubé de pierre, le long duquel se développait une série de sculptures représentant les scènes de la Passion. Surélevé de quelques marches il renferme des stalles du quinzième siècle richement sculptées et est éclairé par trois grandes fenêtres qui ont conservé leurs verrières. La sacristie, reconstruite au dix-huitième siècle par l'architecte italien Caristia, est meublée de boiseries de cette époque et renferme un fort beau chandelier pascal en chêne sculpté de même style.

Au midi de l'église s'étendent les bâtiments de l'abbaye : en particulier, la salle capitulaire, dont les fines nervures des voûtes reposent sur deux piliers dans l'axe longitudinal, et le cloître, tous deux édifiés au quinzième siècle. Naguère encore

l'aspect de ce cloître était lamentable : partagé entre plusieurs propriétaires, il servait de cellier, d'écurie, d'étable à porcs. Grâce à l'initiative et au zèle de M. le curé d'Ambronay, qui sut trouver de précieux concours, les galeries, ajourées comme une dentelle, ont été dégagées et rétablies intégralement dans leur splendeur primitive. Ce cloître, surmonté d'un promenoir couvert, compte maintenant parmi les plus riches joyaux de notre patrimoine d'art national (fig. 175).

Les Vitraux. — Ce qui reste de l'ancienne vitrerie de l'église comprend : 1° dans l'abside, une fenêtre centrale composée de trois lancettes, et deux baies latérales, l'une et l'autre à deux lancettes ; 2° une fenêtre à deux baies dans la chapelle du collatéral de gauche, qui renferme le tombeau de l'abbé Jacques de Malvoisin.

Chœur : Fenêtre centrale (fig. 176). — La baie du milieu contient une Crucifixion, dominant toute la verrière, et qui s'enlève sur un superbe damas d'un rouge éclatant ; au pied de la croix est représentée la Pâmoison de la Vierge. Au-dessous, une Annonciation. Dans les baies latérales, deux évêques mitrés et portant la crosse sont debout sous de hautes architectures à clochetons multiples :

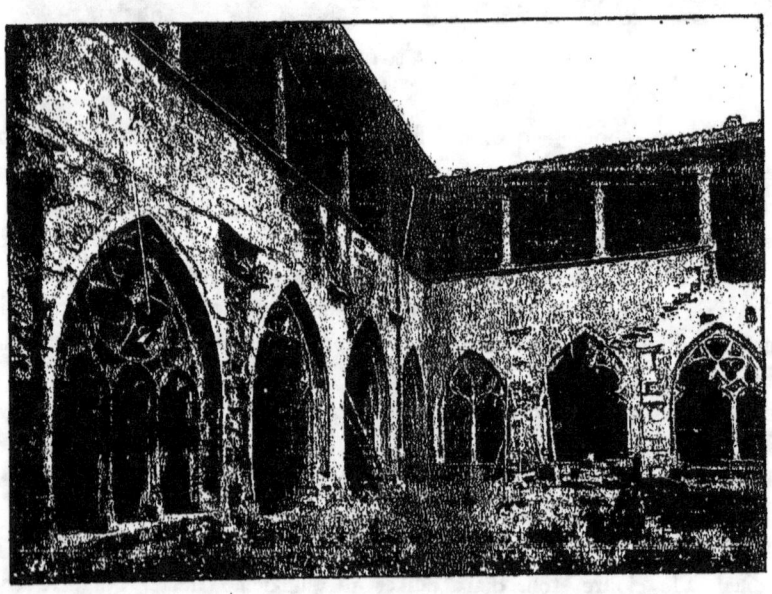

Fig. 175. — Cloître de l'abbaye d'Ambronay pendant sa restauration
(xv⁰ siècle.)

il nous est impossible de les identifier, leurs noms ayant complètement disparu.

Dans le soubassement, au centre, un personnage mitré, revêtu d'un ample manteau rouge, est agenouillé devant un prie-Dieu recouvert d'une draperie

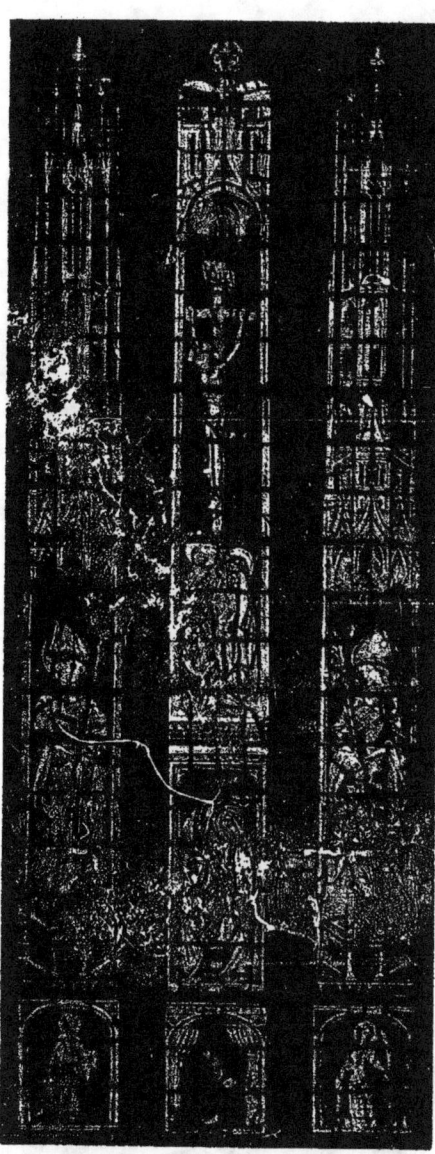

Fig. 176. — Vitrail central du chœur.

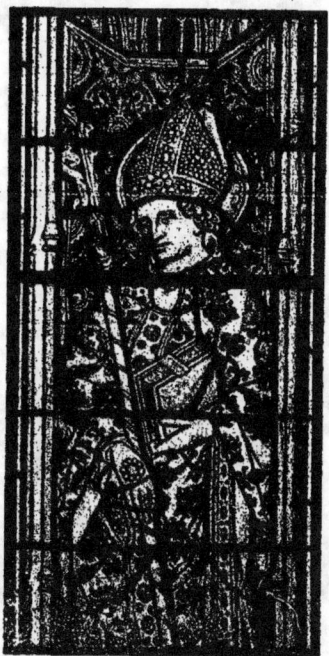

Fig. 177. — Évêque de la fenêtre centrale
(Détail.)

écarlate; en face de lui, un dextrochère, tenant un cierge allumé, sort d'une draperie en forme de rideau. Il s'agit là évidemment du donateur des vitraux, l'abbé Jacques de Malvoisin, car on lit sur la frise qui surmonte le sujet : Jacobus Malivicini en caractères

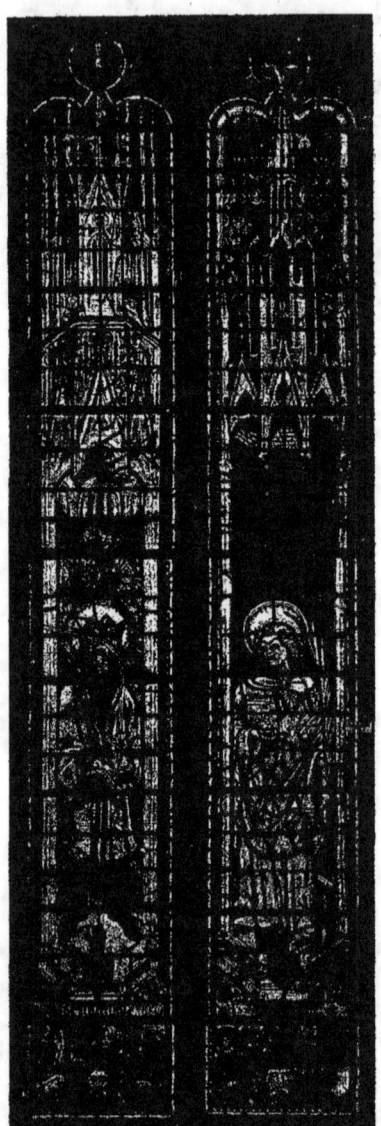

Fig. 178. — Vitrail latéral du chœur
(Côté gauche.)

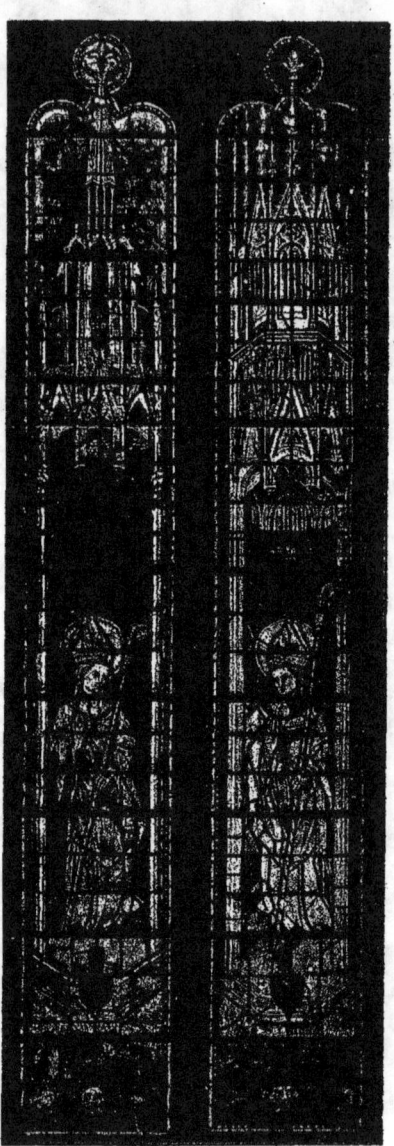

Fig. 179. — Vitrail latéral du chœur
(Côté droit.)

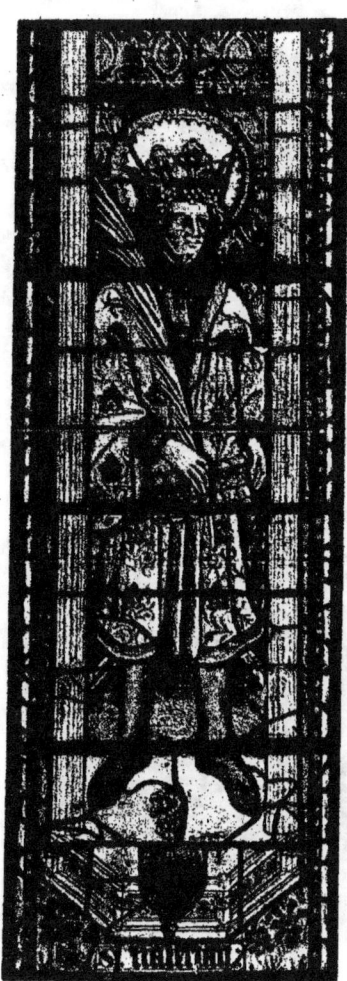

Fig. 180. — Saint Valérien

gothiques. Lors d'une restauration au cours du dix-neuvième siècle, le peintre-verrier, ne s'étant même pas donné la peine d'identifier le personnage, estropia l'inscription en croyant lire 𝔐𝔞𝔩𝔳𝔫𝔞𝔪 (!), nom qu'il traça sur une pièce restaurée. — A gauche de Jacques de Malvoisin, son patron, saint Jacques, figure refaite lors de la dernière restauration ; et, à sa droite, sainte Catherine d'Alexandrie tenant la roue, l'épée de son supplice et la palme du martyre. Cette sainte, que nous retrouvons sur un autre vitrail, était probablement une patronne de l'abbaye.

Fenêtre de droite (fig. 179). — Dans chacune de ces deux baies un évêque en pied, revêtu d'une somptueuse chasuble damassée d'or et tenant la crosse, se détache en tonalité claire sur des fonds damassés bleu ou rouge. Les figures portent sur un soubassement formé de grands rinceaux peints en grisaille relevés de jaune à l'argent (fig. 183). La partie haute des verrières est occupée par de riches dais architecturaux.

Fenêtre de gauche (fig. 178). — La disposition est la même que dans la fenêtre précédente. Dans la lancette de droite, un diacre portant une palme et un livre, vêtu d'une dalmatique et d'une aube à superbes ramages relevés d'or; son nom est illisible. Dans la lancette de gauche, un seigneur couronné a une palme à la main ; il est vêtu d'une riche houppelande fleuronnée d'or. A la hauteur de la ceinture, il porte un assemblage bizarre de tuyaux courts, reliés les uns aux autres et ressemblant quelque peu à une flûte de Pan ! Sous ses pieds on lit (fig. 180) : 𝔖. 𝔙𝔞𝔩𝔢𝔯𝔦𝔞𝔫. Serait-ce saint Valérien, patricien romain et fiancé de sainte Cécile, martyrisé, lui aussi, à Rome lors de la persécution de l'empereur Alexandre-Sévère ?

Les ajours de ces trois fenêtres ne contiennent que de simples ornements.

Fenêtre de la chapelle de J. de Malvoisin. — Deux figures, sur fonds de draperies damassées, surmontées de riches architectures blanches rehaussées de jaune. A droite sainte Catherine et à gauche saint Jacques, patron du prieur de Malvoisin dont les armoiries figurent sur le soubassement (fig. 182).

Toutes les autres fenêtres de l'église ont perdu leurs vitraux primitifs, remplacés actuellement par une vitrerie en verre incolore. Aucun nom de verrier, aucune date ne figure sur ces verrières. Nous avons cependant trouvé, au cours de la restauration des vitraux, dans le soubassement de la verrière centrale, un écusson timbré d'un monogramme surmonté d'une croix à double croisillon, rappelant les marques si souvent adoptées, au quinzième et au seizième siècle, par des graveurs, des libraires, des artistes, des peintres-verriers et même par des marchands. Serait-ce la signature de l'auteur de nos verrières ? Mais cette marque, se trouvant encastrée au milieu de pièces disparates, rapportées dans le plus complet désordre, ne pouvait appartenir aux fenêtres du chœur où elle ne trouvait aucune place. Elle provenait vraisemblablement des baies du bas-côté nord, aujourd'hui disparues. Mais, si les auteurs en demeurent inconnus, il est possible de les dater assez approximativement en leur assignant la première moitié du quinzième siècle.

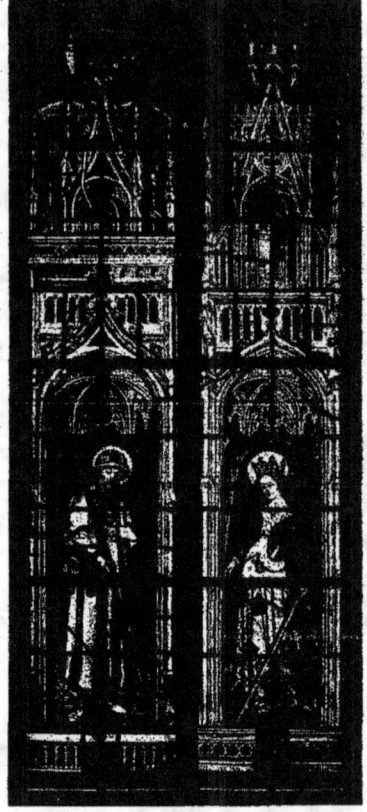

L. B. ph. et restaur.

Fig. 182. — Vitrail de la chapelle de Jacques de Malvoisin

L. B. del

Fig. 181. — Damas des tentures des vitraux d'Ambronay

Outre le caractère des personnages et des architectures qui correspond exactement à cette époque de l'art du vitrail en France, le soubassement de chaque figure est timbré de l'écu de l'abbé Jacques de Malvoisin : *d'or à la fasce ondée de gueules*, accompagnée de la crosse abbatiale en pal. Or, Jacques de Malvoisin fut prieur de l'abbaye d'Ambronay de 1425 à 1437. En admettant que les vitraux aient été exécutés après sa mort, en souvenir de ses libéralités et de son administration, ils ne sauraient être de beaucoup postérieurs.

Non seulement ces verrières ont eu à subir de graves dommages des intempéries mais les restaurations maladroites dont elles ont été victimes ont achevé leur mutilation. Malgré tout, leur effet est encore des plus brillants et d'une parfaite harmonie qui résulte de la teinte nacrée ajoutée par le temps à la dominante blanche des architectures et des vêtements, relevée par des applications de jaune à l'argent et par des notes rouges, pourpres et bleues, distribuées à propos dans les fonds d'architectures et de draperies. La restauration rationnelle et définitive qui s'imposait a été accomplie en 1907-1908, aux frais de l'État. Aujourd'hui les vitraux d'Ambronay ont retrouvé leur beauté et leur solidité premières, dignes de l'ancienne splendeur de l'abbaye.

Fig. 183. — Soubassement des verrières latérales du chœur

II

ÉGLISE DE CEYZÉRIAT

(ARRONDISSEMENT DE BOURG)

Fig. 184.
VITRAIL DE CEYZÉRIAT
(Musée de la Chambre de Commerce de Lyon.)

La petite église de Ceyzériat, à huit kilomètres de Bourg, et qui dépendait de l'abbaye d'Ambronay, ne doit être citée que pour mémoire à propos des vitraux que nous allons étudier. Ils garnissaient autrefois les fenêtres de l'abside du quinzième siècle; mais vers 1872, le Conseil de fabrique, sourd à toute observation, exigea leur enlèvement et les fit remplacer par des vitraux neufs qui, à défaut d'autre mérite, empêchent le vent et la pluie de pénétrer dans l'église. A cette époque, au lieu de conserver et de restaurer les verrières « gothiques », on trouvait plus simple de mettre à leur place des œuvres — et quelles œuvres ! — de fabrication moderne. Pour les vitraux de Ceyzériat, la plupart ont pu être sauvés de la destruction et figurent actuellement au Musée des Tissus de la Chambre de Commerce de Lyon. Une autre fenêtre, malheureusement incomplète, est conservée, à Lyon également, dans la collection de M. Louis Chatel.

Une des baies montre un saint portant un livre et s'appuyant sur une épée ; il est vêtu d'une cotte froncée de gros plis et serrée par une ceinture nouée. Il se détache sur un admirable fond rouge. L'architecture de la partie supérieure est particulièrement originale avec ses deux étages de prophètes tenant des banderoles et d'anges musiciens (fig. 184).

Dans les deux autres baies, d'une dimension moindre, saint Laurent, revêtu de la dalmatique, son gril à la main, présente le donateur en costume de religieux et agenouillé. En face, un saint vêtu d'une longue houppelande damassée ; il tient un livre de la main droite et un gril de la gauche à,

ses pieds est couché un dragon vert. De sobres mais élégantes architectures blanc et or se détachent sur des fonds bleu et rouge (fig. 185 et 186). Les deux autres figures conservées dans une collection particulière sont plus aisées à identifier : d'une part, saint Jean-Baptiste portant l'Agneau sur un livre ; sa tête est moderne ; de l'autre, saint Denis, en costume épiscopal, tient sa tête mitrée dans ses mains ; à ses pieds est un donateur paraissant être le même que celui du vitrail de saint Fig. 187. Laurent. Quel est ce donateur dont on distingue le blason, répété sur les pendentifs de l'architecture qui surmonte la figure de saint Laurent ? Ces armes de....., au croissant d'or, accompagné de 6 étoiles à 6 rais de même, 3 en chef, 3 en pointe, n'ont pu être identifiées.

Si regrettable qu'il soit de voir ces différentes verrières transportées loin de l'église qu'elles ornaient primitivement, au moins leur situation présente nous rassure-t-elle sur leur conservation.

Fig. 185. — Vitrail de Ceyzériat (xv⁵ siècle.)
(Musée de la Chambre de Commerce de Lyon.)

Fig. 188. — Le donateur des vitraux

Fig. 186. — Vitrail de Ceyzériat xv⁵ siècle.)
(Musée de la Chambre de Commerce de Lyon.)

III

NOTRE-DAME DE BOURG

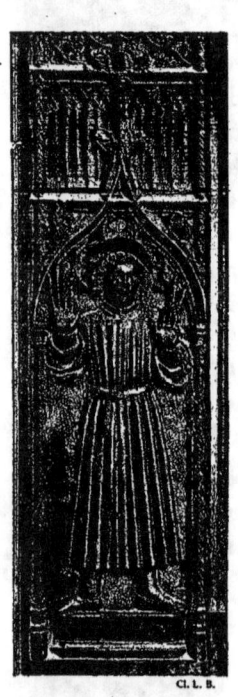

Fig. 189. — Saint Crépin
(Stalles de Notre-Dame de Bourg.)

Le seul à retenir des monuments de Bourg, en dehors de l'église de Brou qui accapare tous les visiteurs, est l'église Notre-Dame, dont la façade, de style Renaissance, surmontée d'un haut clocher, tranche malheureusement avec le caractère général de l'édifice. Notre-Dame est un très beau monument, construit dans la première moitié du seizième siècle, comprenant une nef élancée et deux bas-côtés sur lesquels s'ouvrent les chapelles latérales. Dépourvue de transept, elle est terminée par une vaste abside pentagonale percée de cinq immenses baies dont les deux extrêmes sont aveugles. Les très belles boiseries du chœur, exécutées dans le premier tiers du seizième siècle, mais avec la tradition gothique très accentuée (fig. 189), et probablement par un habile huchier de Bourg, Pierre Terrasson, méritent de fixer l'attention. Par le caractère robuste, quelque peu rude, des personnages sculptés aux dorsaux, on peut les rapprocher de celles des églises de Saint-Claude (Jura), de Saint-Jean-de-Maurienne (Savoie), et même d'Aoste en Piémont, qui sembleraient avoir une commune origine.

Les trois fenêtres centrales possédaient de très belles verrières qui devaient dater des premières années du seizième siècle. Lorsque, en 1507, mourut Jean de Loriol, évêque de Nice, qui faisait rééditer à ses frais le chœur de la vieille église Notre-Dame, la construction entreprise était presque achevée. A partir de cette date, pour des raisons multiples, les travaux traînèrent et finirent par s'interrompre pendant plusieurs années, lorsque la mauvaise qualité des matériaux causa, en 1514, l'écroulement d'une partie de la toiture. Ce fut, néanmoins, dans Notre-Dame que Laurent de Gorrevod, le premier et unique évêque de Bourg, put dire sa première

Fig. 190. — Vitrail du chœur de Notre-Dame de Bourg
(Fragment, xvi⁰ siècle.)

messe épiscopale, le jour de la Toussaint 1515. Les vitraux étaient donc en place, selon toute probabilité. Ces verrières de plus de 10 mètres de hauteur se détériorèrent peu à peu, et les déplorables restaurations qu'elles subirent dans le courant du siècle dernier ne firent que concourir à leur ruine. On essaya de réunir les panneaux les mieux conservés dans la partie supérieure des baies, mais sans grand succès, et, en 1873, une réfection totale, exécutée par E. Oudinot, fit disparaître les derniers débris qui furent relégués dans les greniers de la cure.

Sur les indications du D⁰ Nodet, qui voulut bien nous les signaler, nous ne pûmes malheureusement que constater l'effroyable dégât, car aujourd'hui toute restauration paraît impossible.

Ces vitraux étaient consacrés à la vie de la Vierge Marie ; et les fragments

Fig. 191. — Vitrail du chœur de Notre-Dame de Bourg.
(Fragment, xvi⁰ siècle.)

de la Nativité, du départ des Mages pour Bethléem et de la Circoncision (fig. 190, 191, 194), que nous avons pu reproduire, ne sauraient donner qu'une faible idée de l'ensemble disparu.

*
* *

Dans le collatéral nord s'ouvre la chapelle de l'ancienne Confrérie des cordonniers, sous le patronage des saints Crépin et Crépinien, édifiée entre 1520 et 1524[1]. La fenêtre à trois baies, surmontée d'une série d'ajours, conserve encore un beau vitrail du seizième siècle retraçant les principaux faits de la vie des deux saints martyrs (fig. 192) ; il fut exécuté aux frais de la Confrérie, ainsi que nous l'apprend une inscription, malheureusement incomplète de sa date, au bas du vitrail :

<div style="text-align: center;">
A la louange de Dieu créateur et de sa glorieuse

Mère et aux glorieux martyrs Sainct Crespin et Crespinien

Ont fait faire cette verrière et effigie les confrères

Des dis martyrs l'an Mil V^e Anno Domini.
</div>

Les huit sujets retracent les divers supplices infligés aux deux saints par le préfet des Gaules, Rictiovare, fidèle exécuteur des ordres de Maximien Hercule, l'an 285.

Les deux frères Crépin et Crépinien, venus de Rome, dirigeaient la communauté chrétienne à Soissons, où ils vivaient du métier de cordonniers. Mais Maximien Hercule, qui vint en Gaule après le massacre de la légion thébéenne, s'arrêta à Soissons : les deux frères furent découverts ; menacés des plus terribles supplices, ils refusèrent de renier la foi du Christ et furent livrés par Maximien au préfet Rictiovare. L'ordre logique des faits n'étant pas suivi régulièrement dans le vitrail, nous avons dû les numéroter sur la reproduction.

I. Après avoir donné l'ordre d'attacher les deux saints au gibet, Rictiovare leur fait rompre les jambes à coups de bâton. — II. Le supplice ne fait que redoubler leur constance, alors ils sont attachés à des colonnes et les bourreaux leur enfoncent sous les ongles des poinçons de cordonnier (fig. 193). — III. Rictiovare leur

[1] Cette confrérie était très populaire à Bourg et paraît avoir enrichi tout particulièrement la chapelle qu'elle possédait à Notre-Dame. On a retrouvé, il y a quelques années, un groupe de pierre polychromée représentant saint Crépin travaillant dans son échope et cherchant à convertir Crépinien qui vient de lui apporter des chaussures à réparer. Cette sculpture est conservée dans la sacristie, ainsi que divers tableaux anciens et un beau Christ d'ivoire. Saint Crépin, en pourpoint serré à la taille et les poinçons enfoncés sous les ongles des mains, figure également (fig. 189) dans les dorsaux des stalles du chœur.

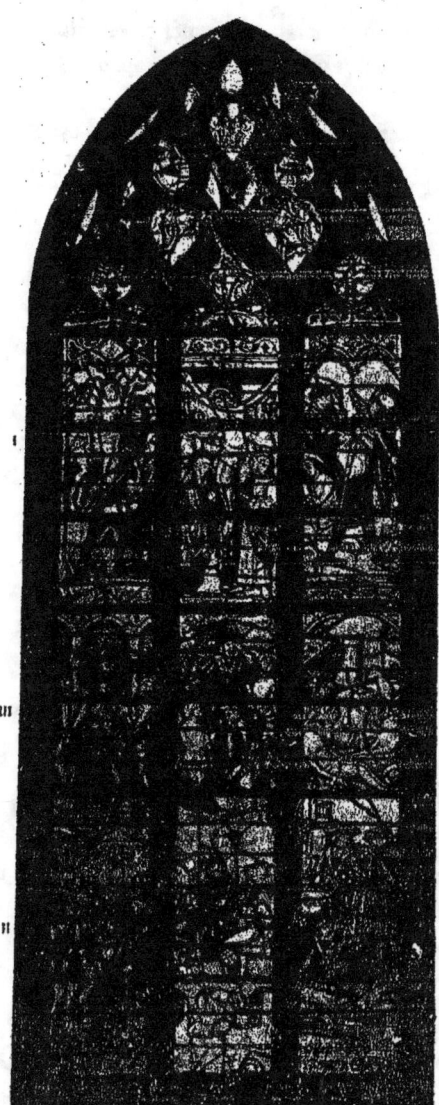

Fig. 193. — Vitrail des saints Crépin et Crépinien a Notre-Dame de Bourg (xvi° siècle.)

fait enlever de longues lanières de peau, sans arriver à leur arracher un cri de douleur.

IV. Il les fait précipiter dans l'Aisne du haut d'un pont, une meule de moulin attachée au cou. Un bourreau cherche en vain à les submerger à l'aide d'une longue perche ; mais, les meules s'étant détachées, les deux martyrs peuvent à la nage regagner la rive opposée.

V. Ramenés entre les mains de leur persécuteur, Crépin et Crépinien sont plongés dans des cuves de poix et d'huile bouillante, sans en ressentir la moindre souffrance. — VI. Une goutte du liquide brûlant saute dans l'œil de Rictiovare qui, fou de douleur et de rage, se précipite lui-même dans le feu et y périt. — VII. Enfin, sur l'ordre de Maximien Hercule, les martyrs ont la tête tranchée. — VIII. Leurs corps sont jetés à la voirie pour être dévorés par les chiens et les animaux carnassiers. Mais, par un dernier prodige, les animaux les respectent et les préservent de toute atteinte. Cette scène est l'une des plus pittoresques et des mieux composées. Le neuvième sujet, au sommet de la baie centrale, représente le Calvaire avec la Vierge et saint Jean. Des anges recueillent le sang du Christ dans des calices. Dans l'ajour supérieur, deux anges emportent au ciel les âmes des deux martyrs sous la forme de petites figures nues.

Enfin, au centre de l'architecture qui surmonte la lancette de gauche, on distingue une sorte de monogramme dont nous donnons la reproduction, et qui pourrait être celui de l'auteur du vitrail [1].

On peut constater dans les sujets de cette *Hystoire* de notables différences avec ceux de la *Légende dorée* qui était le guide ordinaire des imagiers, peintres et sculpteurs. Comme le fait observer si judicieusement M. Mâle [2], la plupart des vitraux légendaires ont été inspirés par des *Mystères*. Il est donc fort possible que ce vitrail ne soit que la traduction de quelqu'une de ces représentations dramatiques organisées par des confréries soit à Bourg, soit même à Lyon, comme il en a été conservé un texte à la Bibliothèque Nationale, publié en 1836 par Dessalles et Chabaille [3].

Si la date de l'inscription du vitrail est brisée en partie, nous pouvons cependant en fixer l'exécution à la même époque que ceux de Brou qui étaient achevés en 1530. Il est, en effet, aisé de constater entre ce vitrail et ceux de la célèbre église de Marguerite d'Autriche, principalement avec celui de la *Chaste Suzanne*, des détails de costume, d'ajustement, d'ornementation, de damas dans les fonds d'une similitude qui ne

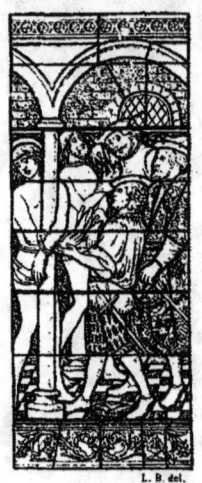

Fig. 193.
Supplice des saints
Crépin et Crépinien

[1] M. le D^r Nodet, de Bourg, propose une autre interprétation : « La présence d'un tel insigne exprime ordinairement la prise de possession d'une chapelle par une famille, et, dans les délibérations du Conseil de Ville, il est souvent rappelé que les familles qui veulent mettre leurs armes ou leur marque sur les chapelles doivent contribuer à l'achèvement de l'église. La présence de ce monogramme sur un vitrail de corporation ne s'expliquerait pas si les registres municipaux (*Registre municipal*, 11 juin 1515) ne nous apprenaient qu'un bourgeois de Bourg, G. Collin, avait fait un legs important aux recteurs de la Confrérie de Saint-Crépin et Saint-Crépinien. La reconnaissance des confrères leur fit, sans doute, inscrire le monogramme de leur bienfaiteur dans la chapelle qu'il avait contribué à édifier et dans laquelle il avait voulu être enseveli. »

[2] Emile Mâle, *l'Art religieux de la fin du Moyen Age en France*, t. II, p. 188.

[3]
Le Messagier
Il les fist despouiller tous nus,
Et pendre hault par les esselles,
Par bras, par jambes, par mammelles ;
De verges batre et ferir
Les fist ; mais oncques convertir
Ne se voudreat à nostre loy ;
Puis leur fist mettre en chacun boy
Alesnes ; mais compte n'en firent.....
Pris après, pour les mettre affin,
Si leur fist meulles de moulin
Mettre à leurs cols, à lye chière
Les fist jetter en la rivière,
Qui estait gelée forment ;
Mais com ce fust enchantement,
Devint chaude comme eaue de baing,
Et en issirent hors tout sain ;
De deuil qu'en ont Mictiovaire
Leur fit un aultre tourment faire ;
Car en une fournaise ardant,
En huille et en plomb boullant
Les fit mettre par grand ayr.....

saurait être fortuite. La coloration est des plus brillantes et le dessin très correct dans un grand nombre de figures. Malheureusement, l'état de conservation est loin d'être satisfaisant et réclame une prompte restauration.

Les fenêtres des chapelles méridionales contiennent encore, dans les ajours, quelques fragments de leurs vitraux.

Deuxième chapelle à partir du chœur. — Le Crucifiement et des anges musiciens. Au-dessus, des anges thuriféraires. Le fenestrage, Renaissance, est daté de 1542.

Troisième chapelle. — Dans le lobe supérieur, les armoiries du titulaire de la chapelle ou du donateur du vitrail : *d'or au lion rampant de gueules* avec lambrequins et une hure de sanglier en cimier. Au sommet, les trois lancettes des couronnements d'architecture Renaissance.

Quatrième chapelle. — Les trois ajours renferment l'*Annonciation* et, au sommet, Dieu le Père, bénissant et tenant le globe du monde. Des architectures Renaissance occupent les trois têtes de lancettes.

Fig. 194. — Vitrail du chœur de Notre-Dame de Bourg
(Fragment, xvi⁰ siècle.)

Fig. 193. — Vue générale de l'église de Brou

IV

ÉGLISE DE BROU

Peu de monuments en France jouissent d'une plus grande célébrité que l'église de Brou, sépulture princière érigée par l'infortunée Marguerite d'Autriche. Bien que ce charmant édifice ait été popularisé, dans son ensemble et ses détails, par la gravure et la photographie, par les « Guides » plus ou moins sommaires et exacts et même par une monographie, c'est une bonne fortune pour nous de pouvoir le comprendre dans notre cadre et de l'étudier à notre tour. Notre excellent ami, le D᾿ Nodet, de Bourg, dont le nom s'attache à toutes les recherches historiques et iconographiques concernant Brou, l'a déjà décrit et commenté par des travaux aussi savants qu'originaux. Il lui revenait donc d'écrire ce chapitre : il a bien voulu accéder à notre demande, nous laissant ainsi plus de loisirs pour la tâche, déjà lourde, d'une abondante et scrupuleuse documentation illustrée.

L'ÉGLISE de Brou, à l'extrémité d'un des faubourgs de Bourg-en-Bresse, fut bâtie de 1513 à 1533 par Marguerite d'Autriche, fille de l'empereur Maximilien, veuve de Philibert le Beau, duc de Savoie. Pour accomplir un vœu de Marguerite de Bourbon, sa belle-mère, elle fonda, à la place de l'antique prieuré-cure de Brou, un couvent d'Augustins de Lombardie, dont la chapelle devait abriter son tombeau à côté de ceux de Philibert le Beau et de Marguerite de Bourbon.

FIG. 100. — SAINT PHILIPPE
Chapelle de la Vierge.

Le couvent fut commencé en 1506, alors qu'on s'occupait déjà du plan de la future église et de la maquette des tombeaux. Par l'intermédiaire de Jehan Lemaire, historiographe de Marguerite d'Autriche, Jehan Perreal et, à son instigation, le célèbre Michel Colombe, furent appelés à collaborer à l'œuvre, mais la vieillesse de l'un, la suffisance un peu brouillonne de l'autre, jointes à quelque cabale d'envieux, firent avorter complètement ces projets.

En octobre 1512, arrivait de Flandres, où résidait constamment la princesse, alors gouvernante des Pays-Bas, le maitre tailleur de pierres Loys van Boghem, qui dès la fin de l'hiver entreprenait les fondations de l'église de Brou, sur les plans qui lui avaient été remis et auxquels il avait au moins collaboré. Son rôle, tout d'abord limité à la maçonnerie de l'édifice, s'élargit très rapidement par la faveur croissante de Marguerite d'Autriche, enchantée de ses

Bibliographie : Le P. Raphaël de la Vierge Marie, *Description historique de la belle église et du couvent royal de Brou, tiré des Archives et des meilleurs historiens qui en ont écrit*, ms. app. à la Société d'Emulation de l'Ain, terminé entre 1711 et 1715. — Rousselet (R. P. Pacifique), *Histoire et description de l'église royale de Brou*, Paris, 1767. — L. Dupasquier, *Monographie de l'église de Brou*, in-fol., pl., 1842 ; introduction par Didron. — Jules Baux, *Histoire de l'église de Brou*, Lyon, 1854. — C.-J. Dufay, *l'Église de Brou et ses tombeaux*, Lyon, 1867. — C. Savy et Sarsay, *Anciens carrelages de l'église de Brou*, in-fol., pl., Lyon, 1867. — E.-L.-G. Charvet, *les Édifices de Brou à Bourg-en-Bresse, depuis le seizième siècle jusqu'à nos jours*, Paris, 1897. — H. Perretant (l'abbé), *l'Église de Brou*, guide-express, Bourg, 7ᵉ édition, 1910.

services et de ses travaux, qu'elle surveillait très attentivement. Elle le chargea bientôt de toute l'entreprise (1515-1516) : charpentes, tombeaux, boiseries et verrières. Van Boghem redevenait un vrai *maître de l'œuvre* des belles périodes gothiques.

En 1516, sur la demande du maître flamand, M° Jehan de Bruxelles, autrement

Fig. 197. — Sainte Catherine
(Tombeau de Marguerite d'Autriche.)

Fig. 198. — Vertu a l'olifant
(Tombeau de Philibert le Beau.)

dit Jean de Room[1], fournissait en vraie grandeur les dessins des trois grands mausolées. Malgré la dénomination « à la moderne » des deux principaux tombeaux, la décoration est encore conçue dans l'esprit du pur gothique flamand tertiaire à son extrême fin. Les éléments décoratifs, ordinairement de fausse architecture, sont employés avec une rigueur de logique, qui devient de la subtilité un peu étroite, mais où abondent les motifs d'une exubérance pleine de souplesse et

[1] Victor Nodet, les Tombeaux de Brou (*Annales de la Société d'Emulation de l'Ain*, 1906).

de saveur, qui donne tant de charme à ces beaux marbres très doux, aux tons d'ivoire vieilli.

Les petites statues, qui devaient s'abriter dans toutes ces niches, d'un travail fou, furent immédiatement mises en œuvre dans un atelier très actif, où avaient été réunis des ouvriers d'origines bien différentes : à côté des mains bien françaises, qui ont donné, entre autres, à la sainte Madeleine du mausolée de Philibert le Beau son charme et sa retenue, nous trouvons un groupement flamand très homogène, auquel nous devons une bonne moitié des statuettes, en particulier celles du grand retable de la chapelle de la Vierge, la presque totalité des vertus du tombeau central et quelques autres statuettes, en particulier, ce beau saint Philippe de la chapelle des Sept-Joies (fig. 196), exécuté en 1520, cette charmante sainte Catherine à la figure un peu triste, qui porte à son cou un anneau, l'anneau de ses fiançailles mystiques sans doute (fig. 197). La reine incontestée de tout ce petit peuple est cette petite bourgeoise des Flandres, en robe de grande dame, qui porte un olifant brisé, pur chef-d'œuvre de bonhomie naïve et de gentillesse élégante (fig. 198).

Fig. 199. — Statuettes du tombeau de Marguerite de Bourbon.

Les grandes statues funéraires en marbre de Carrare furent exécutées plus tard, de 1526 à 1531, par Conrad Meït « le Flamand », originaire de Worms, entouré de son frère et de plusieurs ouvriers qui s'occupèrent particulièrement des angelots.

Pendant que s'achevait la statuaire, un maître ouvrier de Bourg, Pierre Berchod dit Terrasson, entreprenait les stalles magnifiques, sur des dessins d'origine flamande, avec une franchise et une rapidité de métier tout à fait remarquable (fig. 200 et 201) ;

ÉGLISE DE BROU — Pl. XXIII

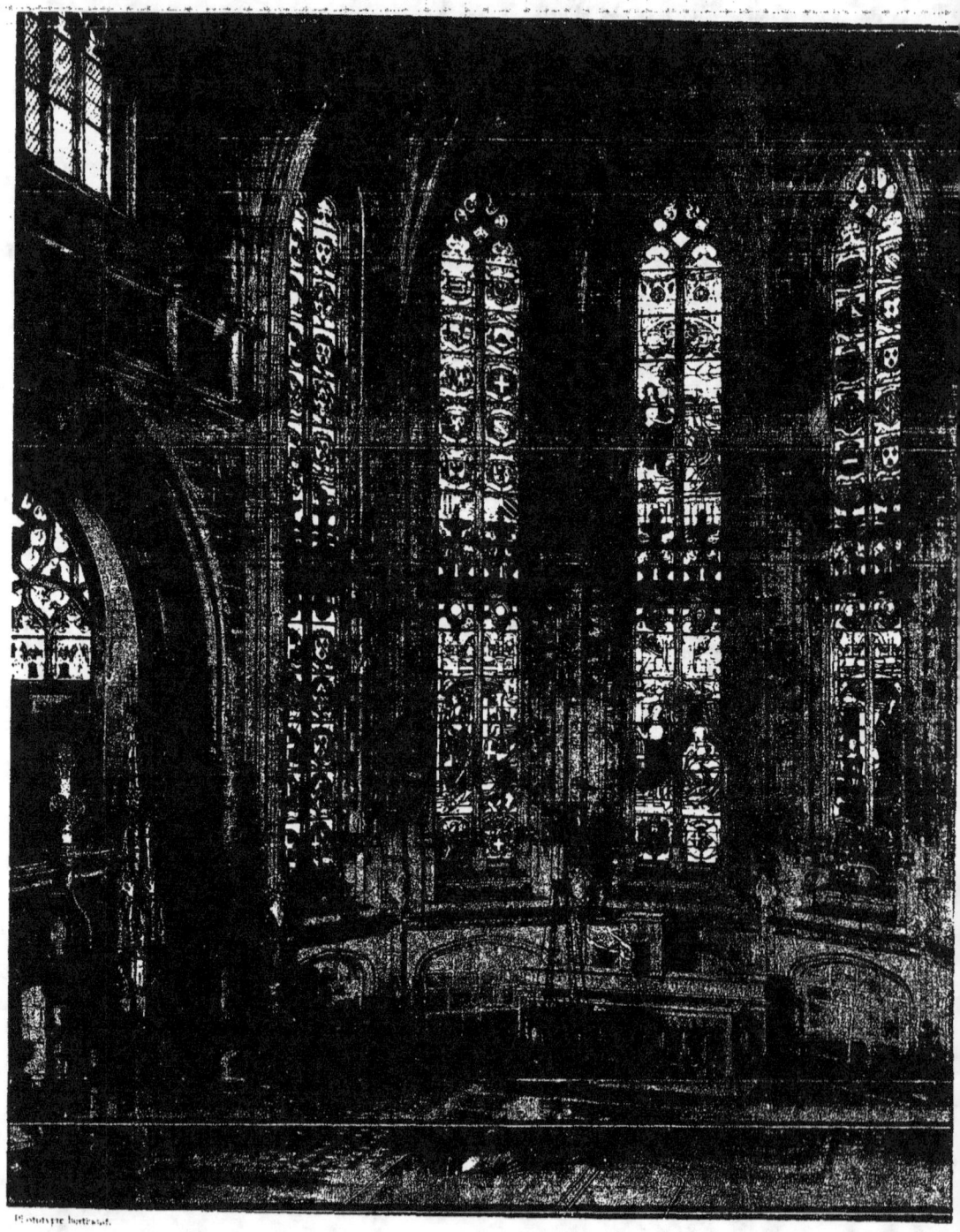

VUE GÉNÉRALE DU CHŒUR

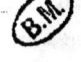

autour de lui travaillait un nombreux atelier d'ouvriers très divers, souvent assez frustes et fâcheusement impressionnés par l'italianisme malfaisant, mais parfois déjà séduits par la décoration de la Renaissance la plus délicate.

Fig. 200. — Les stalles

Autrefois, l'éclat des vitraux était soutenu par celui d'un somptueux pavement en carreaux émaillés, diaprés des plus vives couleurs, formé de branchages encadrant des figures de l'antiquité, des portraits de célébrités contemporaines et même des sujets de haute fantaisie (fig. 202). Ce chef-d'œuvre de l'art céramique

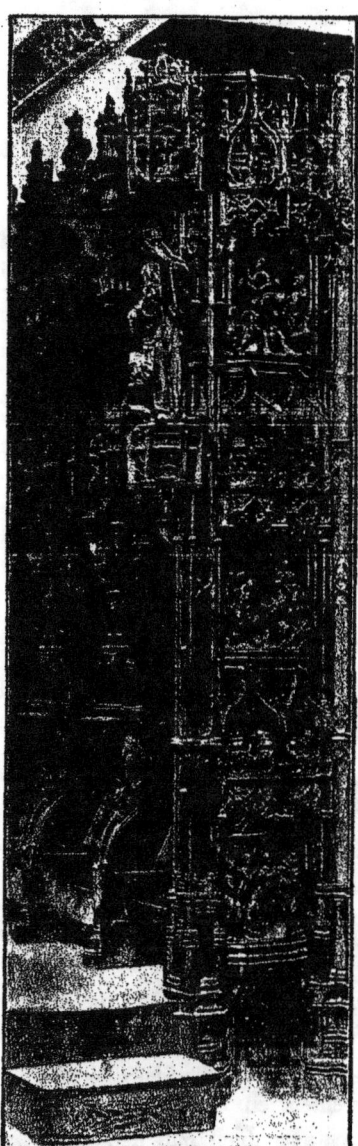

FIG. 201. — JOUÉE DES STALLES
(Côté gauche.)

recouvrait la totalité du chœur, de la chapelle de la Vierge, de celle de Gorrevod, de Notre-Dame des Sept-Douleurs et de l'Oratoire de Marguerite. Il peut être attribué à des artistes d'origine italienne, mais le style des figures et le caractère ornemental des branches d'arbre

FIG. 202. — RECONSTITUTION DU CARRELAGE DU CHŒUR

sont bien français. Il fut certainement exécuté sur place avec la terre rougeâtre des environs de Brou, probablement par des ouvriers établis à Lyon, en 1530, à la tête desquels se trouvait un nommé François de Canarin. Aujourd'hui, il n'en reste plus, dans l'église, que de rares fragments réunis le long des murs et du tombeau de Marguerite d'Autriche. En revanche, de nombreux carreaux, échappés à l'usure des pas des visiteurs, sont devenus la proie des brocanteurs et enrichissent les collections publiques et privées. On en retrouve notamment au Louvre, au Musée de Lyon, etc.

LES VITRAUX

L'œuvre des vitraux de Brou comprend les cinq hautes verrières du chevet, les trois grandes verrières des chapelles : celle de Madame Marguerite, archiduchesse d'Autriche, douairière de Savoie, la souveraine de Brou, celle de son

Sainte Marguerite. Vierge mère. Sainte Madeleine.
FIG. 203. — COURONNEMENT DU RETABLE DE LA CHAPELLE DE LA VIERGE

gouverneur de Bresse, Laurent de Gorrevod, et celle de son aumônier particulier, l'abbé Antoine de Montecuto, et enfin au-dessus de la galerie haute du transept sud, un vitrail moins important, l'histoire de la chaste Suzanne. Un vitrail symétrique, sur lequel il ne subsiste aucun renseignement, avait été placé au transept nord ; une malencontreuse grêle le détruisit totalement en 1539, quelques années après l'achèvement de Brou[1]. Ce malheur en évita un bien plus déplorable, en déterminant les religieux, qui avaient la garde des tombeaux, à réclamer la protection des autres par des grillages.

[1] J. Baux, *Recherches historiques et archéologiques sur l'église de Brou*, p. 243.

Ajoutons que le fenestrage qui surmonte le retable de la Vierge (fig. 203), possédait aussi sa verrière : le Christ ressuscité, entre saint Pierre, saint Augustin, saint Nicolas et d'autres saints. En 1812, on enleva ce vitrail pour le restaurer... et on le remplaça par des verres incolores. En 1884, on atténua l'effet lamentable de ce trou blanc par une série d'anges, sans grand caractère. Le ravissant concert d'angelots du remplage supérieur est heureusement demeuré intact.

L'ensemble des vitraux eut à subir deux restaurations principales, qui consistèrent surtout à consolider et même à refaire en partie la mise en plomb. Pour la première, entre 1785 et 1789, il fut dépensé 3.000 livres. La seconde, plus importante, nécessita la réfection d'un assez grand nombre de pièces d'ornementation, de draperie, et même quelques têtes. Elle fut exécutée, en 1884, avec une admirable maîtrise, par M. Hirsch, de Paris, sous la direction de M. Laisné, architecte des monuments historiques.

On peut diviser les vitraux de Brou en deux groupes : d'un côté, les vitraux propres à l'église, qui se rattachent étroitement à Marguerite d'Autriche, c'est-à-dire les vitraux du chevet et le vitrail de la chapelle des Sept-Joies, et, de l'autre, les vitraux des deux chapelles particulières, avec le vitrail de Suzanne. Alors que ces derniers échappent complètement à la documentation, les premiers ont un état civil assez complet et leur histoire est précise.

En 1525, l'église était fort avancée ; le chœur achevé, les ouvriers travaillaient à la grande nef, au-dessous du transept. Van Boghem profita d'un des deux voyages annuels qu'il faisait dans son pays pour s'occuper des verrières ; il demanda à un peintre de Bruxelles, dont nous ignorons malheureusement le nom, des cartons en vraie grandeur pour les vitraux du chœur et celui de la chapelle de Marguerite d'Autriche ; il les lui paya lui-même 24 livres, les encaissa soigneusement dans un grand coffre de bois et les expédia sur Brou avec 700 livres de *bon plomb*[1].

De retour en Bresse, il fit venir trois maîtres verriers, Jean Brachon, Jean Orquois et Antoine Noisin, qui réunirent « dans une maison près de Brou » un de ces ateliers volants, qui s'installaient où l'ouvrage les appelait. On trouve l'un d'eux, Antoine Noisin, à Lyon, en 1515 et en 1520, et c'est sans doute dans le milieu lyonnais, centre verrier important, que dut se recruter l'atelier de Brou.

Les travaux furent poussés avec la plus grande activité, comme d'ailleurs sur tous les autres chantiers : en 1527, la grande verrière centrale, « celle du milieu,

[1] Victor Nodet, « un Vitrail de l'église de Brou » (*Gaz. des Beaux-Arts*, 1ᵉʳ fév. 1906).

où Notre-Seigneur apparut à Notre-Dame, et l'autre, comme il apparut à Marie-Magdelaine », étaient achevées ainsi que leur voisine : « la deuxième verrière porte et y a saint Philibert, qu'il présente feu mon dit seigneur de Savoie ». On travaillait à la verrière symétrique, où sainte Marguerite devait présenter Madame. En 1528, cette verrière s'achevait et l'on mettait au feu les verres de la magnifique *Assomption de la Vierge* de la chapelle de la princesse. Un peintre de Bruxelles (était-ce encore le dessinateur anonyme des cartons ?) envoyait cette même année à Brou les dessins coloriés sur papier des blasons composant les grands vitraux héraldiques, quelques difficultés généalogiques ayant sans doute été soulevées : « Le dessus, dès le commencement où vont les armes, ne s'achèvera pas jusqu'à ce que Mᵉ Loys (van Boghem) ait parlé à ma dite dame, pour d'elle avoir son plaisir et vouloir, pour icelui accomplir[1]. »

De loin, Marguerite surveilla tout : maçonnerie, tombeaux et verrières, et son maître de l'œuvre ne faisait pas exécuter un détail important sans le soumettre à la princesse, qui exigeait que tous les plans fussent signés de sa main. Marguerite d'Autriche eut-elle une claire vision des chefs-d'œuvre qu'elle venait de parapher et qu'elle ne devait jamais voir ? En tout cas, elle ne dut pas ignorer que son dessinateur avait emprunté le plus important de sa composition à Albert Dürer, le maître très célèbre, dont les gravures se répandaient dans toute l'Europe.

FIG. 204. — VITRAUX HÉRALDIQUES DU CHŒUR

C'était quelques années après le voyage bien connu du maître aux Pays-Bas, où il avait trouvé auprès de Marguerite d'Autriche, à deux reprises, à Bruxelles

[1] 1527. « Reconnaissance des travaux de l'église », publiés par le marquis de Quinsonnas. *(Matériaux pour servir à l'histoire de Marguerite d'Autriche,* t. III, p. 382, Paris, 1860).

et à Malines, un accueil bienveillant. Toutefois, la gouvernante des Pays-Bas ne marqua pas un bien grand enthousiasme pour un portrait à l'huile de son neveu Charles, que Dürer avait peint pour elle, et qu'il lui avait donné avec quelques gravures. Le maître, qui espérait quelque cadeau en retour, revint les mains vides et consigna sa mauvaise humeur sur son carnet de voyage. Il ne sut jamais l'éloge très indirect que Madame devait faire de ses œuvres, en se faisant représenter par deux fois à genoux devant la reproduction de deux de ses gravures sur bois.

FIG. 205. — VITRAIL CENTRAL DU CHŒUR (bas).

VITRAUX DU CHŒUR. — Les vitraux du chevet du chœur, au nombre de cinq, s'élancent sur toute la hauteur de l'église. Ils sont coupés en deux par une décoration horizontale en pierre, creusée d'une gorge profonde, sur laquelle s'enlèvent des motifs extrêmement fréquents à Brou, les deux lettres P et M unies par un lacs d'amour. Quelques volutes de pierre avec des pinacles complètent cette décoration intermédiaire, qui, sans avoir la simplicité du haut des fenestrages, conserve plus de modération que les encadrements qui sont d'une richesse un peu exagérée.

Du haut en bas, sans interruption, court une double gorge, qui prend naissance dans des bases aux savantes pénétrations de moulures et sur lesquelles se détachent, littéralement creusés à jour dans la pierre, les symboles chers à Brou : la croix de saint André avec le briquet et ses trois pierres,

ou bien la palme accompagnée d'une touffe de marguerites des champs. On reste plus étonné que séduit par ce tour de force quatre cents fois répété, de réelle virtuosité, mais d'une insistance un peu monotone, et l'on passe.

Les vitraux sont là pour retenir et enchanter le regard : leur ensemble s'équilibre bien ; au centre, deux tableaux sont superposés, en haut l'Appa-

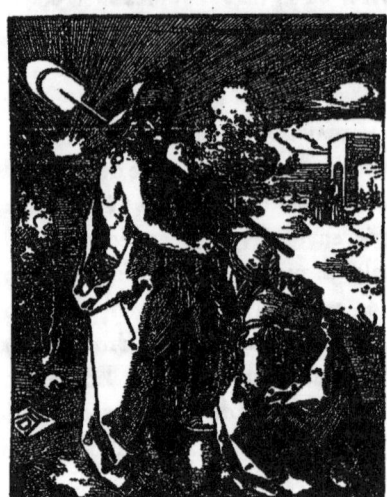

Fig. 206. — *Noli me tangere*.
(Gravure sur bois d'Albert Dürer.)

rition du Christ à la Madeleine, en bas la Visite du Seigneur à sa Mère après la Résurrection ; de chaque côté, dans les compartiments du bas, Philibert à gauche, Marguerite à droite s'agenouillent sous la protection de leurs patrons, tandis que les panneaux du haut et toute la longueur des deux derniers vitraux qui les encadrent présentent la suite ininterrompue des écussons de la généalogie des princes ; derrière Philibert, en rangée

Fig. 207. — Vitrail central du chœur
(Haut.)

verticale, les blasons des aïeux paternels et, parallèlement, ceux de ses aïeux maternels ; au-dessus de lui, les armes des provinces de ses États. Derrière et au-dessus de Marguerite, les longues et brillantes lignées paternelle et maternelle de l'archiduchesse, Empire à gauche, Bourgogne à droite (fig. 204).

Quelle carrière inépuisable pour le regard que la succession scintillante de ces écussons merveilleux, et quelle page d'histoire incomparable. Quatre siècles de la vie de l'Europe résumés par la magnificence d'une fille d'Empereur, duchesse de Savoie, en symboles héraldiques étincelants. Saint Louis, Robert de France, Philippe de Valois, le roy

Fig. 208. — Tête du Christ
Vitrail central bas.

Jehan, les Empereurs et leurs alliances, la noble lignée des Bourbons, la puissante Maison de Bourgogne, Flandres avec son lion de sable sur or, écus timbrés de couronnes de plus en plus fières, depuis le simple bandeau jusqu'à la couronne ducale et à la suprême couronne fermée de l'Empire, et l'histoire locale de la Maison de Savoie et de ses accroissements : Piémont, Chablais, Villars, Suze, Aoste, Gex, Faucigny, sans oublier les pays les plus lointains, Nice avec son aigle, au dessin superbe, et la Terre Sainte, aux quartiers de Jérusalem, Lusignan, Arménie et Chypre !

Quel intérêt de suivre pas à pas,

Fig. 209. — Tête de la Vierge
Vitrail central (bas).

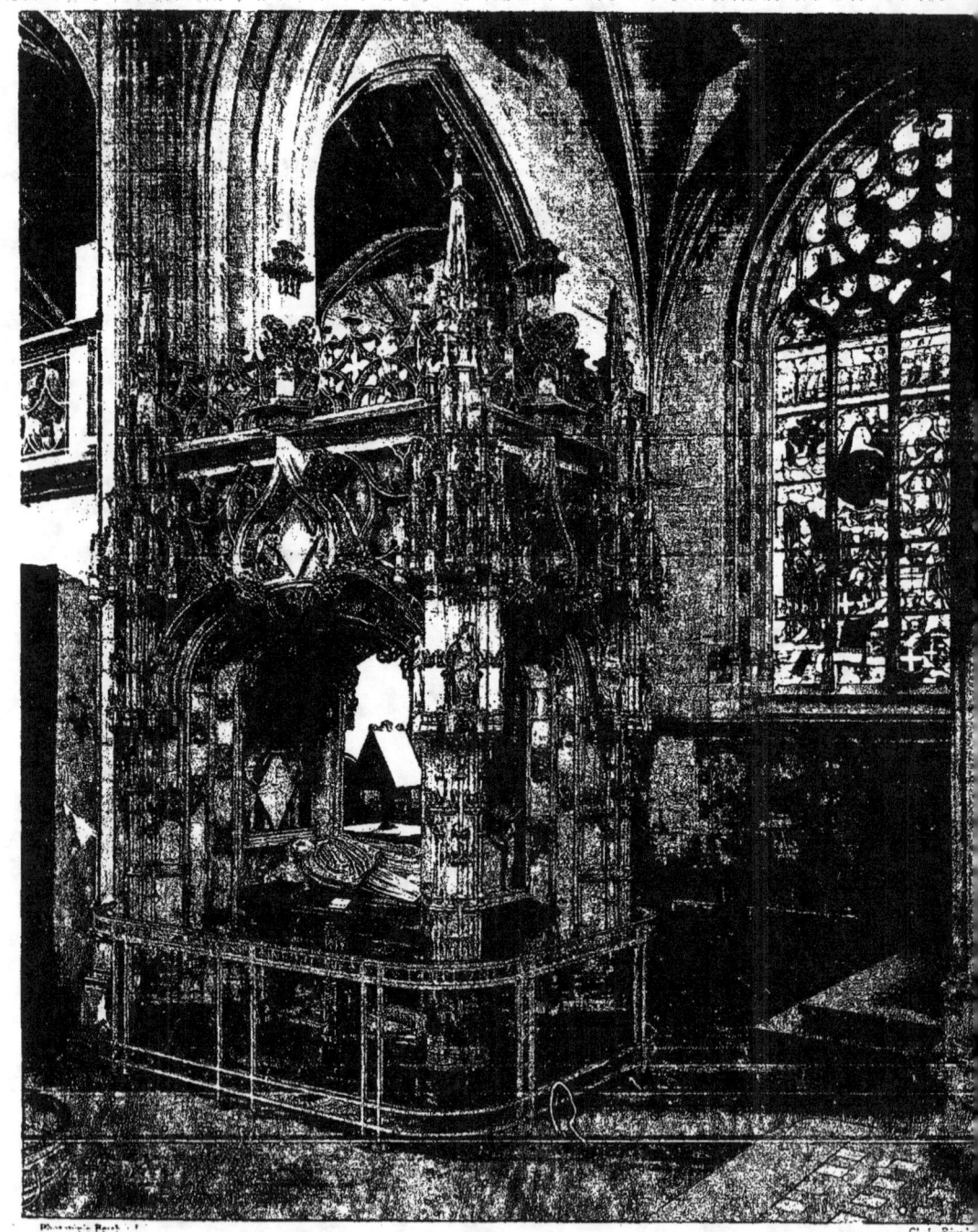

TOMBEAU ET CHAPELLE DE MARGUERITE D'AUTRICHE

ces écussons dont les couleurs profondes et si vives, étincelantes et veloutées, s'unissent, dans une harmonie d'une richesse inouïe, malgré le programme très étroit imposé aux verriers qui n'étaient pas maîtres de la juxtaposition des couleurs. Quelques fautes héraldiques furent faites, déjà en partie relevées par le père Rousselet; trois interpolations d'écussons sont dues aux restaurations ultérieures : ce sont détails infimes en face de la splendeur de l'œuvre si brillante dans les gris argentés aux panneaux des possessions de Savoie, si magnifique aux autres verrières, avec leurs tons opulents et chauds dans les beaux bleus de France, incrustés des lis d'or sertis sans appui ou barrés de la cotice des Bourbons, dans les rouges de Savoie, à la croix aux tons d'ivoire, dans les ocres brûlées de l'Empire avec le profil, puissant et fier, de l'aigle éployée, toute noire, sur laquelle l'écu d'Autriche pique un feu d'escarboucle.

Approchons de plus près et admirons l'énergie et la souplesse de ces menues arabesques si décoratives, dont les maîtres ont damassé la plupart des fonds blancs des écussons pour les rendre ou plus vibrants, ou plus chatoyants ;

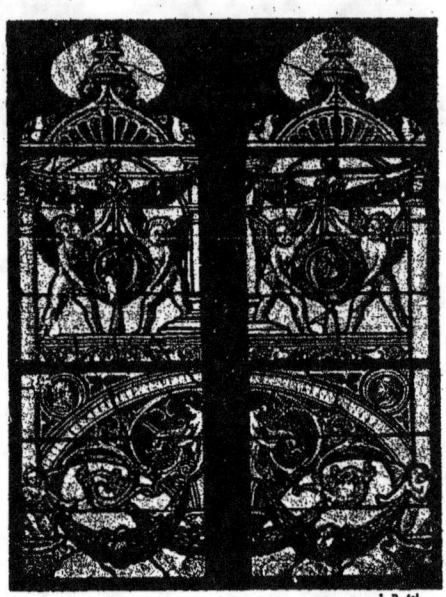

Fig. 210. — Couronnement architectural du vitrail central

et sur ces fonds merveilleux, quels fiers dessins héraldiques, créés par une tradition séculaire, d'un trait et d'une pointe à déconcerter l'effort personnel d'un Albert Dürer.

Le tableau inférieur du vitrail central (fig. 205), le Christ, l'oriflamme de la résurrection en main, apparaissant à sa Mère, souligné de la salutation : *Ave, Regina cœlorum, Ave, Domina angelorum*, rappelle, d'assez loin et en contre-partie, une gravure d'Albert Dürer ; la scène est paisible, bien équilibrée, décorative.

Le tableau supérieur, celui qui domine d'en haut (fig. 207), reproduit, très exactement cette fois, un bois célèbre du maître allemand (Bartsch 47), l'Apparition du Christ à Marie-Magdeleine (fig. 206). « Celle-ci croyant que c'était le jardinier lui dit : Seigneur, si c'est vous qui l'avez enlevé, dites-moi où vous l'avez placé et

Saint Philibert et Philibert le Beau.
Fig. 211. — Vitraux du chœur (côté gauche.)

j'irai le prendre. Jésus lui dit : Marie ! Elle se retourna et lui dit : Maître ! » La gravure de Dürer, avec son soleil qui se lève à l'horizon, est imprégnée d'une onction grave. Marie est affaissée par l'émotion, une main sur son vase de parfum, l'autre s'arrête en un geste timide devant Celui qui lui avait dit : « Ne me touche pas. » Le Christ, avec sa pelle de jardinier et son chapeau grossier, est noble et doux. Toute la scène est d'une intimité recueillie, qui devait s'évanouir dans la transposition que lui fit subir le peintre flamand, et, en effet, tout se transforme dans le sens décoratif et théâtral. Le Christ, qui a quitté ce vilain chapeau de paille, se retourne vers le public, assez gauchement d'ailleurs; Marie-Magdeleine, plus étonnée qu'émue, redresse sa taille lourde en un mouvement plus convenu, infiniment moins touchant ; son vase de parfum est d'orfèvrerie et ses vêtements sont très riches; sa robe, en drap d'or, recouvre ces pauvres semelles épaisses de la gravure sur bois, un de ces innombrables détails infimes, où éclate le génie d'Albert Dürer. Mais nos verriers n'avaient pas à renouveler tout ce que cet épisode pouvait contenir d'humain et de divin, ils voulaient décorer et ils ont décoré magnifiquement.

Très décoratives aussi sont les architectures fictives qui encadrent ces tableaux, un peu compliquées dans le bas peut-être, mais dignes de tous les éloges dans la partie supérieure, qui termine merveilleusement ce long vitrail (fig. 210) ; légères et bien pondérées, sans surcharge et sans vide, avec les jolis

motifs d'angelots et de médaillons (fig. 212) qui ne représentent malgré la tradition, aucun personnage historique, elles font honneur à la conception du maître flamand, qui a résolu avec le plus grand bonheur le problème délicat de la mise en œuvre de fenestrages si hauts et si étroits.

Du côté gauche, Philibert le Beau (fig. 211 et 214), en chevalier revêtu de la cotte héraldique, collier de l'Annonciade au cou, prie au devant d'un magnifique saint Philibert dont la chape d'or se trouve malheureusement mal mise en valeur par un fond incertain. Sur les gantelets de fer, courent les inscriptions : SANCTVS : FILLEBRTVS : ORA : PRO : NOBIS : AMENT : IE : et POST : TENEBRAS : SPERO : LVCEM : suivies de ces mots au sens obscur PVINA : PEVT AOVIRS. Dans le soubassement, un angelot aux cheveux en coup de vent fait pendant aux armes de Savoie (fig. 217) à la croix d'argent taillée à la molette dans le verre rouge, et tient l'inscription suivante : DIVVS . PHR̄TVS . DVX . SABAVDIE . HVIVS . NŌIS . II . MDIIII . QVARTO IDVS . SEPTĒBRIS . VITA . FVNCTVS . Philibert, divin duc de Savoie, 2ᵉ du nom, mort le 4ᵉ jour des ides de septembre 1504. Le terme DIVVS, d'une lecture certaine, est

FIG. 212. — VITRAUX DU CHŒUR
(Figure de fantaisie, d'après un calque de L. Dupasquier.

Marguerite d'Autriche et sainte Marguerite.
FIG. 213. — VITRAUX DU CHŒUR
(Côté droit.)

Fig. 214. — Tête de Philibert le Beau

Fig. 215. — Tête de Marguerite d'Autriche

étrange, même au début du seizième siècle ; peut-être doit-on y voir une coquille du transcripteur pour DNVS, c'est-à-dire Seigneur.

De l'autre côté (fig. 213 et 215), Marguerite, en robe de cérémonie, fourrée de martre, prie sous la protection de sa patronne, droite sur le dos de l'affreuse bête verdâtre, qui montre dans sa gueule un pan de son manteau.

Mais parlons des verriers ; leur tâche était ardue, ils avaient à faire chanter des couleurs en larges espaces monochromes : le ciel bleu, le paysage vert, la robe du Christ d'un rouge uniforme. Est-il besoin de dire à ceux qui ont vu Brou ce qu'ils ont su faire?

De grands accords plaqués de rouge sanglant, un peu larges, mais très vibrants, obtenus par l'emploi de savants dégradés résultant des différences d'épaisseur des verres, soutenus dans le panneau du haut par les harmonies douces des verts tendres, verts qui s'assombrissent dans les arbres et préparent les cobalt clairs du ciel et les bleus violents des nuages ombrés ; ces bleus servent de fond lointain à toute l'élégante décoration du haut, dont le blanc d'argent est piqué des accents plus aigus des médailles d'or et des guirlandes de feuillages et de fruits. Plus bas, la somptueuse robe de Marie-Magdeleine au nimbe vermillon clair, sa mince ceinture écarlate, qui

coupe l'étoffe damassée d'or de sa robe, amortie par le violet très fin du manteau aux plis abondants et souples. Dans le vitrail du bas, le manteau d'un bleu superbe de la Vierge en robe violet prune se détache sur le rouge de la courtine du lit traditionnel et équilibre le rouge violent du manteau du Christ.

Peut-être, pouvons-nous risquer une critique : le fond de damas, sur lequel se détachent les deux Marguerite, présente une série de couleurs un peu dissonantes, qui étonnent au milieu de tant d'accords si harmonieux.

FIG. 216. — ARMES DE L'EMPEREUR MAXIMILIEN
(Soubassement du vitrail central.)

Quant au reste, quelles couleurs inimitables ! Les verts atténués, paisibles, presque sans accent dans les prairies, riches et sombres dans les arbres, soyeux, d'une distinction fine et souple dans les rideaux du lit et surtout sur les prie-Dieu des princes ; les bleus, si profonds dans le haut, si paisibles sur la ligne intermédiaire, où ils séparent les deux étages des vitraux en reposant l'œil ; les draps d'or précieusement orfévrés, d'un éclat plus sourd dans la robe de la duchesse de Savoie, où scintillent le rubis d'un pendentif et le vermillon semé d'or des manches, plus éclatants sur la robe de sainte Marguerite, soutenus par le rouge du manteau et le violet des manches ; et tant de détails, tant d'harmonies subtiles, que la plume ne peut analyser.

FIG. 217. — ARMES DE SAVOIE
(Soubassement du vitrail de gauche.)

VITRAIL DE L'ASSOMPTION. — Le vitrail voisin, celui de la chapelle de Marguerite d'Autriche, la chapelle des Sept-Joies de la Vierge, partage l'histoire de ceux qui précèdent et en dépasse peut-être encore la spendeur (pl. I). Derrière les princes agenouillés sous la protection de leurs patrons (pl. XXV et XXVI), s'épanouit une scène féerique : l'Assomption de la Vierge, les disciples réunis autour du tombeau vide, et dans le ciel la Mère du Christ entre le Père et le Fils qui la couronnent (fig. 8). L'encadrement, de pure Renaissance, se compose de deux colonnes minces, qui soutiennent une large architrave, où court une frise célèbre, que

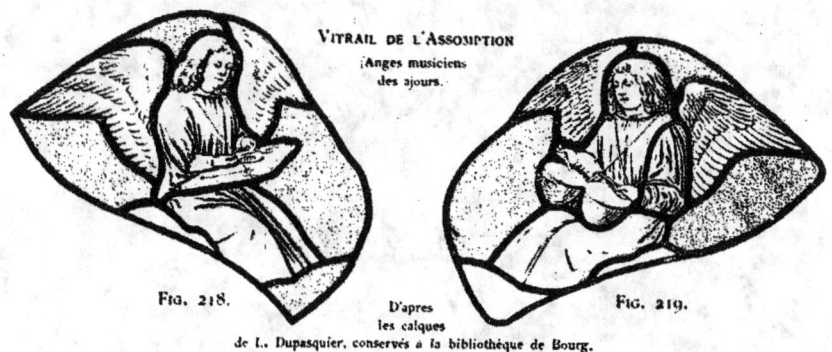

VITRAIL DE L'ASSOMPTION
Anges musiciens des ajours.

FIG. 218. FIG. 219.

D'après les calques de L. Dupasquier, conservés à la bibliothèque de Bourg.

Didron comparait aux Panathénées : le Christ traîné en triomphe par les quatre Evangélistes et les quatre Docteurs, que précèdent les hérauts de l'Ancienne Loi, et suivi par la multitude des saints du Nouveau Testament, et en haut, dans les ajours d'un fenestrage d'une complication touffue, la foule des angelots aux longues robes, sérieux et attentifs à suivre les cantiques qu'ils déroulent dans leurs mains ou à célébrer la gloire de la Sainte Vierge par leur musique toute céleste notée en plain-chant.

Albert Dürer a fourni à notre dessinateur flamand le thème de sa composition centrale. C'est un bois de la suite de la *Vie de la Vierge* (fig. 222), où le maître avait résumé, en 1510, un tableau fameux, perdu aujourd'hui, qu'il venait d'achever pour Jacob Heller et auquel il tenait plus qu'aux autres. La transposition sur le vitrail fut habile; le couronnement de la Vierge, traité en toute grandeur, devient le sujet principal; les Apôtres, en arrière-plan, n'intervenant que pour soutenir la composition, dont la pondération est parfaite. L'agrandissement de cette gravure d'Albert Dürer, aussi peu faite qu'il fût possible pour la grande décoration, montre de la part du

ÉGLISE DE BROU Pl. XXV

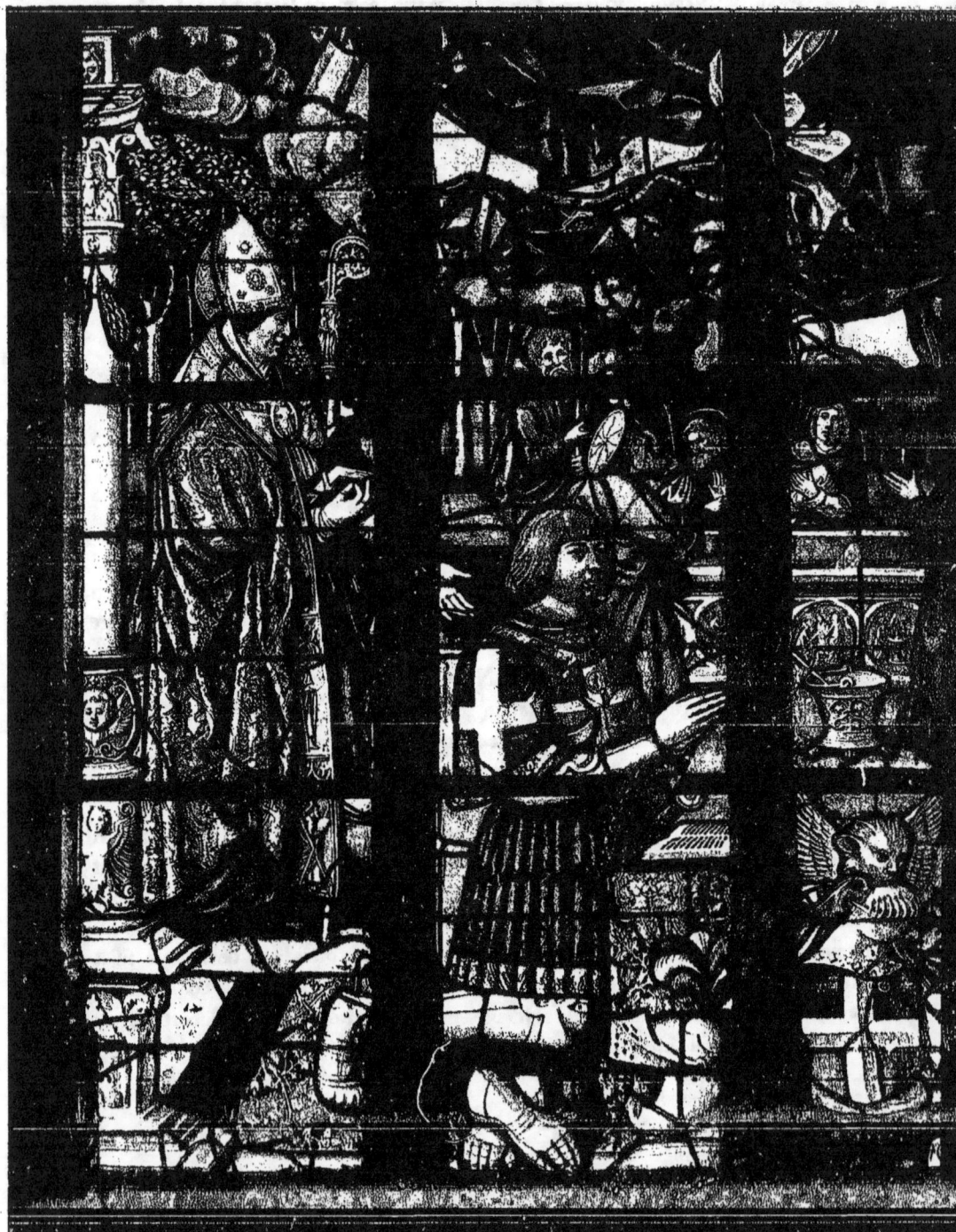

Saint Philibert — Philibert le Beau

dessinateur un sentiment très juste de l'art si périlleux du vitrail, traité en tableau transparent. Devons-nous lui reprocher d'avoir trahi son modèle, comme au chevet de l'église, et de l'avoir transposé plus que transcrit ? Pouvait-il ne pas le faire ? Conservons toute notre admiration pour le réalisme aigu, si vivant, du maître allemand, émouvant de pénétration et de candeur, mais souvenons-nous qu'une verrière est autre chose qu'un feuillet d'album et jouissons sans arrière-pensée de ce chef-d'œuvre, si bien préparé par notre Flamand et si prestigieusement exécuté par les verriers de France.

Fig. 220. — Tenture damassée
du vitrail de Marguerite d'Autriche

Fig. 221. — Damas
de la robe de sainte Marguerite

Ces mêmes remarques, nous ne les ferons pas pour la frise du haut, où il y a eu transcription de gravure, là aussi, mais transcription presque littérale. L'année même où Albert Dürer travaillait à son insu pour l'œuvre de prédilection de Madame Marguerite, Titien dessinait à Padoue, où il séjournait, une vaste composition qui devait orner sa chambre ; le dessin, reproduit par la gravure [1], devint très rapidement célèbre. Niccolo Boldrini, Andrea Andreani, et plus tard Théodore de Bry s'appliquèrent à en conserver l'allure majestueuse et puissante. Moins de vingt ans après sa conception, du vivant même de Titien, ce *Triomphe du Christ,* ou plus exactement ce *Triomphe de la Foi,* venait s'inscrire en camaïeu rehaussé d'or au fronton du *Triomphe de Marie,* dans la chapelle des Sept-Joies. Tout au long, une inscription en belles lettres latines complète l'instruction dogmatique de cette procession, qui résume les deux Testaments : TRIVMPHATOREM MORTIS CHRISTVM ETERNA PACE TERRIS RESTITVTA CELIQVE IANVA BONIS OMNIBVS ADAPERTA TANTI BENEFICII MEMORES DEDVCENTES DIVI CANVNT ANGELI.

[1] Paul Kristeller, « Tizian : il Trionfo della Fede » (*Graphische Gesellschaft,* Berlin, 1907).

Si la frise est de Titien, si le sujet central se rattache à Albert Dürer, le premier plan est bien l'œuvre exclusive du peintre de Bruxelles, et il a développé là une ligne d'un beau balancement, qui complète et achève le vitrail. A-t-il donné aux princes leurs physionomies, et pouvons-nous espérer avoir là, comme au chevet de l'église, deux portraits fidèles ? Philibert était mort depuis bien longtemps, et le peintre flamand dut copier un de ces tableaux, comme il en fut envoyé à Brou, pour exécuter les marbres ; la ressemblance ne peut être qu'assez lointaine ; il aurait pu en être autrement de Marguerite d'Autriche, et on a voulu voir là un document certain de l'iconographie de la célèbre princesse.

Les éléments de comparaison ne manquent pas. Le portrait exposé aux *Primitifs flamands*, à Bruges, en 1902, dont une réplique se trouve dans la collection van Ertborn au Musée d'Anvers, la miniature intéressante du manuscrit de la Bibliothèque Nationale (Français, 5616, folio 52), la très belle médaille de Jean Marende, et à Brou même les statues de Marguerite d'Autriche[1], surtout la statue inférieure, nous fixent très exactement sur la physionomie de la Gouvernante des Pays-Bas, où ses courtisans ne trouvaient guère

FIG. 222. — L'ASSOMPTION
(Gravure sur bois d'Albert Dürer.)

[1] La statuette, agenouillée auprès du tombeau de la Vierge dans le retable des Sept-Joies, représente Marguerite d'Autriche avec son costume habituel de veuve, sans caractère iconographique bien saillant.

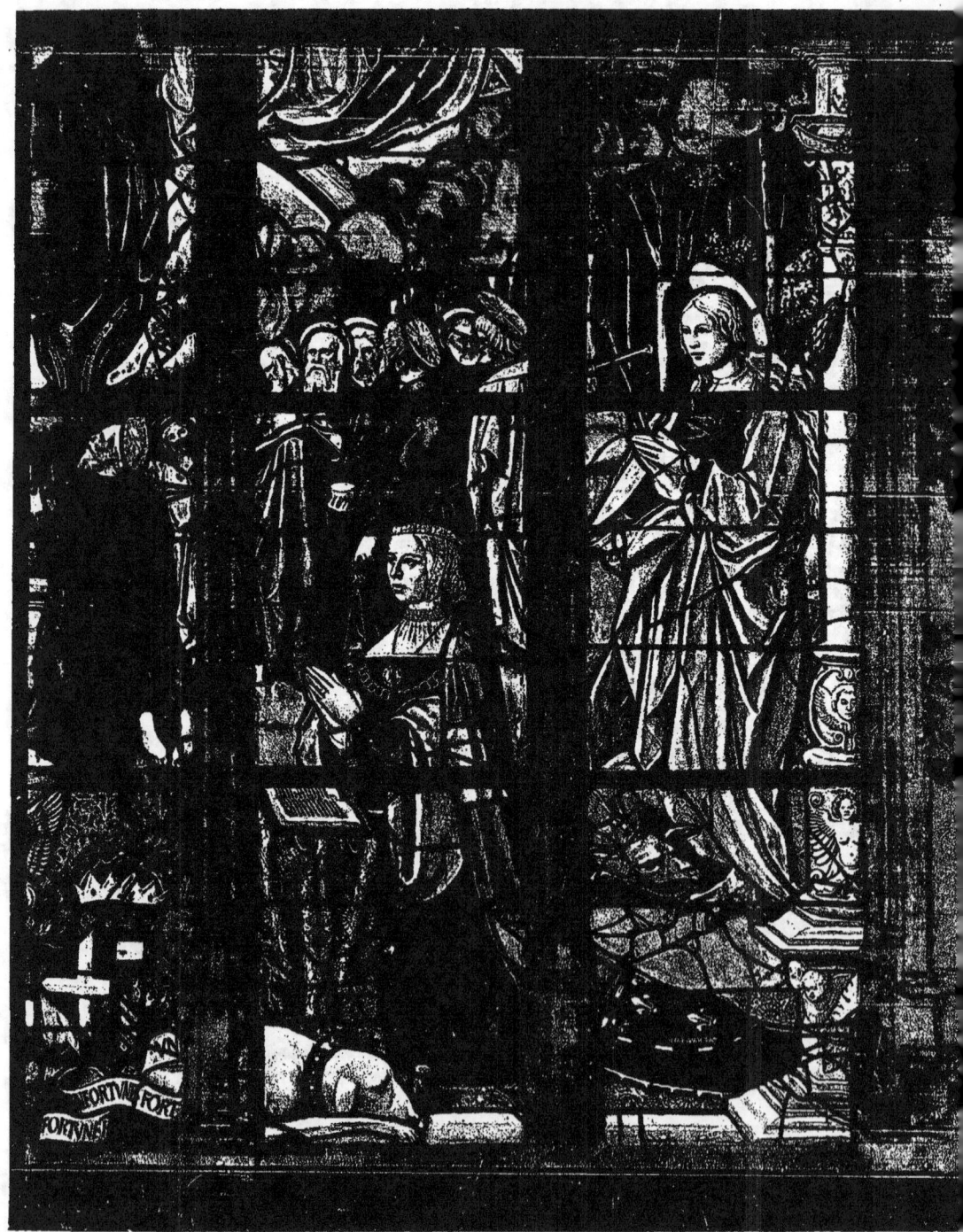

Marguerite d'Autriche. *Sainte Marguerite.*

DÉTAIL DU VITRAIL DE L'ASSOMPTION

Saint Philibert.
FIG. 223. — VITRAIL DE L'ASSOMPTION

à célébrer que les beaux cheveux d'or ondulés. Avec ses lèvres épaisses et sensuelles, son menton en avant, faisant pressentir le prognathisme bien connu de ses neveux, le nez gros, sans distinction, les joues un peu plates, les yeux à fleur de tête, sur ce visage d'Allemande volontaire se manifestait mal l'esprit profondément sérieux, pénétrant et énergique, fastueux sans frivolité, cultivé sans pédantisme, de la tante et de l'éducatrice de Charles-Quint, dont les traits n'étaient pourtant pas dénués de caractère.

Les verriers, qui travaillaient d'après un carton probablement ressemblant, mais qui n'avaient jamais vu la princesse, malgré toute leur science du dessin, dont ils nous donnent partout des preuves manifestes, étaient encore arrêtés par les difficultés techniques considérables de la peinture sur verre.

Fig. 224
Brocart du tapis du prie-Dieu
de Philibert le Beau

Au reste, pense-t-on vraiment à leur retenir ce grief, quand l'œil s'épanouit devant l'éclat ambré de cette verrière. A Brou, où flotte partout une blonde lumière, ce vitrail se dore encore plus magnifiquement. Malgré son orientation au nord, il s'éclaire perpétuellement des rayons d'un soleil irréel. Rouge et or, telles sont les dominantes de cette symphonie, coupée malheureusement de bleus un peu négligés, qui ne trouvent de profondeur que sur le manteau héraldique de Marguerite d'Autriche; mais quelles variations, quels accents dans tous les rouges si différents les uns des autres et si harmonieux entre eux: le timbre aigu du manteau du Christ sur un de ces fonds d'or que Rubens trouvera quelquefois; l'accord plus sourd, plus profond du velours cramoisi de la chape du Père Eternel, ou de la robe de la princesse; la finesse du rouge sang-de-bœuf de l'Apôtre au livre; le brillant du manteau de Marguerite, et çà et là quelques notes plus brèves de vermillon transparent, dans le nimbe de saint Philibert, sur le collier du lévrier, aux cols et aux ceintures des personnages, sans excepter, en certaines têtes d'anges ailées, des modulations rares, de ton amorti, de verres mal venus par un de ces caprices du feu qui ne se renouvellent pas.

Les draps d'or rivalisent et surpassent, s'il est possible, ceux des verrières du chevet; les prie-Dieu et les tapis (fig. 224), d'une richesse inouïe, s'effacent encore devant la somptuosité célèbre de la chape de saint Philibert (fig. 223), qui rayonne d'elle-même, à peine soutenue du violet évêque de la robe et du violet plus rouge du sudorium, détail liturgique bien flamand, qui pend à la crosse ciselée dans l'or. Les vitraux de Brou pourraient fournir un très beau chapitre à l'histoire de l'art du tissu au début du seizième siècle.

SAINT PHILIBERT

DÉTAIL DES VITRAUX DU CHŒUR

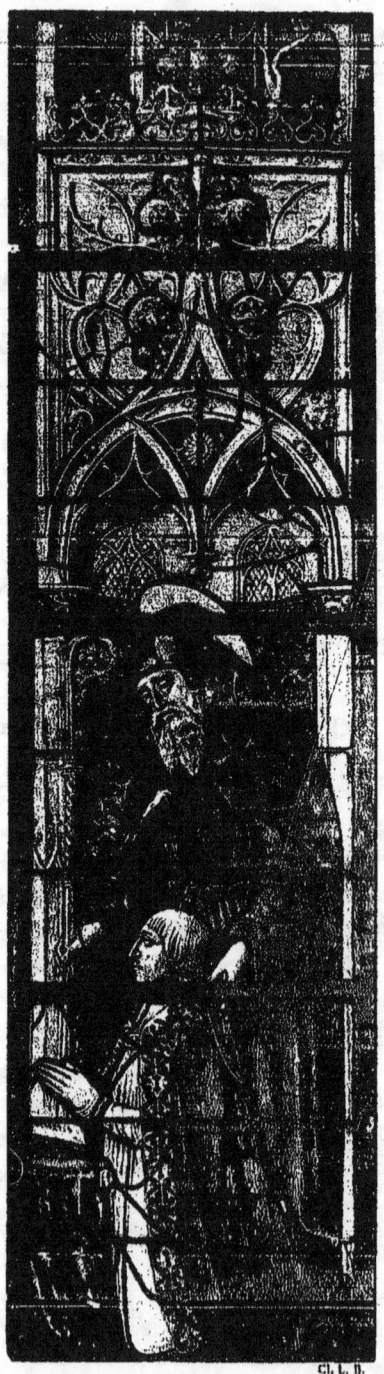

L'ABBÉ DE MONTECUTO ET SAINT ANTOINE

DÉTAIL DU VITRAIL DES PÈLERINS D'EMMAÜS

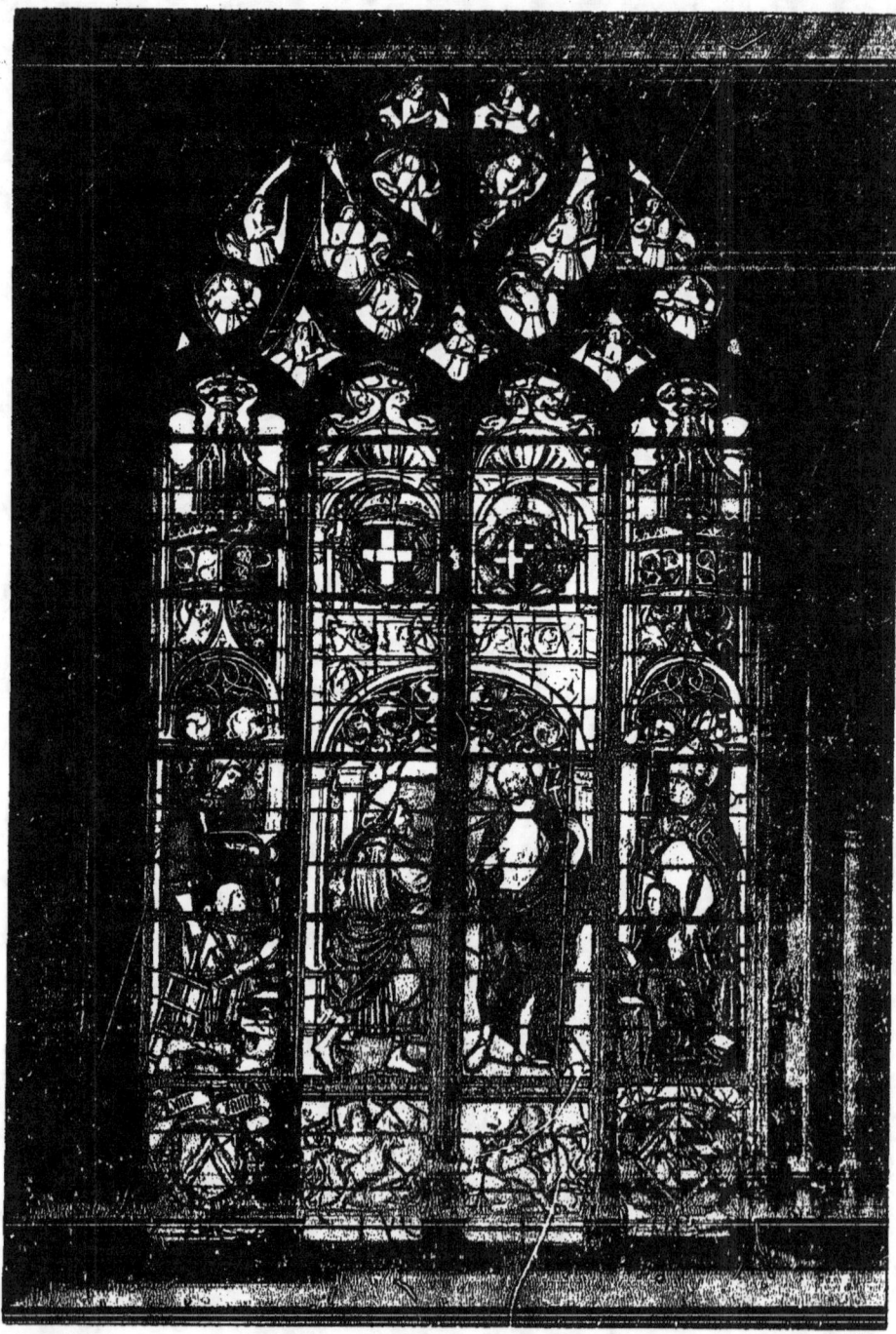

VITRAIL DE LA CHAPELLE DE GORREVOD

Les trois vitraux qui nous restent à étudier ont été exécutés à la suite des précédents, et sans doute par le même atelier, ce qui semble résulter de la note du manuscrit du P. Raphaël, dont les renseignements ont été puisés dans les onze volumes de comptes détaillés, qui étaient conservés à Brou. Derrière la tête de Marguerite d'Autriche, au chevet du chœur, un beau damas rouge (fig. 220), copié au panneau central derrière la tête du Christ, se trouve reproduit en bleu avec les mêmes dimensions exactes, c'est-à-dire sur le même calque, dans le troisième panneau inférieur du vitrail du transept sud, et en vert derrière saint Antoine de la chapelle de l'abbé de Montecuto.

Fig. 225. — Gravure sur bois du XVIᵉ siècle
(Bibl. de Bourg.)

Les cartons ne vinrent probablement pas de Bruxelles ; on en aurait trouvé trace dans les archives, qui ont été fouillées ; on comprend d'ailleurs que Marguerite d'Autriche s'intéressât moins à ces œuvres qui devaient être exécutées aux frais des donateurs qu'elle avait autorisés ; et ce fut certainement dans l'atelier de Brou que furent dessinés ces cartons, qui offrent un mélange intéressant, ou plutôt une très curieuse juxtaposition de la décoration gothique et de la décoration de la Renaissance ; ils présentent, avec les vitraux de la région de la même époque, des analogies qui ne sont pas de simples rencontres fortuites : la coquille qui remplace le pinacle gothique, avec ses chimères dont la queue terminée par une fleur ornementale se recourbe contre un motif central, se voit au vitrail de saint Crépin, à Bourg, et aux vitraux de Saint-Julien-en-Comté ; dans le vitrail de Gorrevod, un évêque semble copié sur un de ces derniers vitraux, avec les mêmes mouvements de vêtement, sauf un léger déplacement de la main droite ; le damas bleu du vitrail de la *Chaste Suzanne*, dont nous avons parlé, se retrouve très exactement dans le fond du panneau de Saint-Julien, où la Vierge dévide un écheveau, aidée de l'Enfant

Jésus ; enfin, les fragments de Jasseron conservent les mêmes arabesques souples et nerveuses qui décorent certains fonds unis.

Nous ne cherchons pourtant pas à voir là les manifestations d'un même atelier, car l'œuvre de Brou dépasse trop ses voisines en valeur technique et en beauté générale ; nous voulons simplement surprendre la trace évidente de la transmission d'ateliers en ateliers, dans une même région, de modèles communs, de *patrons*, sortes de poncifs, qui pouvaient bien être souvent quelques-unes de ces colossales gravures destinées probablement à des impressions sur tissus, comme il en existait à cette

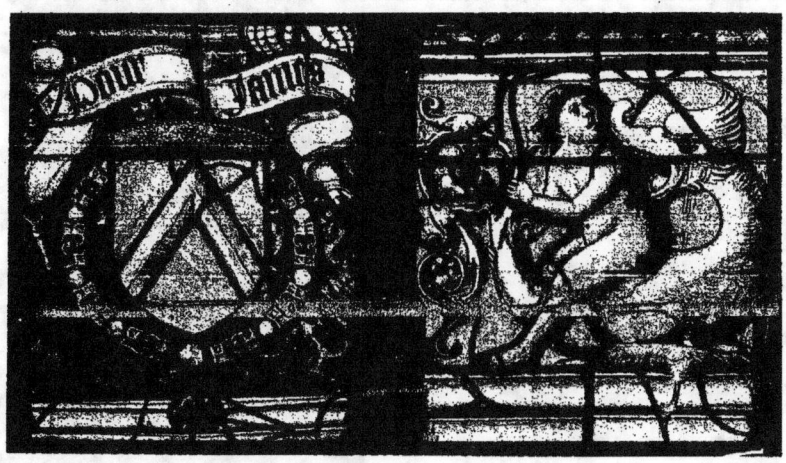

FIG. 226. — ARMOIRIES DE LAURENT DE GORREVOD : CHIMÈRE DU SOUBASSEMENT DU VITRAIL.

époque et comme la Bibliothèque de Bourg en conserve plusieurs exemples très intéressants, en tirages modernes sur des bois anciens [1], dont la trace est malheureusement perdue (fig. 225).

VITRAIL DES GORREVOD. — Le vitrail de la chapelle des Gorrevod représente, inscrit dans un des meilleurs fenestrages de Brou, l'épisode de l'*Incrédulité de saint Thomas* (pl. XXVIII). Quand on sort de la chapelle des Sept-Joies, ce vitrail aux blancs un peu crus paraît froid et son sujet central assez mince ; mais cette

[1] Le fragment reproduit, coupé dans une Crucifixion, mesure 48 × 32 ; les autres fragments, de style Renaissance, représentent : un guerrier romain (100 × 30), une Annonciation (65 × 48), une Madeleine, détail d'une autre Crucifixion (53 × 23), et cinq grands fragments d'ornements divers.

impression est vite effacée par la belle ordonnance tranquille et très équilibrée de cette verrière. Le tableau principal est encadré dans une architecture harmonieuse de la plus pure Renaissance, où se manifeste la répétition, d'une insistance curieuse, du motif tout nouveau de la chimère à la queue enroulée en rinceau fleuri et qu'on trouve au couronnement, sur l'architrave du milieu, aux ajours de l'arcade et enfin chevauché par des génies sur le marbre du soubassement (fig. 226). Dans des niches du plus pur gothique tertiaire, les donateurs Laurent de Gorrevod (fig. 227) et Claudine de Rivoire, sous la protection de leurs patrons, font de très beaux ensembles de couleurs, soutenus par leurs propres blasons et reliés en haut par-dessus l'arcade, par la gaîté des armoiries, encadrées de feuillages, de Philibert le Beau et de Marguerite d'Autriche.

Fig. 227. — Laurent de Gorrevod

Il y a là de belles teintes à détailler : le rouge bordé d'ocre sombre de la dalmatique de saint Laurent, le cobalt foncé, chevronné d'or, de la tunique du gouverneur, la chape de damas vert du saint évêque, si souple, si soyeuse, à côté de l'éclat du manteau héraldique de Claudine de Rivoire ; tous ces jeux colorés atténuent l'uniformité du panneau central aux couleurs un peu trop larges, parfois un peu molles, et achèvent d'égayer un ensemble bien français d'une décoration pondérée, très agréable.

Vitrail des Pèlerins d'Emmaüs. — En face, le vitrail des *Pèlerins d'Emmaüs* s'assombrit d'une patine d'une opulence incroyable. Tout y est grave et silencieux ; la scène malgré son asymétrie, est bien ordonnée : sous une architecture Renaissance aux marbres dorés, le Christ entouré des deux disciples (fig. 228) et, dans une niche gothique, l'abbé de Montecuto présenté par saint Antoine (pl. XXIX). Le soubassement en camaïeu, analogue à celui du vitrail précédent, est entouré des

armes de Philibert le Beau et de celles de Marguerite d'Autriche ; ces dernières sont dues au restaurateur de 1884, qui a fait disparaître, on ne sait pourquoi, les armes pourtant si décoratives de l'abbé : *d'or, à l'aigle essorée de sable, bandé de gueules, semé de trois flèches de sable.* Le même restaurateur a rétabli la tête du Christ et celle d'un des disciples (à gauche), qui avaient été malheureusement brisées

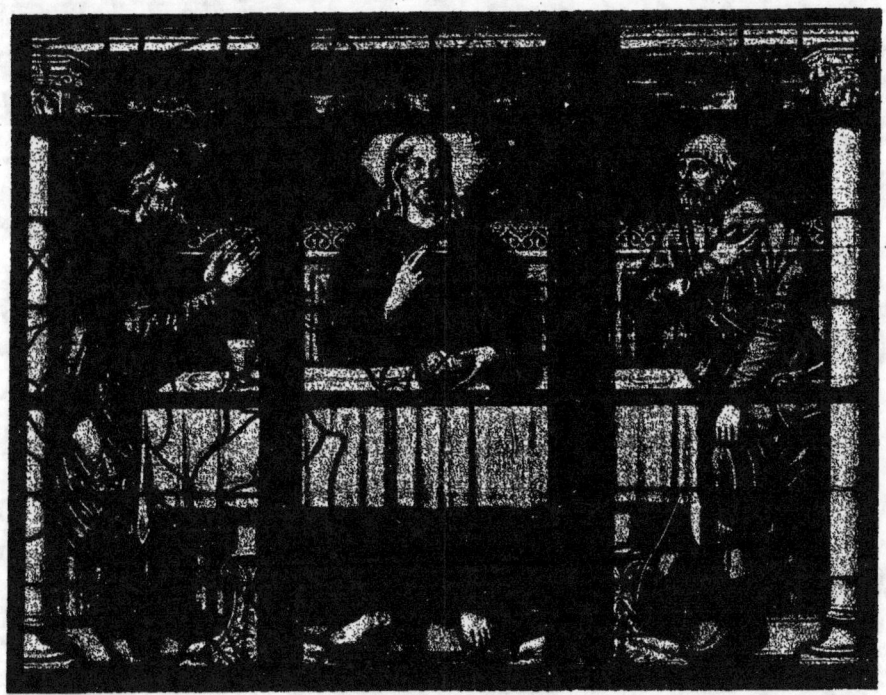

FIG. 228. — VITRAIL DES PÈLERINS D'EMMAÜS
(Partie centrale.)

par des tuiles en 1692. Avec la tête de sainte Marguerite, du vitrail de l'*Assomption* « rompue par les vents » quelques années plus tard, c'étaient les seuls dégâts importants qu'on ait jamais eu à déplorer depuis la destruction de la verrière du nord.

Les petits bas-reliefs qui décorent les deux frises supérieures (fig. 229) représentent, disent les anciens auteurs, l'histoire de Joseph : au fronton, sa rencontre avec ses frères en Dothaïn, et, au-dessous, l'explication des songes à Pharaon avec le triomphe de Joseph. Cette interprétation qui n'est guère satisfaisante, a été puisée dans

ÉGLISE DE BROU Pl. XXVIII

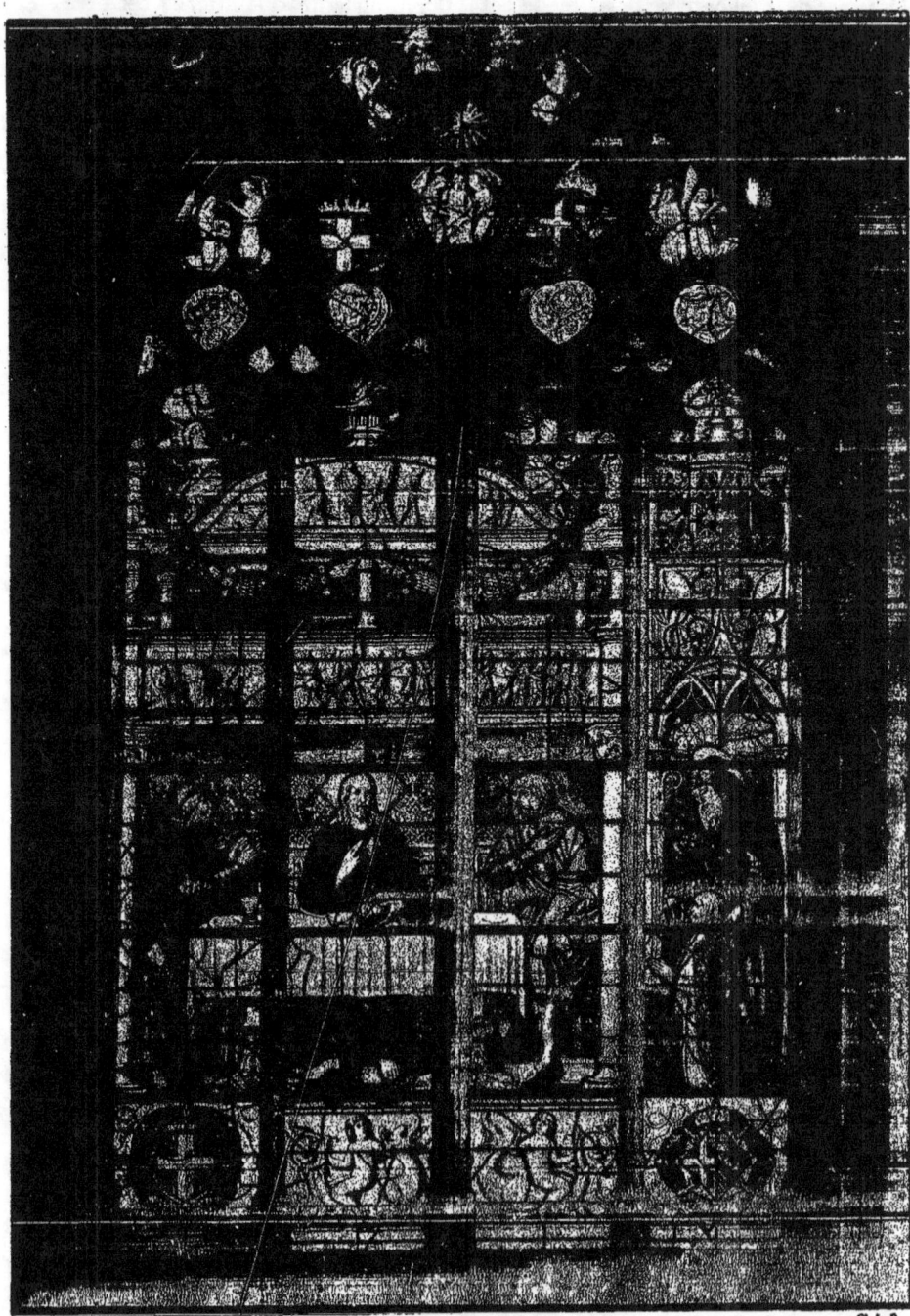

VITRAIL DES PÈLERINS D'EMMAÜS

les anciens mémoires de Brou : elle est donc des plus suspectes. Au-dessus de ces frises, dans les ajours du fenestrage, après l'éclat plus vif de quatre beaux rinceaux d'or, le ciel bleu profond s'anime d'anges charmants dans leurs longues robes et leurs attitudes recueillies ; le petit groupe central des trois anges, qui inclinent leurs gentilles têtes sur le gros rouleau de parchemin où ils suivent la musique notée en

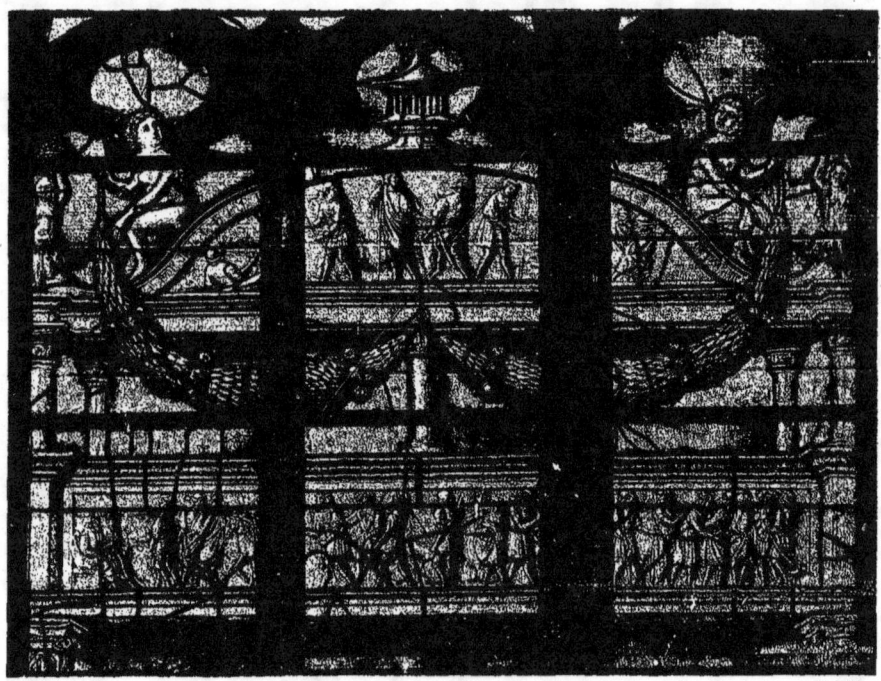

Fig. 229. — Vitrail des Pèlerins d'Emmaüs
(Couronnement.)

plain-chant, est une fleur ravissante de cette décoration, où abondent pourtant les morceaux délicieux.

L'œil distingue à peine les détails devant l'opulence de l'harmonie générale où les couleurs prennent des profondeurs inconnues : rouges assourdis, bleus sombres, et entre eux toutes les teintes des violets rompus. Le panneau où prie l'abbé réalise le chef-d'œuvre d'entre les chefs-d'œuvre de Brou. Son architecture élégante, ambrée avec des rehauts de chrome plus doré, s'enlève sur un fond d'un rubis

inimitable. Devant un beau damas vert sombre, saint Antoine, vêtu de violet et de bleu presque noirs, en une attitude pleine de bonté et de noblesse, s'incline doucement en présentant l'abbé donateur, dont le profil très individuel, énergique et sérieux, semble dépasser les limites de la peinture sur verre. Par-dessus sa robe aux tons d'ivoire, une chape somptueuse de velours cramoisi, bordée d'un orfroi aux ornements d'or sombre sur fond noir, forme avec les couleurs voisines un de ces ensembles qu'on se figure inoubliables, et qu'on revoit toujours avec une nouvelle admiration.

VITRAIL DU TRANSEPT MÉRIDIONAL. — Le vitrail de la *Chaste Suzanne* (fig. 231), qui voisine ces derniers, jette une tout autre note. Sans recherche de composition, sans architecture au style nouveau, ce vitrail représente à chacun de ses deux étages une scène du mystère de Suzanne accusée par les vieillards et disculpée par Daniel, mystère qu'à Bourg même on aimait à représenter aux occasions de réjouissances publiques. Les deux épisodes sont d'une naïveté populaire, qui les rapproche beaucoup des *hystoires* des saints Crépin et Crépinien au vitrail de Notre-Dame ; mais le dessin plus savant a mieux conservé son intégrité avec une technique plus sûre ; les couleurs enchantent toujours malgré quelques violets un peu ternes et quelques verts trop pâles ; les jaunes d'or sont variés, les bleus toujours superbes, quelquefois d'un éclat sourd comme dans la robe d'un vieillard, où ils s'harmonisent avec un pourpre sombre et un rubis plus brillant ; les rouges abondants, uniformes, jettent toujours ces feux merveilleux, dont il semble, que le secret soit perdu et qui scintillent comme le cristal d'une coupe de vin de Bourgogne. Néanmoins, cette verrière est plus simple que ses voisines. Au milieu de la symphonie colorée de Brou, on croirait entendre le son plus gai, plus naïf d'un rondeau populaire.

FIG. 230. — ECUSSON AU MONOGRAMME DE PHILIBERT ET DE MARGUERITE
DÉCORANT LES FENÊTRES HAUTES DU CHŒUR
(L. B., d'après un calque de L. Dupasquier.)

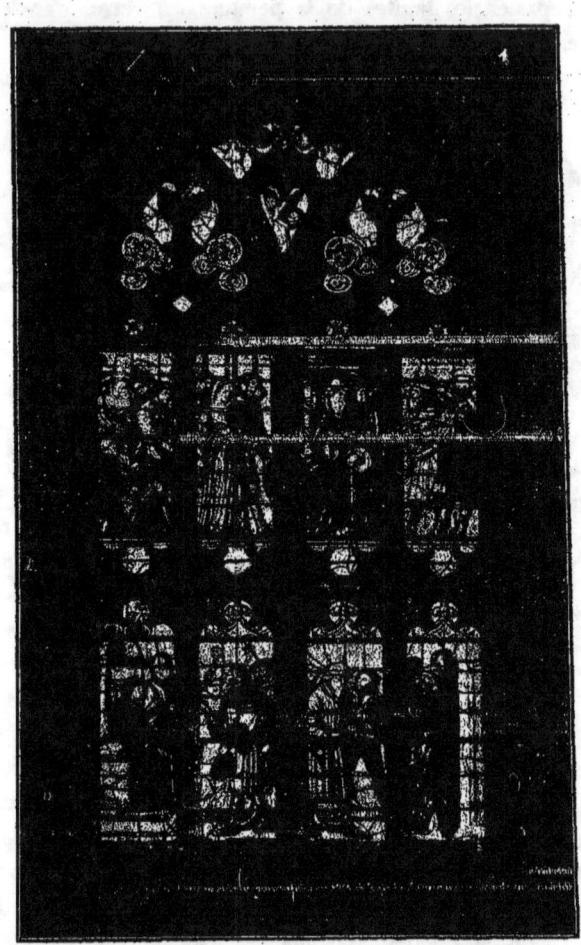

Fig. 231. — Vitrail de la Chaste Suzanne
(Transept méridional.)

Nef. — Les hautes fenêtres du chœur et celles des bas côtés de la nef n'ont jamais reçu de vitraux historiés. Elles ont été vitrées à l'aide de simples mises en plomb au centre desquelles on introduisit souvent les monogrammes de Marguerite et de Philibert (fig. 230) ou bien des symboles, comme ceux qui se répètent à satiété dans la sculpture (fig. 234).

Seule, la grande baie occidentale a pu être ornée d'un grand sujet, attendu que les ajours conservent quelques débris d'anges musiciens exécutés sur verre rouge.

Fig. 232 Fig. 233
Détails du carrelage du chœur de la chapelle de la Vierge

* *
*

L'œuvre des vitraux de Brou atteste, au début de la Renaissance, la persistance du goût de la polychromie et du sens de la couleur, si vifs au Moyen Age.

Avec son haut toit en tuiles vernissées, dessinant des losanges aux quatre couleurs, avec son pavement richement historié dans le chœur, plus simple mais de coloration très franche dans la nef, l'église de Brou se parait d'une richesse de couleurs, que dominaient ces admirables verrières. Elles seules nous restent, heureusement, dans une intégrité qui réjouit l'archéologue et l'historien, et qui prolonge pour nous leur muette symphonie. Sauf les trois têtes que nous avons signalées, tout est intact, et la qualité du verre et de l'émail a conservé à cet ensemble une fraîcheur exquise et rare.

Dans leur cadre de belle pierre dorée, au milieu de la blonde lumière qui flotte à Brou, nos vitraux réalisent le chef-d'œuvre du tableau translucide, auquel

tendait alors l'art du verrier, bien loin de la mosaïque lumineuse, et l'art d'orfèvrerie précieuse des grandes époques.

Sauf les cartons des vitraux du chevet et ceux du vitrail de l'Assomption, dus à un artiste flamand, qui pilla sans scrupule les gravures alors en vogue, toute l'œuvre des verrières est française et sans doute régionale.

Commencées en 1526, elles furent exécutées très rapidement; de même que dans tous les ateliers de Brou, très nombreuses durent être les mains qui y travaillèrent; malgré cela, chaque verrière conserve son harmonie personnelle, et ce fait est caractéristique de la vitalité d'une époque, lorsque le chef d'atelier trouve autour de lui des ouvriers qui, instinctivement, se fondent dans une pareille unité. Le travail commun devient une collaboration étroite et, si l'œuvre d'art individuelle est digne de notre étude admirative, aussi attachante, plus encore peut-être, doit être l'œuvre collective, où s'exprime et se résume l'idéal d'une région, d'un pays, d'une époque.

Fig. 234. — Monogramme de Philibert et de Marguerite
(Soubassement de la chapelle de la Vierge.)

VITRAUX HÉRALDIQUES DU CHŒUR

Ascendance paternelle de Philibert le Beau.

Fig. 235. — Armes de l'Empereur Maximilien
(Vitraux du chœur.)

Premier vitrail à gauche, première ligne verticale à gauche (fig. 236) :

1° AME·COTE·DE·SAVOY, armes de Savoie, de gueules à la croix d'argent (il s'agit là de Aymon) ;

2° SAVOYE·MO·FERRAT, parti Savoie et d'argent au chef de gueules qui est Montferrat (Aymon épousa Yolande de Montferrat) ;

3° PHILLIPES·DV·DE·SAVOYE, armes de Savoie avec la couronne ducale (écu de Philippe II sans Terre, père de Philibert le Beau, interpolé par les restaurations d'une façon bien incompréhensible avec l'écu de Amé VI, le Comte Vert, qui occupe sa place, en bas de la série) ;

4° SAVOYE·BON·DE·BOVRBO·, parti Savoie et de France, à la cotice de gueules qui est Bourbon (le Comte Vert épousa Bonne de Bourbon) ;

5° AME·COTE·DE·SAVOYE·, armes de Savoie (Amé VII le Rouge) ;

6° SAVOYE·BONNE·DE·BERRY, parti Savoie et de France à la bordure engrelée de gueules qui est Berry (le Comte Rouge épousa Bonne de Berry) ;

7° AME·PMIER·D^c·DE·SAVOYE, armes de Savoie (Amé VIII, le premier duc de Savoie). La couronne ducale remplace désormais le simple tortil des précédentes ;

8° SAVOYE·MAR^{IE}·DE·BORGONG, parti Savoie et écartelé aux 1 et 4 semé de France à la bordure componée d'argent et de gueules qui est Bourgogne moderne (ou comté de Nevers), aux 2 et 3 bandé d'or et d'azur à la bordure de gueules qui est Bourgogne ancien (Amé VIII épousa Marie de Bourgogne) ;

9° LOYS·DVC·DE·SAVOYE, armes de Savoie ;

10° SAVOYE·ANE·DE·CHIPRES·, parti Savoie et Chypre (blason décrit plus loin). (Louis I^{er} épousa Anne de Chypre) ;

11° AME·COTE·VER·, armes de Savoie (Amé VI, Comte Vert ; voir ci-dessus au n° 3).

Ascendance maternelle de Philibert le Beau.

Premier vitrail à gauche, deuxième ligne verticale (fig. 236) :

1° SAINCT·LOYS·ROY·DE·FRACE·, écu de France (tel qu'il fut simplifié par Charles V), d'azur à 3 lys d'or ;

2° FRACE·ET·DE·PROVVE, parti France et d'azur à la bar d'or, accompagnée de 3 croisettes d'argent,

1 en pointe, 2 aux flancs, au chef de gueules chargé d'un mufle de lion d'or, qui est Provence (saint Louis épousa Marguerite de Provence);

3° ROBERT·FILS·DE·S^T·LOYS, écu de France (sixième fils de saint Louis, tige des Bourbons);

4° FRACE·ALHERIERE·DE·BŌ·, *parti France et de France à la cotice de gueules,* qui est Bourbon (Robert de France épousa Béatrice de Bourgogne, héritière de Bourbon);

5° LOYS.PMIER.DVC.DE.BORB., armes de Bourbon;

6° BOVRBŌ·IANE·DE·HAŸNAVLT·, *parti Bourbon et d'or au lion de sable* qui est Hainaut (Louis I^er, duc de Bourbon, épousa Marie de Hainaut et non pas Jeanne comme il est inscrit);

7° PIERRE·DVC·DE·BOVRB·, armes de Bourbon;

8° BORBŌ·YSABEA·DE·VALOIS, *parti Bourbon et de France à la bordure de gueules* qui est Valois (Pierre I^er, duc de Bourbon, épousa Isabelle de Valois);

9° LOYS·DVC·DE·BOVRBON, armes de Bourbon;

10° BORBON·AMIE·DARMIGNAC, *parti Bourbon et écartelé aux 1 et 4 d'argent au léopard lioné de gueules, aux 2 et 3 de gueules au lion d'or* qui est Armagnac (il y a là une erreur héraldique et une erreur historique; Louis II, duc de Bourbon, épousa Amie, fille de Beraud II, dauphin d'Auvergne);

11° PHLLIPES·MA^TE·DE·BOVRB·, *parti Savoie et Bourbon* (Philippe II épousa Marguerite de Bourbon, dont le tombeau est à Brou, et qui fut mère de Philibert le Beau).

Possessions de la Maison de Savoie.

Vitrail au-dessus de Philibert le Beau (fig. 238):

1° DE: SAVSONIE, *fascé d'or et de sable à la couronne de sinople en bande brochant sur le tout* (Basse-Saxe) (les généalogistes blasonnent ordinairement: *péri en bande*). — A côté, DE: BERAVLT, *d'or à l'aigle essorée de sable* (Berold, chef un peu hypothétique de la Maison de Savoie);

2° DE: CHIPRES, *écartelé au 1 d'argent à la croix potencée d'or et cantonnée de 4 croisettes de même, au 2 burelé d'argent et d'azur au lion de gueules brochant sur le tout, au 3 d'or au lion de gueules, au 4 d'argent au lion de gueules, armé et lampassé d'or* (Guichenon blasonne: *au 1 Jérusalem, au 2 burelé d'argent et de sable au lion de gueules* qui est Lusignan, *au 3 d'argent au lion de gueules* qui est Chypre ancien, *au 4 d'or au lion de gueules* qui est Arménie). Dans la verrière voisine, le 2 est burelé d'or et d'azur, le 4 est de gueules au lion d'or; cette contradiction est assez étrange. — A côté, DE·VAULX, *d'argent à la montagne de sable;*

3° DE: SVSE, *parti d'argent et de gueules, deux tours de l'un en l'autre* (ce blason a été interpolé avec celui d'Aoste qui est au-dessous de lui actuellement). — A côté, DE: PIEMONT, *de gueules à la croix d'argent, chargé d'un lambel d'azur;*

4° DE: OSTA, *de sable au lion d'argent* (Aoste). — A côté, DE:

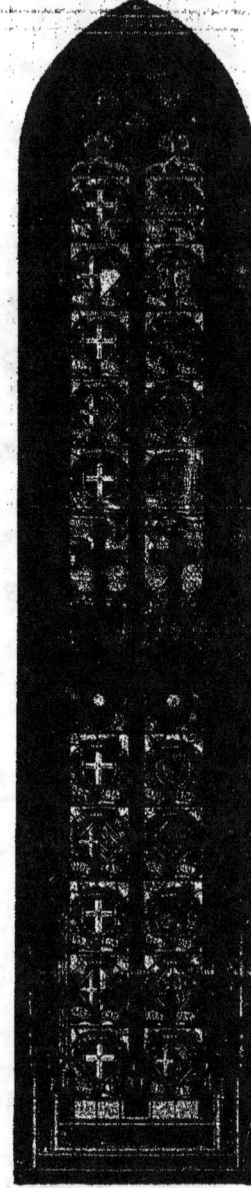

Fig. 236.
ARMES DE LA MAISON DE SAVOIE
ET DE LA MAISON DE BOURBON

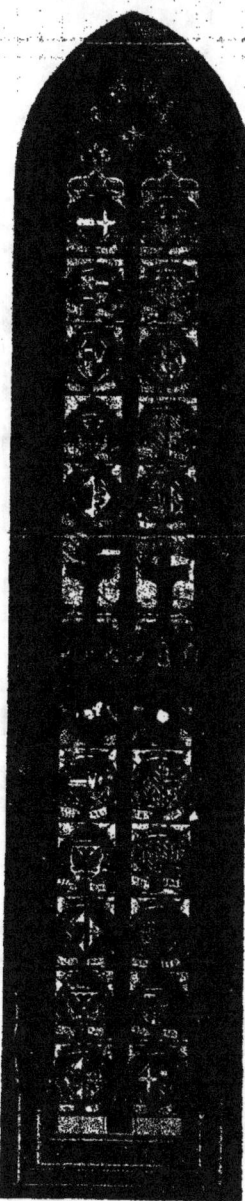

FIG. 237.
ARMES DE LA MAISON D'AUTRICHE
ET DE LA MAISON DE BOURGOGNE

GENEVUS, *d'argent à la bande d'azur, accostée de 2 lions de même, l'un en chef, l'autre en pointe* (le blason de Genève est tout autre, celui-ci semble appartenir à la Maison de Zeringen, fait remarquer le Père Rousselet) ;

5° DE : NISSE, *d'argent à l'aigle de gueules, essorée sur une montagne de sable* (l'aigle couronnée devrait être de sable). — A côté, DE : CHABLES, *d'argent semé de billettes de sable, au lion de sable, armé et lampassé d'or* (Chablais) ;

6° Sur une même ligne interrompue par les pinacles : DE : FAVSIGNY, *pallé d'or et de gueules de 6 pièces* — DE : GAIES, *d'azur à 3 morailles d'or liées d'argent, au chef d'argent chargé d'un lion issant de gueules armé et lampassé d'or* (Gex) — DE : BAVGIE, *de sable au lion d'hermine* (Bagé) (Guichenon blasonne *d'azur, d'aucuns de gueules*) — DE : VILARS, *bandé d'or et de gueules de 6 pièces.*

Ascendance paternelle de Marguerite d'Autriche.

Quatrième et cinquième vitrail, première ligne verticale (fig. 239 et 237) :

1° RADVLP·EMPERE·CÔTE·DE·HALSB·, *d'or à l'aigle éployée de sable, chargée sur l'estomac d'un autre écu d'or au lion de gueules* (Rodolphe I^{er}, chef de la Maison impériale d'Autriche) ;

2° RADVLP·ET·AÑE·HOHEBERG·, *parti Empire et d'argent coupé de gueules* qui est Hohenberg (Rodolphe épousa Anne de Hohenberg) ;

3° ALBERT·DAVSTRICE·REX·ROMANORV·, *d'or à l'aigle éployée de sable, chargée sur l'estomac d'un écu de gueules à la fasce d'argent* qui est Autriche (Albert I^{er}) ;

4° AVSTRICHE·ET·CARENTE·ELIS·, *parti Empire et parti d'Autriche et d'or à 3 lions passants l'un sur l'autre, coupé d'argent à l'aigle essorée de gueules au collier d'argent* qui est Carinthie (Albert I^{er} épousa Elisabeth de Carinthie) ;

5° LEOPALDVS·DAVTRISCHE·, écu d'Autriche (Léopold I^{er}) ;

6° En haut, à gauche du cinquième vitrail : AVSTRICHE·ET·SAVOYE·, parti Autriche et Savoie (Léopold I^{er} épousa Catherine de Savoie) ;

7° LE·DVC·ALBERT·DAVSTRICH·, *écartelé aux 1 et 4 d'azur à 5 aigles essorées d'or mises en sautoir, aux 2 et 3 d'Autriche* (Albert, frère de Léopold) ;

8° AVSTRICHE·FERRETTES·, *parti Autriche et de gueules à 2 bars adossées d'or* qui est Ferrette (Albert II épousa Jeanne de Ferrette) ;

9° LEOPOLDE·ARC·DAVSTRICH·, écu d'Empire et Autriche (Léopold II) ;

10° AVSTRICHE·ET·MILAN·, *parti Empire et d'argent à la guivre d'azur tortillant en pal, l'issant de gueules*, qui est Milan (Léopold II épousa Viridis de Milan) ;

11° EMESTVS·DAVSTRIC·, écu d'Autriche (Ernest I^{er}) ;

12° AVSTRICHE·ET·MASCOM·, *parti Autriche et de gueules à l'aigle essorée d'argent* qui est Mascovie (d'après les notes de l'abbé Marchand,

obligeamment communiquées par M. l'abbé Alloing, Ernest I^er épousa Zimburge, fille de Zemovite III duc de Mascovie ou Massovie) ;

13° FEDRIC·EMPEREVR·, écu d'Empire et Autriche (Frédéric IV) ;

14° AVSTRICHE·ET·PORTVGAL·, *parti Empire et d'argent à 5 écussons d'azur posés en croix, chargés chacun de 5 besans d'argent mis en sautoir, le tout bordé de gueules à 7 châteaux d'or 3, 2, 2,* qui est Portugal (Frédéric IV épousa Eléonore de Portugal) ;

15° MAXIMILIAN·EMPEREVR, écu d'Empire et Autriche (fig. 235) ;

16° MAXIMILIA·ET·DE·BOVRG·, *parti Empire et Bourgogne* dont nous verrons se développer le blason aux armoiries voisines. (Maximilien épousa Marie de Bourgogne.)

Ascendance maternelle de Marguerite d'Autriche.

Quatrième et cinquième vitrail, deuxième ligne verticale (fig. 239 et 237) :

1° LA·DVCHE·DE·BORGOGNE, *bandé d'or et azur à 6 pièces* qui est Bourgogne ancien ;

2° LE·CONTE·DE·NEVERS·, *semé de France à la bordure componée d'argent et de gueules* qui est Bourgogne moderne ;

3° LE·CONTE·PHE·DE·VALOIS, *de France à la bordure de gueules* (le comte Philippe de Valois) ;

4° VALOIS·ET·BOVRGOGNE, *parti Valois et écartelé aux 1 et 4 Bourgogne moderne, aux 2 et 3 Bourgogne ancien* (Philippe de Valois épousa Jeanne de Bourgogne) ;

5° LE·ROY·JEHA·DE·FRANCE·, écu de France ;

6° En haut, à droite du cinquième vitrail : FRANCE·ET·BOEME·, *parti France et de gueules au lion d'argent* qui est Bohême (Jean de France épousa Bonne de Luxembourg, fille du roi de Bohême) ;

7° PHILIPE·DVC·DE·BORGOGN·, écu de Bourgogne : *écartelé Bourgogne moderne et Bourgogne ancien* (Philippe le Hardi) ;

8° BORGOGN·ET·FLADRE, *parti Bourgogne et d'or au lion de sable* qui est Flandres (Philippe, duc de Bourgogne, épousa Marguerite, fille de Louis III le Mâle) ;

9° JEHAN·DVC·DE·BORGOGNE, *écu de Bourgogne chargé en abîme d'un écu d'or au lion de sable* qui est Flandres (Jean sans Peur) ;

FIG. 238. — POSSESSIONS DE LA MAISON DE SAVOIE

FIG. 239. — ARMES D'AUTRICHE ET DE BOURGOGNE

10° BOVRGOGNE·ET·PORTVGAL·, *parti Bourgogne et Portugal* (Philippe III le Bon épousa Isabelle de Portugal) (cet écu a été interpolé avec le n° 12) ;

11° PHLIPPE·DVC·DE·BORGŌGN·, Bourgogne déjà décrit dont le 2 est *parti Bourgogne ancien et de sable au lion d'or* qui est Brabant, et le 3 est *parti Bourgogne ancien et d'argent au lion de gueules* qui est Luxembourg (Philippe le Bon) ;

12° BOVRGŌGNE·ET·BAVIER·, *parti Bourgogne et écartelé 1 et 4 fuselé en bandes d'argent et d'azur, aux 2 et 3 d'or à 4 lions en carré 1 et 4 de sable, 2 et 3 de gueules* qui est Bavière (Guichenon blasonne les quartiers 2 et 3 *de sable à 4 lions d'or*) (cet écusson devrait être au n° 10, Jean sans Peur ayant épousé Marguerite de Bavière) ;

13° CHARLES·DVC·DE·BORGONG·, écu de Bourgogne (Charles le Téméraire) ;

14° BOVRGŌGNE·ET·BOVRBON·, *parti Bourgogne et Bourbon* (Charles le Téméraire épousa Isabelle de Bourbon) ;

15° LEMPIRE·ET·BOVRGŌGN·, armoiries en forme d'écu *parti Empire et Bourgogne* avec la couronne impériale (armoiries de possession et non d'alliance — Union de la Bourgogne à l'Empire) ;

16° ARCHIDVCES·DAVSTRICH·, *parti Savoie et écartelé au 1 d'Autriche, au 2 de Bourgogne moderne, au 3 de Bourgogne ancien, au 4 de Brabant*, le tout chargé d'un écu en abime *parti d'azur au lion d'or et d'or au lion de sable* qui furent les armes de Marguerite d'Autriche, très souvent répétées à Brou.

Au-dessous du panneau central de l'Apparition de Jésus-Christ à sa Mère, se trouvent, d'un côté, les armes de Marguerite d'Autriche, dernièrement décrites avec la devise : FORTVNE·IN·FORTVNE·FORT·VNE (avec un point au milieu d'*infortune*, détail qui ne se rencontre qu'aux armoiries des piliers du chevet), et à leur droite les armes de l'empereur Maximilien, *d'or à l'aigle éployée de sable*, chargée sur l'estomac d'un écu *parti d'Autriche et de Bourgogne ancien*, le tout entouré du collier de la Toison d'Or, et timbré d'un casque de face avec lambrequins et couronne impériale, peut-être le chef-d'œuvre héraldique de Brou (fig. 216).

<div style="text-align:right">Victor NODET.</div>

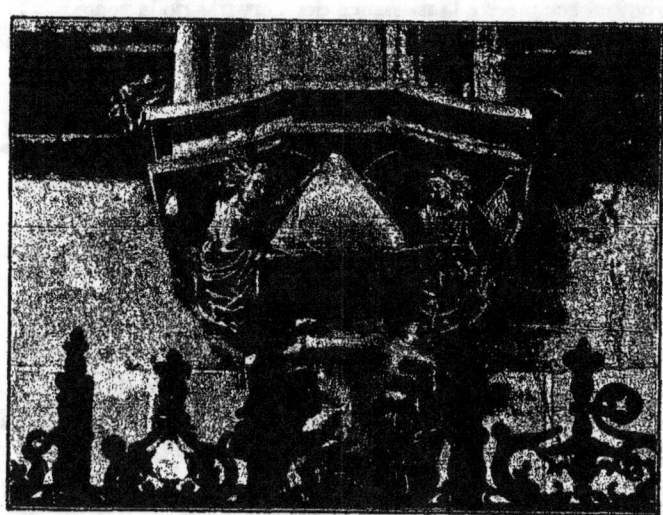

FIG. 240. — CUL-DE-LAMPE D'UN ARC-DOUBLEAU DU CHŒUR AU-DESSUS DES STALLES

V

ÉGLISE DE JASSERON

(ARRONDISSEMENT DE BOURG)

A sept kilomètres de Bourg, au pied de la première chaîne du Jura, le petit village de Jasseron, dominé par les ruines imposantes d'un château féodal, possède une église en partie remaniée, seul reste d'un prieuré établi au quinzième siècle par les moines de Saint-Claude, sous le vocable de saint Oyen. Les baies des chapelles latérales étaient autrefois garnies de vitraux du seizième siècle.

Dans la fenêtre de la première chapelle, du côté nord, on retrouve de très intéressants fragments d'un grand vitrail à trois baies. Un panneau de la baie centrale nous montre saint Jean-Baptiste tenant l'Agneau, et le donateur agenouillé, dont la tête est seule conservée (fig. 241). C'était très probablement le seigneur fondateur de la chapelle dont les armes : *de... à la bande de... chargé d'un lambel de...* se retrouvent sculptées à la naissance des nervures de la voûte.

Dans les ajours, de très nombreuses figurines, des anges, un roi, un évêque, des clercs, des bourgeois, sont en adoration devant le Christ qui devait occuper le panneau central.

Les ajours de la chapelle, située vis-à-vis, au midi, conservent un Dieu le Père, entouré des symboles des Evangélistes, traité en grisaille sur fonds bleus.

Chapelle à la suite. — Au centre, un ange déploie le voile de sainte Véronique marqué de la Sainte Face. D'autres anges, à droite et à gauche, portent les instruments de la Passion.

L'étude comparative de ces panneaux autorise à les rapprocher des vitraux de Brou, autant par le style des figures que par les détails d'ornementation : tels les rinceaux délicats, enlevés à la pointe, de la tenture de fond du saint Jean-Baptiste, qui sont identiques à ceux des écussons de Maximilien et de Marguerite d'Autriche. Il est, du reste, fort probable que la plupart des églises de la région profitèrent du séjour des verriers occupés à l'œuvre de Brou pour leur confier des travaux.

A l'intérieur de l'église, une *Notre-Dame de Consolation* en pierre polychromée, œuvre très curieuse du quinzième siècle est conservée à l'entrée du chœur.

La Vierge couronnée abrite, sous les pans de son manteau largement développé, toute une foule venant implorer sa protection : un pape, deux évêques ou abbés mitrés, un cardinal, un roi, des religieux et religieuses, un cordonnier, des manants et même des ribaudes et deux bouffons jouant de l'olifant. C'est une œuvre de style médiocre et d'exécution assez lâchée, mais qui n'en est pas moins une curiosité iconographique. L'origine de cette représentation, très répandue au quinzième siècle, remonte au treizième. Cette dévotion aurait été propagée par les religieux cisterciens qui, dès le quatorzième siècle, figuraient sur les sceaux de leurs abbayes des moines agenouillés dans les plis du manteau de la Vierge [1].

La façade, contre laquelle s'appuie un porche ouvert et nouvellement restauré, présente une particularité à mentionner. Un pupitre de marbre blanc, encastré dans la muraille et datant de la construction de l'édifice, se profile sur la paroi, à gauche du portail, par conséquent du côté de l'Évangile. Il servait vraisemblablement, les jours de grande affluence, à lire le Livre Saint au peuple qui n'avait pu pénétrer à l'intérieur. Ce genre de pupitre se retrouve assez fréquemment dans les églises bressannes et du Bugey.

[1] Cf. E. Mâle, l'Art religieux de la fin du Moyen Age en France, p. 206.

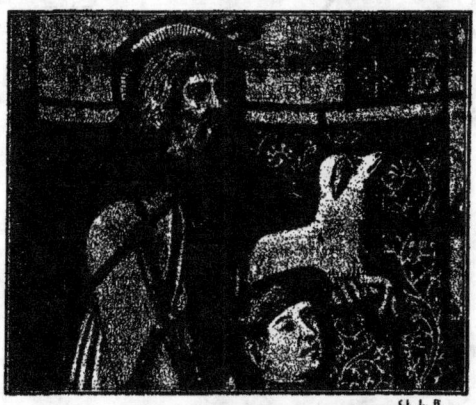

Fig. 241. — Saint Jean-Baptiste et le Donateur
(Vitrail de l'église de Jasseron.)

VI

ÉGLISE DE SAINTE-CROIX

(ARRONDISSEMENT DE LOUHANS)

FIG. 242. — VITRAIL DE SAINTE-CROIX

A sept kilomètres de Louhans, dans la Haute-Bresse, le très modeste village de Sainte-Croix, aux maisons basses, couvertes de toits qui débordent largement sur les murs, pour abriter les épis de maïs pendant la dessiccation, mérite d'attirer les curieux par sa position pittoresque sur la rivière le Solnan. L'église, noyée dans l'ombre des grands arbres, est entourée de son antique cimetière aux tombes moussues.

La paroisse de Sainte-Croix, comme celle de Louhans, fit d'abord partie de l'ancien diocèse de Lyon. Elle fut rattachée en 1742 à celui de Saint-Claude et, après la Révolution, à celui d'Autun. C'est à ce titre que le vitrail de son église doit figurer dans ce travail [1].

[1] Les vitraux de la Saône-et-Loire, comme ceux du Jura, en dehors des limites de l'ancien diocèse de Lyon, sont d'une excessive rareté. A part celui de Sainte-Croix, on ne saurait mentionner que l'incomparable *Arbre de Jessé*, de la cathédrale d'Autun[*], les sept grandes verrières de l'hôpital de Chalon, datées de 1547, dont l'une,

[*] Cf. Album de *Vitraux extraits des Archives du Ministère de l'Instruction publique et des Beaux-Arts*, publié par Jules Roussel, A. Guérinet, Paris, pl. XXXIII et suiv.

L'église, du quinzième siècle, est entièrement construite en briques. Le chœur, sensiblement plus élevé que la nef, est éclairé au levant par une fenêtre à deux baies surmontée de trois ajours, possédant encore son antique vitrail contemporain de l'édifice, échappé miraculeusement aux mutilations, grâce à la situation du village perdu dans la campagne.

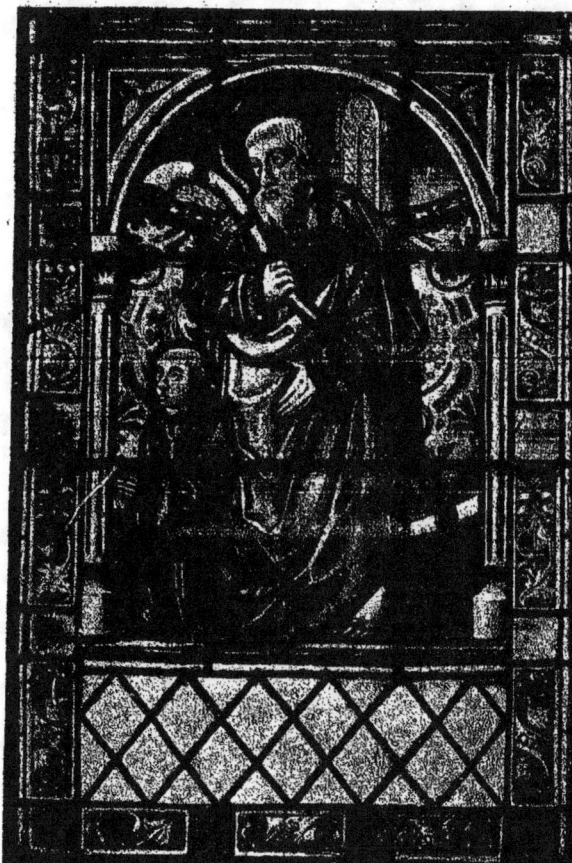

Fig. 243. — Le Donateur du vitrail.
(Panneau inférieur.)

Cette verrière est composée de quatre sujets principaux superposés deux à deux, se détachant sur des fonds blancs losangés et entourés d'une élégante bordure en grisaille, coupée par des carrés de verre bleu (fig. 242). Au bas, côté droit, un donateur agenouillé, les mains jointes, vêtu d'une ample robe noire, porte l'aumônière rouge à la ceinture, et, au cou, une sorte de large cravate d'un noir intense qui retombe sur la poitrine (fig. 243). Quel est ce personnage ? Serait-ce un membre de l'antique famille des d'Antigny, sei-

qui n'a pu être mise en place, est conservée dans les greniers de l'hospice*, et d'assez nombreux fragments qui occupent les ajours des fenêtres de la nef de l'église Saint-Vincent de Chalon. M. Lex, le savant archiviste de Saône-et-Loire, a bien voulu nous signaler quelques œuvres moins connues. A Savianges, canton de Buxy (Chalonnais), le vitrail de la fenêtre absidale est daté de 1606. Dans l'ancienne chapelle seigneuriale de l'église

* Ces vitraux ont été décrits et dessinés par M. l'abbé Dorey dans les *Mémoires de la Société d'Histoire et d'Archéologie de Chalon*, t. I, 1846, et un Album de 7 planches in-f°.

gneurs de Sainte-Croix ? Son saint patron, debout derrière lui ne peut guère contribuer à nous renseigner, car la trompe recourbée qu'il tient à la main est une caractéristique hagiographique curieuse, mais extrêmement rare. — A gauche, un évêque vêtu d'une chape rouge, appuyé sur la croix pastorale, présente un second donateur, un religieux en costume de chœur.

Au-dessus, à droite, la Messe de saint Grégoire (fig. 244). Une légende, dont on ne connaît pas l'origine, rapporte que le pape saint Grégoire le Grand, pendant qu'il célébrait la messe, eut la vision du Christ lui apparaissant, couronné d'épines, dans l'attitude de la souffrance. C'est cette légende qui eut une grande vogue en France [1], particulièrement au quinzième siècle, que le verrier a représentée ici. Saint Grégoire, assisté de deux officiants tenant des cierges, célèbre la messe, lorsque, au moment où il élève l'hostie, le Christ se

Fig. 244. — La Messe de saint Grégoire

montre à lui au-dessus de l'autel, debout dans son tombeau. Conformément à une tradition réaliste très fréquente dans les représentations de cette scène, le Christ

de Chassy, canton de Gueugnon (Charollais), on voit encore les restes très restaurés d'un vitrail à trois baies, du commencement du seizième siècle, représentant le Christ en croix, accompagné de divers personnages : un chevalier agenouillé près de son saint patron et une châtelaine également agenouillée devant sa patronne. L'église paroissiale de Viry, canton de Charolles, possédait un fort beau vitrail à trois baies, du quinzième siècle, montrant le Christ à la colonne, accompagné de Charles de Saillant, seigneur de Viry, aux pieds de saint Charlemagne et de Marguerite de Saligny, son épouse, devant sa patronne. Malheureusement, cette verrière a été restaurée au point de pouvoir passer pour moderne.

[1] Vitraux de Groslay (Seine-et-Oise), de Nonancourt (Eure), etc.

presse la plaie de son côté, pour en faire jaillir le sang qui doit régénérer le monde.
— A gauche, le Crucifiement. Les proportions quelque peu trapues de la Vierge
et de saint Jean rattachent bien ce vitrail à l'art bourguignon.

Dans les deux têtes de lancettes, saint Mathieu et saint Marc écrivent leur
Évangile sous l'inspiration de l'ange et du lion. Au-dessus, dans les deux soufflets,
saint Jean et saint Luc, accompagnés de l'aigle et du bœuf, transcrivent le texte
sacré. Les lobes supérieurs de ces deux panneaux contiennent de gracieuses figures de sainte Catherine et de saint Laurent. Enfin, dans l'ajour supérieur le Christ de l'Apocalypse, le glaive à double tranchant dans la bouche. Ces derniers sujets, d'une admirable exécution et d'un dessin irréprochable, qui dénotent une main plus expérimentée que dans les figures inférieures, sont exécutés en simple grisaille, relevée de jaune à l'argent, se détachant sur de très élégants damas blancs.

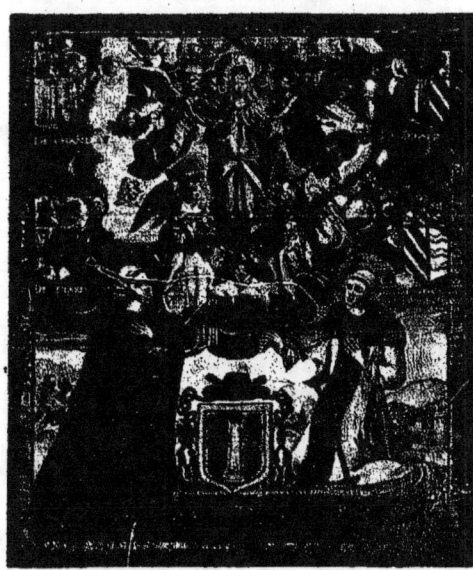

Fig. 245. — Vitrail de François de Chanlecy

A droite du chœur se trouve la chapelle seigneuriale dont la fenêtre orientale était primitivement ornée d'une verrière : il n'en reste que le panneau supérieur du remplage, traité en grisaille et représentant un Père Éternel bénissant.

Dans la fenêtre méridionale de cette chapelle on a encastré en 1867, au milieu d'une grisaille moderne, une curieuse vitre du dix-septième siècle, offerte à l'église par le marquis de Sainte-Croix. Ce panneau n'a pas été exécuté pour l'église : nous en donnons quand même une reproduction, en raison de son intérêt (fig. 245). Il est peint en grisaille et coloré avec des émaux sur un seul morceau de verre de 30 centimètres sur 38. Dans la partie supérieure, l'Assomption de la Vierge ; au bas, un dignitaire de l'Église agenouillé, François de Chanlecy (Champlecy, près Charolles), offrant à la Vierge une église à trois clochers, est accompagné de son patron, saint François. Entre ces deux figures, les armes de Chancely : *d'or à la*

colonne d'azur. Des deux côtés de l'Assomption, des armoiries rappellent les alliances de la famille du donateur. A gauche, les armes de la seigneurie de Chanlecy. Au-dessous : *mi-parti Chanlecy et Tyard : d'or à trois écrevisses de gueules*[1]. A droite, en haut, *mi-parti Chanlecy et Semur : d'argent à trois cotices de gueules*[2]. Au-dessous, *mi-parti Semur et Sercy : d'azur à trois fasces ondées d'argent*[3].

Une inscription forme l'encadrement :

MESSIRE . IEAN . FRANÇOIS . DE . CHANLECY . PROTENOTAIRE . DU . S^T-SIÉGE .
APOSTOLIQVE . SEIGNEVR . DE . SERCY .
DE . SAVIGNY . ET . DE . BARON . A FAICT . FAIRE . CESTE . VITRE — 1630

Jean-François de Chanlecy mourut à Paris le 2 décembre 1636, soit six ans après la donation du vitrail. Il avait, au dire de Guichenon[4], un monument dans l'église Saint-Gervais, mais d'après dom Plancher, il fut enseveli dans l'église Notre-Dame-de-Prunière (Côte-d'Or), dont les grandes lignes retracent assez nettement, sauf les trois clochers qui ne sont qu'en adjonction décorative, celles du petit édifice présenté par le donateur.

Avant de quitter Sainte-Croix, mentionnons une très curieuse pierre tombale du quatorzième siècle. Elle est appuyée à la paroi, à gauche en entrant. C'est celle d'un chanoine, Etienne de Sainte-Croix, licencié en droit civil et en droit canon, chargé de la direction des écoles du diocèse. Du haut de sa chaire, Etienne, un livre à la main, enseigne ses élèves assis à leurs pupitres. On lit tout autour de la pierre :

HIC IACET DOMINVS STEPHANVS DE SANCTA CROCE, LICENCIATVS (IN) VTROQVE IVRE, CANONICVS ECCLESIARVM CABILONENSIS ET BEATE MARIE BELNENSIS, QVI FVNDAVIT IN ISTA CAPELLA QVATOR ANNIVERSARIA CELEBRANDA PERPETVO SINGVLIS DIEBVS MERCVRII QVATVOR TEMPORVM, QVI OBIIT ANNO DOMINI M. CCC L.[5]

Les plates-tombes montrant des professeurs dans l'exercice de leurs fonctions ne

[1] De l'alliance de Jean de Chanlecy et de Françoise de Tyard de Bissy, naquit Jean de Chanlecy, mort à quatre-vingts ans en 1505, et père ou grand-père du protonotaire Jean-François.

[2] Alliance de Léon de Chanlecy avec Minerve de Semur, dont naquit Jean-François.

[3] Alliance d'Antoine de Semur et de Jacqueline de Sercy, seigneur de Sercy en 1559. (Note communiquée par M. Lex, archiviste de Saône-et-Loire.)

[4] *Histoire de Bresse et du Bugey*, II^e partie, art. Vassalieu.

[5] *Cf.* la notice de M. Bougenot, dans le *Bulletin archéologique du Comité des travaux historiques et scientifiques*, 1892, n° 3.

sont pas très rares : le recueil de Gaignières en reproduit un certain nombre. L'église de Celsoy (Haute-Marne) possède celle de Guibert de Celsoy qui présente une grande analogie avec celle de Sainte-Croix[1].

VII
ÉGLISE DE LOYETTES
(CANTON DE LAGNIEU)

Sur la rive droite du Rhône, le village de Loyettes n'est guère connu que des gourmets qui viennent déguster les succulentes *matelotes* de ses pêcheurs. L'église, insignifiante et de construction récente, a conservé le chœur, de la fin du quinzième siècle, de l'édifice précédent qui était un prieuré dépendant de l'abbaye d'Ambronay. Deux des fenêtres absidales, géminées, ont encore des vitraux qui accusent franchement l'époque de la Renaissance.

Dans la fenêtre à l'est, saint Michel écrase la tête du dragon sous son pied, d'une part, et, de l'autre la Crucifixion avec la Vierge et saint Jean ; dans l'ajour, un ange musicien. Ces deux compositions, à fond bleu, d'une grande douceur, sont couronnées par une architecture Renaissance surmontée de mascarons et de banderoles. La fenêtre du nord contient, à gauche, saint Christophe portant l'Enfant Jésus sur son épaule et traversant un cours d'eau en s'appuyant sur une branche d'arbre ; à droite, saint Jacques le Mineur en costume de pèlerin : ce sont les deux patrons de l'ancien prieuré. Des architectures de la Renaissance, surmontées de vases, encadrent ces deux figures. Dans l'ajour, une Vierge Mère tient l'Enfant Jésus. Toute la partie inférieure des deux fenêtres, formant soubassement, a été mutilée et ne forme qu'un assemblage de pièces disparates, assemblées au hasard.

L'examen de ces fenêtres démontre une main très habile, autant pour le dessin et l'expression des figures que pour le soin apporté à l'exécution. L'armure du saint Michel, en particulier, peinte sur verre bleuté avec applications de jaune à l'argent, sans gravure, est d'une harmonieuse originalité. L'emploi fréquent du rouge feu et du jaune d'application apporte dans les carnations et le décor ornemental un élément de richesse. Les verts et les bleus des draperies de saint Christophe

[1] E. Mâle, *l'Art religieux de la fin du Moyen Age en France*, p. 427.

et de saint Jacques ont l'éclat et la douceur de ceux des plus belles œuvres du seizième siècle.

Malheureusement l'état de dégradation de ces verrières est considérable et exige une prompte restauration, si l'on ne veut pas voir disparaître l'un des très rares spécimens de l'art du vitrail dans cette région.

VIII
DIVERS

Eglise de Crèches (canton de la Chapelle-de-Guinchay, Saône-et-Loire). — Dans une chapelle latérale de l'église de Crèches on voyait encore, vers la fin du siècle dernier, un ancien vitrail du quinzième siècle, représentant un personnage agenouillé et, derrière lui, un démon armé d'une fourche. (Note communiquée par M. Martin, archiviste à Tournus.)

Eglise de Leyment (canton de Lagnieu). — Les vitraux de cette église, aujourd'hui sans intérêt, étaient contemporains de ceux de Brou et, très probablement, sortaient du même atelier. Nous savons, en effet, que l'une des fenêtres possédait encore, vers 1850, un vitrail représentant Philibert le Beau. Voir les *Matériaux pour servir à l'histoire de Marguerite d'Autriche*, par le Marquis de Quinsonnas.

Eglise de Montluel (arrondissement de Trévoux). — L'église du quinzième siècle de la petite ville de Montluel renferme, près de l'entrée, une très belle chapelle de la Renaissance, éclairée par deux baies autrefois garnies de verrières de la même époque. L'une de ces peintures, représentant une bataille, existait encore en 1885. Comme tant d'autres, elle disparut pour faire place à une production moderne.

Vitraux du diocèse de Saint-Claude

(BRESSE ET FRANCHE-COMTÉ)

I

CUISEAUX

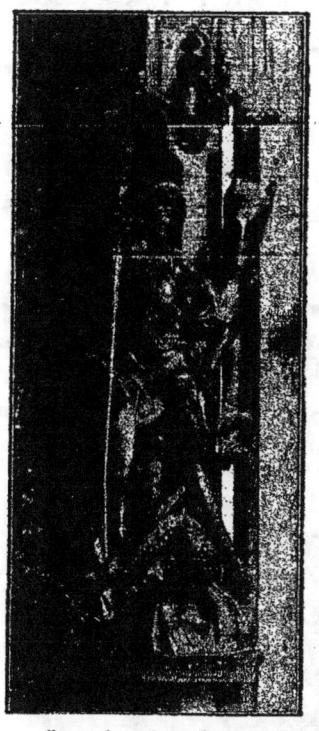

FIG. 246. — SAINT GEORGES
(Sculpture des stalles.)

Parmi les paroisses du diocèse de Lyon qui entrèrent dans la composition de celui de Saint-Claude en 1744, très rares sont celles dont les églises ont conservé leurs anciens vitraux, comme malheureusement dans toute la Franche-Comté.

Située au pied des premiers contreforts du Jura, la petite ville de Cuiseaux, aujourd'hui du diocèse d'Autun, garde encore une partie de son ancienne physionomie, de ses vieilles maisons, de ses remparts échappés au malheur des temps. La place de l'église, avec son ancienne fontaine, entourée de maisons des seizième et dix-septième siècles, élevées sur des arcades couvertes, est particulièrement originale[1].

De son ancienne église il ne reste plus que l'abside et les deux bras de croix du quinzième siècle, la nef et la façade du douzième siècle ayant été reconstruites au milieu du siècle dernier en un style pseudo-roman. Elle conserve cependant une partie de son ancien mobilier, de nombreuses statues, des panneaux peints ayant servi de retables, et surtout de très belles stalles à droite et à gauche du chœur. Ces boiseries du quinzième siècle, de caractère très franchement bourguignon, présentent quelque analogie avec celles de Notre-Dame de Bourg, mais elles sont d'un art plus naïf, d'une

[1] Cf. Perrault-Dabot, *Cuiseaux : un Coin du Jura dans la Bresse*, Mâcon, 1908.

exécution assez maladroite dans certaines figures, mais expressive et pleine de saveur. C'est bien l'œuvre d'un huchier de campagne qui s'est représenté, sur un panneau des jouées des stalles basses, maniant le ciseau et le maillet dans son atelier où l'on aperçoit trois stalles déjà mises en œuvre (fig. 247).

Le saint Georges, terrassant le dragon (fig. 246), si ingénieusement agencé, malgré la rudesse de son exécution, est une œuvre charmante.

Le chœur est éclairé par trois fenêtres géminées qui étaient décorées de verrières peintes : il n'en reste que les ajours du côté droit, représentant des angelots musiciens traités en grisaille sur fonds rouges, rappelant de très près le caractère des vitraux d'Ambronay. En 1851, époque où l'édifice subit de si graves transformations, on y voyait encore d'importants fragments de vitraux. Le comte de Soultrait y a reconnu des écussons : *d'argent à trois chevrons de gueules*, qui sont encore les armes de la ville, et *d'or au dragon de gueules*.

Les chapelles latérales possédaient également des vitraux anciens avant leur démolition pour la construction de la nef actuelle. On n'en connaît que la belle tête de Christ (fig. 248), traitée en grisaille, aux rayons d'or, conservée dans la collection du Dr Nodet.

FIG. 247. — PANNEAU DES STALLES DE L'ÉGLISE DE CUISEAUX
(XVᵉ siècle.)

FIG. 248. — FRAGMENT DES VITRAUX DE L'ÉGLISE DE CUISEAUX
(XVᵉ siècle.)

II

SAINT-JULIEN

(ARRONDISSEMENT DE LONS-LE-SAUNIER)

Fig. 249. — Statue équestre de Saint Julien
(Pierre polychromée.)

L'église de la commune de Saint-Julien-sur-le-Suran conserve deux œuvres intéressantes. Ses verrières, restaurées en 1882, étaient, sauf le panneau à gauche du Crucifiement, d'une conservation remarquable. Elles occupent les fenêtres de la chapelle à gauche du chœur, édifiée au commencement du seizième siècle, comme l'indique la date 1518 sculptée sur l'une des clefs de voûte. L'exécution des vitraux a dû suivre de très près l'achèvement de la chapelle, leur style correspondant à cette époque.

Au-dessus de l'autel, éclairées par le soleil levant, les trois lancettes de la fenêtre ne forment qu'un seul ensemble (fig. 251). Au centre, le Christ en croix, surmonté du pélican symbolique. A ses pieds, Madeleine, les cheveux épars, entoure de ses bras le bois sacré, pendant que des anges recueillent dans des calices le sang qui découle des plaies des mains, du côté et des pieds du Christ. La scène se détache sur un admirable fond bleu lumineux, dans lequel le verrier a très adroitement incrusté, à l'aide d'alvéoles de plomb, de nombreuses étoiles d'or, sans une seule brisure. Les artistes verriers, au quinzième et au seizième siècle, étaient coutumiers de ces travaux d'adresse et de patience.

Dans les deux baies latérales figurent deux donateurs accompagnés de leurs saints patrons. A droite, un personnage agenouillé devant un prie-Dieu, vêtu d'une longue robe brune avec collet de fourrure. C'est Guillaume Darlay, bourgeois de Saint-Julien, qui pratiquait le négoce en Provence et fit de grandes libéralités à l'église de son pays, ainsi qu'en témoigne un acte du 30 août 1511, conservé aux

archives de la mairie de la commune de Saint-Julien[1]. Dans le soubassement, un écusson, soutenu par deux anges tenant des guirlandes, porte le monogramme G. D. surmonté de la croix à double croisillon, souvent adoptée comme signe distinctif par les libraires, les artistes, les marchands de haute honorabilité. En arrière, l'évêque saint Guillaume, patron du donateur, en costume pontifical, tient une riche croix d'orfèvrerie d'une main et, de l'autre, présente Guillaume Darlay au Christ en croix. Sous la chape, maintenue par un riche fermail, on reconnaît une lourde armure de chevalier.

L'inscription en gothique, abrégée, qui se lit sur le soubassement : S. Guill.

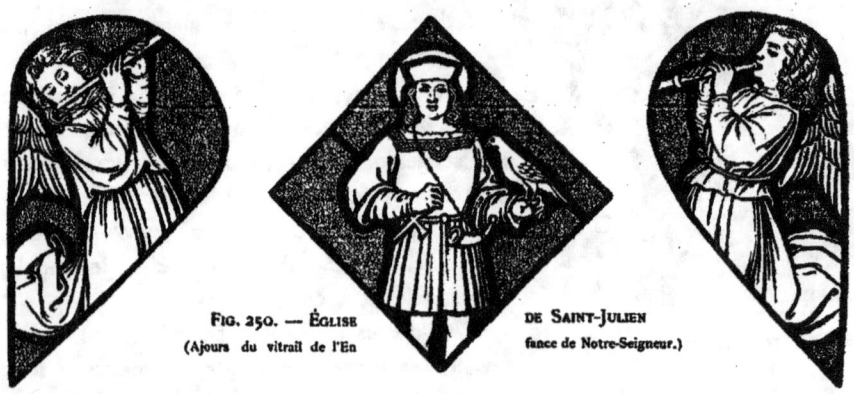

Fig. 250. — Église de Saint-Julien
(Ajours du vitrail de l'Enfance de Notre-Seigneur.)

ne laisse aucun doute sur l'identité du saint évêque. Une architecture très franchement Renaissance surmonte ces deux figures. Mais, quel est ce saint Guillaume ? Ni dans les Bollandistes, ni dans les caractéristiques des saints, on ne trouve mention d'un évêque de ce nom ayant porté les armes.

Dans la baie de gauche, un second donateur agenouillé, les mains jointes, appartenant au clergé séculier, est vêtu d'un long surplis, les épaules recouvertes d'une aumusse noire. Il est présenté au Christ par un personnage restauré en grande partie en 1882. Le restaurateur a cru devoir en faire une sainte Anne, tandis que le P enlacé à l'aide d'une cordelière au D de l'écusson du soubassement semblerait devoir indiquer de préférence un saint Pierre. L'inscription S. ANNA est d'exécution moderne. L'architecture, en grisaille relevée de jaune à l'argent, qui couronne ces personnages, composée de gâbles à fleurons et crochets,

[1] Bernard Prost, *Notice sur les anciens vitraux de Saint-Julien (Jura)*, Lons-le-Saunier, 1885.

accuse les caractères de la dernière période ogivale. M. Bernard Prost voit, avec vraisemblance, dans ce second donateur un parent, peut-être un frère de Guillaume, Pierre Darlay, prêtre, qui, d'après un titre de 1516, fit une donation à l'église Saint-Julien. Les ajours du remplage qui surmonte les trois baies sont occupés par de curieuses représentations des instruments de la Passion. Au centre, l'empreinte de la face du Christ sur le voile de sainte Véronique. Latéralement, des anges tiennent la lance, l'éponge à l'extrémité d'un roseau, la tunique. Des mains tiennent la bourse des trente deniers de Judas, la corde de la flagellation, la lanterne de Malchus, les dés, etc.

La fenêtre ouverte dans la paroi nord de la chapelle est également divisée en trois lancettes, mais l'ordonnance du décor forme deux rangs de sujets superposés (pl. XXX). La conservation de ce vitrail est à peu près parfaite et la somptuosité de sa coloration où dominent les rouges éclatants, les bleus profonds, les ors, les blancs nacrés, en fait une œuvre très estimable.

Trois sujets de l'enfance de Notre-Seigneur occupent la zone inférieure, surmontée de couronnements d'architecture. A droite, saint Joseph et la Vierge sont en adoration devant la crèche. Saint Joseph éclaire, avec une chandelle allumée, l'Enfant Jésus, sur lequel il renvoie la lumière à l'aide de la main droite. Au centre, saint Joseph dans son atelier de charpentier, les instruments de sa profession accrochés au mur, dégrossit une pièce de bois à coups de cognée, tandis que l'Enfant ramasse les éclats de bois dans les plis de sa tunique naïvement retroussée sur ses jambes nues. A gauche, la Vierge Marie file le lin en tournant son rouet, tandis que Jésus présente des deux mains un fuseau à sa Mère. Ces différentes scènes, d'une grâce naïve et charmante, sont traitées avec soin. L'écusson du soubassement central est moderne et contient le chiffre du peintre-verrier, Claudius Lavergne, qui restaura les vitraux. Les deux autres sont des répétitions du monogramme de Guillaume Darlay de la fenêtre du Crucifiement.

L'Annonciation occupe la zone supérieure. Dans le compartiment de gauche, l'ange Gabriel, vêtu d'une dalmatique, adresse à Marie la Salutation angélique. La jeune Vierge, agenouillée devant un pupitre, dans le compartiment du côté droit, la tête nue et encadrée d'une opulente chevelure tombant sur ses épaules, est chastement drapée dans un ample manteau. Ces deux sujets sont encadrés par une architecture Renaissance surmontée de dauphins. Au centre, d'un vase élégant s'élancent trois souples tiges de lis se détachant sur une tenture rouge

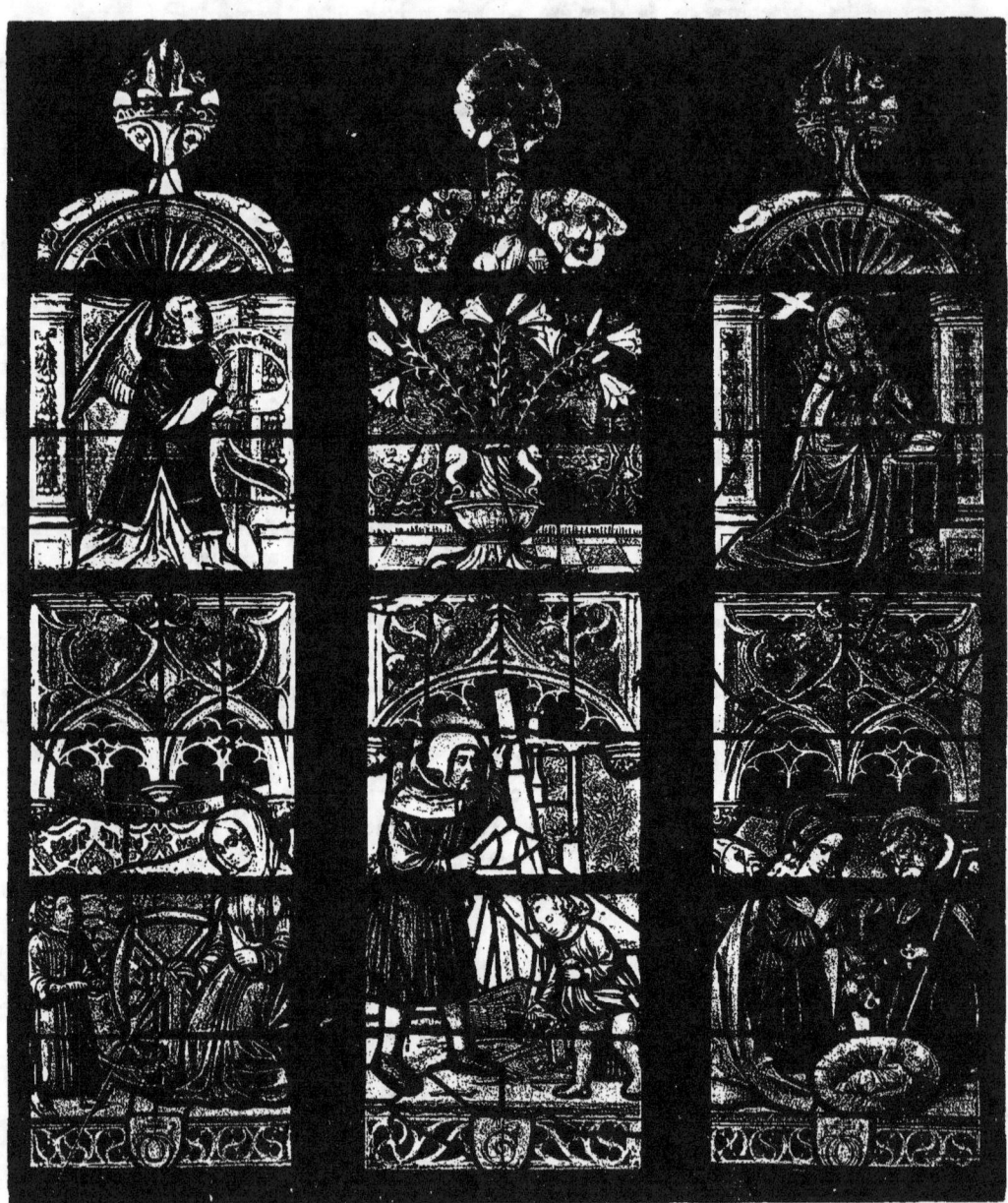

VITRAIL DE L'ENFANCE DU CHRIST
XVIe siècle.

richement damassée, et, au-dessus, le Père Eternel, émergeant d'un ciel étoilé, bénit la Vierge de la main droite et, de l'autre, soutient le globe du monde.

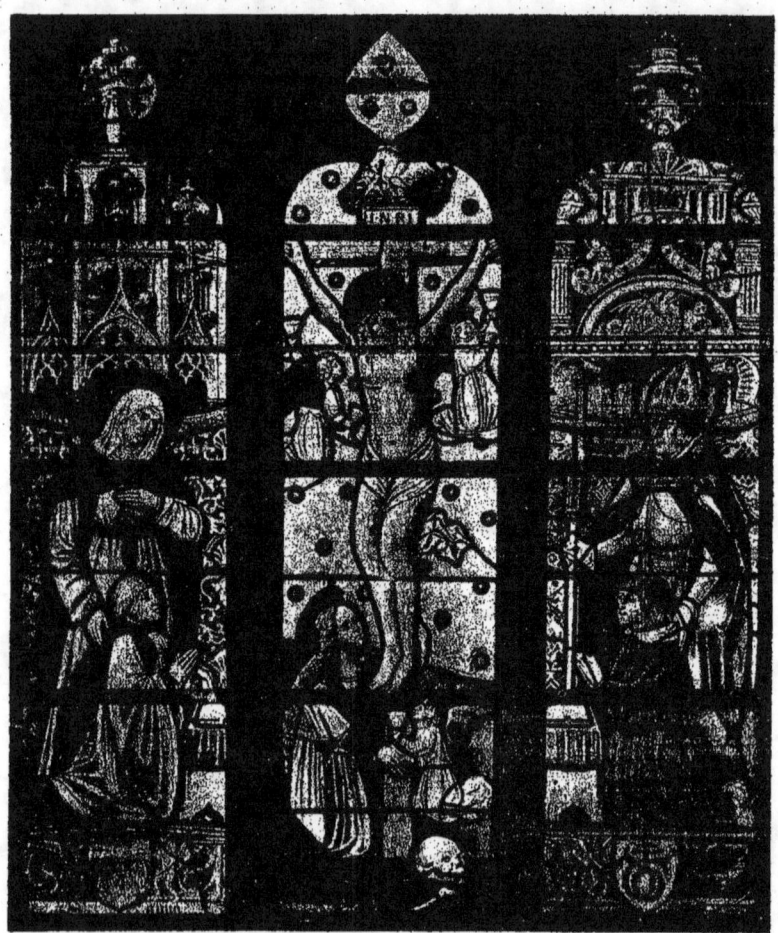

FIG. 251. — ÉGLISE DE SAINT-JULIEN (JURA)
(Vitrail de la Crucifixion.)

Au centre des ajours du remplage supérieur, saint Julien de Brioude, patron de la paroisse, est représenté à mi-corps costumé en jeune seigneur du temps de Louis XII, le faucon au poing, la corne de chasse à la ceinture (fig. 250). Tout

autour, des anges musiciens, aux longues tuniques blanches, se détachent sur le bleu du fond jouant de la viole, de la harpe, de la flûte, de la cornemuse, du hautbois et du psalterion.

Sans aller jusqu'à prétendre attribuer les verrières de Saint-Julien aux auteurs de celles de Brou, comme on l'a fait trop légèrement, on ne peut méconnaître dans les deux œuvres une certaine similitude dans le style, aussi bien dans l'allure des figures et des anges musiciens des ajours, que dans l'arrangement des architectures et même le dessin des damas de fond.

Dans ces différentes œuvres on est frappé de l'alliance des réminiscences gothiques, quelque peu flamandes, avec les innovations de la Renaissance italienne. Si l'on est d'accord aujourd'hui à fixer la date de l'exécution des verrières de Brou de 1525 à 1530, incontestablement le style de celles de Saint-Julien accuse une date quelque peu antérieure qui concorderait avec celle de l'acte de 1511 constatant la libéralité de Guillaume Darlay.

L'église de Saint-Julien conserve encore à l'intérieur, à gauche de l'entrée, une statue équestre de son patron en costume seigneurial, le faucon au poing, partant pour la chasse. Cette statue en pierre de 1 m. 50 de haut, polychromée, du milieu du seizième siècle, proviendrait de l'ancien porche de l'église (fig. 249).

III

ÉGLISE DE CHARNOD

(CANTON D'ARINTHOD)

La chapelle seigneuriale de l'église du village de Charnod, à 10 kilomètres de Saint-Julien, conserve, dans une fenêtre à deux baies, les restes d'un vitrail du quinzième siècle. Ce sont des fragments d'architecture en grisaille et des anges tenant les instruments de la Passion dans les ajours, sur fond bleu.

Derrière le maître-autel de l'église, un intéressant *repositorium* du quinzième siècle, destiné à la conservation des Saintes Espèces, est fermé par une porte de bois revêtue d'une robuste armature de fer habilement forgée.

Vitraux de la Savoie

L'ancien duché de Savoie ne devait pas rentrer dans le cadre de cette étude, mais, redevenu français par l'annexion de 1860, il était difficile de laisser de côté les quelques œuvres d'une région aussi voisine du Lyonnais.

Si les édifices religieux de ce pays montagneux et pauvre, qui dépendaient le plus souvent d'anciennes abbayes, sont presque tous de proportions modestes, ils n'en étaient pas moins enrichis d'œuvres d'art, malheureusement victimes du temps ou anéanties par la Révolution. Les vitraux eurent particulièrement à souffrir et l'on ne peut plus guère noter que celui du Bourget et ceux de la Sainte-Chapelle du château de Chambéry.

I

ÉGLISE DU BOURGET

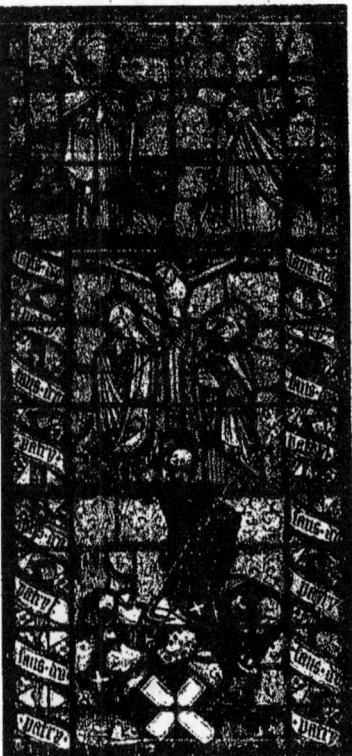

Fig. 252. — Vitrail de l'église du Bourget

Le village du Bourget, situé à l'extrémité méridionale du lac du même nom, possède les restes de l'ancien château des princes de la Maison de Savoie, où naquit Amédée V le Grand. L'église est un édifice de la transition, remanié au quinzième siècle, qui dépendait d'un prieuré de l'ordre de Cluny dont il subsiste encore quelques bâtiments, principalement une très belle galerie du cloître à deux étages. A l'intérieur de l'église, on admire surtout une série de sculptures du treizième siècle qui se déroule à l'intérieur, tout autour de l'abside (fig. 253).

Dans l'une des chapelles du collatéral nord, on a adapté, sur un fond de vitrerie, trois

panneaux d'un vitrail de la fin du quinzième siècle, provenant d'une autre partie de l'église. Cette verrière, à dominante blanche et jaune, est dans un assez bon état de conservation. Dans le haut, saint Pierre et saint Paul; au centre, la Crucifixion, et, au bas, un écu aux armes de Savoie, surmonté d'un cimier et d'un lambrequin timbré des mêmes armes. Tout cet ensemble, exécuté en grisaille, s'enlève sur un damas blanc nacré. Seules les armes de Savoie apportent une note rouge dans cet ensemble calme et discret.

A droite et à gauche de saint Jean et de saint Pierre, une étroite bordure renferme, plusieurs fois répétées, les armoiries de la famille de Luyrieux : *d'argent au chevron d'or*, mélangées à de gracieux rinceaux. La bordure des panneaux inférieurs, plus large, est composée d'une longue banderole portant le texte souvent répété : Laus Deo patri, et s'enroulant autour d'une tige fleurie sur laquelle on retrouve les mêmes armes.

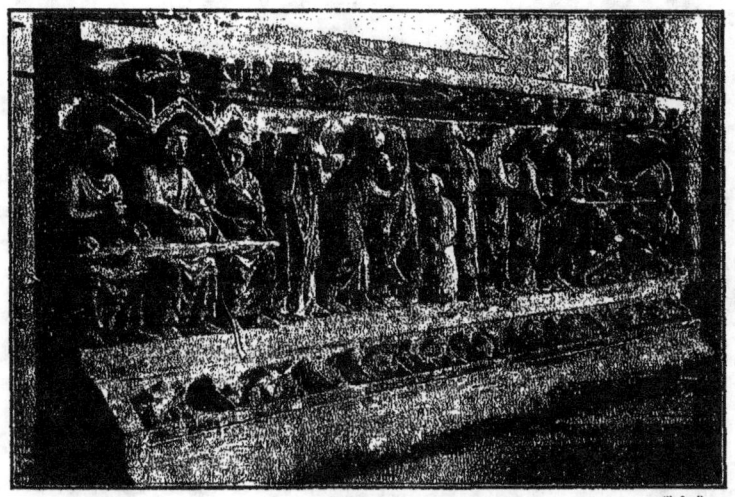

FIG. 253. — ÉGLISE DU BOURGET
La Cène (fragment). *La Déposition de la Croix. Les Saintes Femmes au tombeau*
(Sculpture du XIIIe siècle.)

II

SAINTE-CHAPELLE DU CHATEAU DE CHAMBÉRY

Fig. 254. — Abside de la Sainte-Chapelle de Chambéry

Construite en 1464 par Amédée IX, la Sainte-Chapelle du château fut destinée à recevoir le saint Suaire, aujourd'hui conservé à Turin. Classée comme monument historique, elle appartient au quinzième siècle, pour le chœur et la nef seulement. La façade actuelle (fig. 257) — que Christine de France, épouse de Victor-Amédée Ier, fit rebâtir en 1641 dans le style classique et pompeux du dix-septième siècle — est peu en harmonie avec le reste de l'édifice, malgré la correction de ses lignes. L'abside (fig. 254) qui s'élève sur un robuste soubassement crénelé, formant chemin de ronde, offre un très heureux mélange de l'architecture religieuse et de l'architecture militaire. Les puissants contreforts, hérissés de crochets et de pinacles, séparant les hautes fenêtres et contrebutant la poussée des voûtes, étaient jadis ornés de grandes statues.

A l'intérieur, la sobriété du vaisseau est rachetée par la belle ordonnance de cinq immenses baies absidales, encadrées par la retombée des nervures des voûtes, et surtout par la richesse des vitraux (pl. XXXI).

L'ensemble des verrières de la Sainte-Chapelle se compose des trois fenêtres centrales, divisées chacune en trois baies séparées par des meneaux. Chaque fenêtre contient trois grandes compositions superposées. Les deux baies latérales, plus étroites, ne sont garnies que de simples mises en plomb en verre blanc. La

chapelle étant destinée à conserver le saint Suaire, on a représenté dans la décoration translucide les principales scènes de la Passion de Notre-Seigneur et, en particulier, son Ensevelissement.

Fenêtre de gauche. — I. Au bas : *la Flagellation*. — Le Christ est attaché à la colonne et deux bourreaux le frappent à coups redoublés, l'un avec un *flagellum*, l'autre avec des houssines. Deux enfants, au premier plan, s'occupent à confectionner et à lier des paquets de verges. Cette fantaisie décorative rappelle les groupes d'enfants si souvent introduits par les maitres allemands dans leurs scènes de la Passion. Le buste du Christ a particulièrement souffert des mutilations, mais les deux bourreaux dessinés avec un rare énergie sont remarquables par la richesse des costumes exécutés, ainsi que l'architecture, avec une prodigieuse habileté. Sur les deux colonnes latérales, deux cartouches portent la date des vitraux en chiffres assez peu distincts, mais qui peuvent cependant se lire : à gauche, 15 ; à droite, 47 (1547).

II. Au centre : *l'Ecce Homo* (fig. 255). — Le Christ couronné d'épines, le sceptre de roseau à la main, est présenté à la foule qui l'invective avec des gestes de menaces. Au premier plan, comme dans la scène précédente, un groupe de trois enfants s'associe aux vociférations de la populace. Dans les cheveux et les détails du costume des personnages, il a été fait un large emploi du chlorure d'argent, nuancé du jaune clair à l'orange foncé, ainsi que du rouge « Jean Cousin » dans les carnations.

III. En haut : *le Portement de la Croix*. — Jésus portant sa croix tombe sur la route du Calvaire ; les Saintes Femmes le suivent et il est entouré de soldats dont l'un tient une bannière d'un rouge velouté avec l'inscription S. P. Q. R. De toutes ces verrières, cette scène est peut-être la plus remarquable comme composition et coloris. L'ensemble de cette baie semble même accuser une main différente et plus habile. En effet, on ne saurait nier d'évidentes réminiscences de l'art allemand : la composition plus confuse et plus surchargée, les perspectives fortement ascendantes, la richesse un peu lourde des costumes, enfin certains détails comme les hauts turbans coniques de plusieurs personnages et l'oriflamme contournée à l'infini de ce dernier sujet. Le modelé de la grisaille, lui-même, traité à l'enlevé, à la plume d'oie, mais très largement dans les draperies comme dans les architectures, rappelle l'exécution prestigieuse de certains vitraux allemands de dimensions plus réduites.

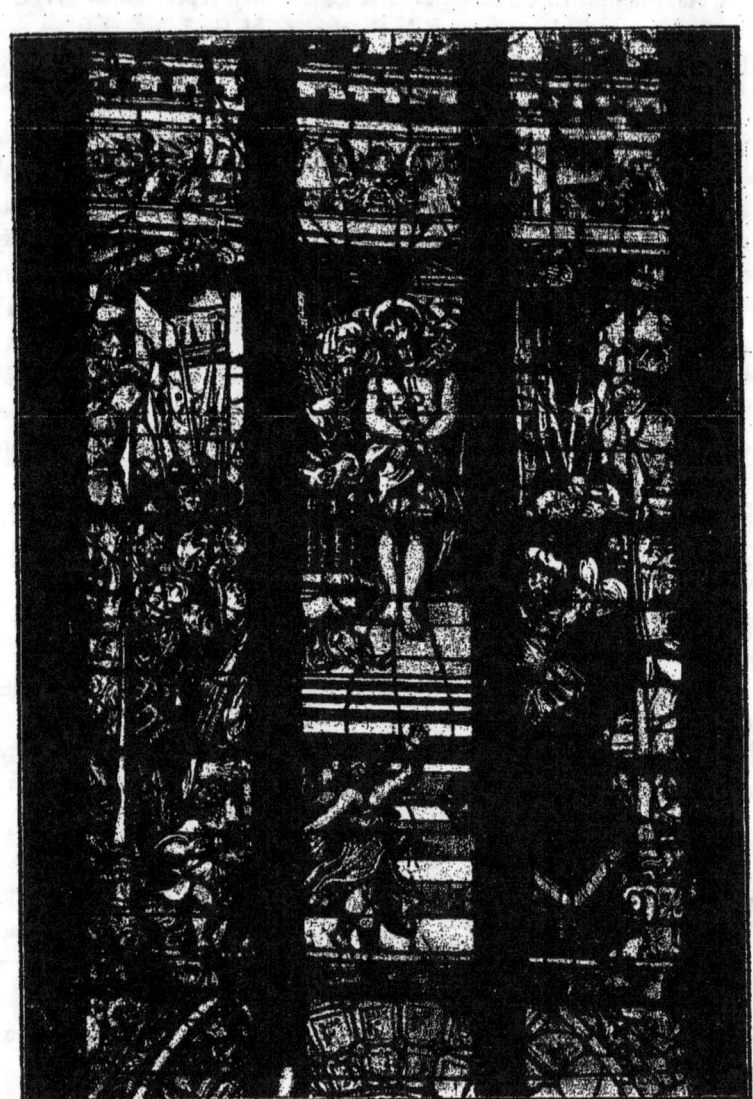

Fig. 255. — Vitraux de la Sainte-Chapelle de Chambéry
Ecce Homo.

Fenêtre centrale. — I. En haut : *le Crucifiement*. — Jésus meurt sur la croix ; des anges recueillent dans deux calices le sang qui découle de ses mains percées. A droite et à gauche de la croix, la Vierge et saint Jean et, au pied, Marie-Madeleine, avec l'expression d'un profond désespoir, tenant, elle aussi, un calice. Sur le fronton de l'architecture on lit : LAUDATE NOMEN DOMINI.

II. Au centre : *l'Ensevelissement du Christ* (fig. 256). — Les disciples enveloppent le Christ dans son linceul ; l'un d'eux tient la couronne d'épines. Au bas de la composition, la Vierge soutenue par saint Jean s'évanouit. Sainte Marie-Madeleine baise les pieds du Christ et les enveloppe dans le saint Suaire. Auprès d'elle est le vase d'aromates dans lequel elle va prendre les parfums à l'aide d'une plume pour en oindre les pieds du Sauveur. Ce détail accessoire, d'une fantaisie réaliste, est bien caractéristique d'une influence septentrionale. La tête de Joseph d'Arimathie est de toute beauté ; elle est coiffée d'un turban conique et très haut de forme, tout à fait allemand. Au-dessous un ange, se voilant la face, tient les trois clous du Crucifiement.

III. Au bas : *les Saintes Femmes au Tombeau*. — Le Christ est enseveli dans le suaire que deux anges s'apprêtent à rabattre sur son visage. Au fond, les Saintes Femmes, tenant leurs vases d'aromates, le contemplent une dernière fois. On remarquera, dans cette scène et dans la précédente, l'importance donnée au suaire et qui s'explique par la destination même de l'édifice.

Dans cette seconde baie, nous trouvons encore des têtes et des détails d'inspiration allemande. Mais la simplicité et la symétrie de la composition, surtout dans *le Crucifiement* et *les Saintes Femmes au Tombeau*, la sobriété des gestes sont plutôt italiens et nous feraient croire que les vitraux de la baie centrale ne sont pas de la même main que les deux autres.

Fenêtre de droite. — I. En haut : *la Résurrection*. — Le Christ, dans une gloire, apparaît debout sur la dalle de son tombeau. Au pied, les gardiens endormis se réveillent. Un gros oiseau, singulièrement perché sur une branche, anime le paysage du fond.

II. Au centre : *l'Ascension*. — Le Christ s'est élevé entre deux anges. On ne voit plus que ses deux pieds troués par les clous. Les Apôtres qui l'entourent regardent le ciel. Malheureusement le milieu du sujet, assez endommagé, a été rapiécé avec des fragments de verres quelconques.

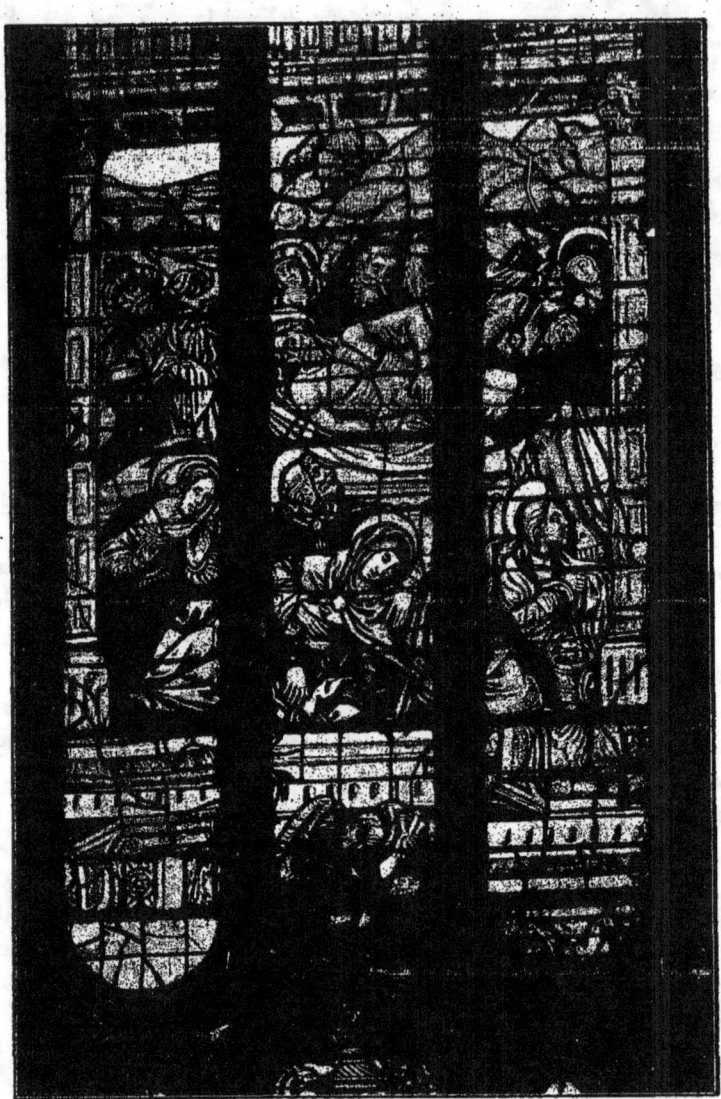

Fig. 256. — Vitraux de la Sainte-Chapelle de Chambéry
Ensevelissement du Christ.

III. *Le Cénacle*. — La Vierge est assise entourée des Apôtres agenouillés. Au sommet de la scène, de la colombe figurant le Saint-Esprit partent des rayons et des langues de feu qui se répandent sur l'assemblée. Nous retrouvons encore, dans cette baie, la composition confuse et grouillante qui, dans la fenêtre de gauche, nous faisait croire à une influence allemande.

Les soubassements de ces trois verrières devaient contenir, au centre, les

Fig. 257. — Façade de la Sainte-Chapelle de Chambéry

armes de la famille de Savoie et de ses alliances, soutenues latéralement par des génies tenant des banderoles ; l'un subsiste encore, mais a été déplacé. Ces armes ont été mutilées et remplacées par des panneaux modernes qui contrastent outrageusement avec la splendeur des vitraux.

A droite du chœur, à la base du clocher, une chapelle servant de sacristie est éclairée à l'orient par une fenêtre aux ajours flamboyants. Le vitrail devait être d'une grande richesse, à en juger par les fragments qui se voient encore dans le remplage : on distingue des anges et des couronnements d'architecture. Dans un des ajours, un B couronné pourrait rappeler la mémoire de Claudine de Brosses, deuxième femme du duc Philippe de Savoie, morte à Chambéry

CHATEAU DE CHAMBÉRY — Pl. XXXI

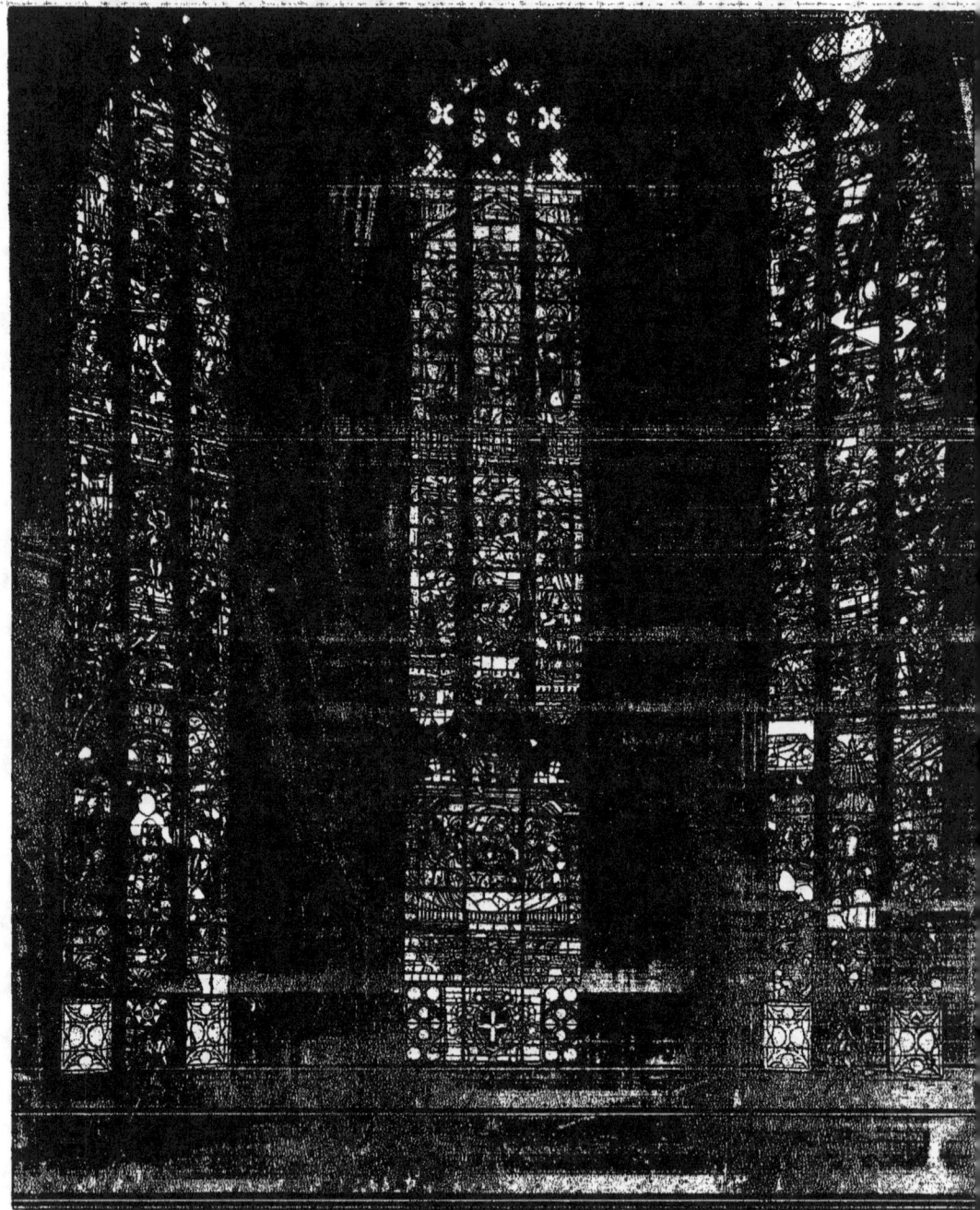

VITRAUX DE LA SAINTE-CHAPELLE
XVIᵉ siècle.

le 13 octobre 1513. On voyait son tombeau derrière l'autel de la Sainte-Chapelle [1].

Ces vitraux ont été attribués à Jean Oshuis, peintre-verrier flamand, qui les aurait exécutés sur les ordres de Marguerite d'Autriche. Mais, outre qu'ils paraissent sensiblement postérieurs, il faut noter que Marguerite d'Autriche mourut en 1530, et qu'en 1533 un incendie fit dans la Sainte-Chapelle de terribles ravages auxquels les vitraux n'auraient pas survécu. Ces dernières considérations ne peuvent que confirmer la date de 1547 que l'on distingue à peine sur le panneau de *la Flagellation*.

L'état de délabrement de ces intéressantes verrières est déplorable. Non seulement elles ont subi au siècle dernier de fâcheuses *restaurations* au cours desquelles on a interverti l'ordre des panneaux d'ornementation, bouché des trous avec des verres pris au hasard et même peint à l'huile des têtes et des draperies, mais chaque jour voit s'opérer de véritables actes de vandalisme. C'est ainsi que, sous l'œil indifférent du public, les polissons prennent les vitraux comme cible pour s'exercer au tir à la fronde. Déjà, en 1862, M. Fivel, architecte du département, avait fait entendre un cri d'alarme, réclamant une restauration immédiate. Rien n'a été fait et il est à craindre que l'Administration des Beaux-Arts ne songe à intervenir que lorsque le mal sera devenu irréparable.

III

CATHÉDRALE DE SAINT-JEAN-DE-MAURIENNE. — Les cinq grandes fenêtres qui éclairent le chœur de la cathédrale étaient garnies de précieuses verrières représentant les sujets de l'Ancien et du Nouveau Testament [2]. Elles furent anéanties par les révolutionnaires de 1793 au moment du sac de l'édifice, et les précieuses stalles qui enrichissent l'église ne durent leur conservation qu'à la transformation de la cathédrale en grenier à fourrage.

[1] Théodore Fivel, Aperçu historique et artistique sur le Château et la Sainte-Chapelle de Chambéry (*Mémoires de la Société savoisienne d'Histoire et d'Archéologie*, 1862).

[2] Abbé S. Truchet, la Cathédrale de Saint-Jean-de-Maurienne, étude historique et archéologique (*Mémoires de l'Académie des Sciences, Belles-Lettres et Arts de Savoie*, t. X, 1903).

Vitraux du Dauphiné

Le Dauphiné n'a jamais fait partie de l'ancien diocèse de Lyon, et si le diocèse de Vienne a cherché à disputer aux archevêques de Lyon la primatie des Gaules, sans y parvenir, les deux circonscriptions archiépiscopales sont toujours restées indépendantes. Nous ne pouvions cependant négliger, en raison du voisinage de cette province limitrophe, les quelques œuvres trop rares de l'Isère, des Hautes-Alpes et de la Drôme, échappées aux dévastations des guerres de religion de 1562, dont le pays eut tant à souffrir.

I

LE CHAMP
(ISÈRE)

Fig. 258. — Église du Champ
(L'abside.)

Dans la vallée du Grésivaudan, au-dessus de Froges, se trouve le très modeste village du Champ, perdu dans la verdure, au flanc de la montagne dont l'accès est assez rude. Si son église est pauvre et d'aspect misérable (fig. 258), elle n'en renferme pas moins une œuvre de tout premier ordre, un vitrail situé dans la baie du mur occidental et que nous n'hésitons pas à considérer comme l'un des plus beaux du douzième siècle (pl. XXXII).

D'une conservation à peu près parfaite, il est encore, en grande partie, dans ses plombs primitifs. Seul, le milieu de la bordure inférieure a eu à souffrir d'un acte de vandalisme. Cependant, une restauration s'impose, car les plombs oxydés, les soudures brisées laissent échapper les

ÉGLISE DU CHAMP (Isère) — Pl. XXXII

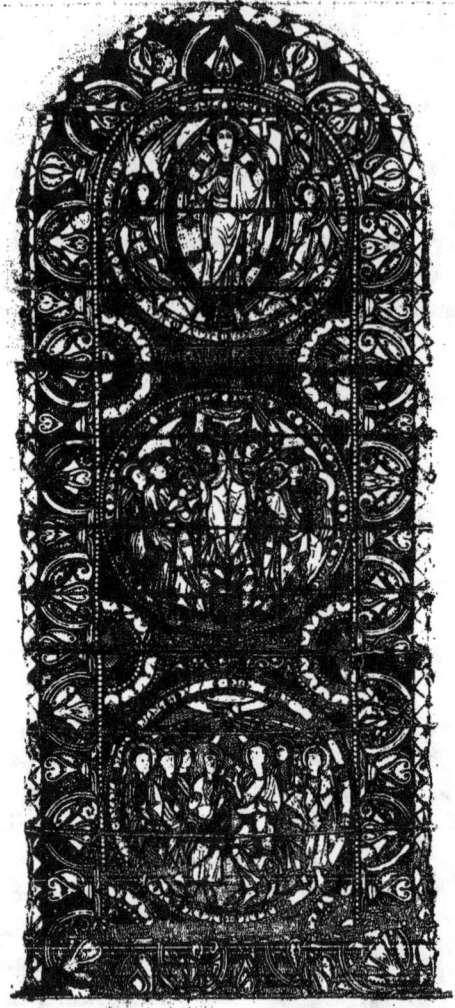

VITRAIL DE L'ASCENSION
(XIIe siècle)

verres, et les panneaux embossés fléchissent de façon inquiétante et risquent de s'abattre.

Le vitrail, haut de 2 m. 70 et large de 1 m. 20, est composé de trois médaillons à personnages et entouré d'une large bordure d'un très beau style (fig. 259). Au bas, le premier panneau représente le Saint-Esprit descendant sur les Apôtres, au nombre de huit seulement, le Jour de la Pentecôte, sous la forme d'une main de laquelle partent huit rayons enflammés. Les deux autres sujets retracent le mystère de l'Ascension. Dans le médaillon central, les Apôtres sont groupés autour de deux anges accostés qui leur montrent le Christ s'élevant au ciel. La composition supérieure est, tout entière, occupée par le Christ triomphant, debout au milieu d'un nimbe amandaire que soutiennent deux anges aux ailes éployées (fig. 3). De la main droite, il bénit et, de la gauche, porte une croix d'or de forme orientale. Entre ces deux médaillons, on lit l'inscription : *Terras linquentem, quid cernitis alta petentem*, extraite de la prose de l'Ascension. Au-dessous, on distingue les restes d'une autre inscription, mais trop détériorée pour qu'on puisse la reconstituer.

L'éclat de la coloration est incomparable, surtout lorsque les feux du couchant embrasent les rouges veinés et veloutés, ainsi que la gamme des ors variés. L'harmonie générale est parfaite, grâce à la judicieuse distribution des bleus de fond lumineux et atténués par un léger damassé et aussi des blancs nacrés teintés de gris et de verdâtre. Dans un certain nombre de personnages, le plomb entoure la face, et les cheveux sont peints, sans aucun détail, à l'aide de touches de grisaille sur le verre des auréoles.

Comment une œuvre aussi précieuse est-elle venue s'égarer dans une église de campagne, sans histoire, sans aucune valeur architecturale ? Aucun document ne permet de résoudre ce problème. On peut cependant admettre que cette verrière provient de l'ancienne abbaye de Domène, située à peu de distance[1].

FIG. 259. — BORDURE DU VITRAIL DU CHAMP

[1] Le vitrail du Champ a été l'objet d'une étude de la part de M. Blanchet qui en a donné une reproduction d'après un dessin : *De quelques curiosités inédites ou peu connues du Dauphiné*, n° 1, sans nom d'auteur et sans date. Nous ne saurions nous associer au vœu formé par l'auteur de la notice, souhaitant voir ce précieux vitrail enlevé à l'église du Champ pour venir enrichir le Musée de Grenoble. Le vitrail a été récemment classé comme monument historique. On est en droit d'espérer que l'église préservée de toute spoliation conservera son joyau enrichissant une modeste paroisse qui l'apprécie et saura le sauvegarder.

II

SAINT-CHEF

(ARRONDISSEMENT DE LA TOUR-DU-PIN)

L'église paroissiale de Saint-Chef est celle de l'ancienne abbaye bénédictine fondée en 567 par saint Theudère, réédifiée par saint Léger et terminée au douzième siècle. L'édifice, construit sur plan de croix latine, comprend une abside en cul-de-four surbaissé, un avant-chœur voûté en berceau, deux bras de croix, une nef avec bas côtés et une façade dont le portail a été refait au quinzième siècle.

L'intérêt principal de l'église réside surtout dans les peintures murales du douzième siècle qui décorent la tribune, formant chapelle au-dessus du transept de gauche. L'ensemble, qui s'efface de jour en jour, représente un Christ de Majesté, au sommet de la voûte, et, en dessous, des chœurs d'anges, de séraphins et des groupes de saints répartis en zones aux tons très tranchés et séparées par des bandes ornementales. L'inspiration byzantine en est frappante[1]. Dans la voûte de la chapelle située à l'extrémité du bras de croix gauche, d'autres peintures non moins intéressantes et de la même époque représentent les quatre *Fleuves du Paradis*, traités sous forme de personnages allégoriques[2]. Les vitraux devaient compléter l'effet décoratif des peintures murales. Quelques fragments seulement ont échappé au vandalisme et à l'action du temps. La baie centrale du mur qui raccorde l'abside à la nef, ouverte en forme de croix tréflée, montre un Christ en croix et les deux baies latérales, les figures de saint Jean à droite et de la Vierge à gauche ; ces personnages, qui datent du seizième siècle, sont malheureusement assez endommagés.

Les fenêtres des bas côtés ont conservé une partie de leur ancienne vitrerie, en mise en plomb du dix-septième siècle, avec des fragments d'armoiries des chanoines de Saint-Chef, derniers possesseurs de l'abbaye, entre autres, celles des Chivallet : *de gueules au cheval d'argent*.

[1] Voir les reproductions des peintures de l'église de Saint-Chef dans P. Gélis, Didot et H. Laffillée, *la Peinture décorative en France du onzième au seizième siècle*.

[2] MM. Gélis et Didot ne parlent pas de cette partie de la décoration qui, peut-être, n'était pas encore découverte lorsqu'ils décrivirent les peintures de l'église de Saint-Chef.

III

SAINT-ANTOINE-EN-VIENNOIS

(ARRONDISSEMENT DE SAINT-MARCELLIN)

Fig. 260. — Intérieur de l'église Saint-Antoine

La célèbre abbaye de Saint-Antoine, fondée en 1070, à l'occasion de la translation des reliques de saint Antoine, apportées de Constantinople, ne fut à l'origine qu'un hôpital pour la guérison de la cruelle maladie connue sous le nom de *mal des ardents* et plus tard *feu Saint-Antoine*. Il était dirigé par l'Ordre hospitalier des Antonins.

L'église actuelle, reconstruite au treizième siècle, est l'un des plus beaux et des plus vastes édifices du Dauphiné. A cette époque appartiennent l'abside, la nef et les collatéraux, sauf la dernière travée et les chapelles qui ne furent édifiées qu'au quatorzième siècle. C'est de 1450 à 1472 que date l'achèvement de la très belle façade dont les trois portails étaient peuplés de grandes et nombreuses statues sur les ébrasements, d'une légion de figurines dans les voussures et les tympans, attribuées, non sans raison, au célèbre sculpteur avignonnais Antoine le Moiturier. A l'intérieur, une riche décoration polychrome et de précieuses peintures murales enrichissaient le chœur, les piliers de la nef et les chapelles, dont on a retrouvé de très beaux restes sous le badigeon du dix-septième siècle. Les plus remarquables représentent la Vie de saint Antoine, patron de l'Ordre, la Légende de saint Christophe et

une très belle Crucifixion dans la deuxième chapelle s'ouvrant dans le collatéral de gauche.

L'édifice était dans toute sa splendeur lorsque les bandes du trop fameux baron des Adrets s'acharnèrent, en 1562, à le mutiler et à piller ses trésors artistiques. Les sculptures de la façade eurent particulièrement à souffrir et seules

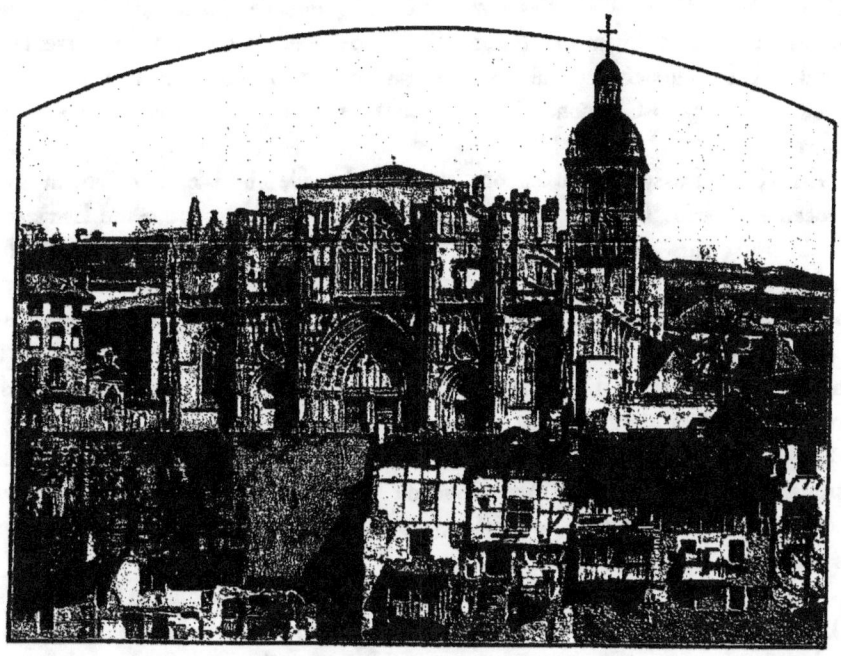

Fig. 261. — Vue générale de l'abbaye de Saint-Antoine

les statuettes des voussures purent échapper au marteau des modernes iconoclastes.

Après le passage des calvinistes, qui se livrèrent à de nouvelles déprédations en 1567, 1580, 1586 et 1590, l'abbaye fut longue à réparer ses ruines. Au dix-septième siècle le chœur s'enrichit de stalles et surtout d'un somptueux maître-autel de marbre et de bronze, œuvre de Jacques Morel, maître sculpteur de la ville de Lyon, qui est encore, malgré le vandalisme de 1793, une œuvre admirable.

Le vaisseau aux proportions si harmonieuses est éclairé par de nombreuses

ouvertures : une grande baie à quintuple meneau sur la façade, cinq fenêtres à lancettes dans l'abside et d'immenses claires-voies ajourant les parois de la nef et des chapelles latérales. Mais, des verrières qui la garnissaient, il ne reste aujourd'hui que des fragments donnant une faible idée de ce que pouvait être ce merveilleux ensemble. Elles auraient été exécutées, en partie, sous le gouvernement des abbés Théodore de Saint-Chamond (1495-1526), et de son successeur Antoine de Langeac.

En 1844, Dassy [1] voyait encore, dans la chapelle absidale, actuellement sous le vocable de saint François, un écusson peint sur verre, aux armes de Langeac : *d'or à trois pals de vair*, qui sont plus exactement, d'après l'*Armorial des Grands Maîtres et des Abbés de Saint-Antoine de Viennois* de G. Vallier : *d'or à trois pals de gueules vairés et appointés d'argent*. Cet écusson occupait la lancette gauche de la triple baie ; dans les deux autres, on distinguait la couronne royale et le T de l'Ordre dans un champ d'or. Sur une pièce de verre des fenêtres du triforium, dans l'abside, on peut lire, gravé à la pointe : NICOLAS LOUAN (1441). A part ces quelques débris, tous les vitraux furent détruits par les protestants. Au début du dix-septième siècle, l'Ordre voulut reconstituer les verrières de son église, en utilisant tant bien que mal les débris des anciennes.

Dans la chapelle Notre-Dame de Consolation (aujourd'hui la petite sacristie), un vitrail, d'ailleurs sans grande valeur artistique, représente la Vierge des Douleurs, tenant son Fils sur ses genoux. Un cartouche dans une couronne de feuillages porte la date 1605 [2].

De la même époque sont des débris de vitraux, avec écussons entourés de couronnes de verdure qui décorent les fenêtres de la galerie supérieure et celle de la chapelle entre le chœur et la sacristie où l'inscription *In cruce Domini gloriabor* accompagne des restes d'armoiries.

La Révolution de 1793 acheva la ruine des verrières de Saint-Antoine et aujourd'hui l'immense vaisseau de l'abbatiale, inondé de lumière blanche, est privé à tout jamais de sa brillante et mystérieuse parure.

[1] *L'Abbaye de Saint-Antoine en Dauphiné*, par un prêtre de Notre-Dame de l'Osier (L. Dassy), Grenoble, 1844.
[2] Don H. Dijon, *l'Eglise abbatiale de Saint-Antoine en Dauphiné*, Grenoble, 1902.

IV

SAINT-MAURICE DE VIENNE

L'ANCIENNE cathédrale Saint-Maurice a conservé sa nef du douzième siècle, mais le chœur a été rebâti dans la première moitié du treizième, et nous savons que

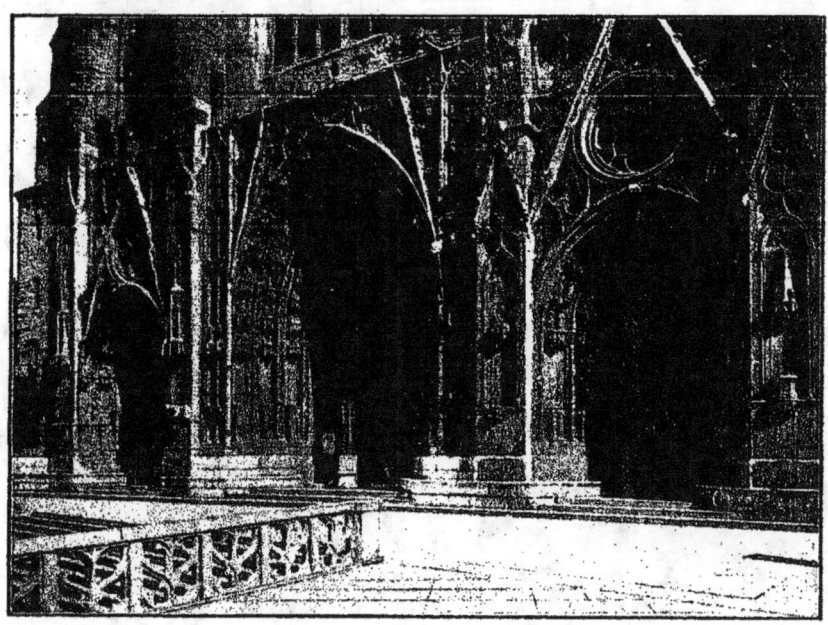

FIG. 262. — PORTAILS DE SAINT-MAURICE DE VIENNE
(XV^e siècle.)

le pape Innocent IV le consacra le 27 avril 1251. L'abside de Saint-Maurice présente une évidente analogie avec celle de Saint-Jean de Lyon, dont elle reproduit les grandes lignes. On retrouve même, dans la décoration murale, l'emploi des longues frises de marbre blanc, incrustées de ciments bruns, d'origine orientale, qui sont une des caractéristiques de l'abside de la Métropole des Gaules et dont on ne

connaît pas d'autres exemples dans l'art occidental. L'immense vaisseau de 96 mètres est remarquable par l'harmonie de ses proportions et les très curieux chapiteaux qui surmontent les hauts piliers des travées romanes de la nef (fig. 263).

La partie inférieure de la façade, édifiée sur un parvis très élevé, présente un intérêt sculptural de premier ordre et, malgré les trop nombreuses mutilations des hordes du baron des Adrets qui jetèrent bas les grandes statues des pieds-droits et des tympans, les trois portails sont encore animés d'une multitude de scènes de l'Ancien et du Nouveau Testament, de prophètes, de chœurs d'anges musiciens et de motifs ornementaux (fig. 264).

Fig. 263. — Chapiteau de la nef
(xiie siècle.)

C'est un merveilleux ensemble dans lequel se reflète l'art le plus pur du quinzième siècle, un art bien français, trop peu connu et qui attend encore son historien.

Il est certain qu'à l'origine toutes les baies de la vaste cathédrale étaient garnies de verrières peintes, à en juger par les très nombreux vestiges qui subsistent, aussi bien dans les fenêtres hautes de la nef que dans le chœur et les chapelles. Toute cette vitrerie eut particulièrement à souffrir du vandalisme des calvinistes en 1562 et la plupart des baies ne sont plus fermées que par des verres incolores en simple mise en plomb.

Des anciens vitraux qui, au treizième siècle, garnissaient les fenêtres de l'abside, il reste encore deux panneaux de grisaille à rinceaux de feuillages et points de couleur dans les quatre-feuilles des ajours des fenêtres hautes. Les cinq baies géminées du chevet, au-dessus du triforium, sont

Fig. 264. — Chapiteau du bas côté nord
(xiiie siècle.)

actuellement décorées de grandes figures, hautes de plus de 2 m. 50 (fig. 266), qui ont été empruntées très probablement aux verrières de la nef ou des chapelles latérales et rapportées sur des fonds de mise en plomb en losanges blancs, au début du dix-neuvième siècle, lors du rétablissement du culte. Les bordures ont été composées à l'aide d'une infinité de fragments d'architecture et d'orne-

Fig. 265. — Voussures du portail central

ments Renaissance, à dominante jaune, assemblés sans aucun ordre. Les figures, de l'extrême fin du seizième siècle, ne manquent pas de caractère, bien que largement traitées. Malheureusement, elles sont dans un état de dégradation avancé.

En commençant par le côté de l'Épitre, c'est d'abord saint Mathias, la hache de son martyre à la main; puis saint André s'appuyant sur sa croix en forme d'X; saint Barthélemy tenant le couteau avec lequel il fut écorché vif; saint Simon, en robe rouge et manteau vert, s'appuyant sur une longue scie. Dans la fenêtre centrale, saint Pierre, en tunique bleue et manteau rouge, tient une lourde

clef d'or. Saint Maurice, patron de l'église, recouvert d'une armure complète et coiffé d'un casque à panache, porte la bannière rouge timbrée de la croix blanche. A la suite, un chevalier ou guerrier, nimbé d'or et le poing sur la hanche (fig. 267), accompagné d'un autre personnage qui a beaucoup d'analogie avec lui : ce sont probablement deux des compagnons de saint Maurice, martyrs de la légion

Fig. 266. — Vitraux du haut de l'abside

thébaine. Dans la baie suivante, un apôtre, à manteau rouge et tunique bleue, tenant à la main un objet qu'il est impossible de reconnaître, et une nouvelle figure de saint Pierre.

La vitrerie des fenêtres suivantes ne se compose que d'entrelacs de verre blanc et bleu sur lesquels on a rapporté d'anciennes armoiries, entourées de couronnes de feuillage et de fruits, qui sont uniformément : *de gueules à la bande engrêlée d'or, chargée de trois étoiles d'azur à cinq pointes* (fig. 269).

De grandes compositions garnissaient les fenêtres hautes de la nef. Il n'en

subsiste que les figures des remplages. Celles des trois dernières travées, en particulier, sont d'une belle conservation, d'un grand effet et dans tout l'éclat rutilant de leur puissante coloration. Ce sont de grands anges musiciens aux longues robes flottantes, jouant de la tuba, de la flûte, de la viole, etc.

L'œuvre maîtresse de l'ancienne vitrerie de Saint-Maurice se trouve à l'extrémité du bas côté méridional, tout proche de l'abside. C'est un vitrail de la Renaissance, occupant trois vastes baies en arcs brisés, d'inégale hauteur, qui représente, comme sujet principal, l'*Adoration des Mages*, supportée par une architecture qui divise la composition en deux registres d'inégale hauteur. Dans la partie inférieure, à gauche, saint Maurice déploie son étendard rouge à la croix blanche tréflée. Au centre, le donateur du vitrail, agenouillé, les mains jointes, devant un pupitre chargé d'un livre ouvert ; son costume paraît celui d'un chanoine. Il est accompagné de saint Antoine, reconnaissable au T brodé sur le devant de son manteau. A droite, saint Jacques, l'ancien patron de la chapelle, bourdon à la main. Au-dessus de ces personnages, fixés à l'entablement d'architecture, on distingue deux blasons entourés de couronnes de feuillages, aux armes des Puthod[1] ; l'un, au-dessus de saint Maurice : *d'or au losange d'azur, chargé d'un croissant d'or, au chef d'azur* ; l'autre, au-dessus de saint Jacques : *le même, parti de gueules à la tour d'or*.

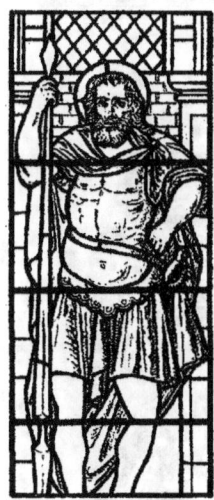

Fig. 207. — Martyr de la Légion Thébaine
(Vitraux du chœur.)

L'Adoration des Mages occupe tout le reste du vitrail. Au centre, la Vierge, tenant son Fils, reçoit les présents des Mages, accompagnés de leurs serviteurs. Au second plan, dans un paysage accidenté de ruines romaines, les chameaux de la caravane et leurs conducteurs mettent une note pittoresque. Un vaste portique à colonnes abrite la scène, et, sur l'entablement, deux personnages assis contemplent l'étoile mystérieuse placée dans le haut de la verrière. Au sommet, des groupes d'anges, portés par des nuées, déroulent des banderoles avec le texte : GLORIA IN EXCELSIS DEO.

[1] Les chanoines de la Colombière, Puthod, Rosset et Ruatier furent de grands bienfaiteurs de l'église. Ils contribuèrent surtout à la restauration des verrières après le passage des protestants. Cf. abbé Baffert, *Monographie de l'église Saint-Maurice de Vienne*, 1902.

L'exécution de cette vaste composition est habile; la coloration surtout, très harmonieuse et d'une grande puissance, nous permet de rapprocher cette œuvre des verrières de Chambéry et de l'attribuer à la même époque, c'est-à-dire autour de 1547. Malheureusement, de nombreuses et maladroites répara-

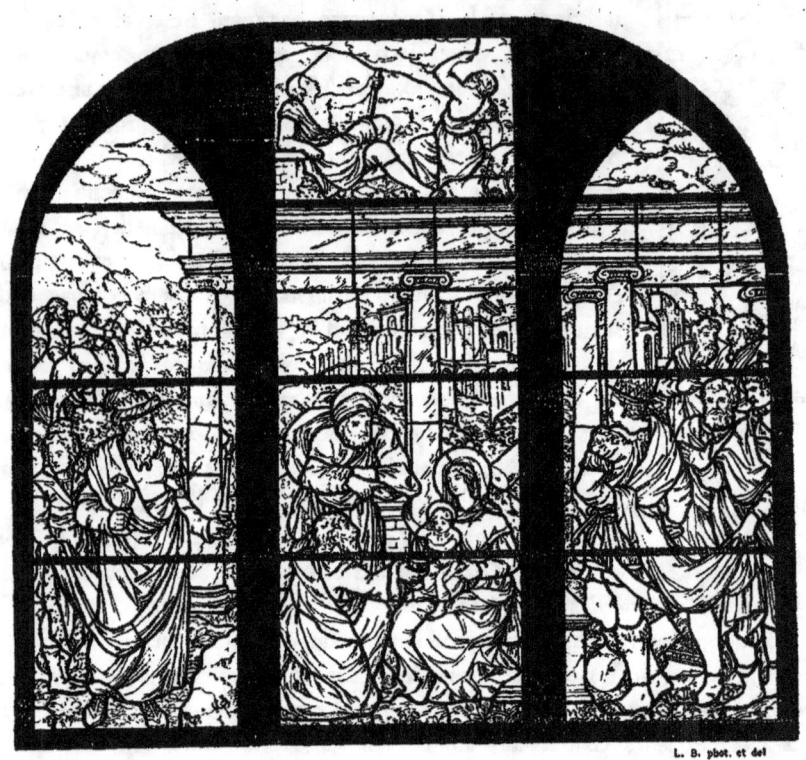

Fig. 268. — L'Adoration des Mages
(xvi siècle.)

tions, datées pompeusement de 1838, en ont altéré certaines parties. Une restauration intelligente s'impose, et à bref délai, si l'on ne veut pas avoir à déplorer la ruine totale de la dernière verrière de Saint-Maurice.

D'après les planches des *Monuments anciens et gothiques de Vienne en France (1821-1831)* de Rey et Vietty, la fenêtre de la chapelle correspondante, dans le bas côté septentrional, contenait également un vitrail de même

époque. Mais il n'en reste plus aucune trace. Le registre supérieur était tout entier occupé par une *Crucifixion*. Au centre de la partie inférieure, un ange tenait un cartouche avec une inscription ; il était accompagné de dix personnages debout. Le vitrail, disposé dans ses grandes lignes exactement comme celui de l'*Adoration des Mages*, devait être du même artiste et datait par conséquent du milieu du seizième siècle.

Les fenêtres des chapelles latérales conservent encore quelques fragments de leurs anciens vitraux, tous du quinzième et du seizième siècle. Dans la première chapelle, du côté nord, le vitrail est resté en place, mais mutilé, et le sujet en est presque méconnaissable ; on reconnaît cependant saint Jean, évangéliste, et près de lui le blason de l'église : *d'azur, à la croix tréflée d'argent*.

Les ajours des dernières chapelles, au nord et au midi, près de la façade, montrent également de précieux restes où l'on reconnaît le Père Eternel, des anges adorateurs et musiciens et de nombreux fragments d'armoiries. Enfin, deux blasons, dans des couronnes de feuillages, ont été intercalés dans la fenêtre de la sacristie.

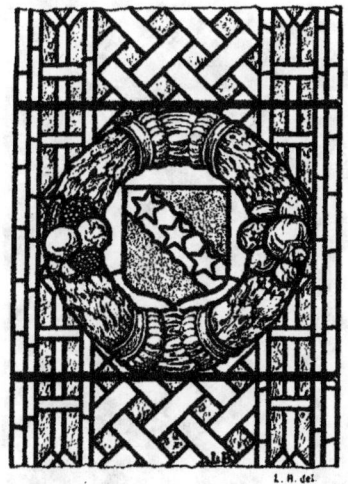

Fig. 269. — Vitraux de l'avant-chœur

V

ÉGLISE DE MANTHES

(CANTON DU GRAND-SERRE, DRÔME)

Dans l'abside de la modeste église romane de Manthes, petit village situé à l'extrémité nord du département de la Drôme, la fenêtre, remaniée au quinzième siècle, conserve un vitrail de la Renaissance. Il représente saint Pierre et saint Paul, d'une bonne facture, la clef et l'épée à la main, en pied, et encadrés par une architecture à pilastres. Dans les panneaux du bas, des bordures en grisaille avec touche de jaune représentent des têtes de mort, des cloches et des objets du culte, encadrant des fonds en losanges. Sur celui de gauche, se détache un écu, *d'argent au lion d'or*, surmonté d'un cimier et entouré d'un riche lambrequin.

Malgré toutes nos investigations, c'est là le seul vitrail ancien de cette région dauphinoise qui a pu nous être signalé.

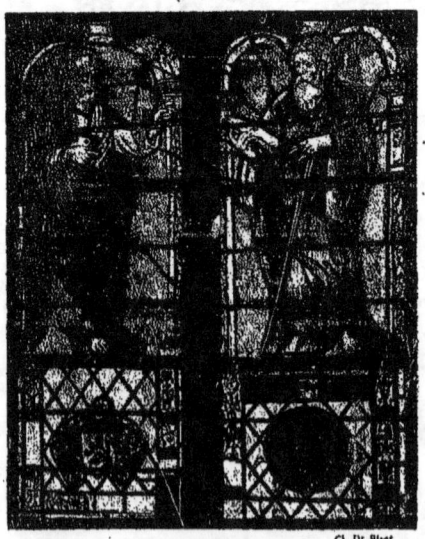

Cl. Dr Blret.

Fig. 270. — Vitrail absidal de l'église de Manthes

VI

NOTRE-DAME D'EMBRUN

(HAUTES-ALPES)

Fig. 271. — Porche de Notre-Dame d'Embrun.

Le département des Hautes-Alpes est assez riche en monuments religieux du Moyen Age, dont la plupart portent la marque évidente de l'influence artistique de l'Italie. Malgré la pauvreté des paroisses, les sacristies conservent souvent de précieuses orfèvreries et des ornements brodés des seizième et dix-septième siècles. De nombreuses églises de l'Embrunais et du Briançonnais sont encore ornées de peintures murales du plus haut intérêt, comme celles de l'Argentière, du Monétier-de-Briançon, de Névache, de l'ancienne chapelle Sainte-Lucie au Puy-Saint-André, de Saint-Martin-de-Queyrières, de Vallouise, etc. Par contre, les vitraux y sont rares et, à part la belle rose de l'ancienne cathédrale d'Embrun, on ne peut guère citer que des œuvres secondaires [1].

La construction de l'église Notre-Dame, le monument le plus important des Hautes-Alpes, date de la fin du douzième siècle, mais avec des adjonctions du treizième et du quatorzième. Le plan comprend une abside, deux absidioles, deux collatéraux et une nef centrale voûtée sur croisées d'ogives, éclairée par une superbe rose, ouverte dans la partie supérieure de la façade.

A l'extérieur, sur la face latérale nord, s'élève un porche ajouté au commencement du treizième siècle, construit en assises de pierres blanches et noires,

[1] Cf. le consciencieux *Répertoire archéologique du département des Hautes-Alpes*, par M. J. Roman, 1888.

rappelant de très près les porches italiens de la Lombardie, de Vérone, d'Ancône, etc., œuvre de quelque « Comacino » voyageur. Les colonnes antérieures qui portent le fronton reposent sur des lions accroupis (fig. 271) et les colonnettes de l'intérieur sur des personnages assis.

Seule la grande rose de la façade, divisée en douze sections séparées par de gracieuses colonnettes, a conservé son ancienne verrière exécutée au commencement du quinzième siècle, comme l'indiquent les armoiries de Michel Stephani ou plutôt de Perellos, archevêque d'Embrun (1379-1427), et celles de Geoffroy Le Meingre dit Boucicaut[1], gouverneur du Dauphiné (1394-1407).

La verrière est composée de deux zones de médaillons concentriques, séparées par une large bande ornementale et contenant, dans le rang extérieur, des figures de saintes, d'apôtres et un Père Eternel. A l'intérieur, ce sont des anges à mi-corps dans des cadres à huit lobes entrelacés. Ces médaillons se détachent sur une brillante mosaïque aux tons éclatants (fig. 272).

Fig. 272. — Rose de la façade de Notre-Dame d'Embrun
(Cliché des Monuments Historiques.)

Le trésor de la cathédrale était, avant les déprédations des Calvinistes, en 1585, d'une extrême richesse, comme en témoignent les anciens inventaires. Actuellement, la sacristie en conserve encore quelques épaves, consistant, surtout, en un très beau choix d'ornements ecclésiastiques brodés du quinzième au dix-huitième siècle. Plusieurs belles pièces d'orfèvrerie, quelques tableaux, un triptyque flamand de 1512, méritent aussi d'attirer l'attention.

[1] Roman, Répertoire archéologique des Hautes-Alpes.

VII

DIVERS

Le Puy-Saint-Eusèbe (canton de Savines, arrondissement d'Embrun). — Dans l'église paroissiale on voit une petite verrière du seizième siècle, représentant une *Pietà* encastrée dans la mise en plomb d'une fenêtre du chœur.

Le Monétier-de-Briançon (arrondissement de Briançon). — L'église du quinzième siècle, privée de ses anciens vitraux, ne conserve plus que deux panneaux du dix-septième représentant l'Ascension et saint Etienne.

Névache (arrondissement de Briançon). — L'intérêt principal de l'église de Planpinet, l'une des deux paroisses de Névache, réside dans ses peintures murales du seizième siècle. Une fenêtre du côté droit renferme « un charmant petit vitrail de 0,55 sur 0,28 avec la figure de saint Antoine, dans un encadrement composé de fleurs, de dauphins et d'autres ornements (seizième siècle). Un autre vitrail, d'un travail également très fin et représentant la Vierge, existait il y a peu d'années à une petite fenêtre voisine ; il a été détruit ». (Roman, *Répertoire archéologique*, p. 33.)

L'église de la seconde paroisse de la commune de Névache, dédiée à saint Marcellin et à saint Antoine, reconstruite à la fin du quinzième siècle, conserve les restes d'une très curieuse décoration murale où l'on reconnait le Jugement Dernier, les Sept Péchés Capitaux et les allégories des Vertus opposées aux Vices.

La fenêtre du chœur « possédait, il y a peu d'années encore, un vitrail du quinzième siècle, représentant le Christ en croix entre la Vierge et saint Jean ; au-dessous, on voyait des écus de France et de France et Dauphiné, entourés des cordons de l'Ordre de Saint-Michel. Il a été détruit tout récemment par le curé de Névache, et remplacé par un mauvais vitrail moderne ». (*Ibid.*, p. 34.)

.·.

Avec la mention de ces dernières œuvres, témoins trop rares d'un art qui eut tant à souffrir, dans le Sud-Est de la France, des injures du temps et surtout de l'indifférence et de la brutalité des hommes, se termine la statistique des vitraux anciens dans la région, dont Lyon a été le point de départ.

Notre vœu, en achevant ce livre, sera de trouver des continuateurs qui s'attachent à la même œuvre dans des provinces plus fécondes et plus riches. C'est avec une longue suite de monographies locales et d'inventaires régionaux qu'il faudra constituer l'inventaire général des vitraux de la France, à l'aide du vaste recueil d'images et d'études que M. E. Mâle demandait aux travailleurs des provinces dans une de ses pages magistrales de l'*Histoire de l'Art*, publiée sous la direction de M. André Michel. M. Migeon, tout récemment, reprenait à son compte le même appel, dans sa préface au *Catalogue des Vitraux suisses du Musée du Louvre*, rédigé par M. Wartmann. Nous avons apporté notre modeste contribution à cette œuvre qui demandera de longues années et dont nous ne verrons peut-être pas l'achèvement.

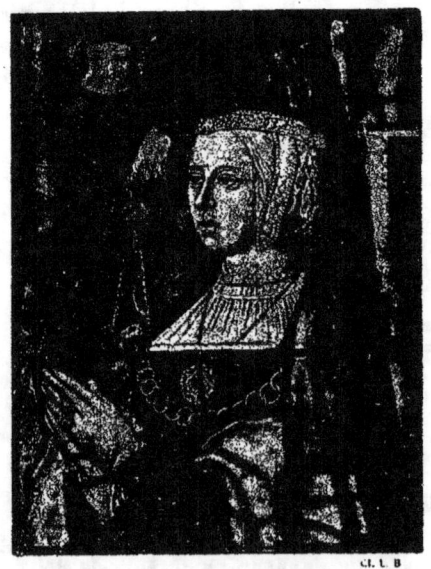

Fig. 273. — Marguerite d'Autriche
Détail du vitrail de l'Assomption de l'église de Brou.

ADDITIONS ET CORRECTIONS

Page 57, ligne 21. — *Lire :* Notre-Dame du Haut-Don, *et ajouter :* actuellement sous le vocable de la Croix.

Page 68, ligne 5. — *Au lieu de* provient, *lire* provint.

Page 70, ligne 25. — *Ajouter :* la tête de ce personnage a été refaite.

Page 72, ligne 22. — *Au lieu de* Cleophes, *lire* Cleophas.

Page 125, ligne 33. — Saint Theudo. Il s'agit très probablement de saint Theudère vénéré dans la région viennoise. Le prieur Antoine de Balzac a fait figurer saint Theudère dans les vitraux de son abbaye, au même titre que les autres saints de son ancien diocèse : saint Ferréol, saint Achillée, saint Félix, etc., dont il tenait à perpétuer le souvenir.

TABLE DES PLANCHES HORS TEXTE

I. ÉGLISE DE BROU. — Vitrail de l'Assomption.
II. . . . CATHÉDRALE DE LYON. — Vue intérieure.
III. . . . — Vitrail de la Rédemption.
IV. . . . — Rose du transept méridional.
V. . . . — Chapelle des Bourbons.
VI. . . . — Vitrail de la chapelle des Bourbons (fenêtre du côté droit).
VII. . . — Vitrail de la chapelle des Bourbons (fenêtre du côté gauche).
VIII. . . ÉGLISE NOTRE-DAME-DES-MARAIS (Villefranche-sur-Saône). — Vitrail de la chapelle du Sacré-Cœur.
IX. . . . — Vitrail du bas côté nord.
X. . . . VILLEFRANCHE-SUR-SAONE. — Vitrail de l'hôtel de la Bessée.
XI. . . . ÉGLISE DE SAINT-ROMAIN-AU-MONT-D'OR. — Vitrail de l'Annonciation.
XII. . . ÉGLISE D'AMBIERLE. — Intérieur du chœur et du bas côté sud.
XIII. . . — Retable de la Passion.
XIV. . . — Vitrail de l'Annonciation.
XV. . . — Vitrail de l'abside : *saint Fortunat, saint Michel, saint Eustache*.
XVI. . . — Vitrail de l'abside : *la Vierge, la Crucifixion, saint Jean*.
XVII. . . — Vitrail de l'abside : *saint Nicolas*.
XVIII. . ÉGLISE DE SAINT-ANDRÉ-D'APCHON. — Vitrail du chœur : *Jean et Guy d'Albon*.
XIX. . . CHATEAU DE LA BASTIE. — Vitrail de la chapelle.
XX . . . — Vitrail de l'oratoire.
XXI. . . — Détail du vitrail de la chapelle.
XXII . . — Détail du vitrail de l'oratoire.
XXIII. . ÉGLISE DE BROU. — Vue générale du chœur.
XXIV. . — Tombeau et chapelle de Marguerite d'Autriche.
XXV. . . — Détail du vitrail de l'Assomption : *Philibert le Beau et saint Philibert*.
XXVI. . — Détail du vitrail de l'Assomption : *Marguerite d'Autriche et sainte Marguerite*.
XXVII . — 1. Détail des vitraux du chœur : *saint Philibert*.
 2. Détail du vitrail des Pèlerins d'Emmaüs : *l'abbé de Montecuto et saint Antoine*.
XXVIII. — Vitrail de la chapelle des Gorrevod.
XXIX. . — Vitrail des Pèlerins d'Emmaüs.
XXX . . ÉGLISE DE SAINT-JULIEN. — Vitrail de l'Enfance du Christ.
XXXI. . CHATEAU DE CHAMBÉRY. — Vitraux de la Sainte-Chapelle
XXXII . ÉGLISE DU CHAMP. — Vitrail de l'Ascension.

TABLE DES FIGURES

1. Vie de Lazare 1
 Vitrail de l'abside de la Cathédrale de Lyon, XIII^e siècle.
2. Châsse de Séry-les-Mézières 3
 Restitution du panneau vitré, par M. Socard.
3. Église du Champ (Isère) 5
 Vitrail du XII^e siècle (détail).
4. Le Doyen du Chapitre, Arnould de Colonges, offre la rose septentrionale . . 9
 (Cathédrale de Lyon, XIII^e siècle.)
5. Saint Pierre 10
 Vitrail de l'abside de la Cathédrale de Lyon, XIII^e siècle (fragment).
6. Saint Georges. — Saint Julien . . . 13
 Vitraux du chœur d'Ambierle (Loire). XV^e siècle (détail).
7. Saint Apollinaire 14
 Église d'Ambierle (Loire). Vitrail de l'abside, XV^e siècle (détail).
8. Le Couronnement de la Vierge . . . 18
 Église de Brou. Vitrail du XVI^e siècle (détail).
9. Vitre peinte en grisaille, rehaussée de jaune à l'argent 19
 Provenant d'une maison de Beaujeu (Rhône), XVI^e siècle.
10. Étage supérieur de l'hôtel d'Horace Cardon, libraire lyonnais 21
 (Construit en 1547, à Lyon, rue Mercière, 28.)
11. Vitrail de la chapelle de la corporation des vitriers. 23
 (Dans l'église des Cordeliers, à Lyon.)
12. Église Notre-Dame, Montbrison (Loire) . 28
 Vitrail du commencement du XIV^e siècle (fragment).
13. Plaque d'ivoire, Baiser de Paix . . . 29
 (Collection du cardinal de Bonald, léguée au Trésor de la Cathédrale de Lyon, XIV^e siècle.)
 Marche supérieure du trône des Archevêques de Lyon 30
14. Vitrail de saint Pierre et de saint Paul . 32
 (Fin du XII^e siècle.)
15. Saint Irénée promu à l'épiscopat . . . 33
16. Voyage de saint Polycarpe 34
17. Saint Irénée en prison 34
18. Translation des reliques de saint Irénée . 34
19. L'Ange dicte l'*Apocalypse* à saint Jean . 35
20. Dieu apparaît à saint Jean 36
21. Mort de saint Jean 36
22. Renaud de Forez donateur du vitrail . . 37
23. Salomé danse devant Hérode 37
24. Décollation de saint Jean 38
25. L'Annonciation 39
 (Isaïe. La Licorne.)
26. Le Buisson ardent 40
27. La Toison de Gédéon 40
28. Le Crucifiement 41
29. Le Sacrifice d'Abraham 41
30. Le Serpent d'airain 41
31. Jonas et la Baleine 41
32. Le Lion et ses Lionceaux 41
33. La Vierge et les Apôtres assistent à l'Ascension 42

34. L'Aigle	43
35. La Calandre	43
36. Saint Etienne promu au diaconat . .	43
37. Saint Etienne prêche les Juifs. . .	44
38. Martyre de saint Etienne. . . .	44
39. Adoration des Mages	45
40. La Fuite en Egypte	46
41. Massacre des SS. Innocents . . .	46
42. L'Ebriété.	47
43. La Chasteté	47
44. La Cupidité	47
45. La Charité.	47
46. L'Avarice.	48
47. La Largesse	48
48. La Luxure.	48
49. La Sobriété	48
50. La Colère.	49
51. La Patience	49
52. L'Orgueil.	49
53. L'Humilité	49
54. Les Juifs consolent Marie. . . .	50
55. Marthe retourne auprès de Marie. .	51
56. Résurrection de Lazare	51
57. Les Prophètes : Agée, Jérémie, Abdias .	52
(Vitraux de l'abside, XIIIe siècle.)	
58. Saint André. — Saint Pierre . .	53
(Vitraux de l'abside, XIIIe siècle.)	
59. Tête du prophète Ezéchiel, XIIIe siècle .	54
Panneau ancien (collection L. B.).	
60. L'Eglise	55
61. Rose des Bons et des Mauvais Anges. .	56
62. Rose de la Rédemption	56
63. Le Patriarche Enos	58
64. Ange déchu	58
(Fragment de la Rose du transept septentrional.)	
65. Le Christ et la Vierge	59
66. Saint Maurice.	60
67. Rose de la façade.	61
(Fragment. Fin du XIVe siècle.)	
68. Chapelle du Saint-Sépulcre . . .	63
(Vitraux des ajours.)	
69. L'Annonciation	63
(Vitraux des ajours de la chapelle Saint-Michel.)	
70. Balustrade méridionale de la chapelle des Bourbons	64
71. Tête de l'Ange portant les armes du cardinal de Bourbon	65
72. Figurine de la chapelle des Bourbons. .	65
73. Armes de l'archevêque Philippe de Thurey.	66
(Vitraux de la nef de la Cathédrale de Lyon.)	
74. Eglise Notre-Dame-des-Marais . .	67
75. Tête d'enfant.	68
(Collection de M. Damiron.)	
76. Portail de Notre-Dame-des-Marais . .	68
77. Figure de Sainte	69
(Collection de M. Damiron.)	
78. Eglise Notre-Dame-des-Marais . . .	69
(Collatéral et chapelles, côté nord.)	
79. Vitrail de sainte Anne	71
(Tenture damassée.)	
80. Architecture du vitrail de sainte Anne .	72
81. Ange musicien.	74
(Collection de M. Damiron.)	
82. Tête d'Ange	74
(Collection de M. Damiron.)	
83. Armes de la famille de la Bessée . .	76
84. Eglise Saint-Nicolas de Beaujeu . .	78
85. Vitrail de l'Eglise de Beaujeu. Saint Nicolas, saint Michel, saint Jean-Baptiste.	79
(XVe siècle.)	
86. Saint Crépin	80
(Eglise de Beaujeu.)	
87. Saint Crépinien	80
(Eglise de Beaujeu.)	
88. Armoiries du vitrail de la chapelle Sainte-Anne	80
89. Saint Nicolas	81
Vitre provenant d'une maison de Beaujeu. (Collection de M. l'abbé Longin.)	
90. Eglise de Saint-Romain	82
91. Intérieur de l'Eglise de l'Arbresle . .	84
92. Vitrail central du chœur	85
(Eglise de l'Arbresle. Fin du XVe siècle.)	
93. Le cardinal André d'Espinay. . . .	86
(Détail du vitrail central.)	

94. Saint Jean-Baptiste (Vitrail central du chœur.)	87
95-96. Eglise de l'Arbresle (Vitrail du chœur, côté droit.)	88
97. Saint Sébastien (Vitrail du chœur, côté droit.)	89
98. Saint François d'Assise. — Saint Barthélemy (Vitrail du chœur, côté gauche.)	90
99. Pieta (Vitrail de la façade.)	91
100. Eglise de Chessy-les-Mines . . .	92
101. Armoiries	93
102. Armoiries	93
103. Eglise de Chessy (Bénitier du XVIe siècle.)	93
104. Eglise de Chamelet : Dalmatique de saint Claude	94
105. Saint Sébastien	95
106. Saint Claude	95
107. Rochefort	96
108. Vitrail de Rochefort	97
109. Détail du vitrail de Rochefort . .	98
110. Nymphée dans les jardins du château de l'archevêque Camille de Neufville.	99
111. Vitrail de l'église de Neuville . . .	100
112. Eglise de Saint-Symphorien-sur-Coise. (D'après un dessin de Leymarie, de 1842.)	102
113. Façade de l'abbaye de la Bénisson-Dieu	103
114. Face méridionale de l'église de la Bénisson-Dieu	104
115. Intérieur de l'Église	105
116. Vitrail du XIIe siècle	105
117. Vitrail du XIIe siècle	106
118. Vitrail du XIIe siècle	106
119. Vitrail du XIIe siècle	106
120. Vitrail aux armes de l'abbé Pierre de la Fin	107
121. Carrelage du chœur aux armes de l'abbé de la Fin	107
122. Vitrail aux armes de l'abbesse de Nérestang	108
123. Vitrail aux armes de Lévis-Chateaumorand	109
124. Vitraux de l'abside de l'église d'Ambierle : sainte Marthe, sainte Anne, sainte Madeleine	110
125. Intérieur de l'église d'Ambierle . .	111
126. Eglise d'Ambierle : Abside . . .	112
127. Piscine du chœur	112
128. Les Stalles	113
129-130. Retable de la Passion : Guillemette de Montagu, Jean de Chaugy, Michel de Chaugy, Laurette de Jaucourt (Peintures des volets.)	114
131-132. Vitraux du collatéral nord : saint Germain, saint Bonnet	115
133-134. Vitraux du collatéral nord : saint Hippolyte, saint Haon	116
135-136. Vitraux du collatéral nord : saint Grégoire, saint Jérôme	117
137-138-139. Vitraux de l'extrémité orientale du bas côté nord : saint Vincent saint Blaise, saint Alire ?	118
140-141-142. Vitraux de l'extrémité orientale du bas côté sud : saint Paul, saint Pierre, saint André	119
143. Première fenêtre de l'abside . . . (Côté de l'Epître.)	121
144. Deuxième fenêtre de l'abside . . . (Côté de l'Epître.)	122
145. Saint Antoine	123
146. Fenêtre centrale de l'abside . . .	123
Sainte Catherine Vitrail de l'abside d'Ambierle (détail).	VIII
147. Quatrième fenêtre de l'abside . . . (Côté de l'Evangile.)	124
148. Cinquième fenêtre de l'abside . . . (Côté de l'Evangile.)	125
149. Vitraux des fenêtres hautes de la nef .	126
150. Eglise d'Ambierle (Côté septentrional.)	127
151. Brémond de Lévis et Anne de Chateaumorand donateurs du vitrail . . .	128
152. Monogramme du peintre verrier . .	130

153. Église de Saint-André-d'Apchon : Jean d'Albon 131	
(Détail du vitrail de l'abside, côté nord.)	
154. Vitrail central de l'abside 132	
155. Jean d'Albon. (Détail.) . . . 133	
156. Guy d'Albon. (Détail.) 133	
157. Vitrail de l'abside, côté nord . . . 134	
(Église de Saint-André-d'Apchon.)	
158. Vitrail de l'abside, côté sud . . . 135	
(Église de Saint-André-d'Apchon.)	
159. Château de Saint-André-d'Apchon . 136	
160. Sainte Barbe 137	
(Chapelle de Grézolles.)	
161. Cour intérieure du château de la Bastie 138	
162. Chapelle du château de la Bastie . . 139	
163. Fenêtre de la chapelle. (Extérieur.) . . 140	
164. Vitrail de la chapelle. (Détail.) . . 141	
165. Vitrail de la chapelle. (Détail.) . . 141	
166. Vitrail de la chapelle. (Détail.) . . 142	
167. Vitrail de l'oratoire. (Détail.) . . 143	
168. Vitrail de l'oratoire. (Détail.) . . 144	
169. Vitrail de l'oratoire. (Détail.) . . 144	
170. Fragments des ajours 145	
(Collection L. B.)	
171. Église Saint-Étienne, à Roanne . . 146	
(Martyre de saint Sébastien.)	
172. Blason d'Écotay-l'Olme 148	
173. Tombeau de l'abbé Jacques de Malvoisin 149	
(Église d'Ambronay, XVe siècle.)	
174. Façade de l'église d'Ambronay . . 150	
(XIIIe siècle.)	
175. Cloître de l'abbaye d'Ambronay pendant la restauration. (XVe siècle.) . 151	
176. Vitrail central du chœur 152	
177. Évêque de la fenêtre centrale. (Détail.) 152	
178. Vitrail latéral du chœur. (Côté gauche.) 153	
179. Vitrail latéral du chœur. (Côté droit.) 153	
180. Saint Valérien 154	
181. Damas des tentures des vitraux d'Ambronay 155	
182. Vitrail de la chapelle de Jacques de Malvoisin 155	
183. Soubassement des verrières latérales du chœur 156	
184. Vitrail de Ceyzériat 157	
(Musée de la Chambre de commerce de Lyon.)	
185. Vitrail de Ceyzériat. (XVe siècle.) . . 158	
(Musée de la Chambre de commerce de Lyon.)	
186. Vitrail de Ceyzériat. (XVe siècle.) . . 158	
(Musée de la Chambre de commerce de Lyon.)	
187. Armes de...... peintes sur un vitrail de Ceyzériat 158	
188. Le donateur des vitraux 158	
189. Saint Crépin 159	
(Stalles de Notre-Dame de Bourg.)	
190. Vitrail du chœur de Notre-Dame de Bourg 160	
191. Vitrail du chœur de Notre-Dame de Bourg 160	
(Fragments, XVIe siècle.)	
192. Vitrail des saints Crépin et Crépinien à Notre-Dame de Bourg . . . 162	
193. Supplice des saints Crépin et Crépinien. 163	
194. Vitrail du chœur de Notre-Dame de Bourg 164	
(Fragment, XVIe siècle.)	
195. Vue générale de l'église de Brou . . 165	
196. Saint Philippe 166	
(Chapelle de la Vierge.)	
197. Sainte Catherine 167	
(Tombeau de Marguerite d'Autriche.)	
198. Vertu à l'Olifant 167	
(Tombeau de Philibert le Beau.)	
199. Statuettes du tombeau de Marguerite de Bourbon 168	
200. Les stalles 169	
201. Jouée des stalles 170	
202. Reconstitution du carrelage du chœur . 170	
203. Couronnement du retable de la Chapelle de la Vierge : sainte Marguerite, Vierge Mère, sainte Madeleine . 171	
204. Vitraux héraldiques du chœur . . . 173	
205. Vitrail central du chœur (haut) . . 174	
206. Noli me tangere 175	
(Gravure sur bois d'Albert Dürer.)	
207. Vitrail central du chœur (bas) . . . 175	

208. Tête du Christ. 176	232-233. Détails du carrelage du chœur de la chapelle de la Vierge 194
Vitrail central (bas).	
209. Tête de la Vierge. 176	234. Monogramme de Philibert et de Marguerite 195
Vitrail central (bas).	
210. Couronnement architectural du vitrail central 177	(Soubassement de la chapelle de la Vierge.)
	235. Armes de l'empereur Maximilien . . 196
211. Vitraux du chœur : saint Philibert et Philibert le Beau. (Côté gauche.) . . 178	(Vitraux du chœur.)
	236. Armes de la maison d'Autriche . . 197
212. Vitraux du chœur 179	237. Armes de la maison de Savoie. . . 198
(Figure de fantaisie, d'après un calque de Dupasquier.)	238. Possessions de la maison de Savoie. 199
	239. Armes de la maison d'Autriche . 199
213. Vitraux du chœur. Marguerite d'Autriche et sainte Marguerite. (Côté droit.) 179	240. Cul-de-lampe d'un arc-doubleau du chœur au-dessus des stalles . . . 200
214. Tête de Philibert le Beau. . . . 180	241. Saint Jean-Baptiste et le donateur . . 202
215. Tête de Marguerite d'Autriche . . 180	(Vitrail de l'église de Jasseron.)
216. Armes de l'empereur Maximilien . 181	242. Vitrail de Sainte-Croix. 203
(Soubassement du vitrail central.)	243. Le Donateur du vitrail. 204
217. Armes de Savoie 181	(Panneau inférieur.)
(Soubassement du vitrail de gauche.)	244. La Messe de saint Grégoire. . . . 205
218-219. Vitrail de l'Assomption (anges musiciens des ajours) 182	245. Vitrail de François de Chanlecy . . 206
	246. Eglise de Cuiseaux : Saint Georges. 210
(D'après les calques de L. Dupasquier, conservés à la Bibliothèque de Bourg.)	(Sculpture des stalles.)
220. Tenture damassée du vitrail de Marguerite d'Autriche 183	247. Panneau des stalles de l'église de Cuiseaux. (XVᵉ siècle.) 211
221. Damas de la robe de sainte Marguerite 183	248. Fragment des vitraux de l'église de Cuiseaux. (XVᵉ siècle.) 211
222. L'Assomption 184	
(Gravure sur bois d'Albert Dürer.)	249. Statue équestre de saint Julien . . 212
223. Vitrail de l'Assomption Saint Philibert 185	(Pierre polychromée.)
224. Brocart du tapis du prie-dieu de Philibert le Beau 186	250. Eglise de Saint-Julien 213
	(Ajours du vitrail de l'Enfance de Notre-Seigneur.)
225. Gravure sur bois du XVIᵉ siècle. . 187	
(Bibliothèque de Bourg.)	251. Eglise de Saint-Julien 215
226. Armoiries de Laurent de Gorrevod : chimère du soubassement du vitrail . 188	(Vitrail de la Crucifixion.)
	252. Vitrail de l'église du Bourget . . . 217
227. Laurent de Gorrevod 189	253. Eglise du Bourget 218
228. Vitrail des Pèlerins d'Emmaüs. . . 190	La Cène (fragment). La Déposition de la croix. Les saintes Femmes au tombeau (sculpture du XIIIᵉ siècle).
(Partie centrale.)	
229. Vitrail des Pèlerins d'Emmaüs. . . 191	
(Couronnement.)	254. Abside de la Sainte-Chapelle de Chambéry 219
230. Ecusson au monogramme de Philibert et de Marguerite, décorant les fenêtres hautes du chœur 192	
	255. Vitraux de la Sainte-Chapelle de Chambéry 221
(D'après un calque de L. Dupasquier.)	(Ecce homo.)
231. Vitrail de la chaste Suzanne . . . 193	256. Vitraux de la Sainte-Chapelle de Chambéry 223
(Transept méridional.)	(Ensevelissement du Christ.)

257. Façade de la Sainte-Chapelle de Chambéry 224	268. L'Adoration des Mages. (XVIᵉ siècle) . 237
258. Église du Champ (Isère) 226 (L'abside.)	269. Vitraux de l'avant-chœur 238
259. Bordure du vitrail du Champ . . . 227	270. Vitrail absidal de l'église de Manthes (Drôme) 239
260. Intérieur de l'église de Saint-Antoine . 229	271. Porche de Notre-Dame d'Embrun . 240
261. Vue générale de l'abbaye de Saint-Antoine 230	272. Rose de la façade de Notre-Dame d'Embrun 241 (Cliché des Monuments historiques.)
262. Portails de Saint-Maurice de Vienne. 232 (XVᵉ siècle.)	273. Marguerite d'Autriche. 243 (Détail du vitrail de l'Assomption de l'église de Brou.)
263. Chapiteau de la nef. (XIIᵉ siècle.) . . 233	
264. Chapiteau du bas côté nord. (XIIIᵉ siècle.). 233	
265. Voussures du portail central . . . 234	274. Adam et Ève 251 (Cathédrale de Lyon, XIIIᵉ siècle.)
266. Vitraux du haut de l'abside . . . 235	
267. Martyr de la Légion Thébaine . . 236 (Vitraux du chœur.)	275. Vitrail de la chapelle des Bourbons. 254 (Détail.)

ADAM ET ÈVE
Médaillon de la Rose méridionale, Cathédrale de Lyon.
(XIIIᵉ siècle.)

TABLE DES MATIÈRES

Préface.	v
Introduction. — *L'Art du Vitrail et les Verriers lyonnais*	1

VITRAUX DU LYONNAIS ET DU BEAUJOLAIS

I. La Cathédrale de Lyon : Vitraux du XII^e au XVI^e siècle	29
Vitrail de saint Pierre : de saint Paul (XII^e siècle)	31
Vitraux du chœur	33

Premier vitrail : les Saints fondateurs de l'Église de Lyon, 33.
Deuxième vitrail : Vie de saint Jean l'Évangéliste, 35.
Troisième vitrail : Vie de saint Jean-Baptiste, 37.
Quatrième vitrail : la Rédemption, 38.
Cinquième vitrail : Vie de saint Étienne, 43.
Sixième vitrail : l'Enfance de Notre-Seigneur, 45.
 Bordure du vitrail : les Vertus et les Vices, 47.
Septième vitrail : Résurrection de Lazare, 50.

Vitraux de la partie supérieure de l'abside : les Prophètes et les Apôtres	52
Roses du transept	55

Rose septentrionale : les Bons et les Mauvais Anges, 55.
Rose méridionale, 56.
Rose au-dessus du chœur, 57.

Verrières de la chapelle Notre-Dame-du-Haut-Don : les Patriarches de la généalogie d'Adam	57
Fenêtre centrale du haut de l'abside : le Christ et la Vierge	59
Fenêtres latérales du transept	60
Roses de la façade	61
Vitraux des fenêtres de la grande nef	62
Vitraux des chapelles latérales	63

Chapelle du Saint-Sépulcre, 63.
Chapelle Saint-Michel, 63.
Chapelle du Saint-Sacrement ou des Bourbons, 64.

II.	Villefranche-sur-Saône : Notre-Dame-des-Marais	67
III.	Vitrail de l'hôtel de la Bessée	76
IV.	Beaujeu	78
V.	Vitraux profanes à sujets religieux provenant d'une maison de Beaujeu	81
VI.	Saint-Romain-au-Mont-d'Or	82
VII.	L'Arbresle	84
VIII.	Chessy-les-Mines	92
IX.	Chamelet	94
X.	Chapelle de Rochefort	96
XI.	Neuville-sur-Saône	99
XII.	Divers	101

VITRAUX DU FOREZ

I.	La Bénisson-Dieu	103
II.	Ambierle	110
	Vitraux de la nef	115
	Vitraux de l'abside	121
III.	Saint-Martin-d'Estréaux	125
IV.	Saint-André-d'Apchon	131
V.	Grézolles	137
VI.	Chapelle du château de la Bastie	138
VII.	Église Saint-Étienne (Roanne)	146
VIII.	Divers	148

VITRAUX DE LA BRESSE

I.	Église abbatiale d'Ambronay	149
II.	Église de Ceyzériat	157
III.	Notre-Dame de Bourg	159
IV.	Église de Brou	165
	Les Vitraux	171
	Vitraux héraldiques du Chœur	196
V.	Église de Jasseron	201
VI.	Église de Sainte-Croix	203
VII.	Église de Loyette	208
VIII.	Divers	209

VITRAUX DU DIOCÈSE DE SAINT-CLAUDE

I.	Cuiseaux	210
II.	Saint-Julien	212
III.	Église de Charnod	216

VITRAUX DE LA SAVOIE

I. Église du Bourget 217
II. Sainte-Chapelle du château de Chambéry 219
III. Cathédrale de Saint-Jean-de-Maurienne. 225

VITRAUX DU DAUPHINÉ

I. Le Champ . 226
II. Saint-Chef . 228
III. Saint-Antoine-en-Viennois 229
IV. Saint-Maurice-de-Vienne 232
V. Église de Manthes 239
VI. Notre-Dame d'Embrun 240
VII. Divers . 242

TABLE DES PLANCHES HORS TEXTE 245
TABLE DES FIGURES 246

VITRAIL DE LA CHAPELLE DES BOURBONS
(Détail.)

Original en couleur
NF Z 43-120-8

www.ingramcontent.com/pod-product-compliance
Lightning Source LLC
Chambersburg PA
CBHW071621220526
45469CB00002B/432